尋訪中國通商口岸

城市與建築的歷史之旅

祺力高（Nicholas Kitto）著

商務印書館

責任編輯： 錢舒文
裝幀設計： 涂 慧
排　　版： 高向明
校　　對： 趙會明
印　　務： 龍寶祺

尋訪中國通商口岸 —— 城市與建築的歷史之旅

作　　者： 祺力高（Nicholas Kitto）

翻　　譯： 陳天浩

出　　版： 商務印書館（香港）有限公司

香港筲箕灣耀興道 3 號東匯廣場 8 樓

http://www.commercialpress.com.hk

發　　行： 香港聯合書刊物流有限公司

香港新界荃灣德士古道 220–248 號荃灣工業中心 16 樓

印　　刷： 中華商務彩色印刷有限公司

香港新界大埔汀麗路 36 號中華商務印刷大廈 14 樓

版　　次： 2024 年 6 月第 1 版第 1 次印刷

© 2024 商務印書館（香港）有限公司

ISBN 978 962 07 6747 0

Printed in Hong Kong

謹以此書紀念
祖父母 John 'Jack' Kitto、May Audrey Ford。
他們在牛莊相遇、相愛，
並於1921年10月29日成婚。

序

程美寶（香港城市大學歷史學教授）

在這個用手指撥動手機屏幕就能快覽電子圖片和影片的年代，為甚麼我們尋訪中國通商口岸的過去與現在，還要手捧一本重甸甸的特大圖冊，跟着作者的視角與鏡頭？因為這部精裝的圖冊非常厚重，我們倘若要看它，便得端坐、安神、定眼、凝視、沉澱，以進入歷史時空神遊冥想。因為設計師的精心排佈，作者撰寫圖片說明記下拍攝的經歷，出版社對圖片光暗和色彩呈現有所要求，讓我們免受電子工具無形的把控，更能靠近作者希望我們看到的結果。我們因此能摸着書紙，感受灑在建築物上的陽光，細看濛濛細雨中馬路上大樓的倒影，發現被掩埋在幽暗裏的花牆和花地磚。我們因而能夠依循作者的步伐，由北徂南，用雙眼代替雙腿，讀一本書，便能行萬里路。

中文世界，尤其是了解中國近代史的讀者，對「通商口岸」這個名詞應該不會感到陌生。與這些名詞和相關地名相提並論的，往往是「不平等條約」，甚或是「喪權辱國」等歷史論述。但這些簡單的說法，難以反映錯綜複雜的實情。正如為本書撰寫歷史概略的作者廖樂伯所言，1840 年前後至 1943 年間，允許外國人居住的城市、鄉鎮和村莊多不勝數，有些是經由條約規定的，有些是通過不太明確的權力機關批准的，情況遠比歷史教科書告訴我們的更為複雜。本書並非通過檔案文獻來考究這段複雜的歷史，而是藉着作者過去十多年間在中國多個通商口岸拍攝的照片，通過光影和色彩來呈現被籠統地歸類為「西式」的建築，是何等多彩多姿，間接也折射出這一百多年的通商口岸史，是何等引人入勝。

本書不乏大型華麗建築的照片，當中有不少近年更成為網紅打卡熱門地。難得的是，好些殘存在已變得面目全非的小區中，毫不起眼的西式建築，也能入作者法眼。於是，在富麗堂皇的大樓照片旁邊，往往會有一些小圖，展示灰溜溜髒兮兮的小樓，或者是纏滿電線的門樓上掛着的中英對照的招牌，如果不是作者用印刷的手段讓我們定眼細看，即使親身在現場走過，一般都會忽略這些建築。作者的鏡頭還會提醒我們要注意尚未剝落的「Post Amt」等字樣，使我們知道，某小鎮某洋樓雖然已掛上「便民角旅館」大字招牌，但還能勉強認出它作為郵政局的「前生」。作者不止給我們呈現一本精美的圖冊，他更希望我們能細心注意一磚一瓦，從殘存的痕跡發現歷史。

本書並不是展示過去是如何美好的懷舊之作，作者不僅在追尋過去，同時也關心建築物的現在與將來。由於作者鍥而不捨地對某些地方一訪再訪，因而記錄下了中國各級政府近二十年修復文物建築的軌跡。不少修復項目的規劃和技術水平，令作者大為讚歎，漢口的法國東方匯理銀行大樓、廣州聖心教堂主教的居所，便是其中兩例。但也有些情況是教作者感到困惑的，如作者早年拍攝的天津海關大樓，藝術風格是更接近 20 世紀 20-30 年代的 Art-Deco（裝飾藝術風格）

的，到最近重訪時，大樓經過重修，竟換上屬於更早期的建築風格「新裝」，而這件「新裝」又與該址 19 世紀 80 年代曾有過的建築物的外貌並不相同。這不得不讓我們反思，文物建築所謂「修舊如舊」，到底是哪一層的「舊」。甚麼叫「原來」？這是個歷史哲學問題，本書通過「之前」「之後」的圖片比對，便足以教人停一停，想一想。

跟許多外國人類似，作者之所以一次又一次踏上中國通商口岸之旅，很大程度上與父輩們曾寓居中國有關。他知道他的祖母一家和祖父曾在中國生活過不短的日子，90 年代時，他更在天津找到他父親六歲時一家遷往漢口前的舊宅。書中有一張他祖父母 1921 年在牛莊婚禮上的照片，只見他祖父當年瀟灑年少，一副攜得美人歸的開懷笑臉，令人浮想聯翩。誠然，把風景、建築以及一切事物聯繫起來並變得有意義的，歸根到底都是人。有人，才有情；有情，景物才有生命。祺力高在歷次拍攝過程中，曾遇到過拉下臉的保安員，也碰上好心的看更，一方面盡忠職守不讓他進入大樓，但另一方面則請他到自己的小屋，讓他繞過高墻，欣賞到他未能登門造訪的那棟老建築更完整的面貌。A room with a view，窗外有情天，果真如是。

2024 年 6 月，香港

目　錄

關於本書

我一向愛好歷史，但對中國舊日的通商口岸感興趣，是因為知道祖母一家和祖父都曾經住在中國，生活過不短的日子。要不是 1983 年我來到香港，這種興趣也沒法繼續發展。那時我這種「不速之客」要進入中國內地，還是相對不太容易，我也實在忙於自己的會計事業。上世紀 90 年代中，我開始頻繁因商往返內地。1996 年的天津之旅中，我找到一處房子，是父親六歲時他們一家遷往漢口前的舊宅。我後來多次重訪，探索天津老城區眾多的西式建築。此後便沉迷其中，渴望更加了解中國昔日的通商口岸，不只是天津，還包括其他外國人曾經居住、工作的中國城市。

幸好老朋友廖樂柏（Robert Nield）與我氣味相投。2007 年 11 月，我們嘗試一起遊歷天津，然彼隔年 9 月就正式展開中國通商口岸的考察之旅。樂柏意在撰述，我則希望儘量找出尚存的舊建築，拍下照片。

我們一路所到城市俱有所獲，不曾落空，確實找到了大量的老建築。就像文中所示，我們找到的建築，不少是新近修復的，工程水平非常高。有時為了保留一座建築，或把整片區域恢復至接近上世紀 30 年代的外觀，往往費了意想不到的功夫，例如把建築物平移數米，騰出空間給新建設（例如北海、福州、江門的情形）；或把交通導向地下，拆除上世紀 50 年代興建的醜陋水泥天橋（就像上海標誌性的外灘）等。直接拆卸往往是更為簡單便宜的選項，但在許多項目中未予採用，這點值得尊重。

到了 2016 年，我已累積了 4000 多張建築照片。我認為最主要的地方，都涵蓋其中，但還有一些通商口岸城市，像是梧州，未及到訪。此外，上海、天津、漢口、廣州這些大城市保留着大量建築，每個城市單獨成書也不為過。事實上，以上海老建築為題的書，真有不少。因此，這四大城市的照片，雖然也選入不少，但我還是把更多的版面留給較小、較陌生的通商口岸。一些不因簽訂條約開埠，由清廷主動開放對外貿易的港口，也包括在內。

照片按城市編排，城市又歸入合理大小的地區，旨在方便讀者，容易找到個別城市的建築，不勞翻檢全書。每座城市附有簡短的歷史介紹，但首要考慮還是要在有限的篇幅儘量展示更多照片。想了解通商口岸更詳細的歷史，不論是本書所及，還是本書未及的其他許多地方，謹此推薦廖樂柏的大作 *China's Foreign Places*（《中國通商口岸：外國人在華各地之活動》）（見參考資料）。

這些建築的業主與租住者隨時代改變，較大的建築情況自然更為複雜，我盡所能找出每座建築的用途，至少是過去某一時段的用途。一些城市現在用牌匾去標示房子昔日的戶主，這固然提供了指引，但間中也難免出錯，時或以偏蓋全。無論如何，至少對中國海關建築、英國使館建築、酒店、醫院的情況，我是能夠肯定的。畢竟這些建築都有特定用途，且少有更動。

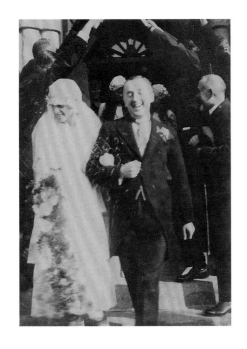

對頁： 在上海工作的作者，由作者女兒 Nicole 所攝。

左： 作者祖父母 Jack 和 Audrey 在牛莊的婚禮，1921年 10 月 29 日。

右： 天津戈登堂和維多利亞公園的涼亭，沉鬱幽深，很可能攝於 1920 年代。

下： 杭州甘卜堂。

人口數據取自《China Proper》（羅士培［P. M. Roxby］《中國手冊》）第三卷。一些較小地方與 1930 年代日佔區的人口數字從缺。

中國現在已對香港、澳門已恢復行使主權，可當時香港、澳門還處於殖民管治之下，不是通商口岸，所以不在本書的主題範圍之內。我另一個拍攝香港以法定古跡為代表的老建築的項目，其中一些作品已經成書出版。

這項目花費的時間比預想中長，原因是我每當聽說有建築新近修復了，或發現之前錯過了甚麼地點，就實在難抵誘惑，非故地重訪不可。本書是我至今成果的一次總結，但我還會再三重訪涌商口岸舊地，記錄新的發現、新復修的建築。再有成果時，照片會上載到網頁。據我現在所知，青島和秦皇島有這樣的一些建築。

祺力高（Nicholas Kitto）

2020 年 1 月

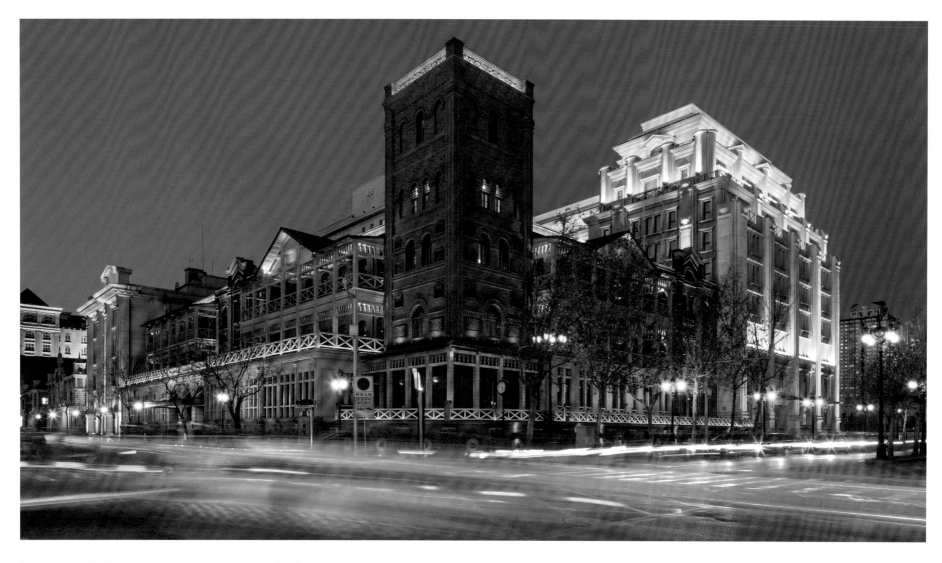

上：精致地修復了的天津利順德大飯店，攝於黃昏時分。

左：漢口太古洋行。

右：漢口滙豐銀行。

鳴謝

首先要感謝摯友廖樂柏。少了他，本書定難面世，至少不會有如今的豐富內容。樂柏兩部關於通商口岸的大作，特別是 *China's Foreign Places, The Foreign Presence in China in the Treaty Port Era, 1840–1943*，（《中國通商口岸：外國人在華各地之活動 1840–1943》），補救了我對這類主題的知識缺陷，讓我撰寫各地歷史概略時，輕鬆不少。同樣重要的是，從 2007 年底嘗試同訪天津，到後來目標清晰，多次考察其他地點（最近一次在 2018 年 6 月），尋覓書中介紹的建築，和書中未及介紹的更多建築，我們倆都樂此不疲，流連忘返。為了紀念我們的團隊合作，我請樂柏為本書撰寫一篇通商口岸時期建築的歷史概略，樂柏欣然應允。

2017、18 兩年間，我花了大部分時間用來挑選照片、撰寫正文和圖片說明，不久我就知道文字太長，圖片太多。非常感謝文字編輯石翠華（Veronica Pearson）化腐為奇，刪繁去冗，調整篇幅，做到可以出版。至於大量的照片，則由高天龍設計顧問有限公司（Graphicat Limited）的設計師高天龍（Colin Tillyer）處理。他的初稿草圖即切合我意，雖難免要割捨一些照片，但能容納的圖片比我預計的數量多了不少。高天龍在本書印刷和製作過程也提供了寶貴協助，我深表感謝。

太古洋行的物業在本書中分量很重，我要感謝太古集團的檔案管理員 Rob Jennings 和 Charlotte Bleasdale，一直提供有關的訊息。我們即便身在外地，也往往能夠通過電郵獲得重要資料。我也非常感激太古集團，允許我們刊載前主席兼董事華倫（G. Warren Swire）1906 至 1940 年間的的一些精彩照片藏品。

歷史遺珍攝影基金會（The Photographic Heritage Foundation）的艾思滔（Edward Stokes）在本書成書的過程中提供了重要的指引。最關鍵的是，他說服我這本書能夠出版，也應該出版。感謝！

我還想向兩位不幸離開的朋友致謝：Paul Gracie，他從一開始就一起參與了早期對天津考察；龔李夢哲（David Oakley），他令我明白自己家族在通商口岸的歷史要遠比我和家人所知的更有意思。

除了前面提到的直接幫助，我還受益於身邊不少人極大的耐心和鼓勵，尤其是我的家人、幾位朋友（當中幾位參與了續訪的攝影旅程），還有長久以來一直耳聞「那本書」的前同事。感謝大家，一直相信我會努力完成本書，希望你們認為本書不負所望。

從大連中山廣場望向大和旅館（今大連賓館）。

通商口岸歷史概略

廖樂柏（Robert Nield）

中國的通商口岸時代，從 1840 年左右到 1943 年，前後延續了約一個世紀。期間外國人在華的活動，可以說是急切、堅定，時而誤入歧途，往往強而有力，但並不總能如願。他們來到中國，要支配這片土地，留下印記，在所難免。與東道主相比，外國強盛、富裕、自信，相信自己的勢力能長久留在中國。現在我們當然知道，歷史另有打算。今天中國在多方面經已脫胎換骨，在人類活動的幾乎每個領域 —— 經濟、農業、工業、技術、醫療、教育，都已取得巨大進展，與通商口岸的時代相比，不可同日而語。只不過，在通商口岸制度結束約 75 年後，外國活動的許多實體證據依然殘存。本書收錄這些證據，出版為簡明

的攝影記錄集，絕無僅有。

到底曾經有多少城市、鄉鎮、偏遠村莊，經由條約規定，或有時通過不太明確的權力機關批准，允許外國人居住和工作，幾乎無法數算。此類地方有一百多處，包括通商口岸、中方自願開放的城市、度假區、領事駐地、海關關卡、宗教活動場所等，這些地方並無一定的模式，所以這簡短的歷史概述試着將不同的脈絡連貫起來。這些脈絡的發展，在當今的中國留下了許多西式歷史建築，其豐富多樣，令人讚歎。

在開放通商口岸以前，外國人已在中國活動。但要找到這些痕跡，需要一定的想像力。廣州昔日的十三行，中外畫家曾留下不少畫作，但攝影技術沒能趕上，未有留下照片，就已消逝無蹤。不過十三行的位置仍可以準確判定，畢竟十三行街現在仍舊是迫狹而繁盛的交易中心。到了通商口岸時代，根本用不着想像。當時的領事、商業、海關、宗教和其他建築，我們有幸還能見到不少。

由 1842 年設立首個通商口岸到 19 世紀末，列強相信最能照顧自身利益的辦法，是在每處開放貿易的地方設領事館。除了登記船隻進出，收取各種費用外，領事的作用主要有兩個：擔當外商與中國當局的溝通橋樑；維持外國人社區一定的秩序。英國的領事館建築仍然矗立在最早的五個通商口岸：福州、廣州、寧波、上海、廈門，除了福州的以外，無一是舊構 —— 福州的英國領事館原為寺廟，現在還是寺廟。外國人湧入中國繁榮的商業中心，猝然而至，準備未周，初到任的領事也總是沒有合適的住所，被分配到廢棄的寺廟建築居住，也絕非罕見，有時別無選擇，還不得不兼用作辦公室。這種「臨時」安排或多年都得不到改善，何福愛（A. S. Harvey）領事被迫住進北海的漁民小屋，就是一例。雷夏伯（Herbert F. Brady）領事最初住在三水的廟裏，直到自費建好一座木

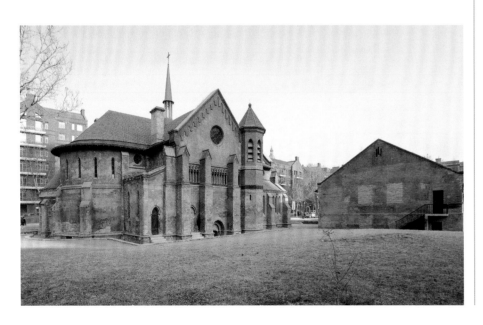

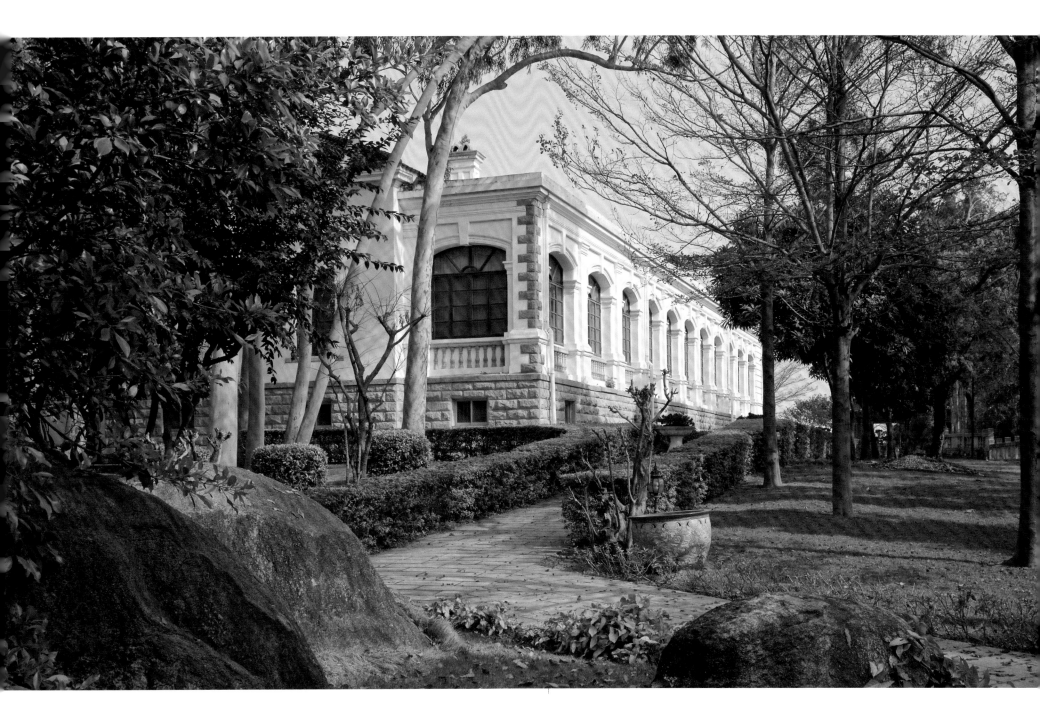

屋，才能搬進稍為合適卻仍嫌簡陋的居所。

大量記錄表明，外國領事的到來非常不受歡迎，以致於建立領事館之前已被迫撤離。在宜昌，暴力抗議迫使領事京華陀（Walter King）迅速撤出，到下游的漢口；在汕頭，為免觸發城中醞釀的排外情緒，英國領事館多年來設於附近的島上，此舉十分謹慎；在廣州，排外情緒高漲，以至於到了第二次鴉片戰爭（1856–1860 年）才得以按照 1842 年條約的規定開埠。

19 世紀下半葉，隨着通商口岸體系發展，為特定目的專門建造領事館成為常態，領事館通常依照經典的「殖民地」建築風格設計。領事要有效發揮前述的兩個作用，其居住和辦工場所有必要散發出恰到好處的權威（而非優越）氣息。「殖民地」風格設計正好滿足這種需求，外圍的騎樓能為窗戶、柱子，以及總體上堅固的結構遮擋陽光。許多領事館的設計由軍事工程師而非專業建築師負責，施工則由駐上海的英國工部（Britain's Office of Works）授權和監督。許多昔日的通商口岸都能見到這樣的例子，包括北海、蕪湖和汕頭等。

在台灣淡水，有座與眾不同的大型紅磚建築，在 1891 到 1971 年間曾用作英國領事館。位於廣州沙面島的英國領事館建築羣也大體完好，其低調自信的建築現已轉作他用。溫州作為通商口岸並不成功，但卻擁有唯一一座三層高的英國領事館建築，現用作私人俱樂部。豔壓羣芳的，自然是 1870 年代建於上海的領事館，這些優雅建築曾經彰顯英國在中國的地位，現為五星級酒店建築羣的一部分。

只要在本地建築通常陳舊、脆弱、邋遢的地區，蓋起一棟全新、堅固、整潔的大樓，就能樹立起必要的權威。不過領事館的選址也極為影響權力的展示 —— 在梧州，英國領事館建於俯視西江的一座小山頂上；在鎮江，領事居高臨下，從官邸可眺望小租界和比鄰的鎮江城；蕪湖的英國領事館選址山頂，高度僅次於相鄰山上的海關稅務司公邸，雖然海關官員實際受僱於中國政府，但

在許多通商口岸，這兩個職位的官員往往會互相較勁，爭取外國人社羣裏的領袖地位。

雖然英國在中國提供領事服務的範圍最廣，但倖存的領事館建築絕不僅限於英國所屬。今天，法國的精美建築仍屹立於重慶和北海；原俄羅斯駐煙台領事館現用作警察局；不過到煙台尋訪領事館要格外注意 —— 雖然記錄顯示當地曾有超過 15 個外國領事在任，但其中許多是由知名商人擔任的榮譽職位。

19、20 世紀之交，幾乎每個通商口岸都設領事館的做法已有明顯改變。一來通商口岸數量太多，有經濟成本的考量；二來認識到對外貿易已日益由中國商人代理，外商已不再需要常駐於每個通商口岸。然而，海關設施仍為必要，

連帶需要建設海關大樓和恰當華麗的稅務司邸。海關是中國政府部門，但其管理和工作人員主要由外國人組成，因此海關大樓、稅務司邸和職員宿舍的建築往往具有西洋風格：長沙一條小街上矗立着一座大型建築，是昔日海關初級職員的住所；在煙台，一座更樸素的前海關宿舍建築，置於英國任何一處海濱小鎮都不顯突兀；杭州的外國租界舊址仍有海關大樓，風格近似許多英國的領事館。迷人的通商口岸時代海關大樓，如今仍可在不少城市找到，用途往往未變。比如上海的海關大樓如舊雄踞外灘。

1876 年的《煙台條約》規定，每個通商口岸都應設有一個租界或居留地，作為供外國人居住的指定區域。租界由外國政府承租整片土地，並分租給外商及其他人；居留地中的各塊土地，則直接從個別中國地主那裏租來。然而，許多通商口岸一直沒有這兩種安排，其中包括寧波，以及頗為諷刺的芝罘（現稱煙台）本身。即使該地沒有正式租界或居留地，外國居民仍傾向於聚居。如此不但具有社會效益，還能提供一定的安全保障。因此，煙台、長沙橘子洲、福州南台山等地仍可看到外國建築羣，這數處港口都未設正式的外僑居住區。

西式建築高度集中保留下來，主要還是在較大的前租界和居留地。上海就是其中代表，外灘之壯麗與 1930 年代的「黃金時代」相比，幾乎未曾改變。這座城市還擁有許多那個時代的住宅建築，從價格相對廉宜的峻嶺寄廬（Grosvenor House）和圓明園公寓，到馬立師（Morriss）、嘉道理（Kadoorie）、太古洋行大班等富商的宏偉故居。太古的地區主管在上海以西 1500 公里的重慶，擁有一幢巨宅，至今仍可以從山頂俯瞰長江。天津曾經不斷蔓延擴張的英租界範圍內，「五大道」一帶有許多華麗的租界時期房屋。廣州沙面島的英法租界曾經是一片泥濘的河岸，現時能看到也許是中國保存得最好的外國建築羣，其中大部分經過修復。廈門鼓浪嶼常被描述為建有許多西洋歷史建築，但除了少數前領事館，大部分的建築其實是由富有的華人仿照西式風格建造的。儘管如

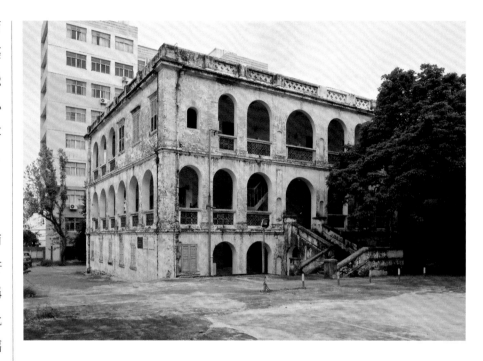

此，這些建築賦予了該島非常獨特、平靜的氛圍。

大多通商口岸貼近中國原有的商貿中心，但也有一些通商口岸時代的大城市是無所依傍，從零開始發展起來的 —— 哈爾濱源自一座跨河鐵路橋，青島源自一個小漁村，大連源自一片崎嶇的荒地。三座城市，分別由俄國、德國、俄國和後來接手的日本資本開創，發展出活力澎湃的市中心，各自反映着其開創者的民族特點。哈爾濱看去就像革命前相當壯麗的俄國城市；青島雖被德國佔領只有不到二十年，卻到處都是德式建築，從厚重的巴伐利亞式教堂到井然有序的公共行政建築；天津的舊意大利租界有個彷彿從米蘭搬來的中央廣場，那

通商口岸歷史概略

一帶為了迎接 2008 年北京奧運，完成了改建，現在稱為意式風情區。

在全國有眾多大大小小的外僑社區，自然也要發展一些配套設施。漢口、天津、上海出現了規模龐大、設備齊全、高級奢華的俱樂部。這些建築也許正在尋求新的用途，但依然屹立。在沙面、福州、漢口、威海可以找到較小的俱樂部：威海前愛德華港俱樂部大樓已穩當地納入中國海軍基地內。避暑地提供了廣受歡迎的喘息空間，特別是對天氣較熱的南部港口居民而言。在孤山、廬山、莫干山、北戴河的海濱，仍然可以看到不少度假屋。

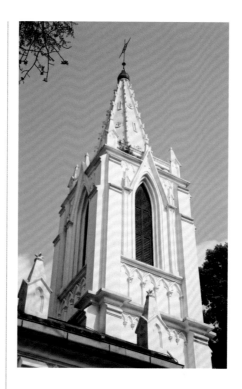

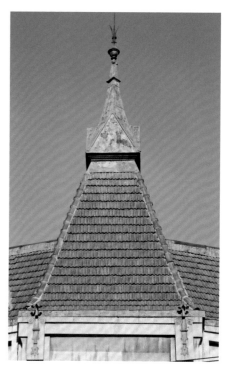

在整個通商口岸時期，外國對中國的滲透，主要推動力是貿易，其次是附帶的商業活動。儘管中國工業和經濟發展都十分迅速，特別是在近年，仍有相當多舊日外國興建的商業建築得以保留。其中部分仍維持原有的用途，例如法國在福州馬尾建造的造船廠，比照 1873 年的原建築，其輪廓和基本結構仍清晰可辨。漢口、廣州、天津等大型通商口岸，以及沙市、汕頭等小型通商口岸仍保留着舊日的貨棧。銀行和商業總部跟領事館一樣，其建造要體現其出資方的權勢和影響力。原滙豐銀行上海分行壯麗奪目，充分展示了其香港姐妹大樓直到 1985 年被取代前的風采。天津的解放路（舊稱維多利亞道）曾建有不少相互競爭的外資銀行大樓，今日大多由中國的各家商業銀行使用，得到良好的維護。

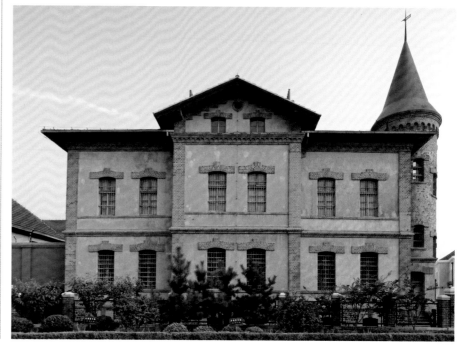

在通商口岸故地，除了銀行以外，還能找到其他商業建築，例如天津的開灤礦務總局總部和大連的南滿鐵路總部。20 世紀初，外資鐵路開始在中國擴張，多數外國勢力都在爭奪這潛在的巨大市場。這些商業冒險功成之處，留下了深刻的證據，例如瀋陽、旅順、濟南、青島的火車站。看似矛盾的是，就算是失敗的投資，在多年後也同樣留下了不少痕跡，比如塘沽和碧色寨寂靜的車站設施。

只有少數通商口岸達致期望。有的商埠初時就規模細小，並始終如是。對歷史學家而言倒是幸事：或許正正因為還沒有重建發展的意圖，讓一些精美的

建築得以保留至今。三水海關、江門亞細亞火油公司買辦的大宅、騰沖的英國領事館都幾乎完全孤立於任何其他西方存在的痕跡。

規模更小的還有為數不少的傳教站。西方宗教各個宗派互相競爭，都認為傳教活動與貿易一樣重要。在滲透中國的進程中，傳教士的腳步極少落後於商人。1846 年，在法國施壓下，道光皇帝頒令，信仰基督教不再違法，為傳教士開闢了一條路。較偏遠的傳教站幾乎不見痕跡，但在較大的貿易中心，外來宗教活動留下了鮮明持久的烙印。儘管在中國的基督教會與政府的關係依然複雜，但許多大小教堂仍舊屹立，迎來參與聚會的眾多教徒，典型例子可見於溫州、福州、廣州、上海、瀋陽等許多城市。為了傳教，傳教士還開辦醫療和教育機構去吸引信徒，這些信徒通常來自社會較貧窮的階層，此前無法獲得這些資源。江門的大型醫院、蘇州、杭州、淡水的大學都是圍繞傳教事業而發展起來的。

剩下最後一類要關注的外國建築是軍事設施。不難料到，這類建築今日所餘無幾，剩下的也不易接近。從湛江軍事基地的大門偷偷一瞥，就發現 19、20 世紀之交的法國大型建築仍在使用。山海關也保留着同時代的兵營。要參觀威海劉公島的大量前皇家海軍設施倒是很容易。最讓人驚訝的例子，也許是位於重慶的前法國海軍總部，居然距離大海 2000 多公里，實在難以想像還有甚麼比這更為離奇的選址。

我們慶幸許多通商口岸時代的建築仍然屹立，這其中不少是因為近年官方政策的改變。直到 1990 年代，中國試圖向世界呈現新潮、現代、玻璃混凝土社會的形象，而古舊且明顯西式的建築與此背道而馳。在 2000 年代的某時，或許因為北京獲得奧運會主辦權，中國開始致力不僅僅要保留那些倖存的建築，甚至還要修復翻新，並且要達到很高的標準。

中國的工程師和建築工人，技術已十分精湛，許多昔日的通商口岸都精心

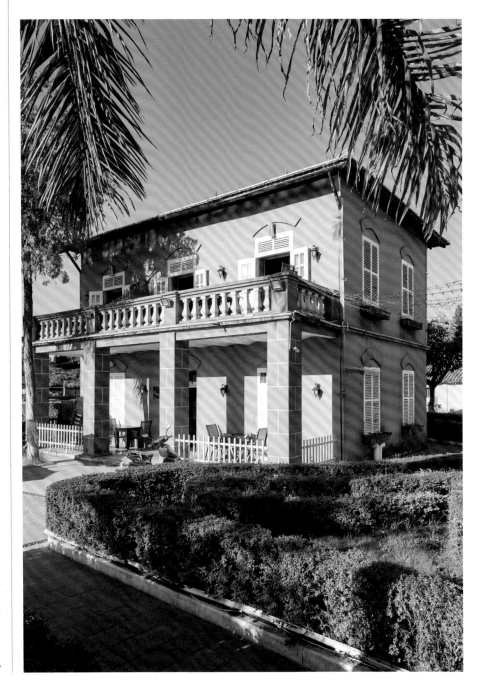

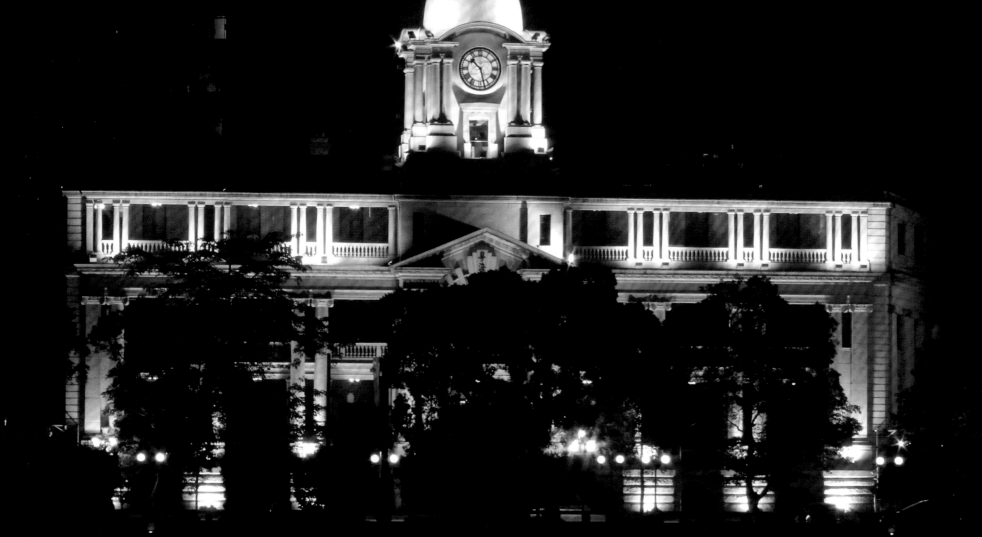

建起了仿照舊時樣式的全新建築。在天津德租界真正的歷史建築中間，有座德國南部「典型」的省政廳，實際上幾年前它並不存在，只有仔細察看才能發現輕微的異常。在青島，要擴建前德國行政大樓時，其創建者已離開多年，但擴建部分的設計風格非常接近原來的建築，以至於新舊部分難以區分，只有參照舊相片才能揭示新添加的部分。包括上海和寧波在內的許多城市都有「老街」，皆是以一些歷史建築為基礎，另外加入一羣新建築。這些新建築雖非原有，但也很迷人，令我們更加欣賞其模仿的真實建築原型。

　　向有「百年恥辱」之稱的這段歷史，留下來的實物，得到中國官方的關注。與此同時，投入研究昔日外國在華活動的青年歷史學者，其陣營也正在日益壯大。中國許多城市都設有檔案館，只是到館查閱資料愈發困難，實屬不幸。我們應該期望，通過像這本書的出版，能夠擴而充之中國人對此主題久已存在的興趣，激勵國家和各地政府進一步開放檔案，對這段迷人的歷史時期的研究才能繼續推進。

年表

1655~1657　荷蘭東印度公司設立首個駐華大使館。

1757　　　清廷頒令把對外貿易活動限制在廣州港。

1792~1794　馬戛爾尼勛爵（Lord Macartney）率領倒霉的英國使團覲見乾隆皇帝，希望在北京建立大使駐所，改善貿易條件，開放其他港口，並為英國商人取得島嶼作基地。無一實現。

1816　　　英國阿美士德勛爵（Lord Amherst）使團訪京，同樣不得要領。

1838　　　林則徐被任命為欽差大臣派駐廣州，制止鴉片貿易。次年，商人拒交鴉片庫存，林則徐封鎖外國商館，並在外商最終交出鴉片時銷毀了 2 萬箱鴉片。

1839~1842　第一次鴉片戰爭。1842 年簽訂《南京條約》，將香港島割讓給英國，並開放首批五個通商口岸（廣州、廈門、福州、寧波、上海）。然而，廣州拒絕外國人入城居住，導致局勢加劇緊張。

1852　　　太平軍起兵，很快佔領了多個城市，定都江寧（今南京）。

1853　　　小刀會起兵，上海海關被毀。由外國人管理的海關因此成立，替北京徵收關稅，初屬臨時安排，後由皇帝推廣到所有通商口岸，建立起由外國人主理的中國海關。

1855　　　黃河氾濫，再次改道。

1856　　　第二次鴉片戰爭爆發（或稱亞羅號戰爭）。英法聯軍攻佔廣州，並短暫佔據天津大沽口炮台。《天津條約》（與美、英、法、俄簽訂）使得英法軍隊撤軍，但北京並未按約定在一年內正式批准條約。

1858　　　鴉片合法化。

1859　　　清帝下令封鎖海河河口。英法聯軍攻擊大沽口炮台，但遭到奮力抵抗，損傷嚴重下撤退。

1860　　　英法聯軍再次進擊大沽口炮台，終於攻克，繼而揮軍北京。圓明園遭到洗劫、破壞。
　　　　　10 月，《北京條約》正式承認了《天津條約》。天津開放為通商口岸，九龍割讓予英國。

1863　　　戈登將軍率常勝軍帶頭對抗太平天國。天京（今南京）次年陷落。

1866　　　中國因第二次鴉片戰爭的恥辱，開始推動現代化改革。

1870　　　在天津的外國和華人基督徒受到屠殺，死者包括法國領事。

1872　　　李鴻章創辦輪船招商局。

1875　　　中國首支現代海軍北洋水師在天津開始訓練，並於 1888 年正式成軍。英國官員馬嘉里（Raymond Margary）在雲南靠近緬甸邊境處被殺。為平息此事，1876 年簽訂《煙台條約》，增開四個通商口岸：北海、溫州、蕪湖、宜昌。

1877~1878　中國北方的饑荒和傷寒迫使 9 萬難民湧入天津。

1878　　　第一家政府郵政局在天津成立，此前郵件由私人送遞。第一批郵票「大龍」7 月在天津發行。另外兩種設計是大象和寶塔，龍的圖案脫穎而出。

1879　　　第一條官方電報線路在天津與大沽口之間投入使用，但還是比不上李鴻章 —— 他在 1877 年修建了一條私人線路。

1881　　　中國製造的第一台機車 —— 中國火箭號（又名龍號）投入使用，在唐山和胥各莊之間 10 公里的鐵路運煤。津滬電報線啟用。第一部電話在上海安裝。

1882　　　法國軍隊佔領河內。

1883　　　法國吞併今日的越南一帶。

1884~1885　因法國在中南半島的行動而爆發中法戰爭。最終簽訂了《天津條約》，劃定邊界，開放通商口岸。

1885　　　中國和日本在天津簽署條約，解決 1884 年 12 月朝鮮動亂引致的分歧。

1888　　　中國第一條商業鐵路開通運營，從天津東站出發，由天津至唐山。上海曾於 1876 年有一條鐵路通車，但因鐵軌上有一人死亡而停運，並且拆除。

1890　　　1876 年《煙台條約》的續增專條開放重慶對外貿易。中國第一家機械化造幣廠北洋造幣廠在天津投產。

1891	西伯利亞鐵路動工。 排外騷亂，特別是在長江的通商口岸。
1894~1895	中日為朝鮮開戰，北洋水師在衝突中被摧毀。戰爭以簽訂《馬關條約》作結，台灣割讓給日本，更多的港口開放。
1898	五個新增的租借地獲得批准：德國租借膠州灣，俄國租借旅順、大連，法國租借湛江，英國租借威海、香港新界。 山東省洪災嚴重。
1899	義和團在山東開始襲擊基督徒和外國機構。
1900	義和團行動升級，數名外國人在北部和東部省份被殺。在天津，外國人留在租界內，對外聯繫被切斷。在北京，日本公使館書記官和德國公使被殺後，所有外國人都撤回使館區，被圍困了 55 天。首先攻佔大沽口炮台的列強聯軍打破包圍，解救天津，繼續向北京推進。
1901	與 12 個國家簽署《辛丑條約》，承諾摧毀大沽口炮台，並對外開放更多港口。
1903	西伯利亞鐵路投入營運。 與美國、日本簽訂條約，開放瀋陽為通商口岸，以抗衡俄國的影響。
1904	中國第一條有軌電車線路授權由比利時公司天津電車電燈股份有限公司投資經營，1906 年正式開通。
1904~1905	日俄戰爭。經美國斡旋雙方的和平談判，日本奪得俄國在遼東半島的租賃權和鐵路。
1908	皇太后慈禧去世，兩歲的溥儀立為皇帝。
1911	10 月 10 日武昌起義推翻了清朝和帝制。
1912	1 月 1 日中華民國成立。孫中山成為臨時大總統，然後由袁世凱在 3 月繼任。許多男人剪掉之前強制留的辮子，以示解放。
1913	袁世凱正式當選大總統，及後解散國會最大黨國民黨，堅持總統權力，無視臨時憲法，並最終於 1915 年自立為中國皇帝。此舉遭到大規模的反對，終承認失敗，並於 1916 年 6 月 7 日死去。同時，中國因軍閥割據而分裂。

1917	3 月，中國與德國斷交，除了 1914 年被日本佔據的青島外，收回德國其餘的租界。6 月，軍閥張勳復辟，但隨即敗於另一軍閥段祺瑞。7 月中，北京街上的假辮散了一地，那些都是剛剛才為了復辟而匆匆購置的，丟棄時也一樣倉卒。 8 月，中國向德國和奧匈帝國宣戰。
1919	巴黎和會未能承認中國對前德國租界的主權，導致北京發生五四運動，隨之而來的是罷工和抵制日貨。 孫中山重建國民黨。
1921	中國共產黨成立。 北洋軍閥向孫中山國民黨政府宣戰。
1922	華盛頓會議承認中國對前德國租界的主權。 孫中山發動北伐驅逐軍閥。
1925	孫中山去世，蔣介石繼任國民黨領袖。 上海一名捕頭命令手下巡捕向示威人羣開槍，殺死了九名學生，引發上海和其他港口罷工和抵制英國商品，致有更多暴力和死亡事件。
1927	國民政府先在漢口成立，稍後南京也另外成立了國民政府。 在排外騷亂和國民黨的壓力下，英國交出了漢口、九江租界。 國內第一台自動電話總機在天津意租界安裝。
1931	日本策劃並利用「九一八事變」為藉口侵佔滿洲。
1932	滿洲國傀儡政權在滿洲成立，溥儀為皇帝。
1937	北京附近的盧溝橋事變導致中日全面開戰。日本鞏固了對中國北方領土的控制。為阻延日軍，破壞了黃河上的堤壩，數千人因而命喪洪水。將進軍長江上游的日軍卻未受多少影響。
1938	重慶成為國民政府的首都，部分機關 1937 年 11 月已遷至該市。
1941	日本偷襲珍珠港，爆發太平洋戰爭。
1943	1 月 11 日，英國在中國簽署《取消英國在華治外法權及有關特權條約》，正式結束通商口岸時代。

機構名稱和部分術語

亞細亞火油公司（APC, Asiatic Petroleum Company）：荷蘭皇家殼牌（Royal Dutch Shell）的子公司。有兩家亞細亞火油公司在中國經營，華北公司總部位於上海，負責長江以北、長江沿岸及上海地區市場；華南公司總部位於香港，主要負責長江以南地區的市場。

渣打銀行（Chartered Bank）：印度新金山中國渣打銀行（The Chartered Bank of India, Australia and China），1853 年根據維多利亞女王的皇家特許狀在倫敦成立。渣打在英國的業務有限，主要業務集中在東方的英國殖民地貿易。1969 年與業務遍佈非洲的標準銀行（Standard Bank）合併，以「標準渣打」（Standard Chartered）一名在英國注冊。

寶順洋行（Dent & Co）：通商口岸早期的一大英商，是怡和洋行的直接競爭對手，卻因 1866 年銀行業倒閉潮而結業。

東印度公司（EIC, The East India Company）：於 1600 年 12 月 31 日獲得伊麗莎白女王頒發皇家特許狀，成立目的是要在印度洋地區和東印度羣島進行貿易，後來活動範圍拓展到中國。還利用公司龐大的私人軍隊，對印度的大部分地區施加殖民管治。鼎盛時期負責世界貿易的近一半，特別是棉花、絲綢、靛藍染料、鹽、茶葉、香料、鴉片等商品。1858 年，印度民族起義爆發後不久，英國王室直接控制了印度次大陸。由於財政困難，東印度公司在 1874 年解散。

滙豐銀行（HSBC, The Hongkong and Shanghai Banking Corporation）：香港上海滙豐銀行。滙豐於 1865 年 3 月在香港成立，並在中國內地、日本和東南亞許多其他國家或地區迅速發展。該行現為英國滙豐控股有限公司的子公司。

渣甸洋行（Jardines, Jardine, Matheson & Co.; 1842 年改稱怡和洋行）：是擁有多元化業務的綜合企業集團，也是最早把總部設於香港的貿易公司之一。現在雖然在百慕達注冊，但仍以香港為經營總部。

旗昌洋行（Russells）：1824 年由美國人羅塞爾（Samuel Russell）在廣州創立，很快成為美資在中國最大的貿易公司，擁有強勁的航運業務。1891 年，財務困難迫使旗昌出售資產，結束經營；兩名前僱員接管了餘下的業務，以 Shewan, Tomes & Co. 的名號做生意，中文稱新旗昌洋行。

紐約標準石油公司（SOCONY, Standard Oil Co. of New York）：初與真空石油公司（Vacuum Oil Co.）同為洛克菲勒的標準石油集團（Standard Oil Group）的子公司。1911 年，《謝爾曼反壟斷法》（Sherman Antitrust Act）通過後，標準石油集團被迫出售包括這兩家公司在內的多家子公司。SOCONY 和真空石油隨後合併，後來更名美孚石油（Mobil Petroleum），現為埃克森美孚（ExxonMobil）的一部分。[1]

太古洋行（Swires）：Butterfield & Swire，是總部設於倫敦的 John Swire & Sons Ltd. 的子公司。John Swire & Sons Limited 在 1866 年來到中國，通過 Butterfield & Swire 成為中國最大的貿易公司之一，涉足航運（通過太古輪船公司 [China Navigation Co.]）和糖業等。太古集團仍然是一家成功且業務高度多元化的全球集團，總部位於英國。

外灘（bund）：源自印地語，意為人造堤壩。

買辦（comprador）：來自葡萄牙語，指外商僱用的中國代理人，處理當地交易。

租界（concession）：租給外國政府的通商口岸土地。

領事（consul）：一國派駐另一國的官方代表，主要負責協助國民，促進貿易和整體利益。

貨棧（godown）：源自馬來語，意為倉庫。

釐金（likin）：中國對貨物運輸徵收的內陸稅，1853 年開始徵收，1931 年廢除。

居留地（settlement）：指定可供外國佔用的通商口岸外土地，由個別佔用人向中國地主簽訂協議租賃土地。

大班（taipan）：指的是「大老闆」，外國公司用作最高級管理人員的頭銜。

道台（taotai）：負責一個範圍內民事和軍事的中國官員，該範圍通常由兩個或多個地區組成。

通商口岸（treaty port）：根據條約開放的城鎮、城市或港口，締約國根據條約設領事館及自己的法律和司法系統。外商能在港口的租界內居住和交易。通過港口運輸的貨物需按照條約稅率繳納關稅。

衙門（yamen）：縣令的官邸。

1 譯者註：SOCONY 在中國經營的中文商標是「美孚」，因此書中以「美孚」為譯名。

圖片版權

書中照片主要來自我的照相機,下列除外:

1. 以下圖片來自華倫(G. Warren Swire)的照片收藏,承蒙太古集團允許出版:第 14 頁的 19d;第 65 頁 9c;第 75 頁 11b;第 96 頁 17a;第 97 頁 19b;第 124 頁 16b;第 146 頁 8a;4d,第 151 頁;第 155 頁 6b;第 162 頁 4;第 201 頁 3b;第 225 頁 3e;第 254 頁 36b;第 328 頁的 2b;第 340 和 341 頁有兩篇未編號;以及第 361 頁的 20b。

華倫的照片收藏與許多其他個人收藏一起儲存在由英國布里斯托大學(University of Bristol)維護的中國歷史照片網(www.hpcbristol.net)。

2. 以下圖片蒙位於倫敦邱(Kew)的英國國家檔案館許可複製:第 6 頁 5d;第 196 頁 1a;第 198 頁的計劃;第 216 頁 10c;第 280 頁 5b;第 308 頁 17b;以及第 309 頁的 18b。

3. 第 3 頁的明信片 1b 和第 364 頁的照片 3a 蒙布里斯托大學中國歷史照片網允許使用。

4. 個別圖片來源如下:第 iv 頁的照片由 Nicole Kitto 提供;第 v 頁的戈登堂(Gordon Hall)由 Elizabeth Spiller 提供;第 7 頁上的 5c 由 Ron Bridge 先生提供;第 167 頁 13a 取自哲夫(鄭介初)編輯的《晚清民初武漢映像》第 147 頁;第 247 頁 26b 來自 1922 年《上海工部局年報》;第 381 頁 8c 的轉載經北海市檔案局、北海市文物局許可。

5. 以下圖片來自我自己的收藏:第 v 頁,結婚照;第 6 頁 5a,摘自 1873 年 3 月 29 日的《倫敦新聞畫報》(*Illustrated London News*);第 30 頁上的 40b,大概在 1864 年前後天津東門和渡橋的石印畫;第 139 頁是 1915 年的漢口地圖;第 178 頁 30a,拍攝者和日期不詳;第 368 頁的 2b,1925 年左右,拍攝者不明;第 371 和 380 頁上的圖畫來自英國《圖畫報》(*The Graphic*)1887 年 3 月 5 日號。

6. 對於使用許可抱有疑問的圖像,我已盡一切合理的努力,去聯繫版權持有人,特別是以下圖像:第 27 頁的 36d;第 123 頁 14b;第 300 頁 5c;以及第 394 頁 3b。如有遺漏或錯誤,請聯絡出版社,我們樂意在重印時更正。

參考資料

1990 年代,我開始關注中國的通商口岸,多年來讀了不少相關書籍,加深了對那個時代的了解。我撰寫本書正文和圖片說明時專門參考的書籍如下:

1. *China's Foreign Places, The Foreign Presence in China in the Treaty Port Era, 1840–1943* by Robert Nield, Hong Kong University Press, 2015.

2. *The China Coast, Trade and the First Treaty Ports* by Robert Nield, Joint Publishing(H.K.)Co., Limited, 2010.

3. *China Proper Volume III*, published by Britain's Naval Intelligence Division in 1945.

4. Tess Johnston and Deke Erh's architectural series published by Old China Hand Press:
 a) *Near to Heaven, Western Architecture in China's Old Summer Resorts*, 1994;
 b) *Far From Home, Western Architecture in China's Northern Treaty Ports*, 1996;
 c) *God & Country, Western Religious Architecture in Old China, 1996*;
 d) *The Last Colonies, Western Architecture in China's Southern Treaty Ports 1997*;
 e) *A Last Look, Western Architecture in Old Shanghai*, 4th Edition 1998; and
 f) *Hallowed Halls, Protestant Colleges in Old China*(with Martha Smalley), 1998;

5. *German Architecture in China, Architectural Transfer* by Torsten Warner, Ernst & Sohn, 1994.

6. *Yangtze River Gunboats 1900–49* by Angus Konstam, Osprey Publishing Ltd., 2011.

7. *The Bund Shanghai, China Faces West* by Peter Hibbard, Odyssey Books & Guides, 2007.

8. *No Dogs and Not Many Chinese, Treaty Port Life in China 1843–1943*, by Frances Wood, John Murray(Publishers)Ltd., 1998.

9. *Building Shanghai, The Story of China's Gateway* by Edward Denison & Guang Yu Ren, John Wiley & Sons Limited, 2006.

10. *Tientsin, An Illustrated Outline History* by O.D. Rasmussen, The Tientsin Press, Ltd., 1925.

◎ 北京

山海關

秦皇島

北戴河

天津

塘沽

大沽口

天津維多利亞公園裝潢華麗的涼亭。

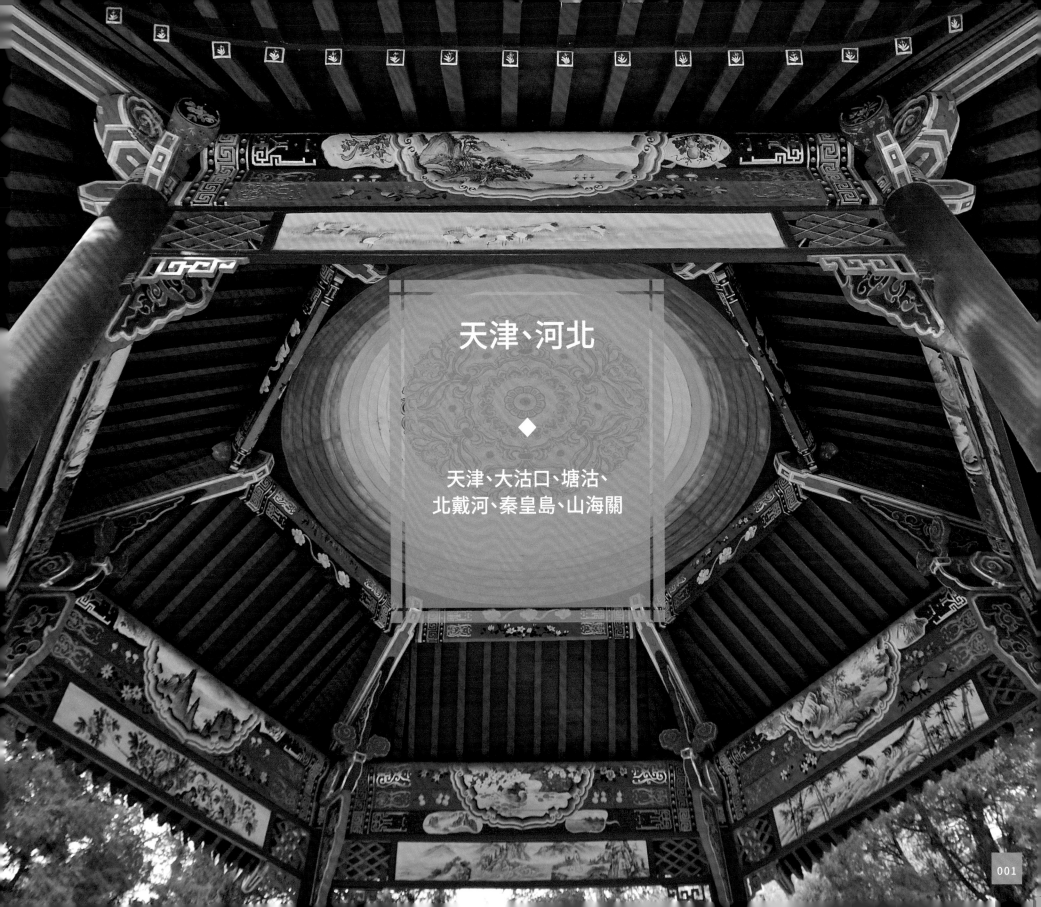

天津、河北

◆

天津、大沽口、塘沽、
北戴河、秦皇島、山海關

天津、河北

天津、大沽口、塘沽、北戴河、秦皇島、山海關

天津

天津市

通商口岸，1860 年英國條約

1936 年人口：129 萬 2025

　　七世紀初，大運河北段竣工，南方的糧食（特別是大米和小麥）得以廉價輸往北方，天津自此日益重要。到了十世紀，天津已成為與南方貿易的轉運點，也輸出土產的食鹽。隨着 1267 年元朝和後來的明清兩代都定都北京，天津的重要性更為突顯。

　　早期的一次外國人到訪天津，是荷蘭東印度公司在 1655–1657 年派出的使團。使團的書記紐霍夫（Johannes Nieuhoff）對當時天津的貿易活動印象深刻：

> 　　天津衛城……有 25 英尺高的堅固城牆，遍佈瞭望塔和壁壘。這裏寺廟林立，人口眾多，貿易蓬勃，如此規模的商業活動在中國其他城市難得一見。中國各地開往北京的船隻都必須經過此地，使天津城外的航運交通絡繹不絕。

　　然而，兩百年後，直到 1860 年第二次鴉片戰爭結束，天津才被迫開放予西方進行貿易。

　　英、法、美三國率先獲得租界。但美國 1880 年就放棄了租界，於是該地在 1902 年併入英國租界。德國、日本分別於 1895 和 1898 年正式獲得租界。1900 至 1901 年間俄羅斯、意大利、奧匈帝國、比利時也獲得了土地。當時天津共劃

有九個租界，是中國通商口岸中最多的。然而，德租界 1917 年 3 月隨着外交關係中斷而結束，奧匈租界也因 1917 年 8 月中國向同盟國宣戰而收回；俄租界則在 1920 年因中國拒絕承認俄國革命後的新政權而收回；比利時租界規模較小，位置不佳，開發落後，最終也在 1929 年歸還中國。

　　1860 年，戈登（Charles Gordon）上尉（後以「中國戈登」和「喀土穆戈登」之名為人所知）與一名法國軍官一同踏勘，劃出英法租界。根據雷穆森（O.D. Rasmussen）1925 年出版的著作《天津插圖本史綱》（*Tientsin - An Illustrated Outline History*）中所述：

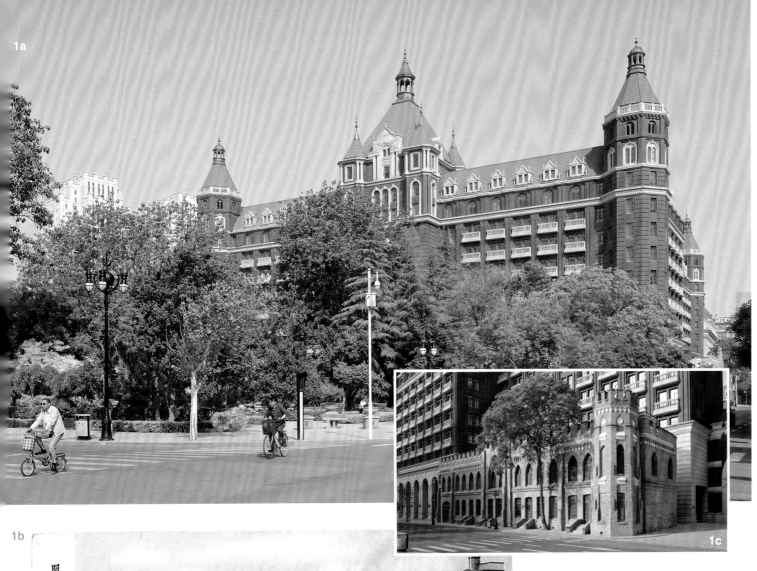

銀行和許多貿易公司都位於維多利亞路 (Victoria Road)，在法租界的一段稱為大法國路 (Rue de France)，這兩段路現稱解放北路。

1a 維多利亞公園在英租界的中心，雖然不大，卻受歡迎。公園東南角舊有一口用作報火警的大鐘，後來換成一座紀念碑，紀念一戰死者，外型與倫敦白廳紀念碑一樣。後來，一棵小樹取代了紀念碑。

1b 1890 年的英租界工部局大樓，又稱戈登堂，建在公園的北方。1976 年唐山地震，大樓嚴重受損，後拆除原址如今矗立着麗思卡爾頓酒店和公寓大樓（可見於圖 **1a**）。酒店的東側，仍保留戈登堂的一小部分。**1c** 這建築很可能是利用舊有材料重建的。夏天時，會有樂隊在公園華麗的涼亭演奏（見本章扉頁）。

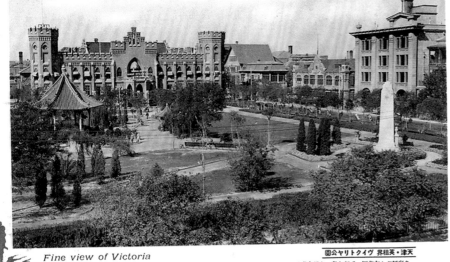

明るき麗園

Fine view of Victoria Park, Tientsin.

天津英租界·ヴイクトリヤ公園

色彩鮮かや花園，毛氈を敷た樣な芝生

巧に配し歩道を面白……

天津有許多矚目的修復建築。這裏不得已拆除老建築，也要把留下來的舊磚和其他建材，都保存在倉庫，用於其他修復項目。

2a 天津利順德大飯店 (Astor Hotel) 面對維多利亞公園的東側。修復工程在 2010 年完成，細緻地保留了老磚牆、木質裝飾、裝置設備、地板、門戶的細節（見 **2b** - **2d**），效果不凡。飯店最後的業主（1903 至 1949 年）是海維林（William O'Hara），飯店的主酒吧就以他命名。海維林從日本的集中營獲釋後，展開大規模的復修工程，重開飯店。但在 1952 年，天津市當局接管飯店以代償未繳的稅款。海維林前往新西蘭，心碎不已，貧困潦倒，隔年就去世了。

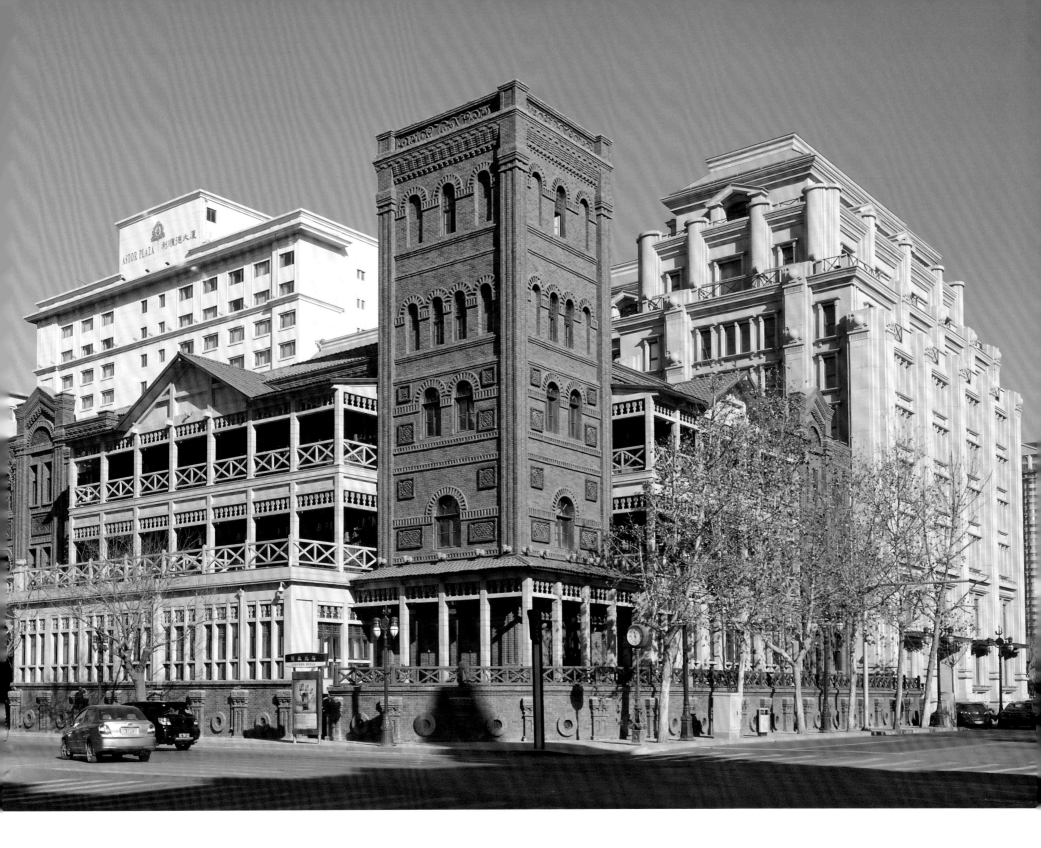

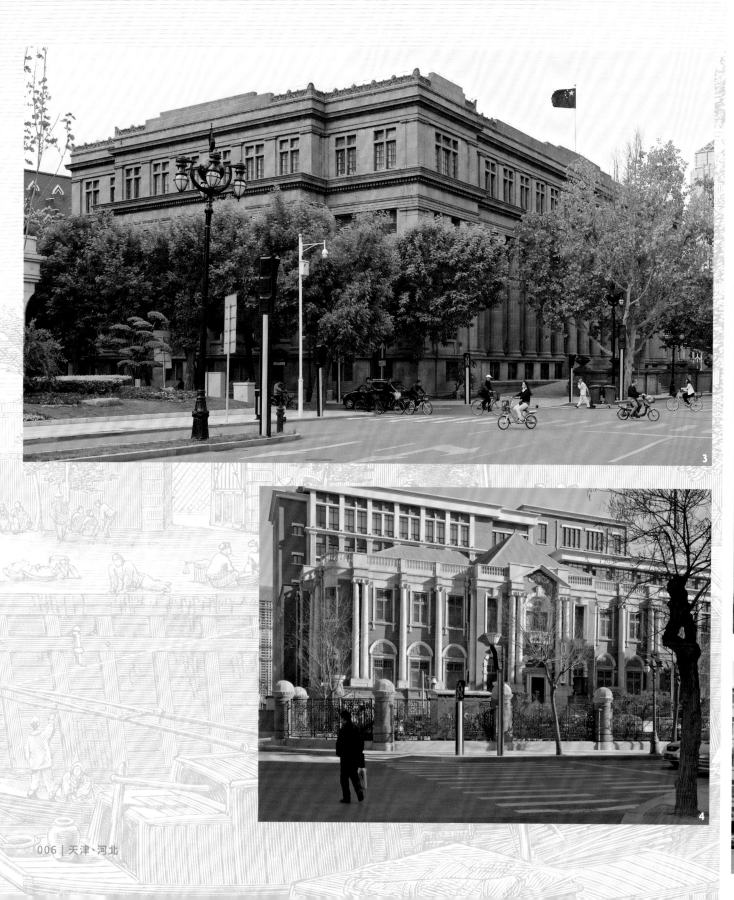

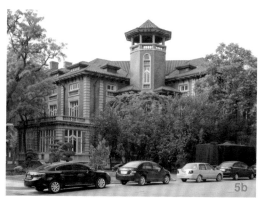

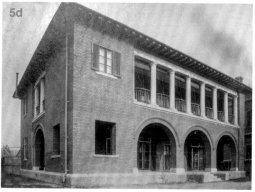

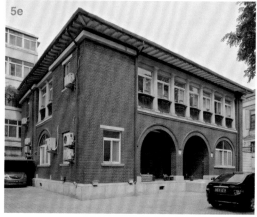

3 開灤礦務局大樓，位於泰安道。公司經營開平等地的礦場和工程企業，配得上這座宏偉的總部。我們參觀時，大樓似乎空置，但在緊鎖的大門之間仍可看見精美的大理石入口大廳。

4 天津英國俱樂部（1905 年）。之前可以入內，現由天津市當局使用。

英國領事館建築羣。英國總領事館原設於外灘寶順洋行（Dents）大樓內 **5a**，而該地已重新開發。位於泰安道的總領事官邸（自1911 年起）**5b** 購自開灤礦務局，就在礦務局大樓隔壁。**5c** 是 1939 年水災期間的圖像，由 Ron Bridge 先生提供，由其父拍攝。**5d** 1911 年起的副領事官邸，今天仍在解放路 **5e**。

5c

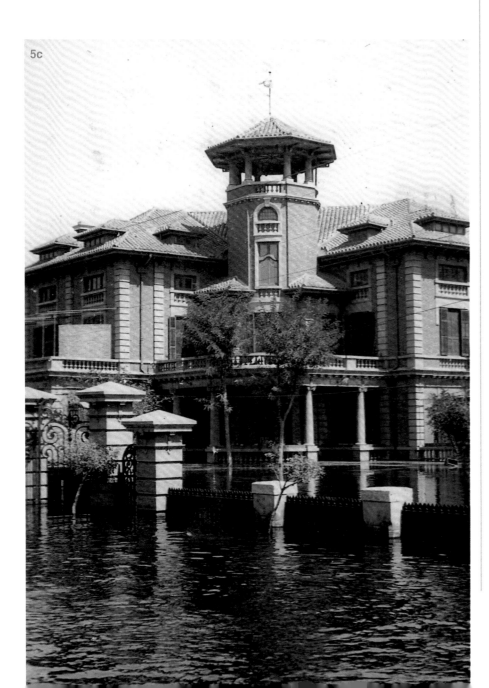

兩位軍官把界石樹立在荒涼的土地上，界內有帆船碼頭、小菜園、土堆，還有漁民、水手等人的簡陋小屋。這些成羣的小屋髒亂不堪，其間僅由細窄的潮溝分隔，令人難受……周圍的小徑數量不足，且缺乏維護。兩個租界的選址都是污穢惡臭的沼澤地。

1870 年，英租界的維多利亞道（今解放路）已經鋪好，兩旁植樹，還能看到幾座像樣的樓房，修築堤岸的工程也開始了。但美租界幾乎不見樓房，而法租界則被雷穆森形容為「討厭的地方，被水洼、白菜園、儲存蔬果的暖窖所據，盡是喧嘩吵鬧、為非作歹之徒。」

英租界發展迅速，華人也不甘落後，在目光遠大的權臣直隸總督李鴻章的領導下推行了現代化計劃。

天津在 1870 年 6 月首次發生了重大騷亂。當地的天主教士不注意本地習俗，傳教手法過火。修女照顧孤兒被誤解為綁架兒童奪取器官，廚房的醃洋蔥被誤認為是兒童的眼睛。不巧好些孩子染疫暴亡，倉卒埋葬，發現屍體的民眾以為鐵證如山。在隨後的騷亂中，法國領事和幾名試圖阻止者被殺，聖母得勝堂及其醫院被焚毀，16 名修女、30 名信徒和多達百名孤兒燒死。

英國人認為教士傳教手法過激，咎由自取，因此並未因慘案而卻步，繼續迅速發展天津的租界。1890 年，建有圓形塔樓和雉堞的英租界行政中心落成。應李鴻章提議，為紀念五年前在喀土穆被殺的戈登，把大樓命名為戈登堂。戈登因租界的佈局和土地發展計劃的成功而備受讚譽，李鴻章則是在平定太平天國時與之結識。在戈登堂的開幕式，李鴻章致詞悼念，悽入肝脾。

英租界的大部分建設工作均由工部局主席德璀琳（Gustav Detring）監督。德璀琳是德國人，來華後隨赫德爵士在海關工作，曾任津海關稅務司 25 年，成為李鴻章的密友。德璀琳無視利益衝突，投資了許多發展項目。他曾是利順德飯店的最大股東，也在英租界坐擁大量土地。儘管如此，他對天津的發展仍有巨大貢獻，1913 年去世時，全城同悲。

1890 年代，租界雖然持續發展，商業繁榮，民眾多蒙其利，但華人社區的不安情緒也與日俱增。天津一些中國知識分子推動了有排外思想的維新運動。運動初期雖有皇帝支持，但不久就受到壓制。另外一些人則不好勸阻，其中最

為人所熟知的就是義和團。義和團 1898 年 3 月起源於山東，當時德國佔領青島，英國則在俄國租借旅順後佔領威海。義和團不但厭惡在華的洋教士，更對外國實質入侵下清廷屢次屈服而十分不滿。義和團運動在 1900 年達到暴力的頂峯。

義和團對天津造成嚴重影響。6 月中，清兵（暗中支持義和團）炮擊天津，聖母得勝堂再次嚴重受損。戈登堂建有角塔式的城垛和安全的地下室，多人到此尋求庇護。利順德飯店的地下室也多少能保障安全，但兩座建築都經常遭受炮擊。居民們組織了「天津志願軍」，碰巧當時日本與俄國正規軍的小隊就在天津，在他們的協助下，志願軍堅守陣線。租界的街道十分危險，但外國僑民至少還能找到安全的庇護所，華人則不然。華人只要因就業或信仰與洋人有聯繫，都受到義和團虐待，死難者達數百人。

6 月 14 日，八國聯軍集結，進兵守衛天津。歐洲居民得以脫困，但華人卻遭到德、俄兩軍為主的強姦和掠奪。其後，聯軍馳赴北京，解救外國使館區。清廷認輸，於 1901 年 9 月簽署《辛丑條約》。

1912 年中華民國成立後，孫中山及其國民黨和各軍閥的權力轉移之間，天津基本上沒有受到戰亂波及。全國各地則不時動盪，騷亂頻頻，甚至進入無政府狀態。這也並非甚麼新鮮事，自從外國人在中國扎根，動盪就在暗中醞釀。在此期間，天津處於軍閥治下，但租界內的生活和商業一切如常。

1931 年日本入侵滿洲，最終揭開二戰太平洋戰區的戰幔。從 1937 年起，日軍佔領了原本由中國控制的天津大部分地區，襲擊珍珠港後隨即進入並壓制了租界。

二戰結束後，許多企業試圖重啟業務，但隨着國共內戰的爆發，一切終將徒勞無功。1949 年 1 月 15 日，中國人民解放軍解放天津。

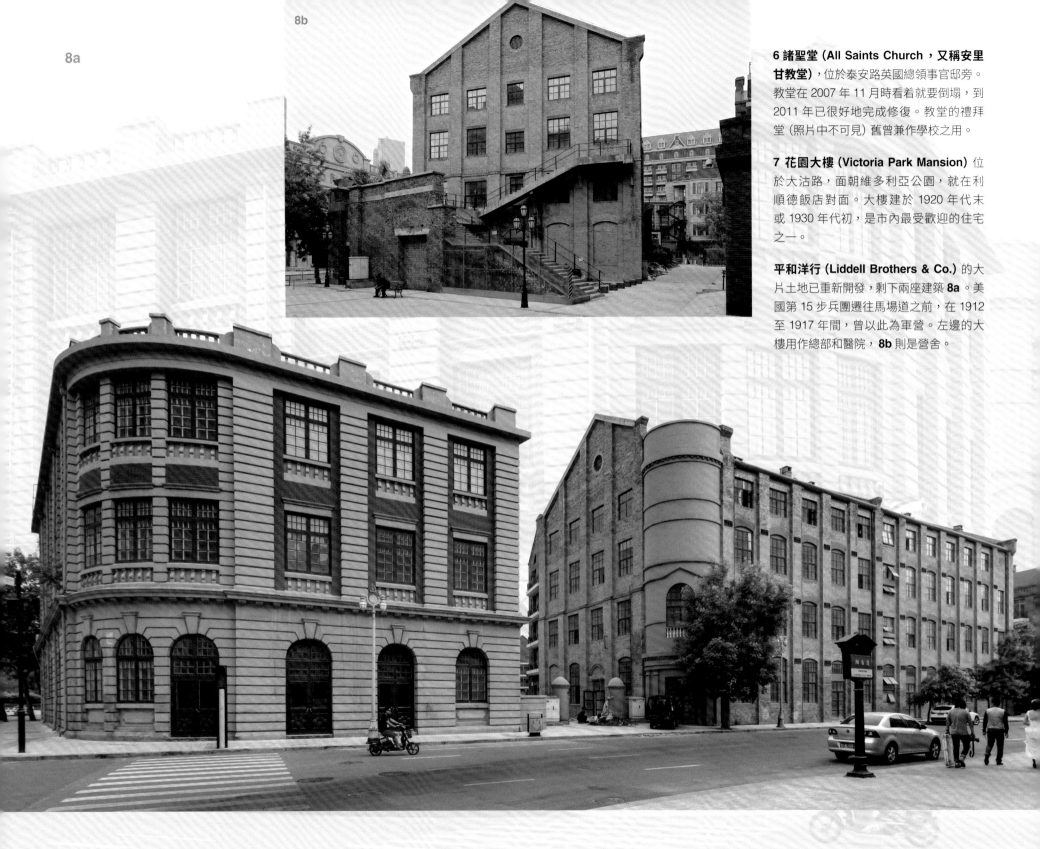

6 諸聖堂 (All Saints Church，又稱安里甘教堂)，位於泰安路英國總領事官邸旁。教堂在 2007 年 11 月時看着就要倒塌，到 2011 年已很好地完成修復。教堂的禮拜堂 (照片中不可見) 舊曾兼作學校之用。

7 花園大樓 (Victoria Park Mansion) 位於大沽路，面朝維多利亞公園，就在利順德飯店對面。大樓建於 1920 年代末或 1930 年代初，是市內最受歡迎的住宅之一。

平和洋行 (Liddell Brothers & Co.) 的大片土地已重新開發，剩下兩座建築 **8a**。美國第 15 步兵團遷往馬場道之前，在 1912 至 1917 年間，曾以此為軍營。左邊的大樓用作總部和醫院，**8b** 則是營舍。

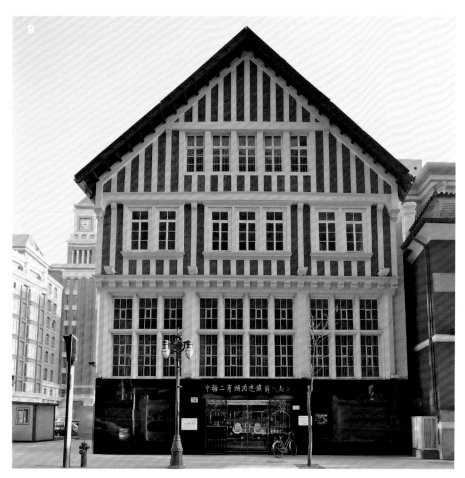

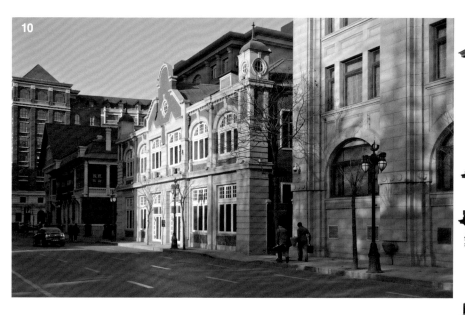

9 英國永固工程司 (Cook & Anderson)
獨特的半木結構辦公樓。因天津印字館 (Tientsin Press) 在大樓底層開設書店,故習稱天津印字館大樓。

10 雜貨商增茂洋行 (Hirsbrunner & Co.)
位於利順德大飯店旁,左邊依稀可見的是永固工程司大樓。兩座建築之間,有一座受保護但未能識別的小建築。

11 銀行。天津迅速成為主要的貿易中心,不久就開了許多銀行 (多在解放路)。其中一些倖存的建築有:**俄亞銀行 (Russo Asiatic Bank,1917 年) 11**、**北四行儲蓄會 12**。

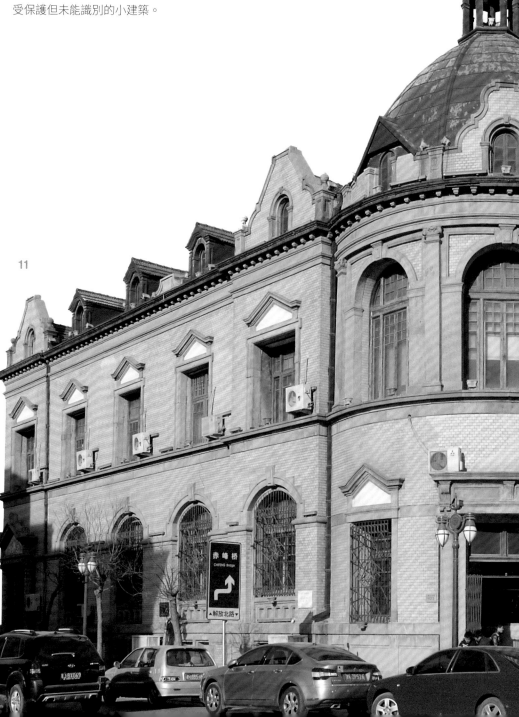

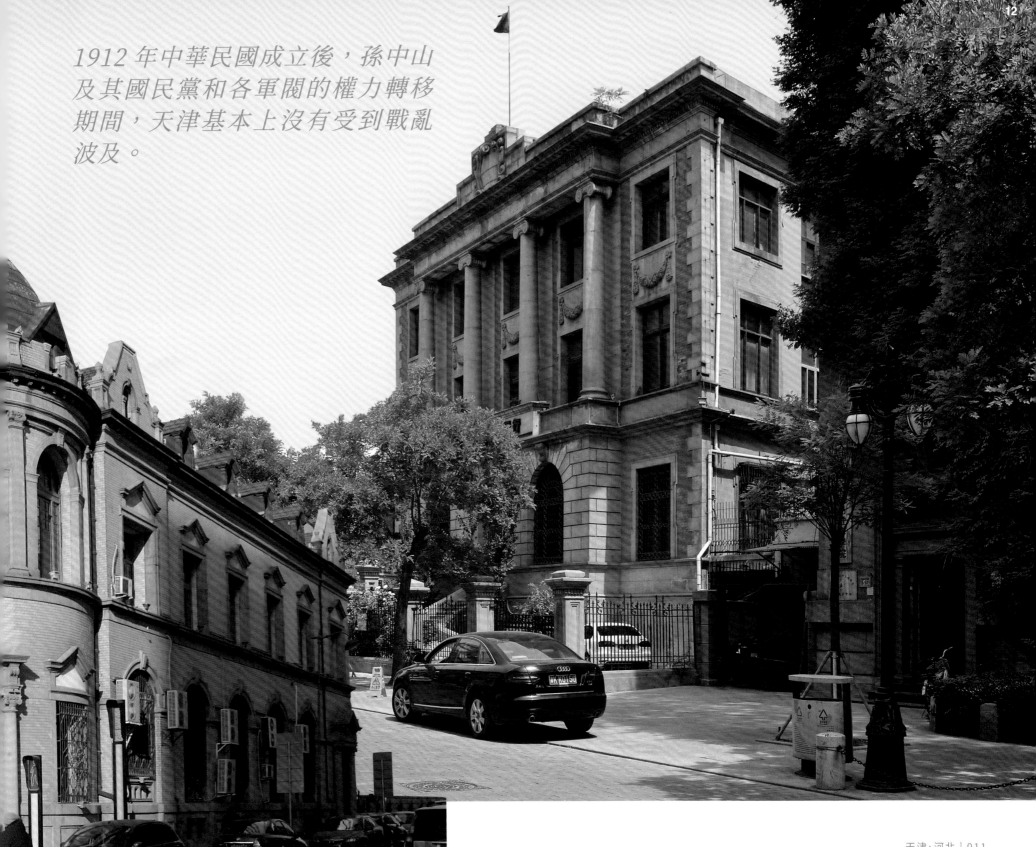

1912 年中華民國成立後，孫中山及其國民黨和各軍閥的權力轉移期間，天津基本上沒有受到戰亂波及。

13 滙豐銀行，天津開業的首家外資銀行（這座建築於 1924 年竣工，可能是滙豐在原址重建的第二個辦公樓）；14 鹽業銀行（1926 年），在法租界赤峯道；15 渣打銀行；16 東方匯理銀行（Banque L'Indochine，也在法租界）；17 金城銀行，1917 年在天津成立，但該建築原是 1908 年為德華銀行（Deutsch-Asiatische Bank）而建的。

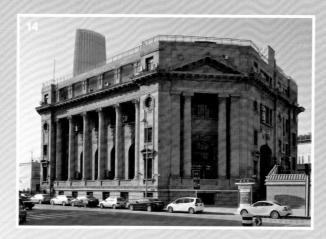

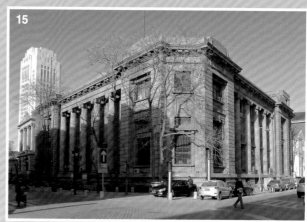

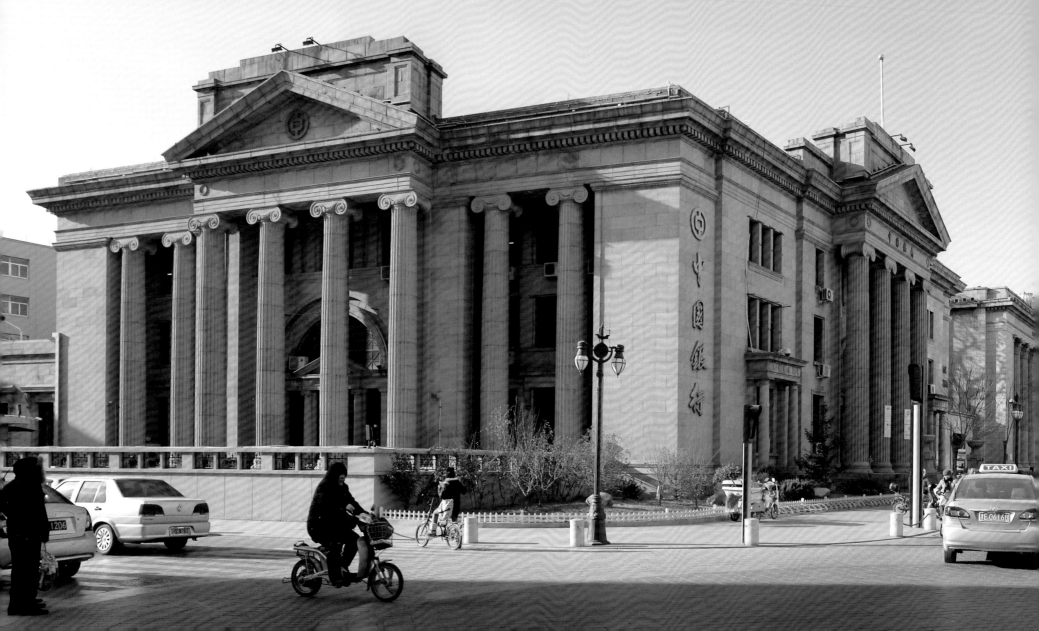

18 位於解放路的**利華大樓**（Leopold Building）。瑞士人李亞溥(Marcel Leopold) 靠鐘錶珠寶買賣發家致富，於 1938 年建造這座十層高的大樓，自己入住九樓。大樓內部結合了公寓（三至八樓）和辦公室（較低樓層），裝修高雅，設備豪華。十樓用於設置機械服務設備、水箱、僕人宿舍。大樓的租戶包括美國總領事館和圖書館。

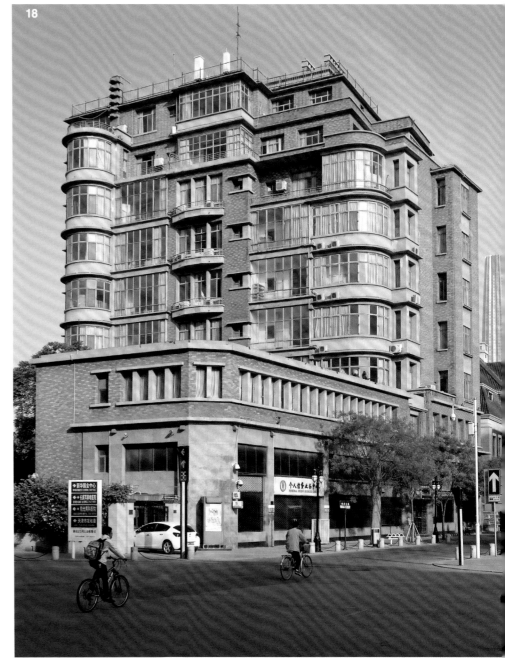

19a 利華大樓對面是 **太古洋行** 的辦公室，建於 1896 年，內裏寂靜而陳舊，旋轉前門 19b、大堂地板和樓梯欄杆看來相當古老 19c。19d 攝於 1919 年。

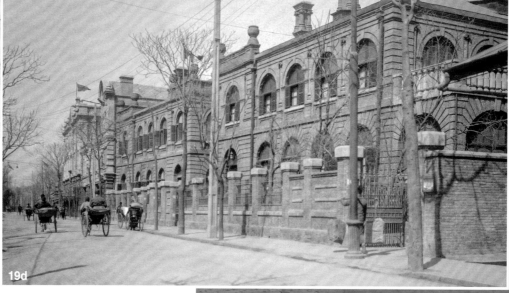

馬場道和五大道

　　英租界曾兩度擴展，主要作住宅用途。在此擁有房產的華人比外國人多，特別是 1911 年清朝被推翻後。清朝的王爺、朝臣，還有其他在清代累積了財富的各色人等，帶着財產移居到英租界；英租界是天津租界當中最大的，相對安全。該區建起了令人印象深刻的住宅（*22* 即為一例），大多數都倖存下來。整個地區現在被稱為五大道，馬場道是其南部邊界。

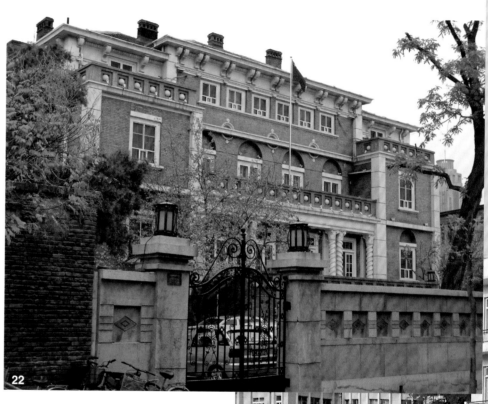

20 這座裝飾藝術風格的白色建築，位於解放路，被認為是「**久安銀行**」。大樓底層或許曾經有家銀行，但大樓本身很可能是過去維多利亞道的 90 號，原由亞細亞火油公司使用。大樓現由中國石化使用，是中國最大的石油和能源公司，多少能支持上述推測。

21 怡和洋行 在解放路的辦公樓。

現代的**起士林餐廳**(Keissling) **23** 在馬場道。該址之前是維多利亞咖啡廳 (Victoria Café)。起士林原位於德租界，舊時的餐廳和大型麵包店均已拆除，原址現為公園。餐廳有三層，供應不同菜式。三樓是德國菜，還附設小啤酒廠。

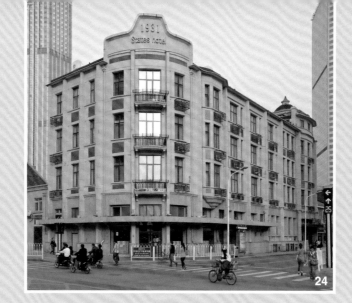

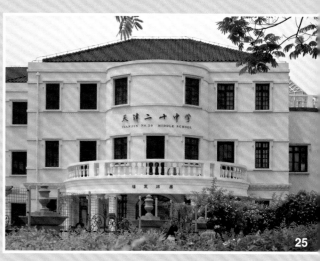

大閣飯店(States Hotel) **24**、**25** 原**天津英國文法學校**主樓，現為天津市第二十中學主教學樓。

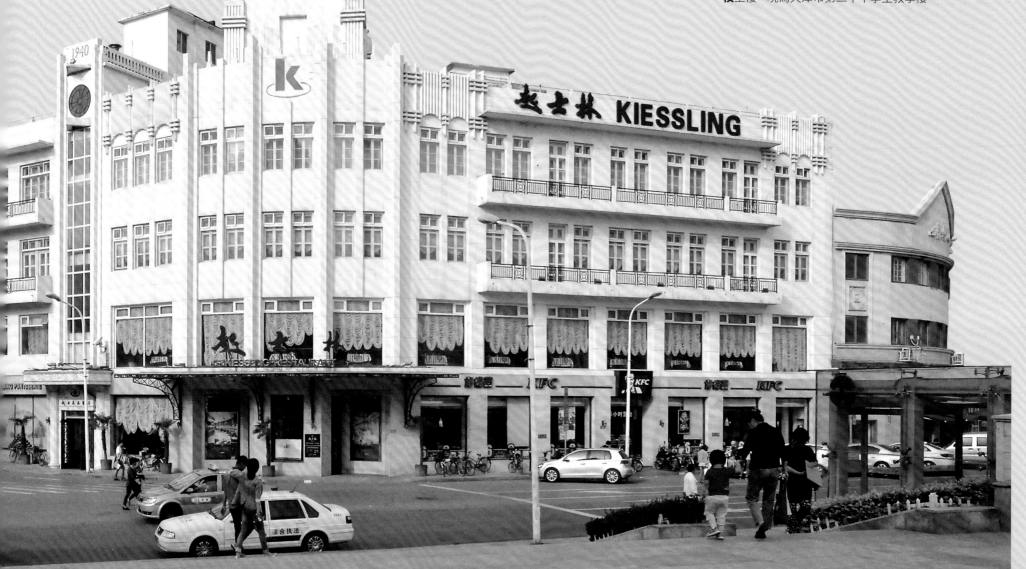

英國鄉誼俱樂部和賽馬會。從衛星圖像中仍可看出舊馬場，但賽馬會建築已不復存在。然而，鄉誼俱樂部仍在，且於 2014 年 5 月完全修復。我初次到訪這個俱樂部是 1997 年，後來在 2002 年參與了一次「茶舞」，又在 2004 年完整參觀了一回。建築當時看來有些陳舊，但保留了許多原有的特色，例如桌球枱。俱樂部後來經過修復，就顯得很豪華，而且再次成為私人會所。俱樂部正面 **26a**，圖片右後方見到的主要入口 **26b**。主樓梯 **26c** 通向餐廳 **26d**，餐廳設有彈簧舞池（不可見，在全國是首次引入的）。保齡球館 **26e** 和室內溫水泳池 **26f**。俱樂部還設有會議室、小劇院、壁球場和運動酒吧。

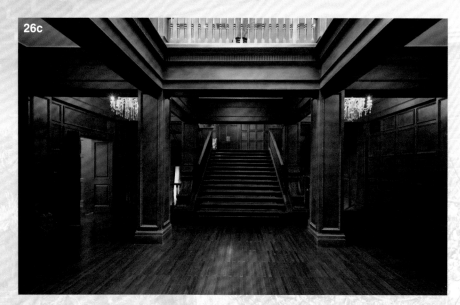

26c

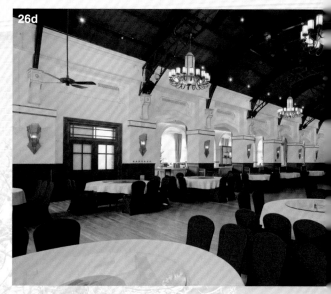

26d

Jack Kitto 的賽馬會會員證章。

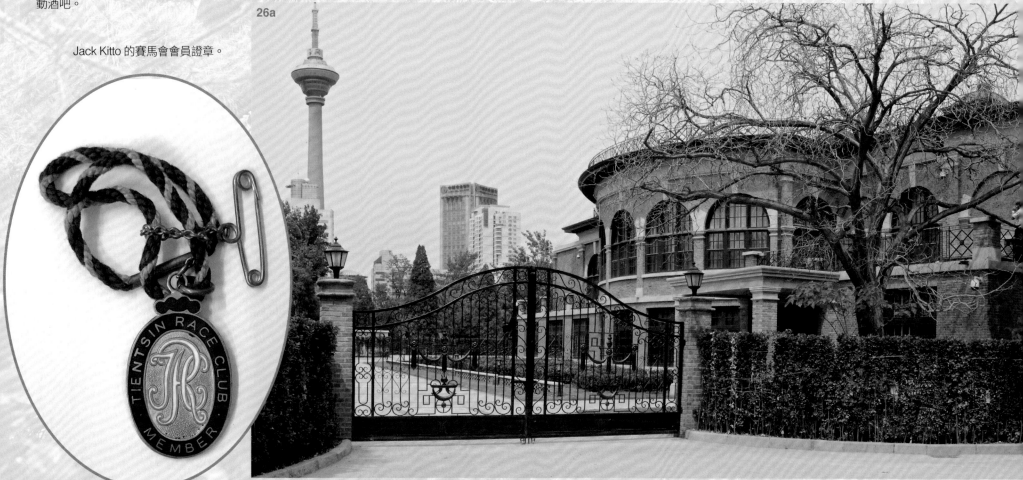

26a

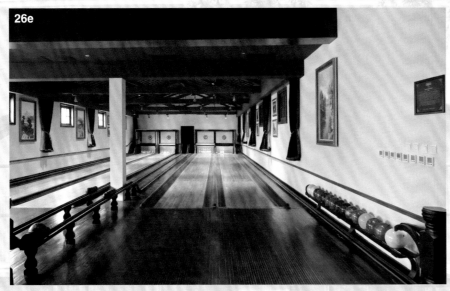

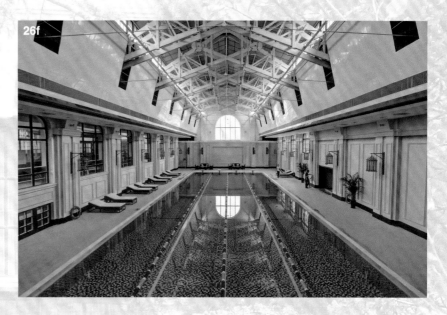

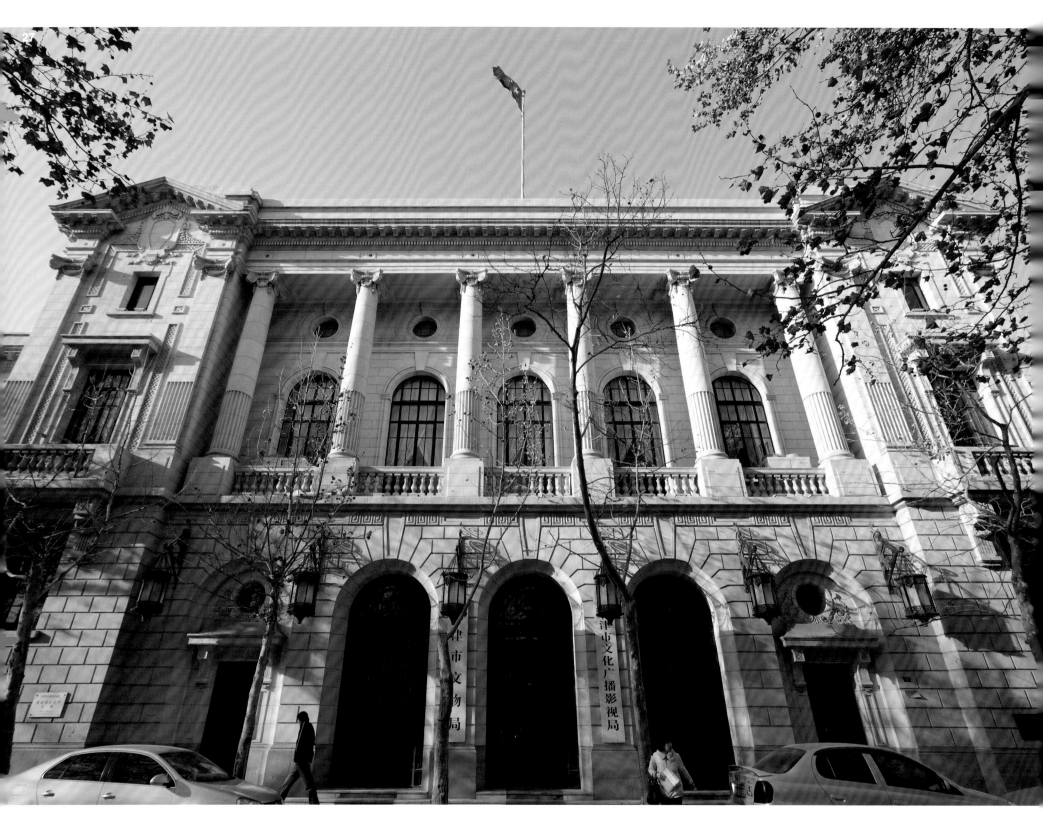

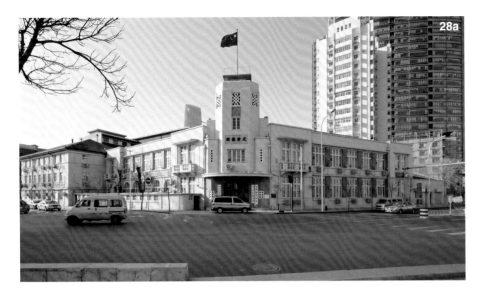

28a

28b

法租界

27 巨大的**法國工部局大樓**（1931 年），曾設有辦公室、住宿、接待室、會議室、圖書館、餐飲設施，後來曾用作市圖書館。

28a 津海關大樓。初次拍攝時，這座裝飾藝術風格建築可能建於 1920 或 1930 年代，外型得體。最近一次重訪，大樓經過重修 **28b**，但不確定參照了哪個時期的版本，仍有別於 1880 年代的原始建築。

29 解放路的**郵政局**（現為郵政博物館），中國第一枚郵票和國家郵政服務的發源地。

30

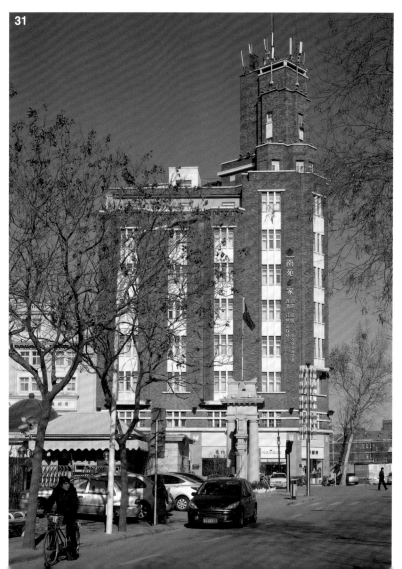

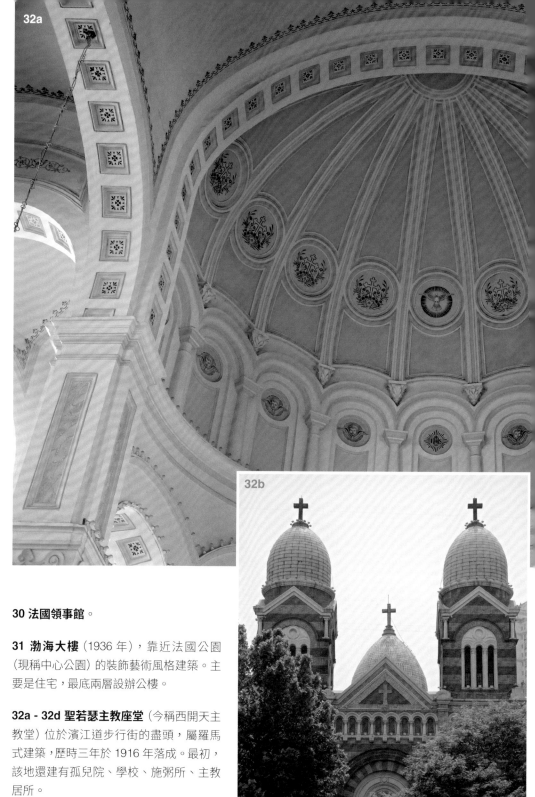

30 法國領事館。

31 渤海大樓（1936 年），靠近法國公園（現稱中心公園）的裝飾藝術風格建築。主要是住宅，最底兩層設辦公樓。

32a - 32d 聖若瑟主教座堂（今稱西開天主教堂）位於濱江道步行街的盡頭，屬羅馬式建築，歷時三年於 1916 年落成。最初，該地還建有孤兒院、學校、施粥所、主教居所。

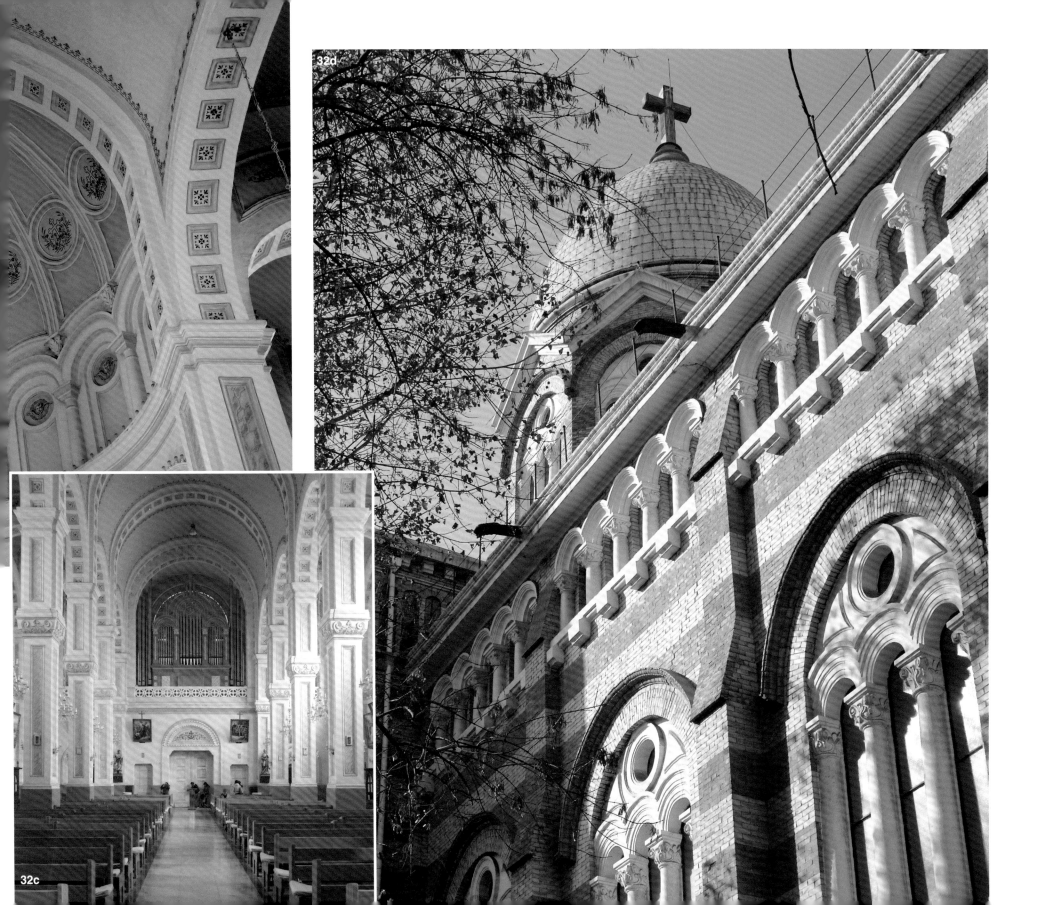

32c

32d

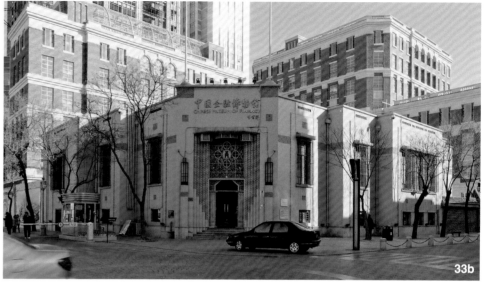

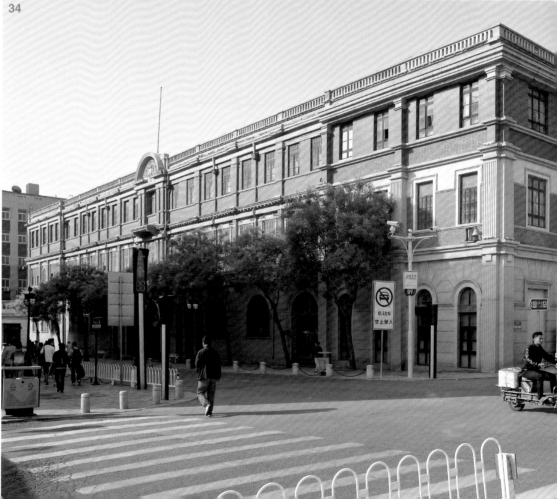

33a & 33b 解放路上，**法國俱樂部**舊址，1931 年建成，現為金融博物館。

34 解放路臨近萬國橋（International Bridge，今稱解放橋）的就是**帝國飯店 (Imperial Hotel)**。摩托車正駛往橋的方向，樹叢後隱約可見一座模仿戈登堂的近代建築，規模卻要大得多。帝國飯店由一家在香港注冊的英國公司所有，於 1903 年左右開業。

35 解放路帝國飯店對面矗立着**百福大樓** (Belfran Building)，是比利時和法國合作建造的。大樓頭三層是商店和辦公室；四、五樓各有兩間豪華公寓。最近還增建了一翼和中央部分，在下一頁圖中更明顯。

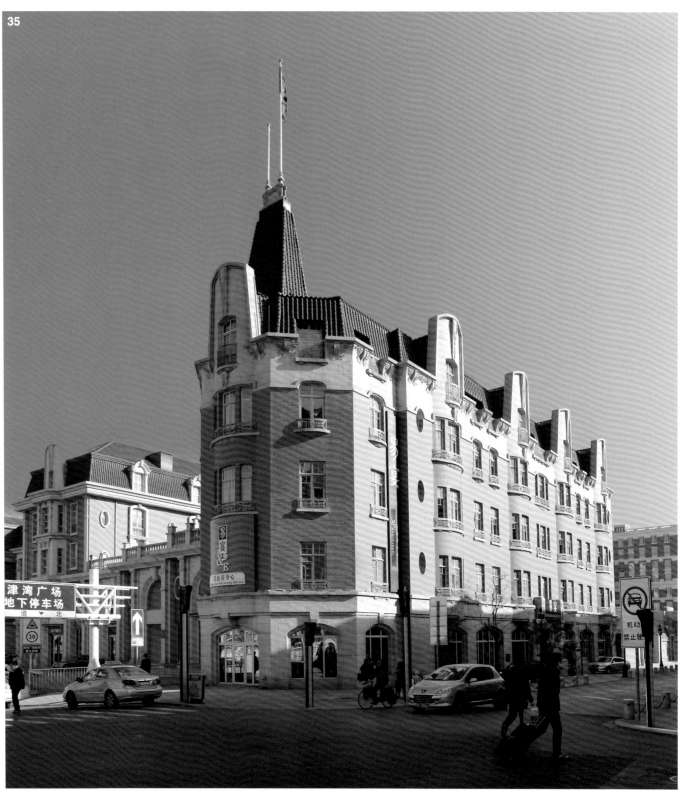

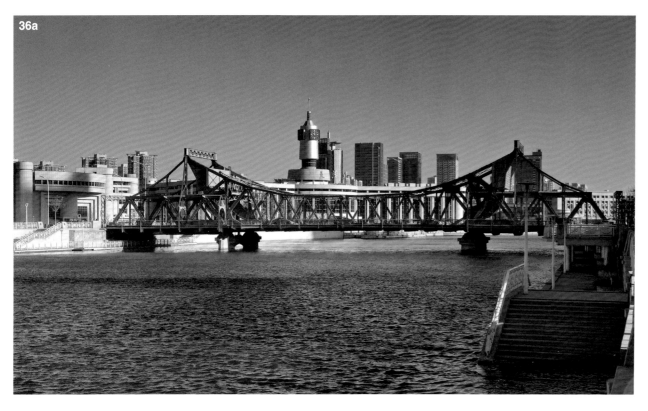

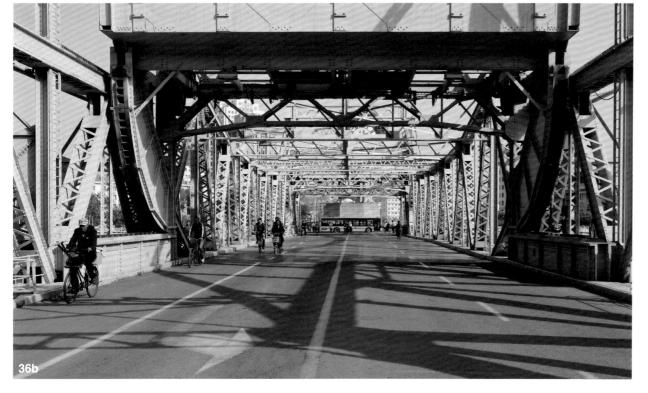

36 萬國橋；1906 年（也可能早在 1903 年，但位於上游）建成的雙葉開合式橋樑，1926 年拆除，於現址重建。它是「國際」（萬國）的，因為它連接了法租界和舊俄租界。**36a** 可以看到天津站的鐘樓，**36c** 和 **36d** 可以看到百福大樓。

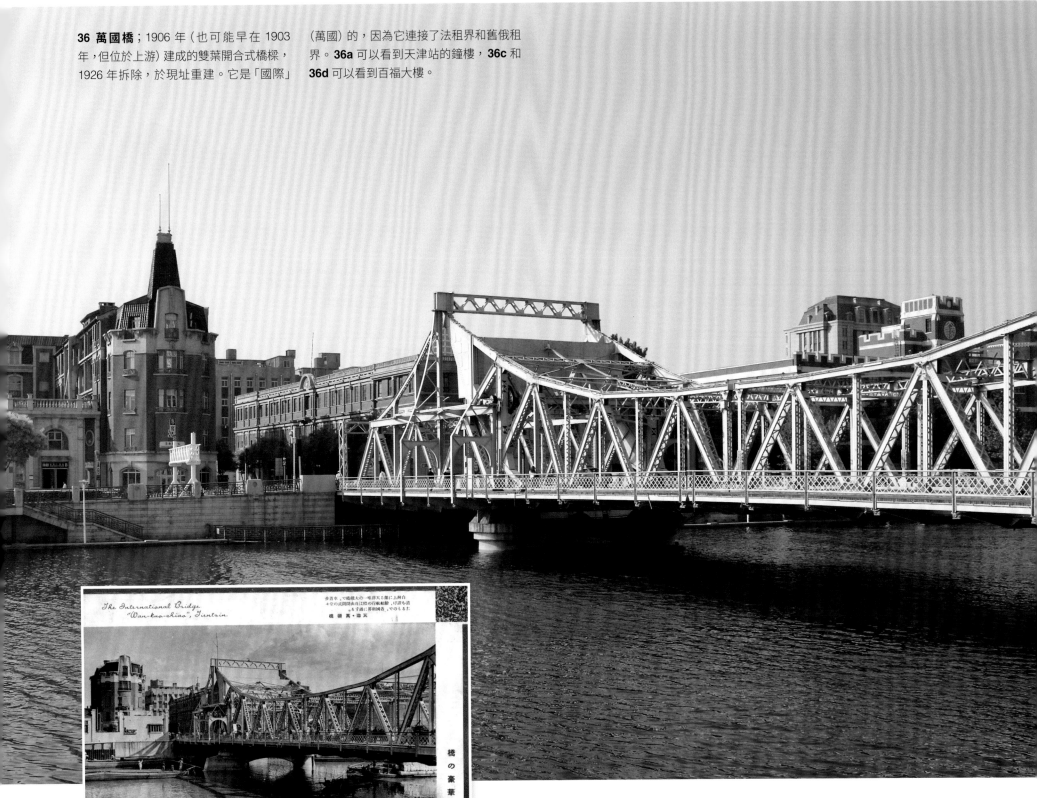

The International Bridge
"Wan-kuo-chiao", Tientsin

36d

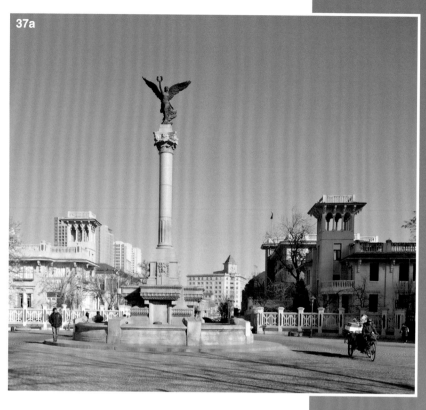

37a

37c

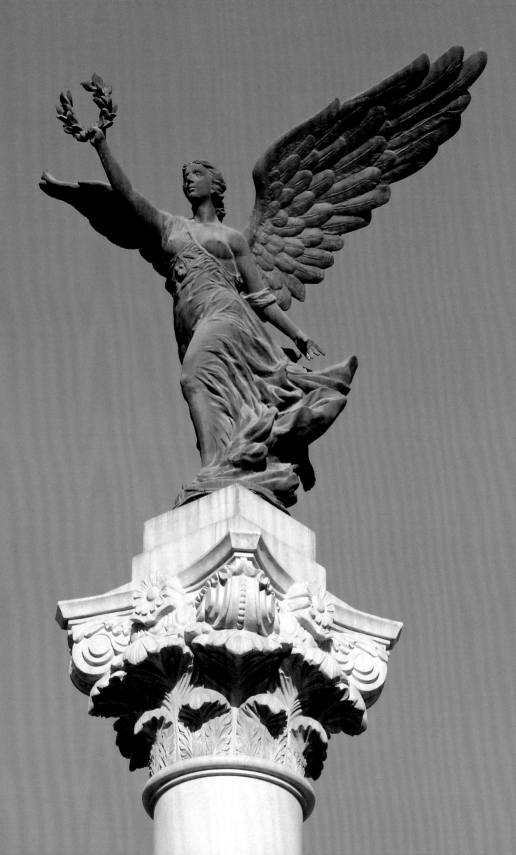

37b

37a - 37c 意大利租界的中心是**雷希那埃倫娜路**（Piazza Regina Elena，又稱「**西圓圈**」），以 1900 至 1943 年在位的意大利王后命名。這座雕像紀念意大利參加一戰。

38 俄國領事館，就在河對岸俄租界內。第一個領事館 1867 啟用，這是較晚近的建築。

39 德國俱樂部（1907 年，又稱康科迪亞俱樂部 German Club Concordia），位於解放路。俱樂部在 1976 年地震中受損，雖經修補，不復當年，設酒吧、餐廳、閱讀室、桌球室和劇院。

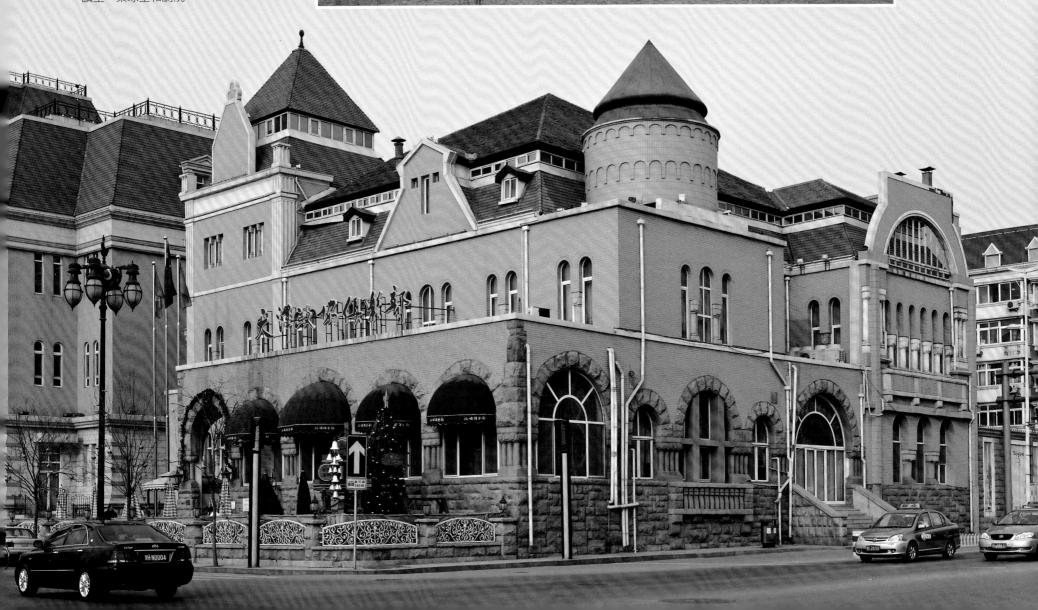

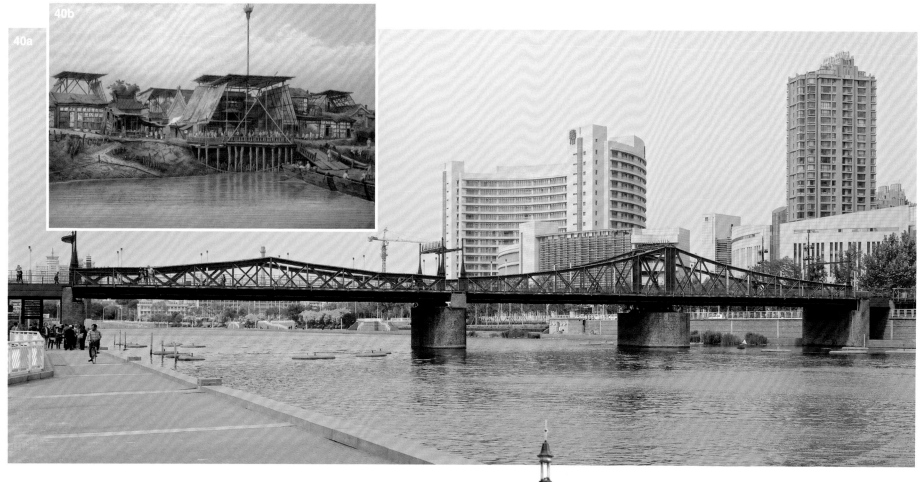

金湯橋 **40a**，連接老城（東門）與奧匈租界。租界未設之初，此處早建了橋樑 **40b**。這是一座平轉橋，橋身狹窄，現為步行橋。

41 袁世凱（任期短暫的中華民國大總統）在奧匈租界建造的大樓，預備留作退休養老。他去世後（1916年，56歲）才完工，因此他不曾入住。

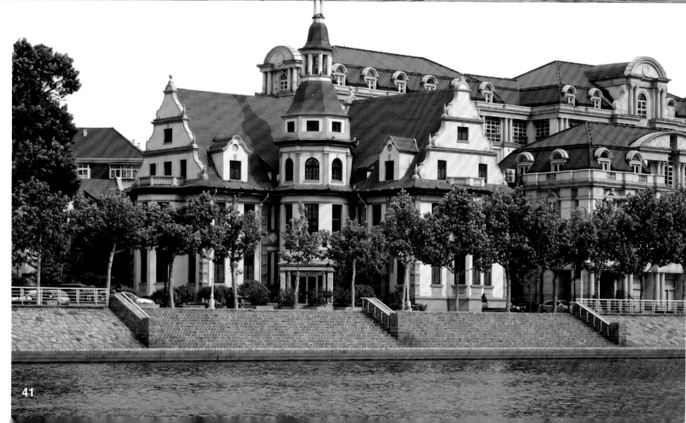

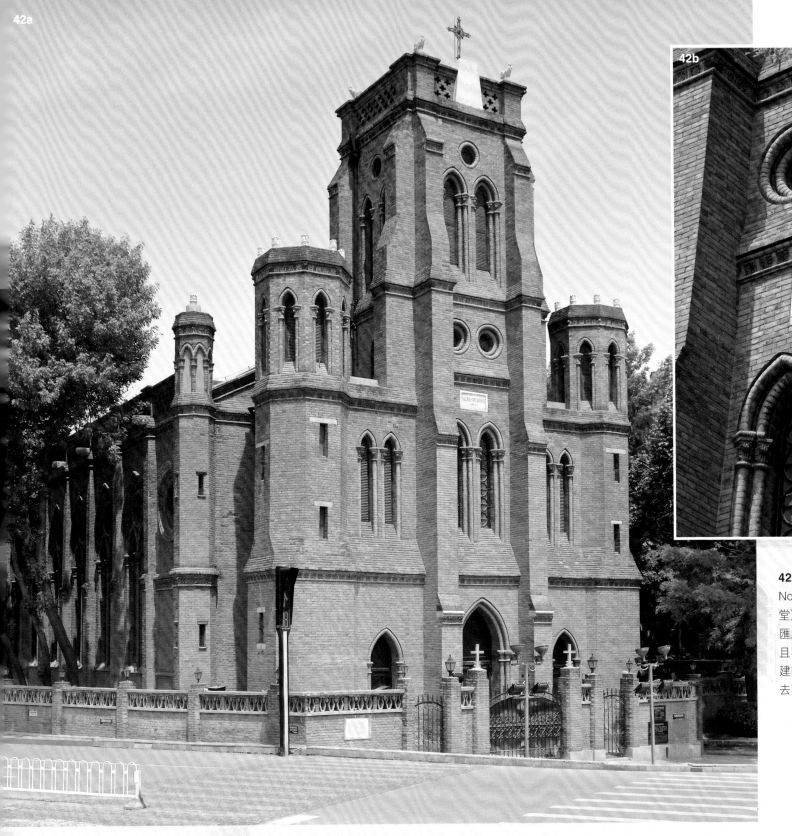

42b

42a & 42b 聖母得勝堂（The Cathedral Notre-Dame des Victoires，又稱望海樓教堂），並不在租界內，靠近大運河與海河交匯處。教堂曾因騷亂和地震兩次被摧毀，且不時遭受嚴重損壞，但現時所見的教堂建築倖存下來，與十九世紀中葉的原版相去不遠。

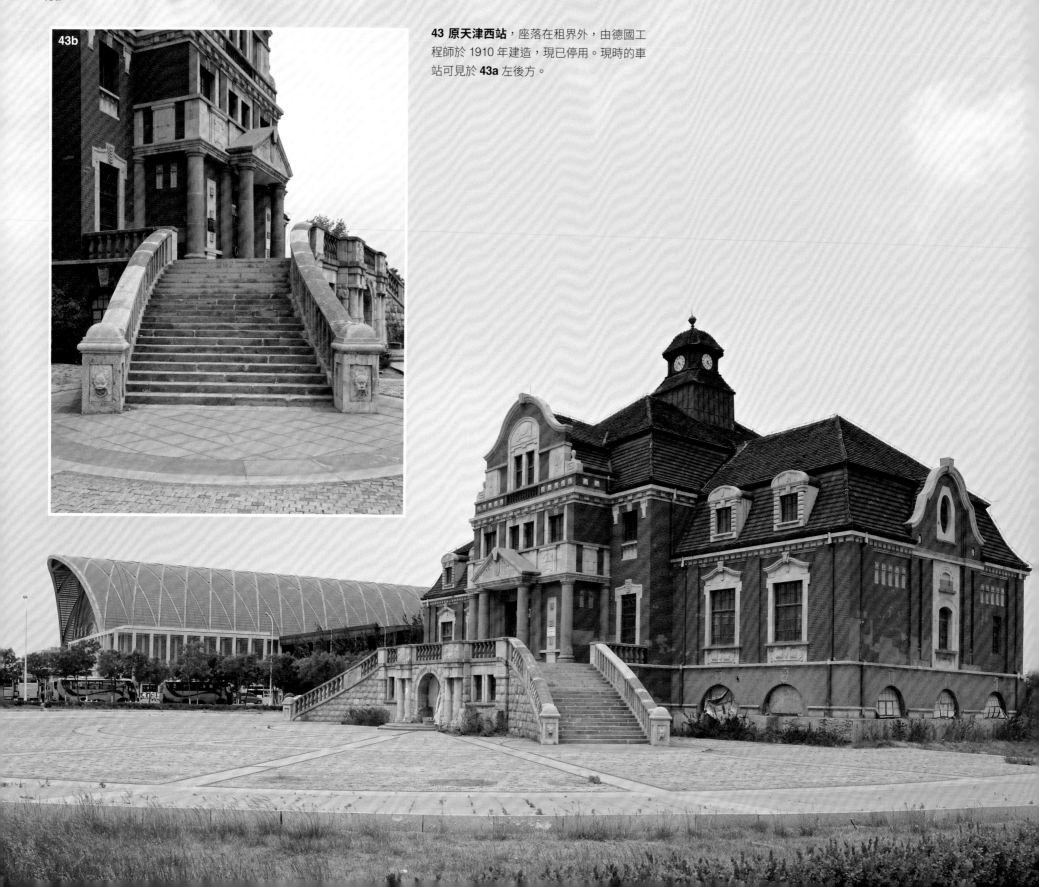

43 **原天津西站**，座落在租界外，由德國工
程師於 1910 年建造，現已停用。現時的車
站可見於 **43a** 左後方。

大沽、塘沽

天津市

大沽：領事駐紮處，英國 1862 年

塘沽：天津的港口

這兩處不過是靠近海河入海口的小村莊，不受注目。但就像天津是北京的門戶，大沽口和塘沽也是天津的門戶。在河口靠近大沽口的地方，建有設備完善的炮台，用於保衛河口。1858 年英法兩國海軍進軍天津途中，幾乎可以無視這些炮台的威脅。但當 1859 年清帝拒絕承認《天津條約》，重燃戰火，英法海軍就遭遇了更加頑強的抵抗。中國守軍在接下來的一年加強防備，對兩國海軍造成相當大的損失和人命傷亡，迫使兩國撤軍。儘管如此，這些炮台還是在 1860 年被攻佔，條約也簽訂了。

義和團起事期間，這些炮台再次遭遇激戰並被攻陷。這回，列強為確保炮台不會再造成更多麻煩，按 1901 年《辛丑條約》的條款摧毀炮台。如今，炮台的遺跡成為博物館的一部分，為歷史保留紀錄。

大沽口和塘沽不久後建造了良好的港口設施，包括幾個旱塢、一條連接塘沽與天津的鐵路。碼頭設施除了供船隻的建造和一般維護、修理，一些無法在天津轉彎的大船，還有冬季河水結冰時不願航行到天津的船隻，都會在此停泊。

我們未能參觀的大沽船塢 **1**，清政府建造於 1880 年代。船塢不但維修船隻，還在國內率先生產現代軍事裝備，成果包括中國第一艘潛艇和後膛大炮。2013 年，船塢建築受到文物保護，而且由於該區域不再位於主要港口，現可供遊人進入。由於海河泥沙淤積，加上填海造地，大沽口炮台所在現在已成內陸。在 1901 年《辛丑條約》規定下，炮台被拆除，但南炮台的威字炮台已修復，並納入**大沽口炮台遺址博物館 2**。

3 塘沽火車站仍在使用。

北戴河

河北省

1890 年代的海濱度假勝地，後納入秦皇島境內

（人口隨季節變動）

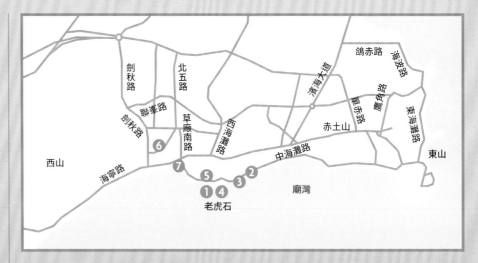

1890 年代初，傳教士和修建天津至瀋陽鐵路的英國鐵路工程師發現北戴河十公里細沙海灘的度假潛力。北戴河並非通商口岸，因此外國人只能通過信任的中國僱員或傳教士（可以擁有財產）為代理人，購置房產。

度假區提供了怡人的喘息空間，讓人逃離北京和天津的酷暑，很快受到追捧。海濱一帶和稍裏的內陸都蓋起了別墅，但其中不少毀於 1894 至 1895 年的中日甲午戰爭。戰後，發展又以驚人的速度恢復。最豪華的度假屋位於西山（西聯峯山），是為海關總稅務司赫德爵士、天津英租界工部局主席德璀琳等要人建造的。在海灘的另一端，東峯（東聯峯山）和燈塔角的丘陵，海風宜人，很受歡迎。兩端中間，是東邊的廟灣和鎮中心石嶺。石嶺的範圍，包括英國海灘和美國海灘，以及獨特的老虎石。老虎石可通過細窄的沙嘴到達。

義和團騷亂期間，幾乎所有建築都被洗劫，損壞嚴重，有的甚至全毀。有幾名居民，及時從海灘被拉上炮艇，幸而得救。但 1901 年展開重建時，秦皇島擴大邊界，把北戴河度假區納入，帶來一線曙光。隨着天津至瀋陽的鐵路主幹線，加設到北戴河海濱站的支線，到達度假區就更加容易，再不必從較遠的車站改乘轎子或騎驢。

歷史上，中國共產黨的夏季會議就在北戴河舉行。現在，北戴河依舊是度假勝地，西山也依舊不對外開放。我們初冬到訪，只能瞥見西區新建圍牆後的別墅屋頂。

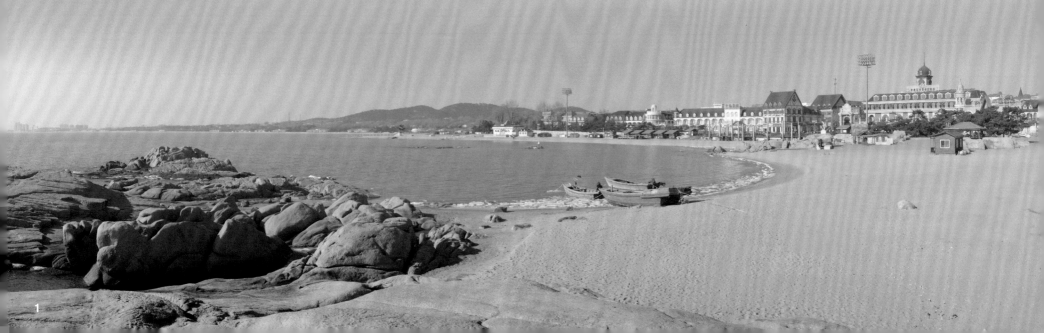

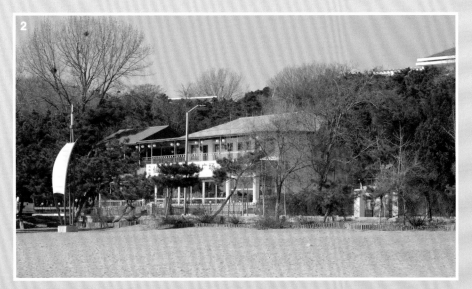

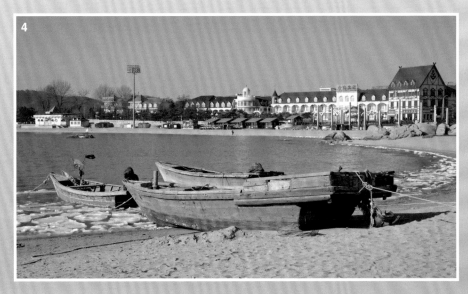

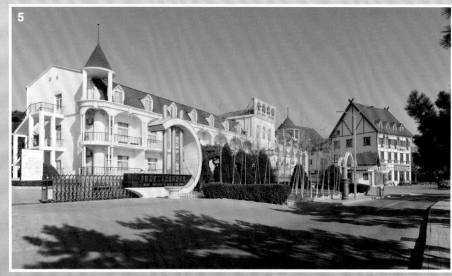

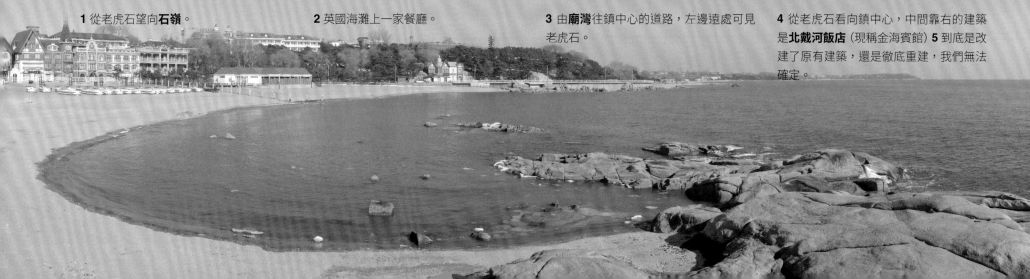

1 從老虎石望向**石嶺**。

2 英國海灘上一家餐廳。

3 由**廟灣**往鎮中心的道路，左邊遠處可見老虎石。

4 從老虎石看向鎮中心，中間靠右的建築是**北戴河飯店**（現稱金海賓館）**5** 到底是改建了原有建築，還是徹底重建，我們無法確定。

6 兩間**度假小屋**。小區距離海灘 200 米，共有六間度假屋。

7 從鎮中心望向西沙灘。

秦皇島

河北省

開放城市，1898 年諭旨

1930 年人口：2 萬 7000

　　秦皇島雖然也有大量的農業生產（櫻桃很有名），但其存在卻一直都與煤炭有關，煤炭又主要產自開平煤礦。該處港口由開平礦務局建造和經營。開平礦務局由李鴻章創設，旨在修建一條鐵路，把煤炭從礦井運至河流和運河系統，繼而運至塘沽，主要供其另一家現代化企業——輪船招商局的輪船作燃料。這條鐵路取得成功，更直接延伸到天津和塘沽。只是後來又決定，要將所有煤炭運輸，都集中在秦皇島的一個專用新港口。開平礦務局（已更名開平礦務有限公司）後來被當地煤礦的營運商開灤礦務總局吞併。

　　作為防範措施，清廷主動開放良港，以確保中國對該地的控制，於是秦皇島（冬季基本不結冰）在 1898 年按諭旨向外國開放。

　　新港口啟用於 1901 年。現時儘管附近已建成現代化的港口，但原港區（亦曾擴張）仍然清晰可辨，還可以見到其碼頭和防波堤港，由一條火車支線提供運輸服務。此處有一個擁有多條專用鐵路線的大型煤場、一家醫院、一家支持港口 24 小時運營的發電廠、一家自來水廠、開灤礦務總局員工宿舍。舊時還有一座海關大樓，但已被拆除。1930 年代開平煤礦每年產煤約 500 萬噸，大多通過這港口輸出。

　　秦皇島的其他生產活動還有 1921 年利用就近沙丘資源而成立的耀華玻璃公司。耀華玻璃廠配置了現代歐洲機械設備，很快成為一家全球知名的製造商，聘用員工一千多名，以生產窗戶用的玻璃為主。耀華玻璃是開灤礦務總局旗下的子公司，後被日本資本收購。

1 開灤礦務局支部。

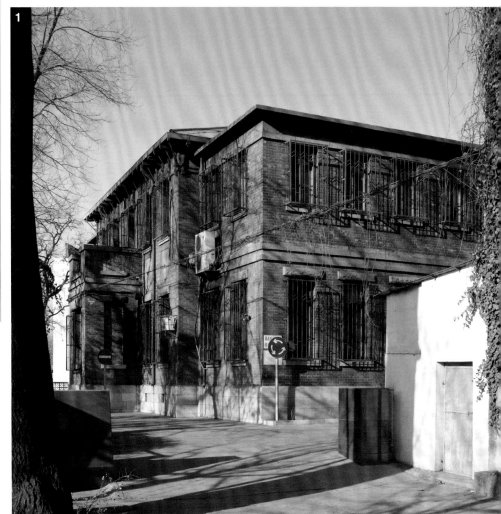

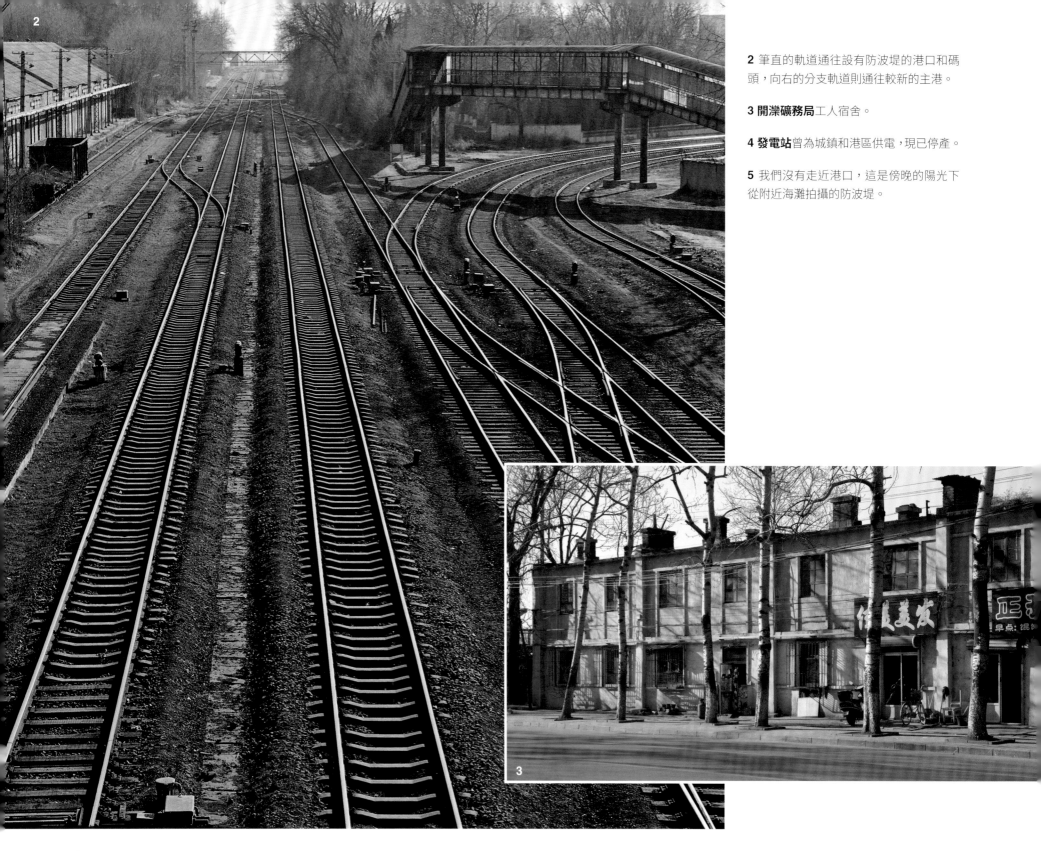

2 筆直的軌道通往設有防波堤的港口和碼頭，向右的分支軌道則通往較新的主港。

3 開灤礦務局工人宿舍。

4 發電站曾為城鎮和港區供電，現已停產。

5 我們沒有走近港口，這是傍晚的陽光下從附近海灘拍攝的防波堤。

秦皇島的存在一直都與煤炭有關，煤炭又主要產自開平煤礦。

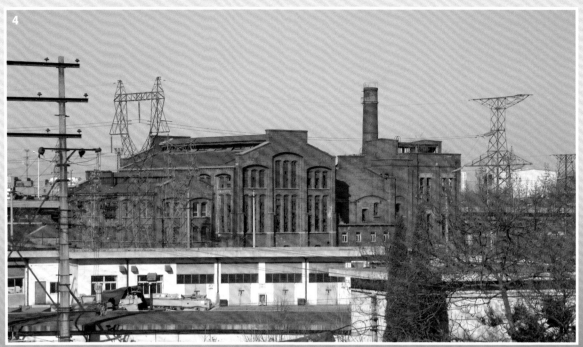

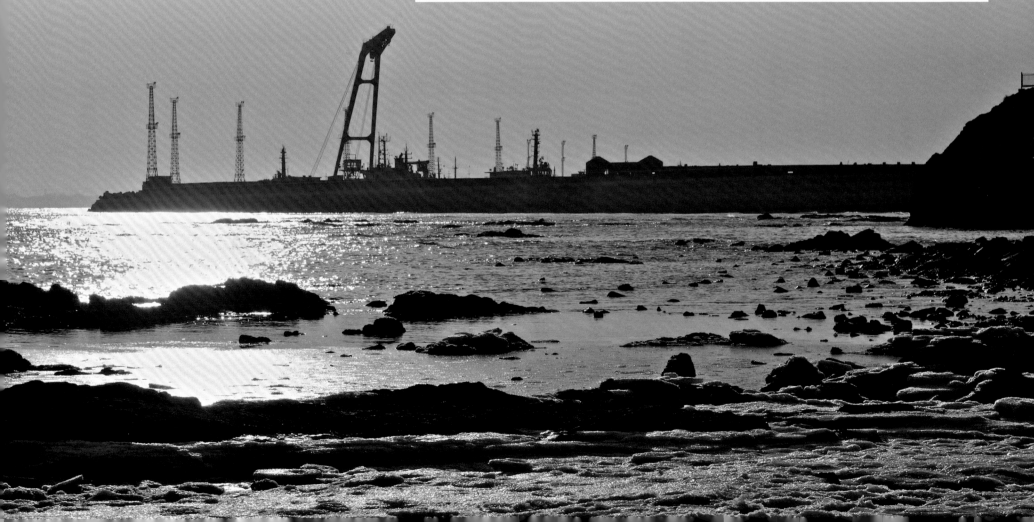

山海關

河北省
軍事基地，日本 1894 年
（人口不詳）

山海關有美麗的沙灘，卻是軍事重鎮。所在之處，長城隨山丘延伸入海，在中國腹地與滿洲之間僅留一條窄道。山海關也是外國人到北京的傳統途徑。

1644 年，李自成率領的叛軍佔據明朝首都北京，明軍將領吳三桂請得滿清軍隊助陣，希望打敗叛軍。清軍在山海關附近大敗叛軍，隨即奪取京師，建立清朝。

在後來的戰爭，中國估計英軍會從山海關向北京進軍，所以在此加強防禦，

可是英軍選擇通過大沽口炮台，這路線更為直接。日軍在 1894–1895 年中日甲午戰爭期間曾對山海關構成威脅，並於 1900 年在此登陸，協助擊敗義和團。外國軍隊鎮壓義和團後，仍駐紮此地，以確保和平。駐軍提供了商機，山海關利用美麗的海灘發展海濱度假區。直到 1937 年，仍有一小支法軍駐守，每逢夏季都會得到英軍的增援。

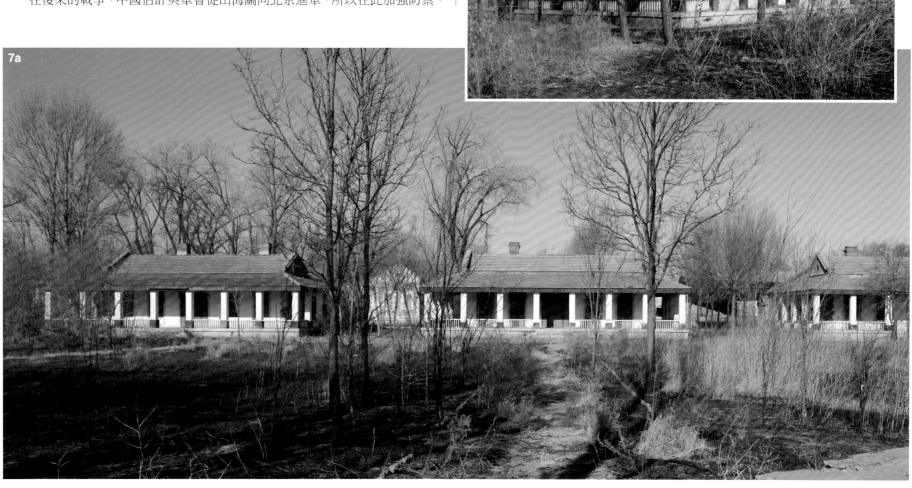

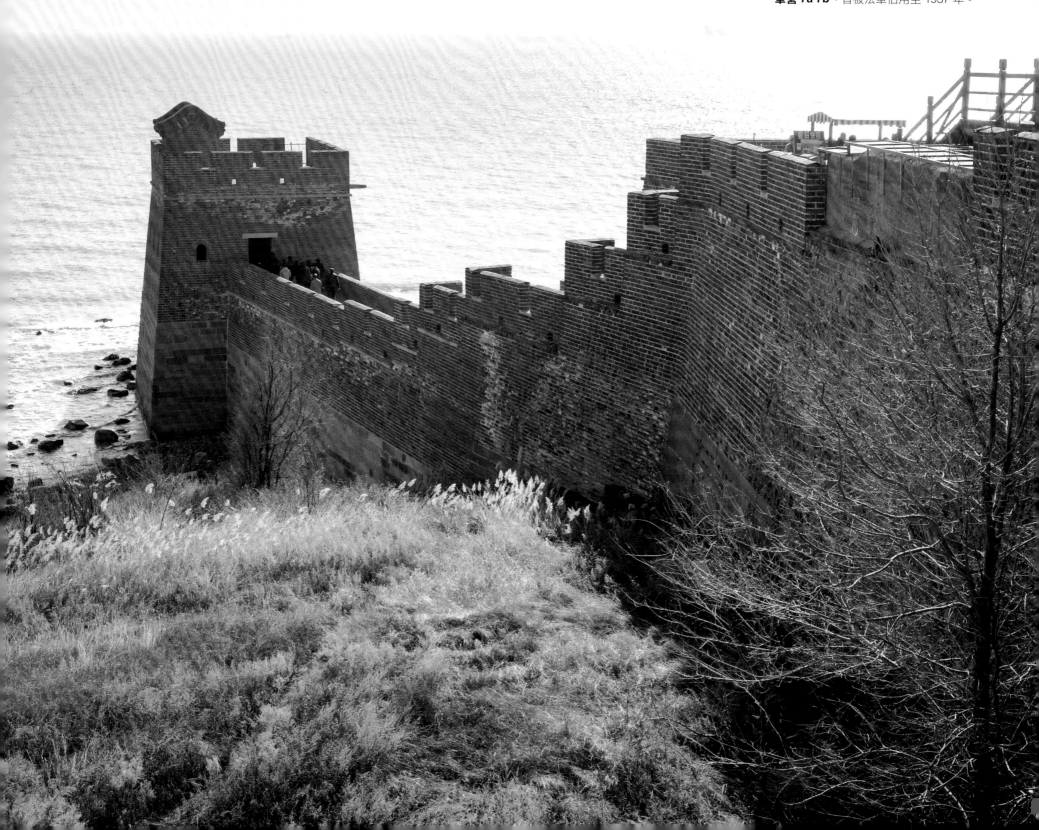

6 長城在山海關接海，而在長城附近有**老軍營 7a 7b**，曾被法軍佔用至 1937 年。

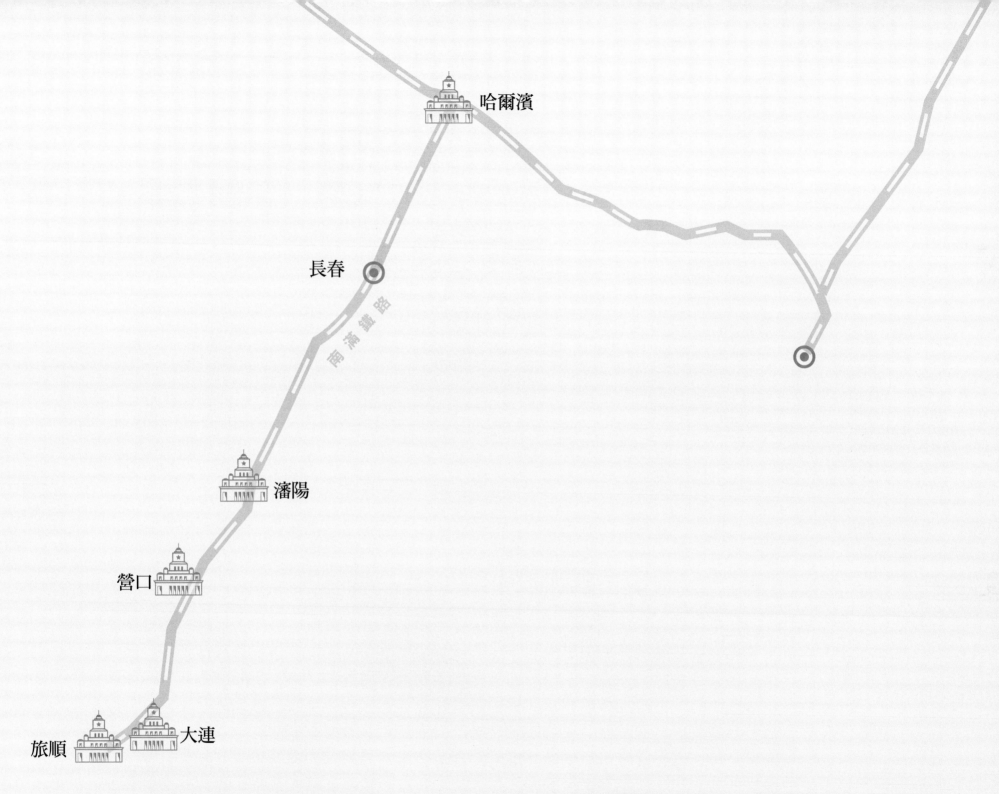

哈爾濱

長春

南滿鐵路

瀋陽

營口

旅順　大連

瀋陽**大和旅館**（Yamato Hotel）大堂裝飾華麗的天花板 —— 參見第 56 頁。

東北地區

◆

哈爾濱、瀋陽、
營口、大連、旅順

東北地區

哈爾濱、瀋陽、營口、大連、旅順

哈爾濱

黑龍江省
開放城市，1905 年日本條約
（人口不詳）

　　難以置信的是，這座巨大龐雜的城市，在 1896 年以前並不存在。哈爾濱最初選址河流的交匯處，作為一條鐵路的修築基地而成立。到 1920 年代，外國居民達 17.5 萬人，其建築風格和生活方式都與莫斯科或巴黎相當。

　　在 1858 年和 1860 年，俄國利用英法兩國對中國的干擾，與清廷簽訂兩個條約，侵佔了中國大片土地，將領土擴展到太平洋，建立了符拉迪沃斯托克港（即海參崴）。1891 年，俄國為了加強對這片新領地的控制，興建西伯利亞鐵路，連接聖彼得堡和 1.1 萬公里外的海參崴。1896 年，俄國與其他列強一起說服日本放棄其在甲午戰爭佔領的遼東半島。俄國隨即與中國簽約，約定一旦受到日本進攻，雙方將互相援助。俄國還說服中國，要是西伯利亞鐵路經過中國北部，就更容易協助中國防禦，於是獲得許可，不但能修建鐵路，還能租賃相關土地，包括哈爾濱和沿線鐵軌兩側各 15 公里的範圍。該條約批准成立中國東省鐵路公司（中東鐵路），負責該鐵路的建設和運營。根據 1898 年《旅大租地條約》，俄羅斯租借了遼東半島的南端，且獲准將鐵路向南延伸至大連，包括一條通往旅順軍港的支線。這些條約讓俄國控制大片中國領土，也令莫斯科到海參崴的路程縮短了 1000 公里。最重要的是，海參崴的港口在冬天會結冰，但俄國當時可以使用旅順和大連的不凍港。這精彩的外交操作，日本都看在眼裏。

　　兩條鐵路的建設快速推進，哈爾濱的城市發展也一日千里。1903 年鐵路開

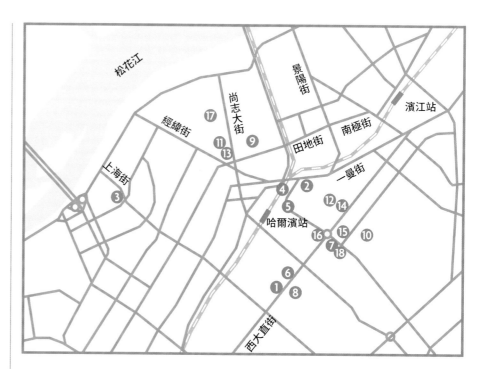

1

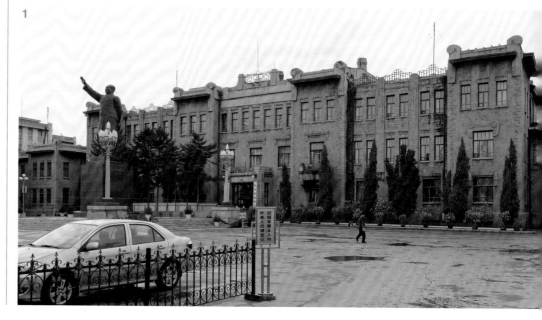

通時，哈爾濱已經欣欣向榮。大多數公司是俄資，這在所難免。但也有幾家英國、德國、日本公司，當中有不少各大通商口岸知名的商號。

日本很快就認定，俄國控制區域的擴張，威脅了自己在區內的野心。日方主動提出，只要俄國讓日本在韓國自由行事，就承認俄羅斯在滿洲的主導地位，俄國拒絕了。1904 年 2 月 8 日至 9 日的夜間，日軍在旅順突襲俄國艦隊，由此開戰。日本 1905 年徹底擊敗了俄國，這是歐洲大國首次敗於非歐洲國家，也是第一場完全在不幸的第三方領土上爆發的戰爭。

1905 年，日本重奪遼東半島，還有長春以南的鐵路，更名為南滿鐵路。長春以北的鐵路，則仍由中國東省鐵路公司控制，哈爾濱繼續擴張。到了 1920 年，中東鐵路比起純粹的鐵路營運商，更像是殖民者的管理方式，負責建設和營運醫院、酒店、住宅、學校、俱樂部、電力和其他公用設施、警隊等。俄國戰敗以後，須開放哈爾濱予其他外國居民。但因為俄國內戰致大量白俄（反對蘇維埃政權的俄國人）移民湧入，俄國資本繼續主導當地的商業活動。但俄國人也逐漸離開哈爾濱，南下天津、大連、上海，尋求更佳的機會。日本 1931 年 9 月佔領滿洲後，離開的俄國人從涓涓細流變成了滔天洪流。

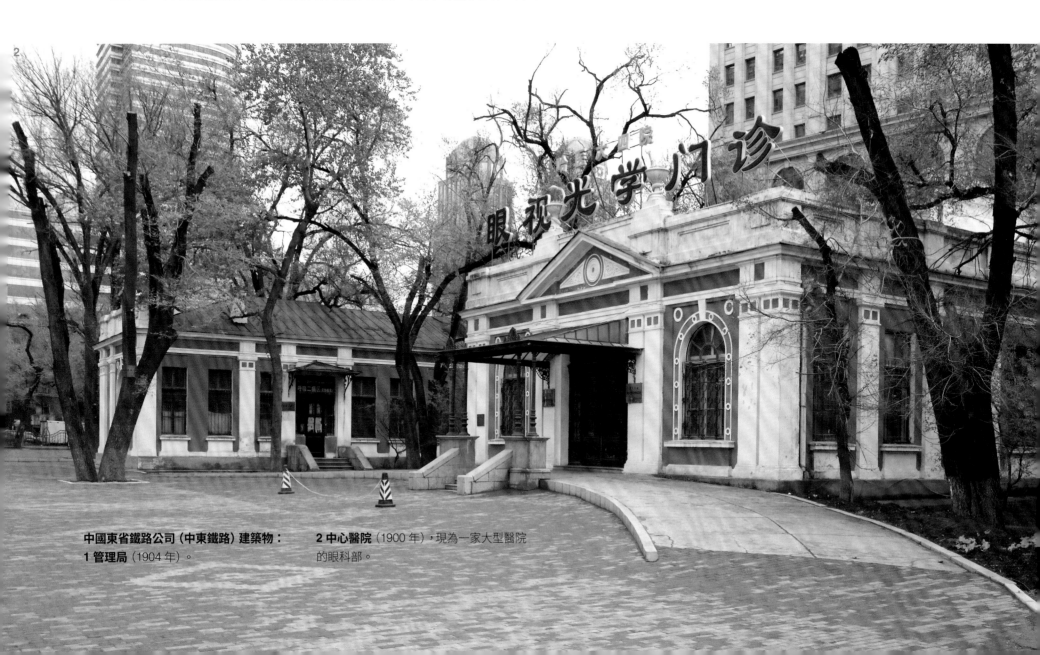

中國東省鐵路公司（中東鐵路）建築物：
1 管理局（1904 年）。

2 中心醫院（1900 年），現為一家大型醫院的眼科部。

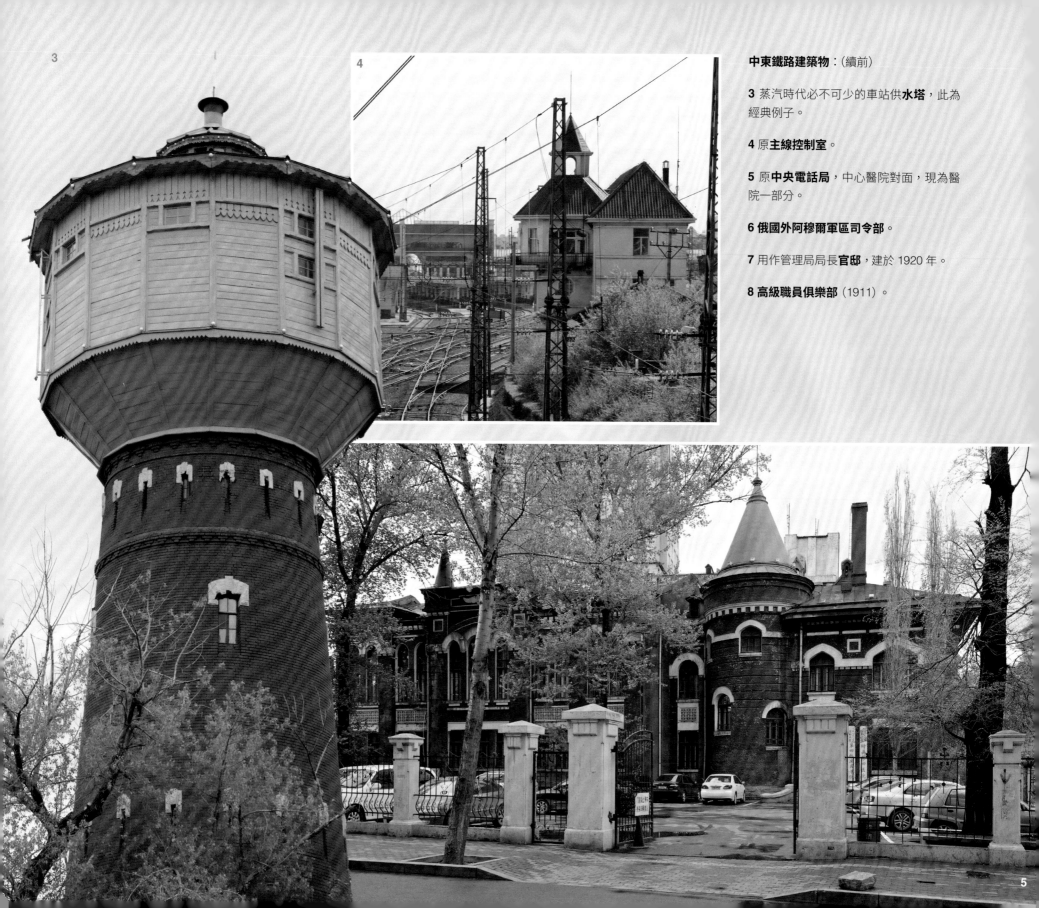

4

中東鐵路建築物：(續前)

3 蒸汽時代必不可少的車站供**水塔**，此為經典例子。

4 原**主線控制室**。

5 原**中央電話局**，中心醫院對面，現為醫院一部分。

6 俄國外阿穆爾軍區司令部。

7 用作管理局局長**官邸**，建於 1920 年。

8 高級職員俱樂部（1911）。

5

6

7

8

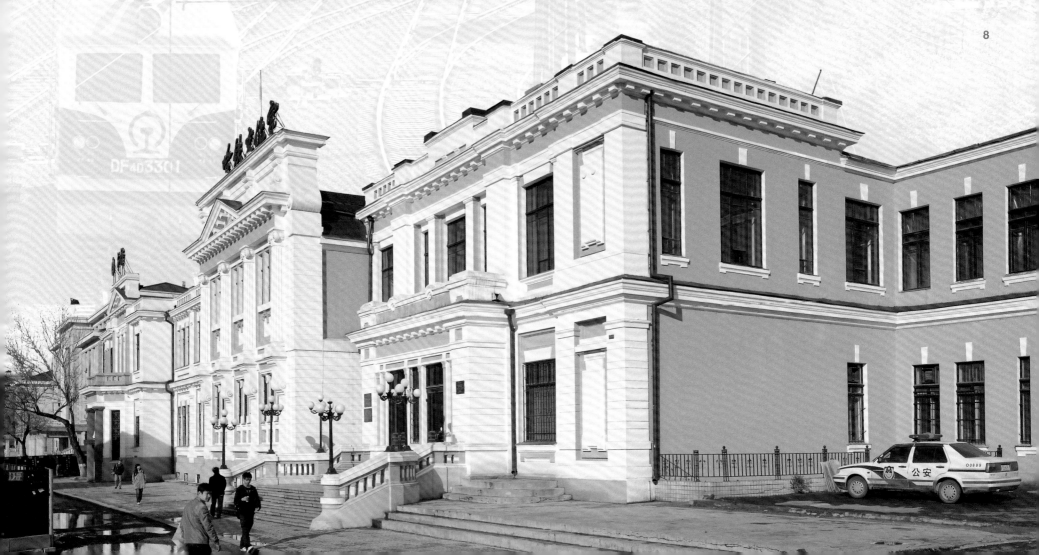

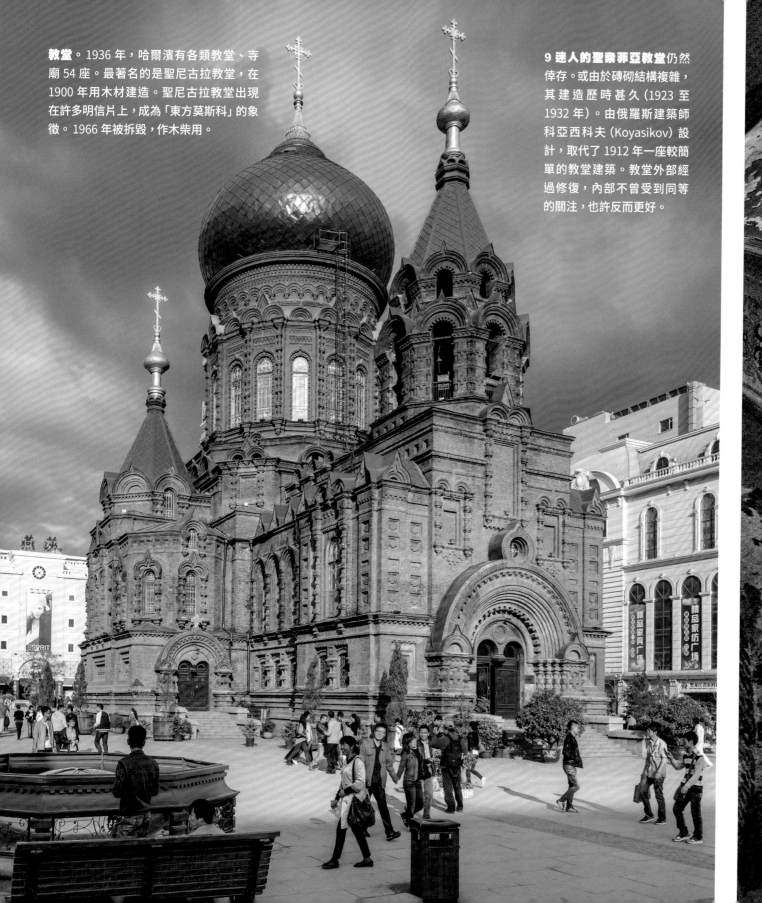

教堂。1936 年，哈爾濱有各類教堂、寺廟 54 座。最著名的是聖尼古拉教堂，在 1900 年用木材建造。聖尼古拉教堂出現在許多明信片上，成為「東方莫斯科」的象徵。1966 年被拆毀，作木柴用。

9 迷人的聖索菲亞教堂仍然倖存。或由於磚砌結構複雜，其建造歷時甚久（1923 至 1932 年）。由俄羅斯建築師科亞西科夫（Koyasikov）設計，取代了 1912 年一座較簡單的教堂建築。教堂外部經過修復，內部不曾受到同等的關注，也許反而更好。

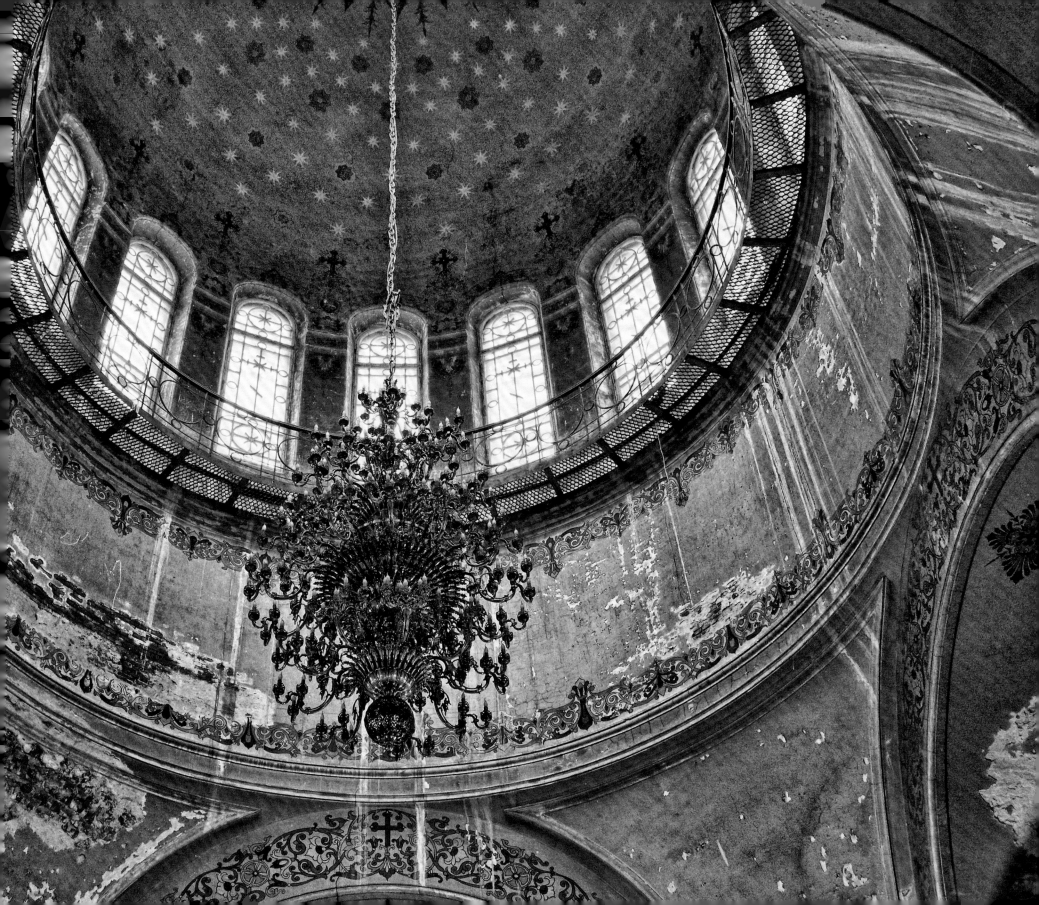

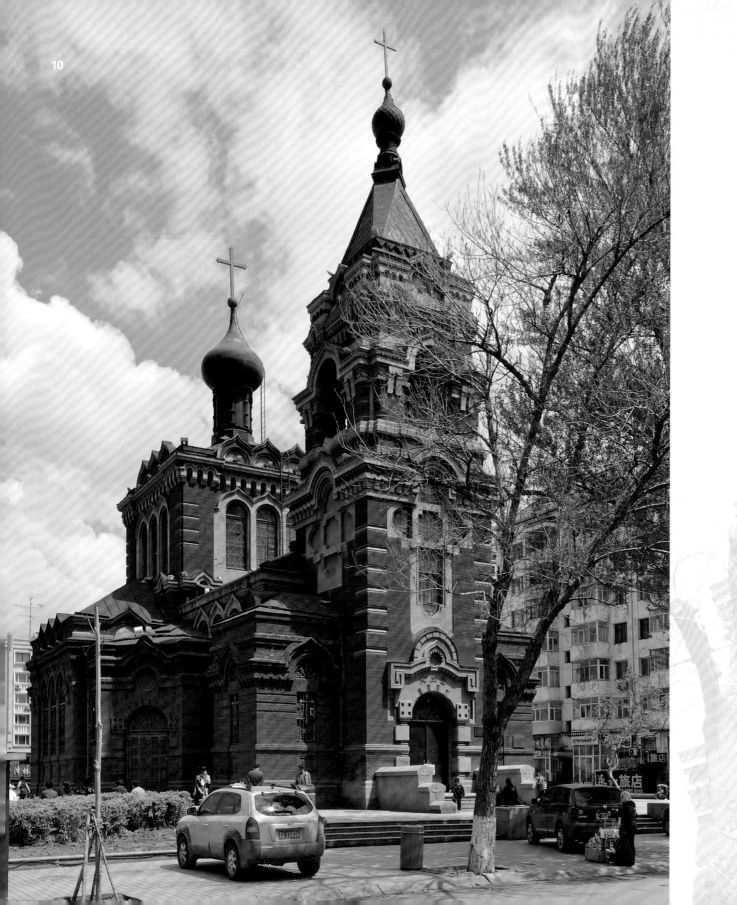

10 聖阿列克謝耶夫教堂 (St Aleksiev Catholic Church)，1935 年竣工。

10 聖阿列克謝耶夫教堂 (St Aleksiev Catholic Church)，1935 年竣工。

11 法國萬國儲金會（又稱萬國儲蓄銀行）。建於 1925 至 1926 年，後來加建了第三層。

12 由一位木材商人於 1909 年建造，後來成為中東鐵路一位**高管的住所**，日軍佔領期間，又成為日軍司令官的住所，現為博物館。

13 哈爾濱**一等郵局**，原建於 1914 年，1980 年代增建三樓。

許多購物街在 1920 年代鋪上歐洲運來的鵝卵石，據說所費不菲。

14 俄羅斯秋林百貨（Russian Tchurin Department Store，1908 年）。最初有兩層樓，1978 年加建了兩層，原來的穹頂也升高了。秋林在當時規模龐大，人手充足，特別是在俄國革命之後，有數千白俄逃亡到哈爾濱。秋林為職員提供住宿和其他設施。

15 梅耶洛維奇大樓（Meiluoviky Mansions，1921 年），相信是秋林高級職員的住所或俱樂部，或兼兩用。

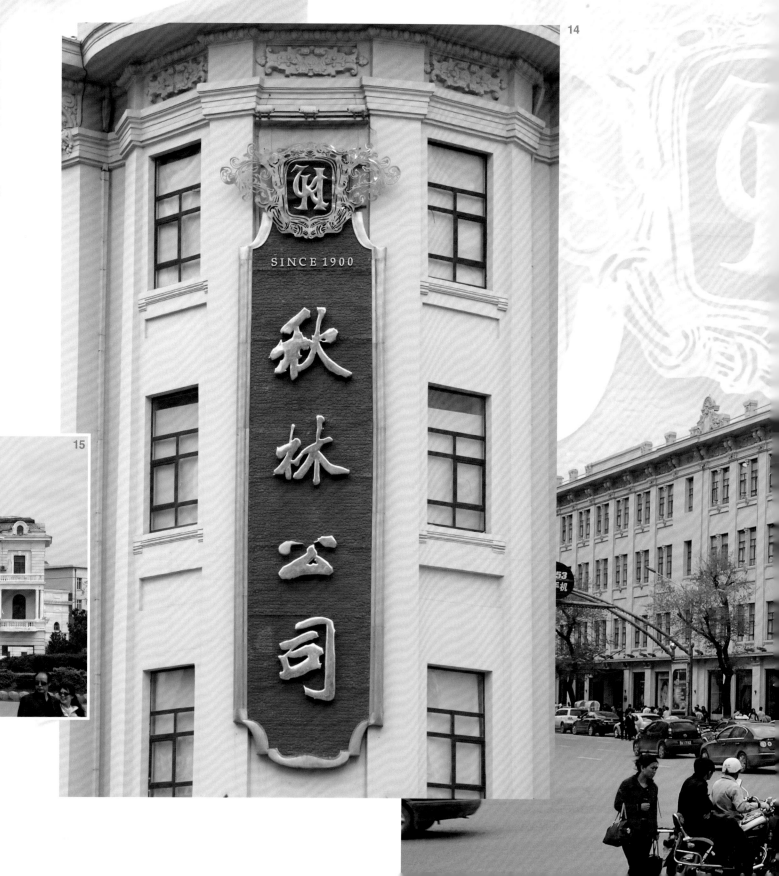

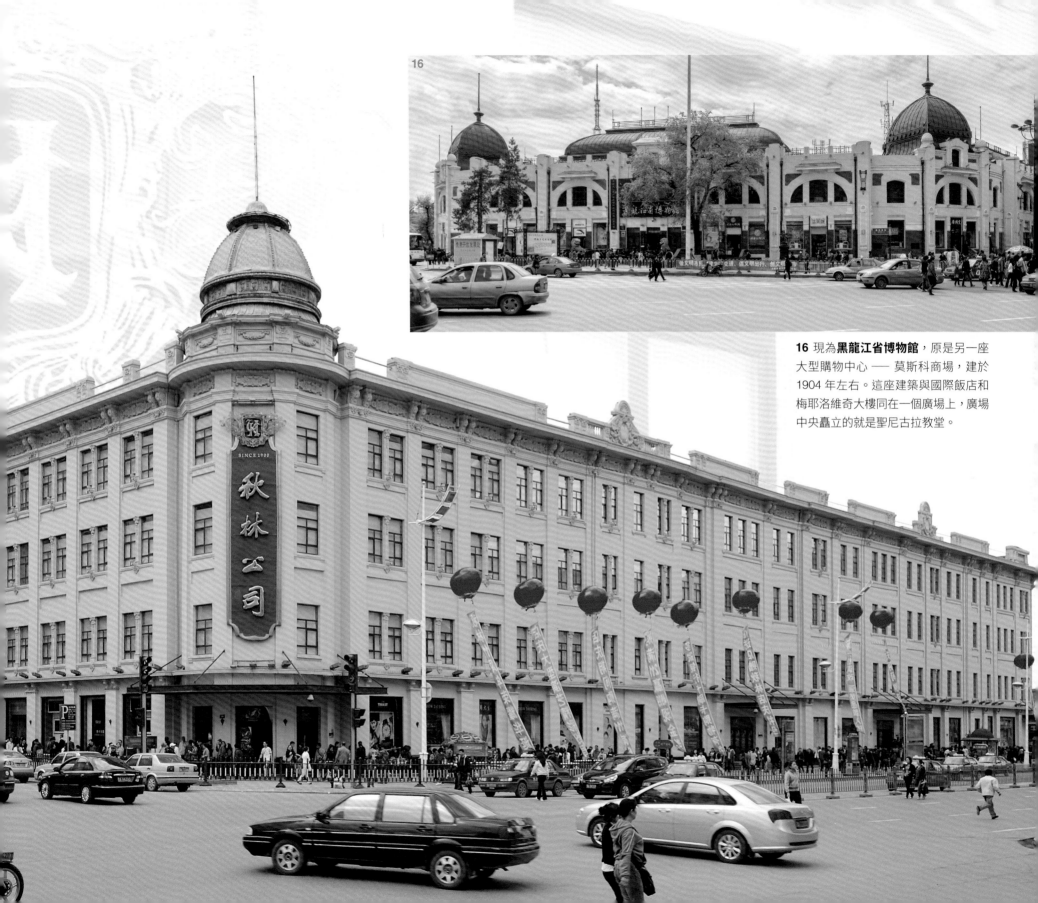

16 現為**黑龍江省博物館**，原是另一座大型購物中心 —— 莫斯科商場，建於 1904 年左右。這座建築與國際飯店和梅耶洛維奇大樓同在一個廣場上，廣場中央矗立的就是聖尼古拉教堂。

17 馬迭爾賓館 (Moderne Hotel)，曾經在許多年間是哈爾濱唯一的高級酒店，由俄國人 Iosif Kaspe 出資，聘請來自聖彼得堡的建築師 Sergei Vensan 設計，於 1914 年開業。除一般酒店設施外，賓館還設有電影院、劇場、演奏廳，可容納 1200 人。

較新的**國際飯店** (International Hotel) **18a** 在 1937 年開業，當時名為新哈爾濱旅館 (New Harbin Hotel)。建築內部不准使用相機，但我們還是不禁用手機拍下了電梯大堂的座椅，牆上畫有聖尼古拉教堂（中） **18b**。

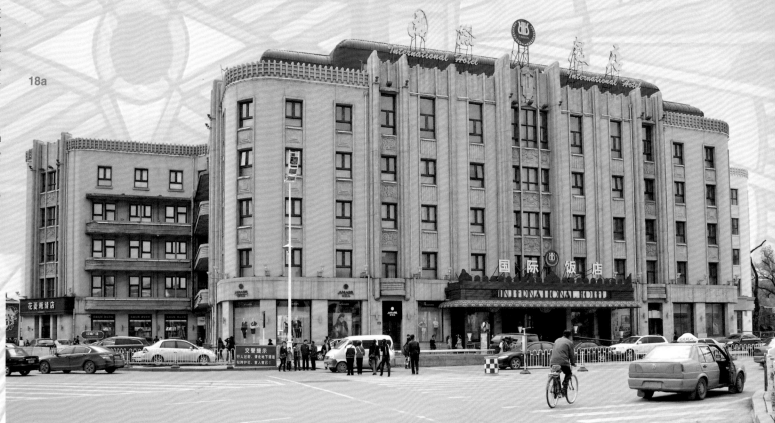

瀋陽（盛京）

遼寧省

開放城市，1903 年美國和日本條約

（人口不詳）

　　1896 年和 1898 年的條約，讓俄羅斯把東省鐵路向南延伸，佔用了瀋陽六平方公里多的土地，用於鐵路的建設和營運。這區域很快被稱為「鐵路租界」。日本擔心俄國向滿洲擴張，於是尋求美國支持，要求中國開放瀋陽予外國人經商、居住（俄國之前拒絕了對哈爾濱的同類要求）。策略成功，按與各國訂立的不同條約，瀋陽向各國人民開放。但幾乎同時，日俄戰爭爆發，動亂隨之而來。

　　戰爭雖然短暫，但傷亡慘重。日軍慢慢把俄軍主力迫向北方，旅順遭到長期圍困。其中一場最大規模的戰役，1905 年 2 月 19 日至 3 月 10 日間，就在瀋陽周邊開戰，雙方損失慘重。最後日軍獲勝，於 1905 年 9 月 5 日簽訂《樸茨茅斯條約》，戰火平息。

　　美、英、德、日四國隨即在瀋陽設立領事館，法、俄也在 1909 年設領事館。外國僑民被建議居住在時由日本控制的鐵路租界。但也有人更喜歡在今天青年路一帶的一小片區域居住。該地如今還保留着一些破舊建築，更宏偉的建築則位於舊租界。

　　儘管起步緩慢，但商業活動很快就形成勢頭。到 1920 年代，瀋陽有不少外國公司活動，也有超過 2.4 萬名外國居民，其中絕大多數是在鐵路工作的日本人。同樣不斷增長的還有日本軍方的野心，東京命令他們克制，他們卻置若罔聞。1931 年 9 月 18 日，日軍指揮官以一枚小型（很可能是日本的）炸彈損壞鐵路（「九一八事變」）為藉口揮軍滿洲。幾個月內，日軍吞併了東北省份，還擁立倒霉的溥儀為新「獨立」滿洲國的皇帝。

倖存而且較為可觀的建築集中在**中山廣場**：　**1 橫濱正金銀行**。
　2 朝鮮銀行，建於 1920 年。

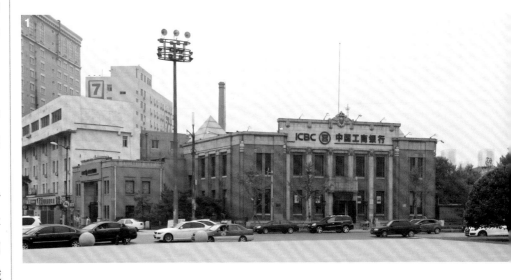

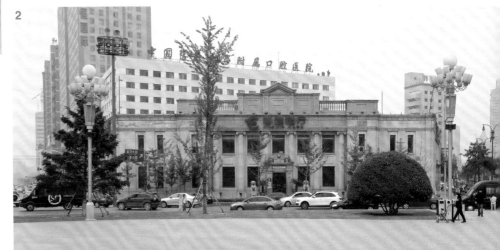

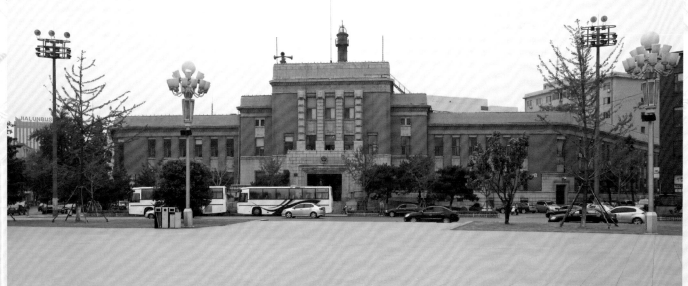

3 **奉天警察署**，現為公安局。

4a 至 4c 滿鐵**大和旅館**。

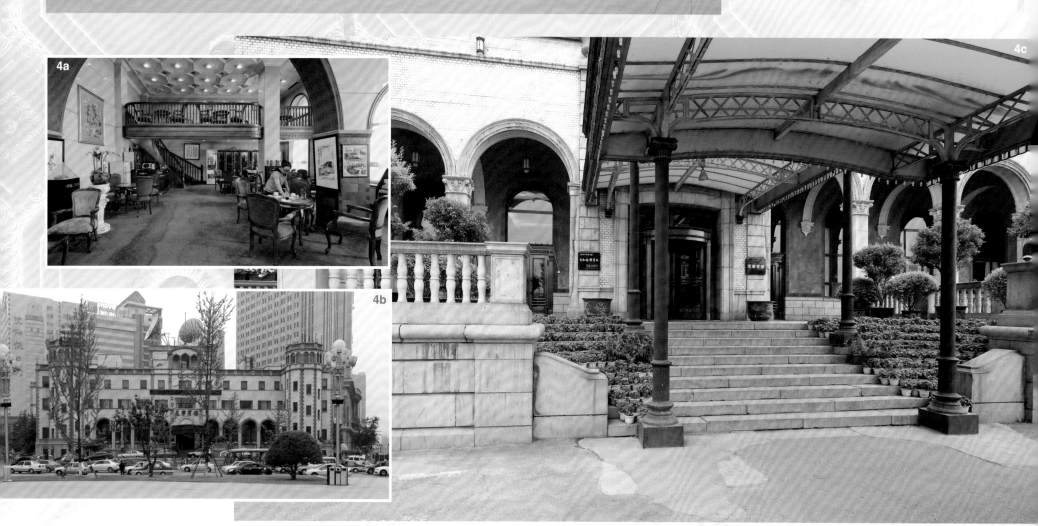

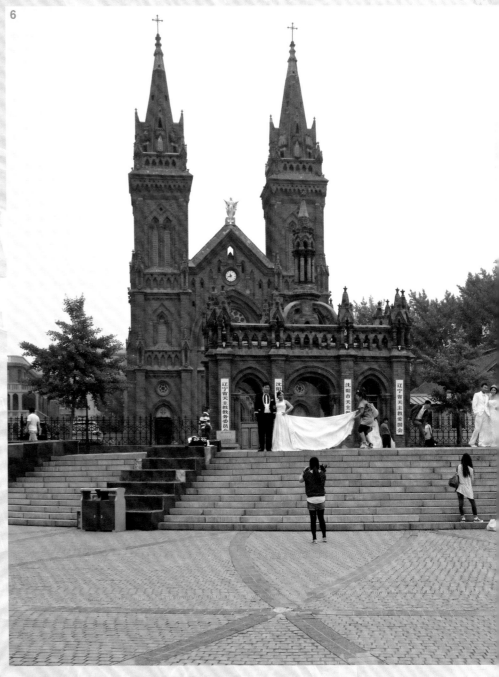

5 原為**邊業銀行** (Frontier Bank)，現為瀋陽金融博物館。

6 **耶穌聖心主教座堂**（又稱南關教堂），初落成於 1878 年，毀於 1900 年拳亂，重建於 1912 年。

7 **奉天郵便局**十分接近火車站。我們到訪時火車站雖然仍在運作，但正在進行重大建築工程，因此未曾拍照。

營口（牛莊）

遼寧省

通商口岸，1858 年英國條約

（人口不詳）

　　大豆之於營口，一如鐵路之於哈爾濱，但在營口發揮其潛力之前，必須先克服障礙。首先，這城鎮的位置錯了。或者更準確地說，在 1858 年的《天津條約》中，英國人要求開放的城鎮錯了。牛莊位於蜿蜒的遼河上游 100 多公里處，河道淤積，難以通行。本地人捨棄此地，轉往更靠海的小村莊定居。這村莊當時叫營口，現在也叫營口，但英國人不管這錯誤，稱當地為牛莊，搬了進去。

　　營口的一段遼河既深且急，河口處還有一個沙洲，船舶靠岸得格外謹慎。河流深淺適合輪船航行，但水流會不時沖走河岸的大塊土地。雖然皇家的資金為海關大樓（建於 1864 年）提供了保障，但英國政府拒絕了修建堤岸的撥款請求。最終，外商在領事館和海關的協助下，出資修建了堤岸、人行道和照明設施。

　　營口的氣候並不理想。冬季的嚴寒使河流結冰，留下三月下旬到十月這段有限的貿易季節。夏季幾個月，傾盆大雨很快就把大小道路變成泥潭。1867 年的一篇旅遊評論將這個小鎮形容為「極度沉悶，比北極的沼澤好不了多少」。然而，外國居民的人數卻在增長，難免要有俱樂部、賽馬、冰上帆船、滑冰和各種室內活動作為娛樂項目。

　　滿洲盜匪為患，營口的治安一直堪憂。最好能全年安排炮艇駐守，但河流結冰時就不大可能，畢竟炮艇船體容易被冰壓壞。於是海關在冬季無事可做的幾個月，組建了約 60 人的軍隊，裝備輕型武器（最終還配置了野戰炮）。1884 年，一艘炮艇長期部署在此，並在專門建造的旱塢中過冬，治安問題遂得到了更充分的應對。

　　滿洲盛產大豆，從遼河輸往下游，壓榨出一種非常適合烹飪的食油，剩下糊狀的豆渣被壓製成扁平的豆餅，是南方種植甘蔗的肥料。大豆油和豆餅的運輸，用到的中國帆船數以千計。為保障本地船主的生計，外國船隻禁止涉足其

中。1862 年 3 月，認識到中國商人將受益於更快更大的外國輪船，禁令解除了。太古洋行很快就主導了這種航運。太古在香港建立了糖廠後，旗下「太古豆餅船」運糖北上，又載着豆餅回到南方。由於往返兩程均滿載，太古能壓低運費，壓制競爭。至於大豆的壓榨工序，傳統上是由人手完成，後來也由外資工廠機械化加工，產量、效率均見提升。

1894–1895 年的甲午戰爭，期間貿易停滯，干擾了營口的發展。但日本人是豆餅的主要買家，區內的日軍對外國租界及界內居民尚能尊重對待，稍後的俄國人反而更加麻煩。

1899 年，為了把俄國的鐵路延伸至大連，租界附近貯存了大量的鐵路建築材料。由於條約容許俄國保衛任何涉及鐵路的區域，該貯存地實際上成為俄國的租界。不久後，俄方更想把他們的鐵路連接英國人在更西邊修建的鐵路。結果是英、俄、日三國試圖侵佔營口周邊的土地。不過中國設法拒絕了所有額外的土地要求，至少堅持到義和團擾亂該地局勢為止。

營口道台能壓制義和團的活動，但在 1900 年，俄軍以義和團威脅為藉口，攻擊中國駐軍，佔領租界，以「保護」居民免受排外襲擊。俄國由此接管租界，隨即設立行政機構，甚至攫取了海關的權力，侵佔了由此徵得的稅金。然而，在這不受歡迎的佔領期間，營口仍獲得了相當大的發展。俄軍雖承諾撤離，但

直到 1904–1905 年與日本開戰，才不甘願地退出營口。日本隨後接管此地。至 1905 年，當地約有 7000 日本人，加入了另外 300 名外國居民的行列。儘管存在這些干擾，貿易仍在繼續（1905 年更是創紀錄的一年），新公司接連開業，亞細亞火油和美孚也包括在內。

1920 年代，營口在通商口岸貿易排名中位居第八，但未能保持多久。大連較新的深水港設施得到航運業青睞，南方的農民也發現了現代化肥，加上日本 1931 年佔領滿洲後侵略加劇，營口的貿易額迅速減少。1934 年，英國領事離開營口時，他幾乎是最後一個外國人。

1 從原俄國民政廳（民政長官辦公室和官邸）入口附近，望向**遼河廣場**的部分景觀。民政廳現在用作警察培訓設施，無法進入。左邊是前郵局（牛莊郵便局），後面是

2 營口東商會舊址。右邊是前正隆銀行（見背頁）。英國領事館也曾座落這個廣場，但已不復存在。

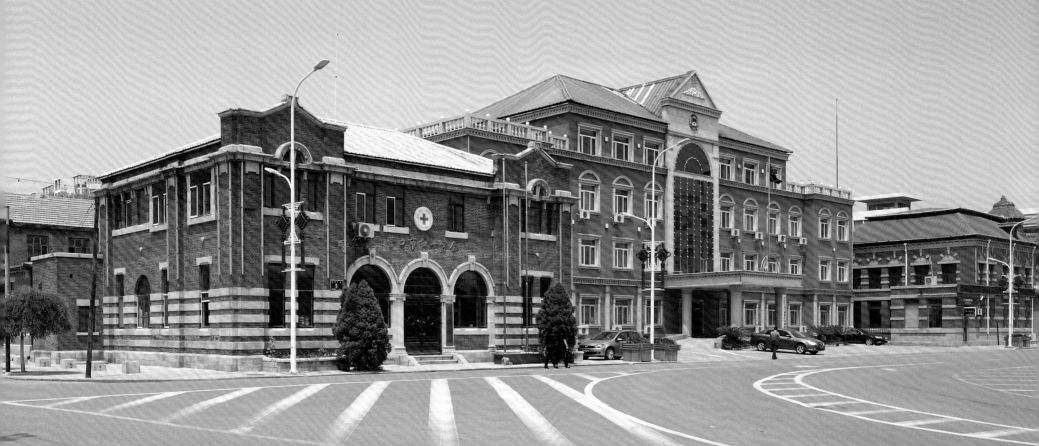

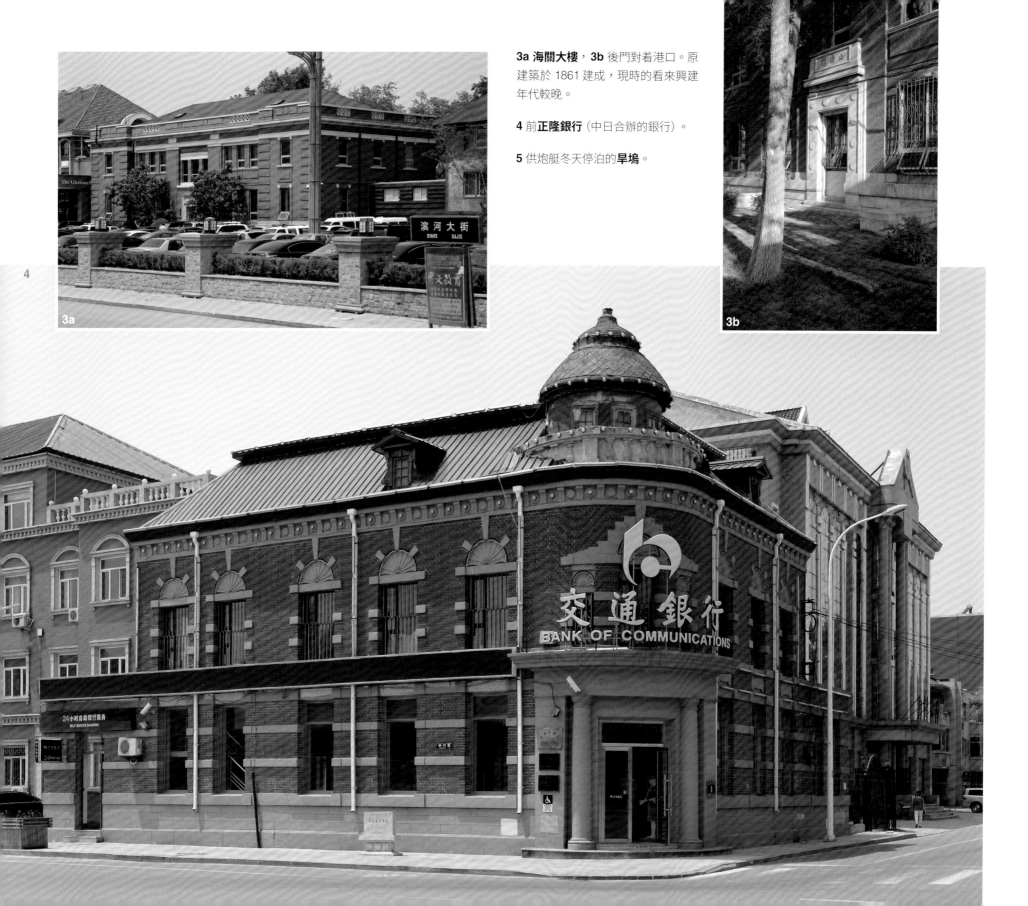

3a 海關大樓，3b 後門對着港口。原建築於 1861 建成，現時的看來興建年代較晚。

4 前**正隆銀行**（中日合辦的銀行）。

5 供炮艇冬天停泊的**旱塢**。

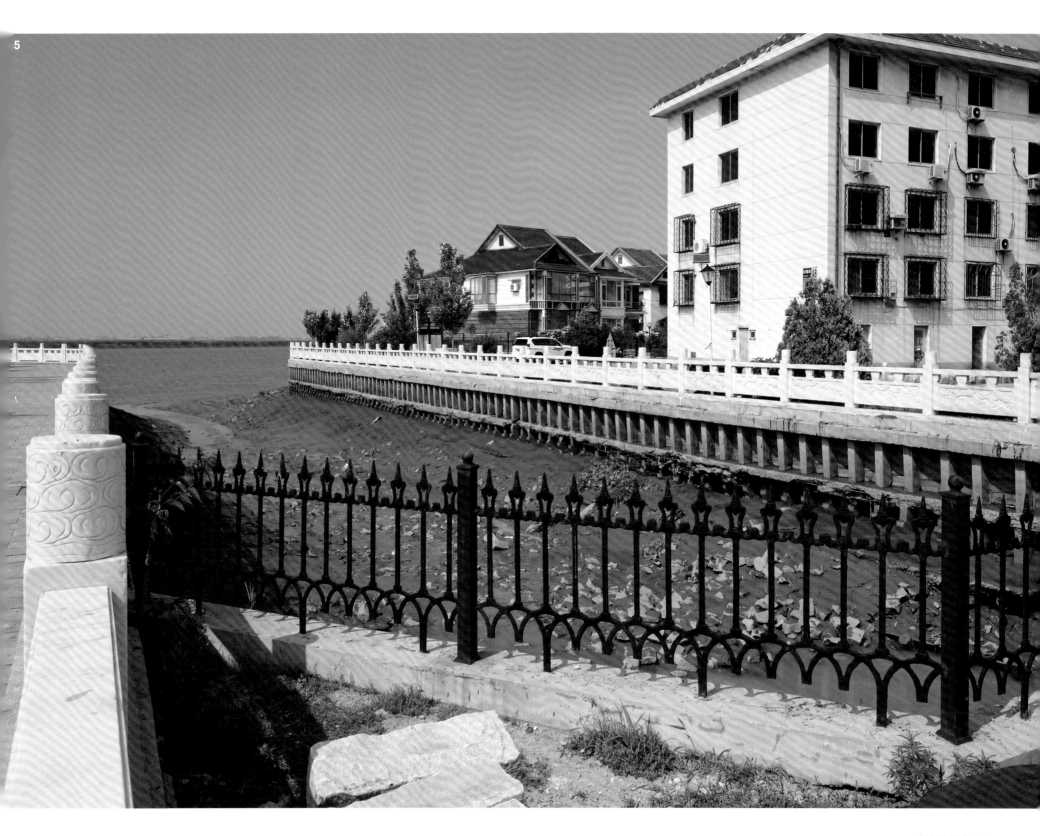

一篇旅遊評論將這個小鎮形容為「極度沉悶，比北極的沼澤好不了多少」。然而，外國居民的人數卻在增長。

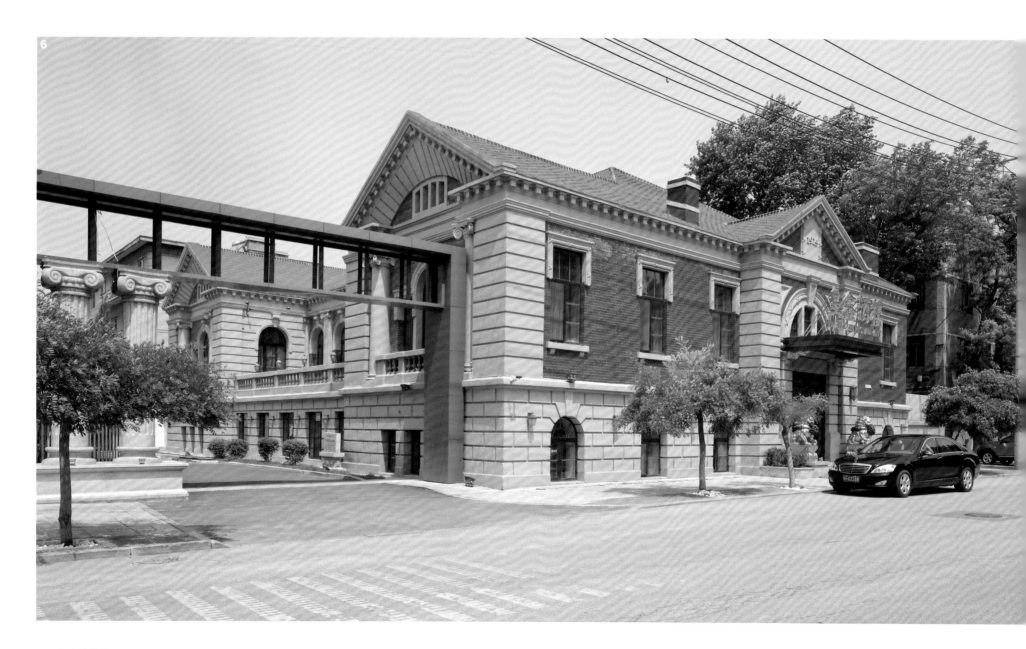

7 不明商業建築，位於海關大樓附近，或為怡和的辦公樓。

8 位置較遠，有幾棟老廠房、歐式住宅；或為舊日的豆餅廠和經理的住處。該地區將要重新開發。

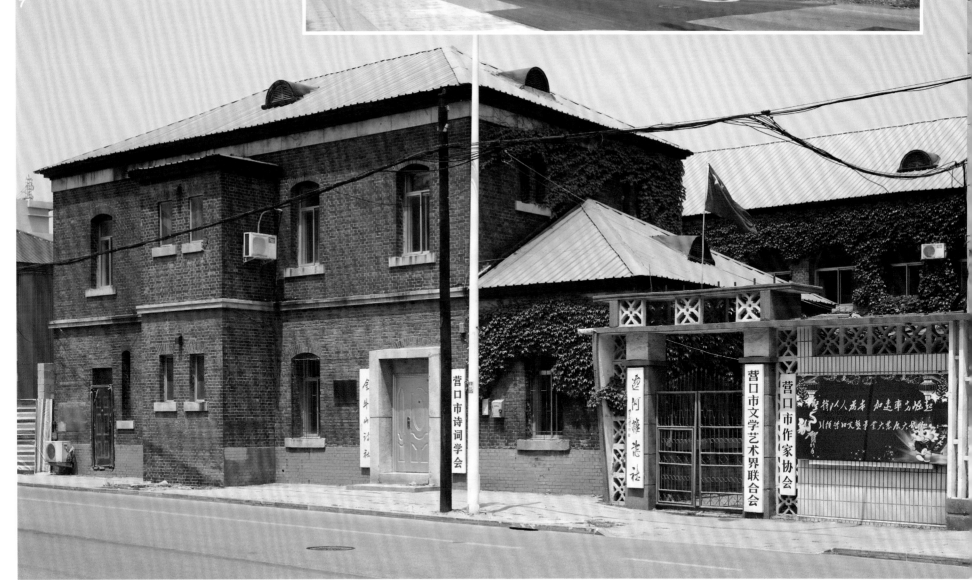

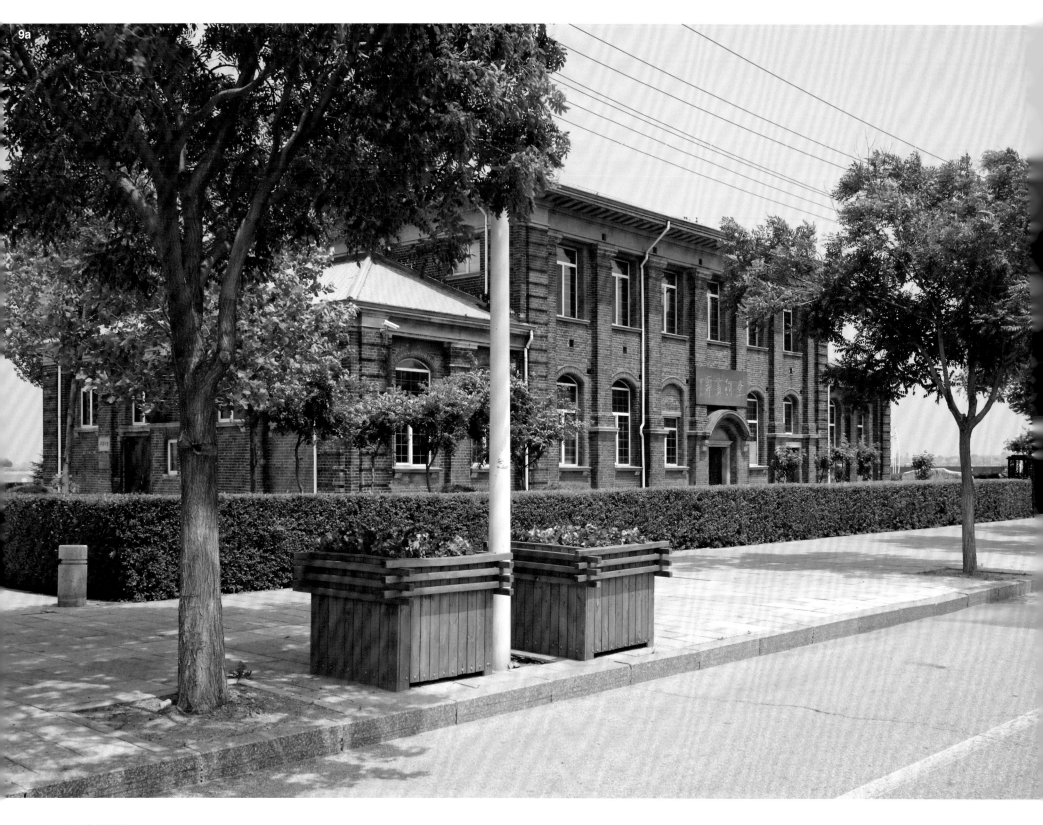

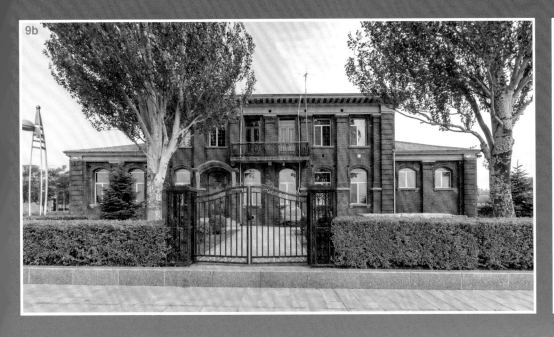

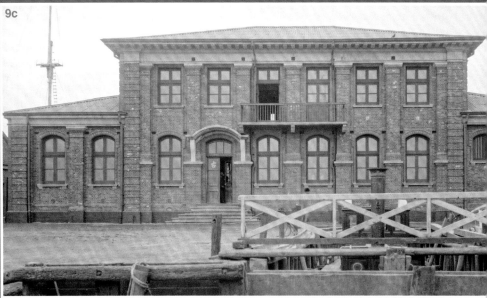

9a 太古輪船公司營口分公司 9b 是從河面看去，**9c** 是 1923 年左右同一地點拍的。

一艘小型現代油輪（不幸的是並非「太古豆餅船」！）順流駛出公海。

大連（達爾尼）

遼寧省

租借地，俄羅斯 1898 年

（人口不詳）

根據 1898 年的條約，俄國租借了遼東半島部分地區，其海軍進佔旅順同時，還計劃在附近建造一座名為達爾尼（Dalny，或譯達里尼）的新城市。按計劃，這座城市將成為大型鐵路項目的終點站，連接聖彼得堡，並擁有滿洲最大的商業港口。俄羅斯工程師薩哈羅夫（V.V. Sakharov）在海參崴完成了類似的開發後，被任命負責這項目。

薩哈羅夫的規劃完美無缺。他深受一張巴黎地圖的影響，繪製了圍繞大型圓形「廣場」的道路網，這些道路網由寬闊的大道和充足的開放空間連接起來。一開始，建設集中於鐵路、港口以及軌道以北地區（現稱俄羅斯風情街）的行政和住宅建築。隨着日俄戰爭爆發，這座剛起步的新城於 1904 年 5 月被捨棄，部分地區淪為廢墟。日本人很快發現了薩哈羅夫的計劃，明智地採納其方案，並將城市更名為大連。

吸引航運到新城需要時間，但日本是豆餅的大買家，於是把豆餅的運輸從營口改道至大連。到 1909 年，大連港的吞吐量超過了營口。大連是自由港，赫德爵士要求設立海關，對離開大連進入中國內地的產品徵收關稅。當初俄國拒絕了，但日本在 1907 年同意了，條件是稅務司必須是日本人。於是 1915 年建成了海關大樓，其罕見的塔樓建築矗立至今。

1915 年 5 月，中國將俄國原來 25 年的租期延長至 99 年，以便制定中期的投資計劃，方便以財產擔保獲得銀行融資。在大連，橫濱正金銀行尤為活躍，但所有企業都受益，商業活動大增。

與哈爾濱的東省鐵路一樣，南滿鐵路不僅僅是一家鐵路公司，不但擁有並經營碼頭，還在整個南滿洲擁有不少利益，提供住宅、學校、醫院和基本服務，並且經營煤礦和鋼鐵廠。南滿鐵路旗下的旅館（當時品牌為大和 [Yamato]）至今仍作為旅館營業。

太平洋戰爭 1945 年結束時，俄軍重返大連，建立蘇聯的海軍基地，至 1950 年才交回中國。

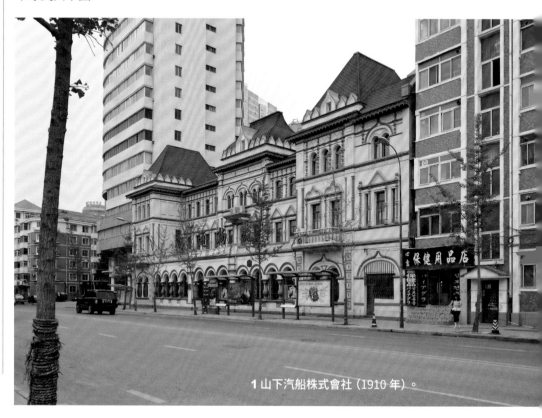

1 山下汽船株式會社（1910 年）。

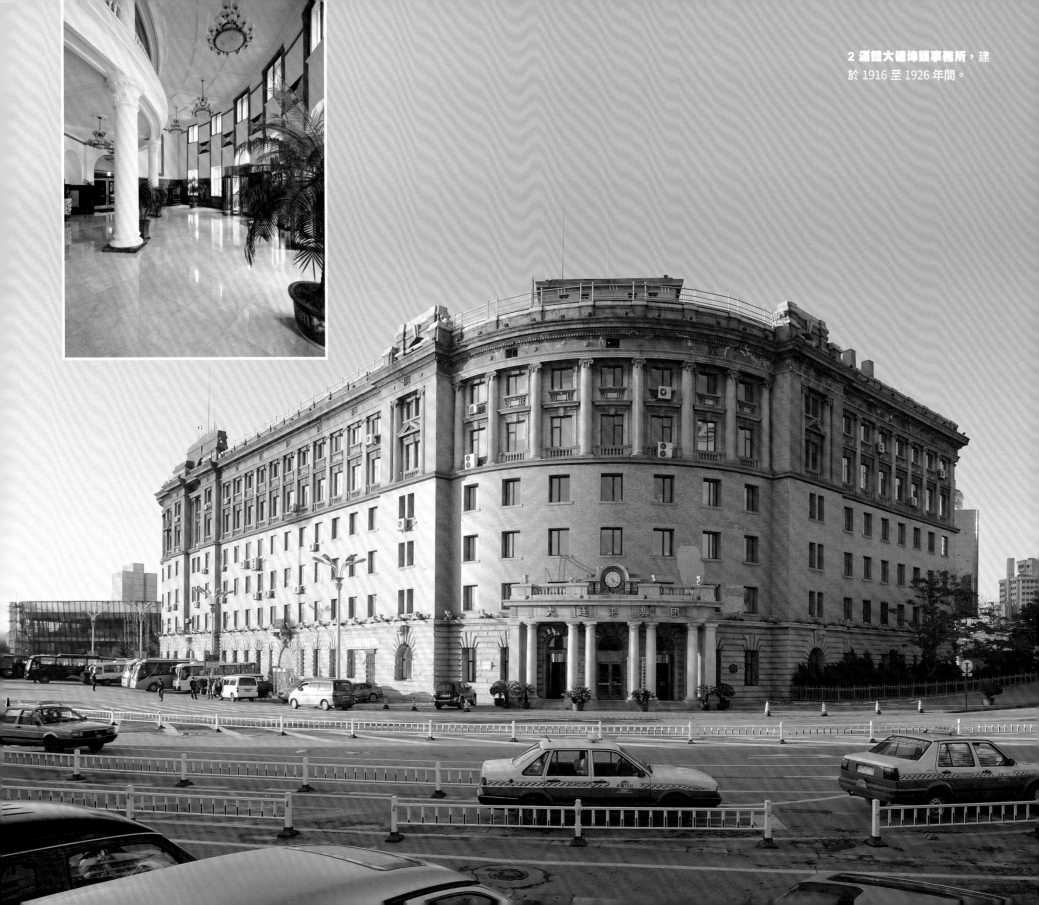

2 滿鐵大連埠頭事務所，建於 1916 至 1926 年間。

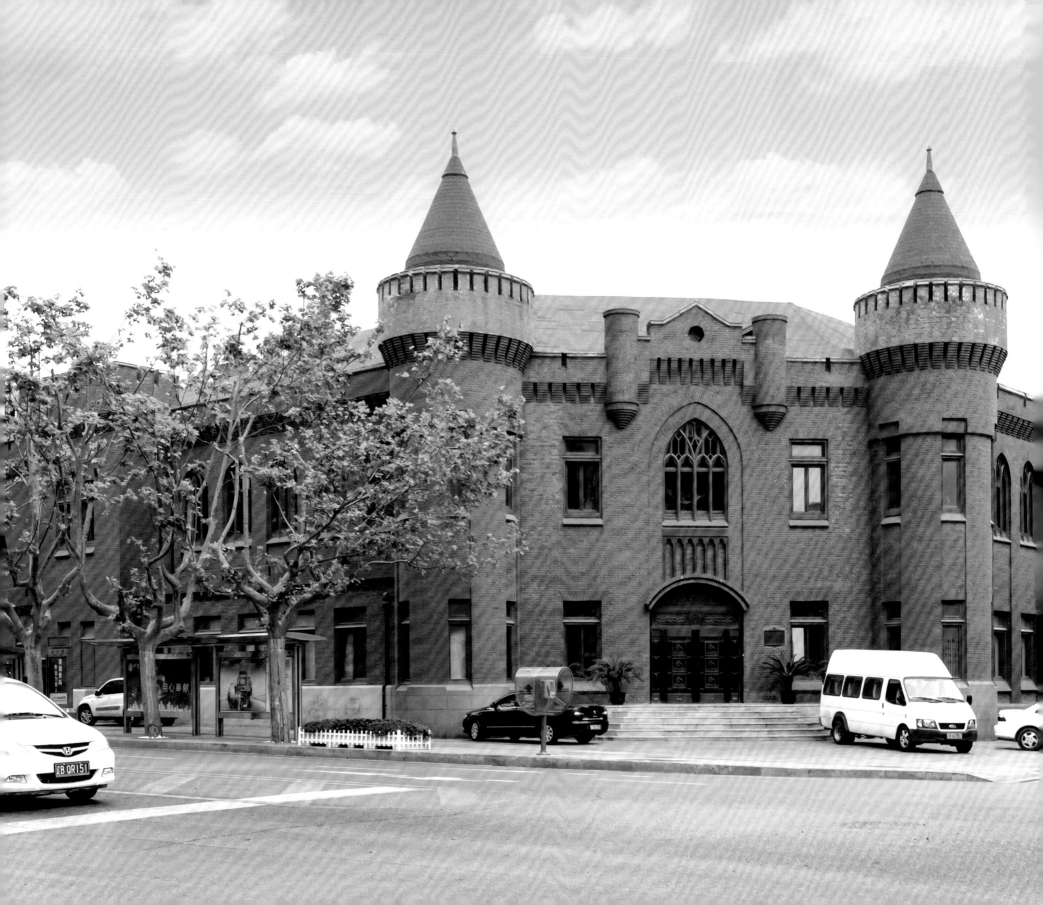

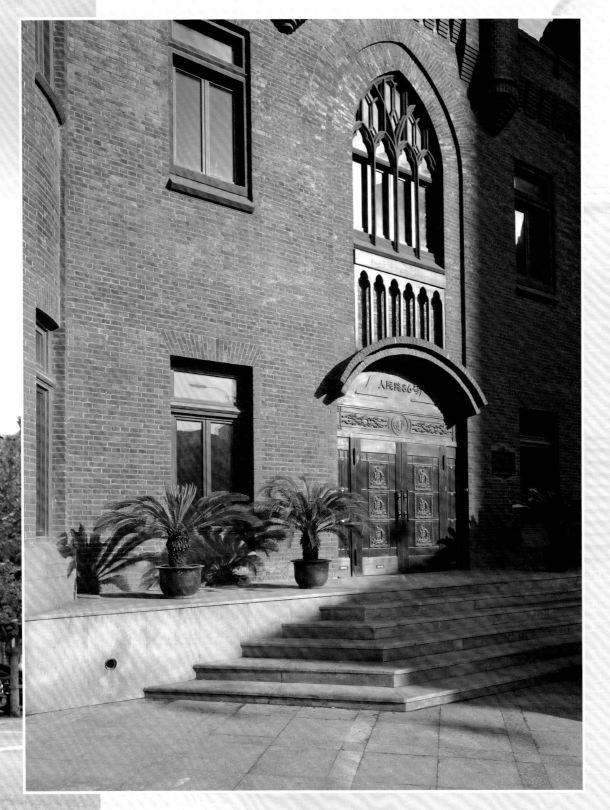

3 海關大樓（1915 年）。俄國拒絕了設立海關的請求，但日本人態度軟化了。

赫德爵士要求設立海關，對離開大連進入中國內地的產品徵收關稅。

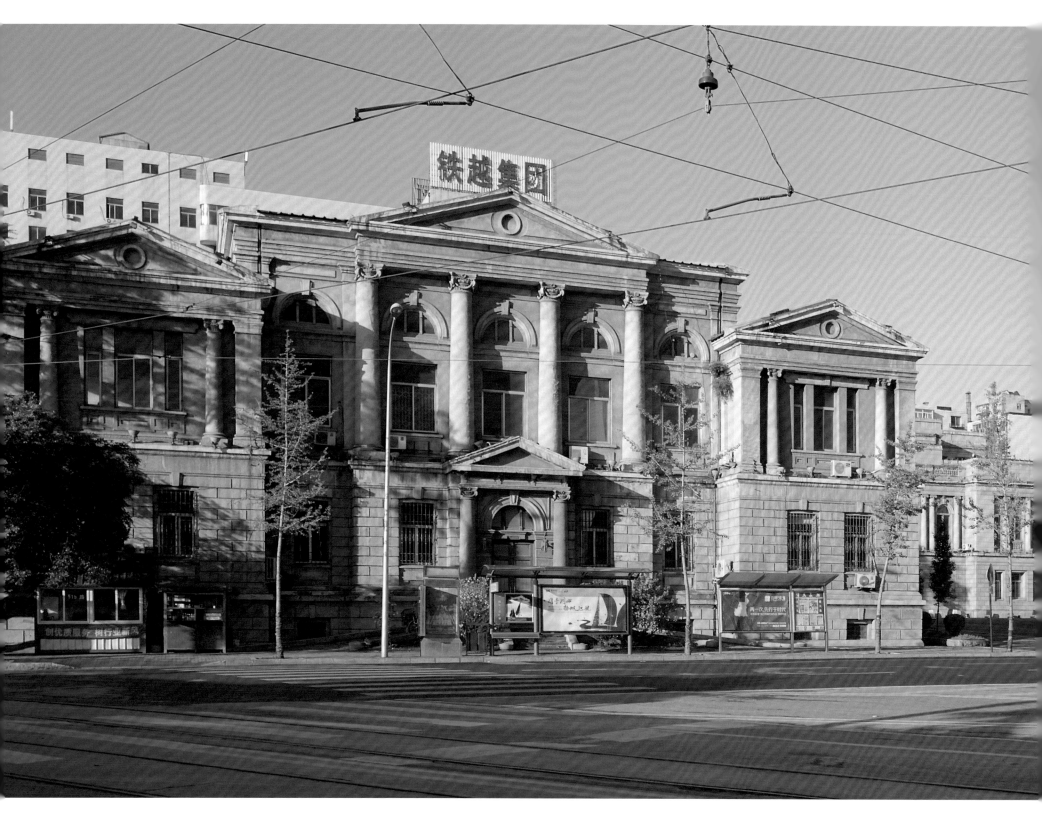

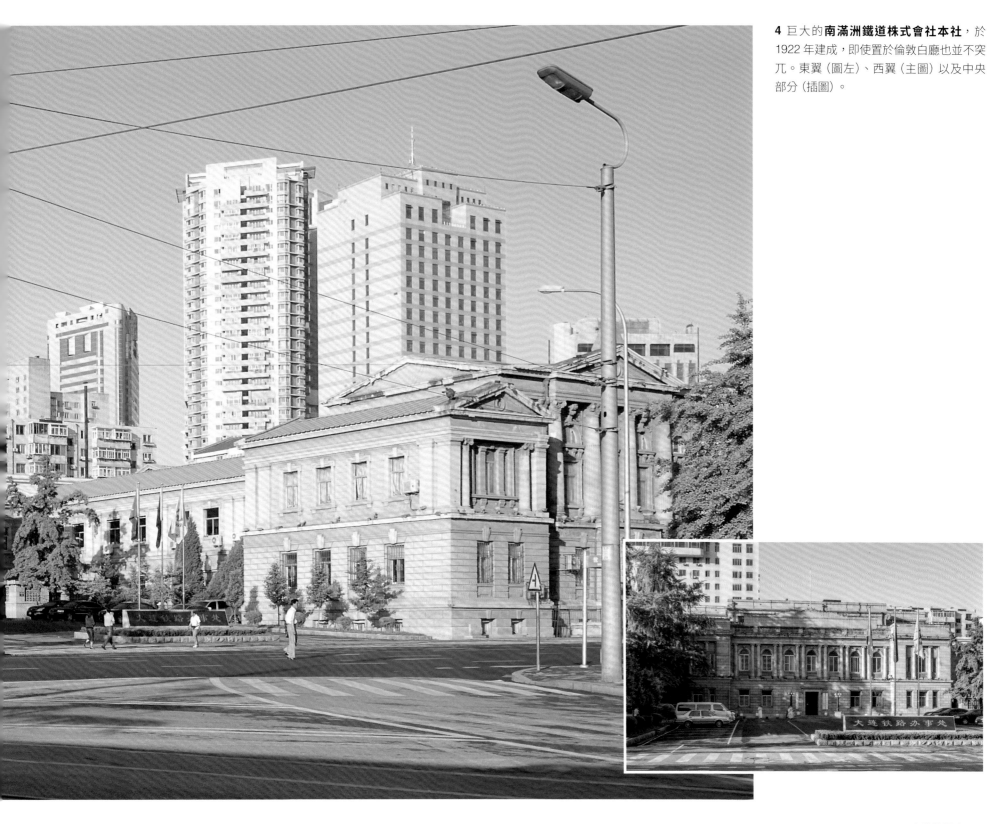

4 巨大的**南滿洲鐵道株式會社本社**，於1922年建成，即使置於倫敦白廳也並不突兀。東翼（圖左）、西翼（主圖）以及中央部分（插圖）。

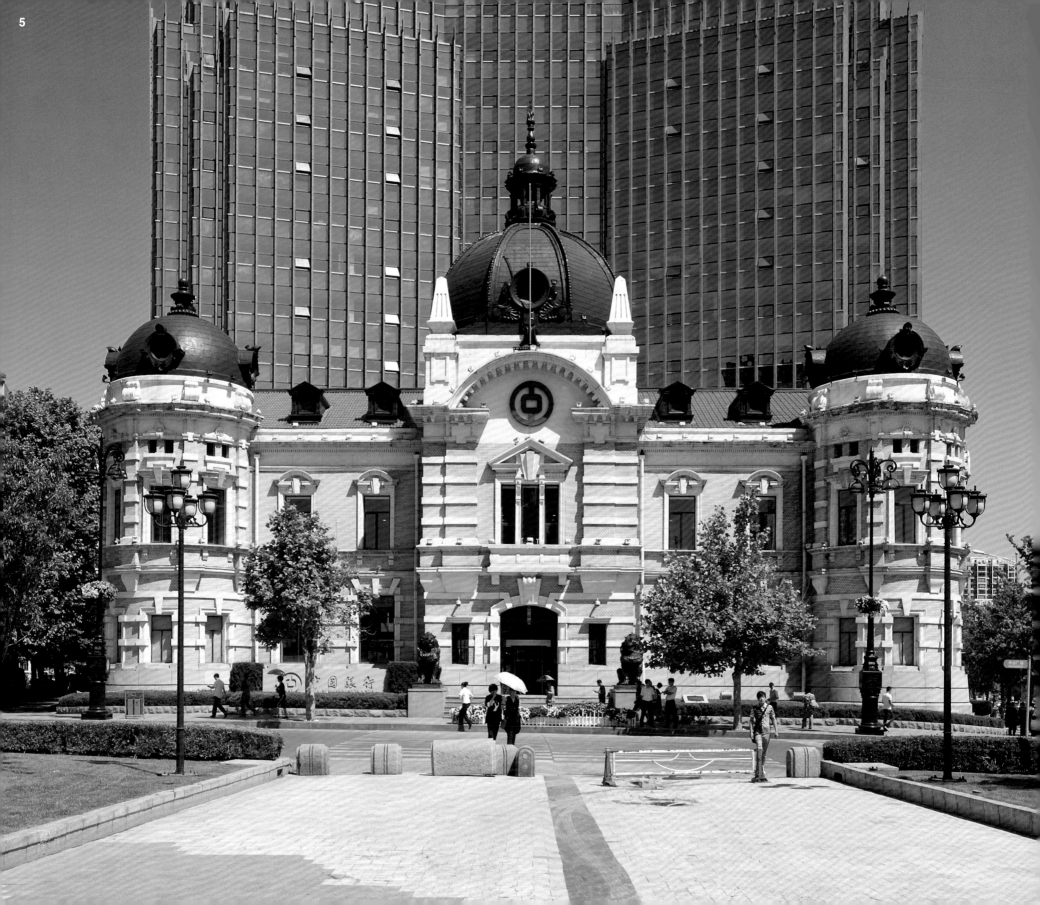

中山廣場是薩哈羅夫（Sakharov）設計的圓形「廣場」中最大、最令人印象深刻的。

5 橫濱正金銀行，1909 年。

6 1919 年落成的大連**市役所**。

7 1914 年建成的**大和旅館**。

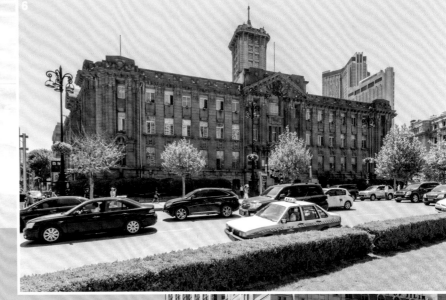

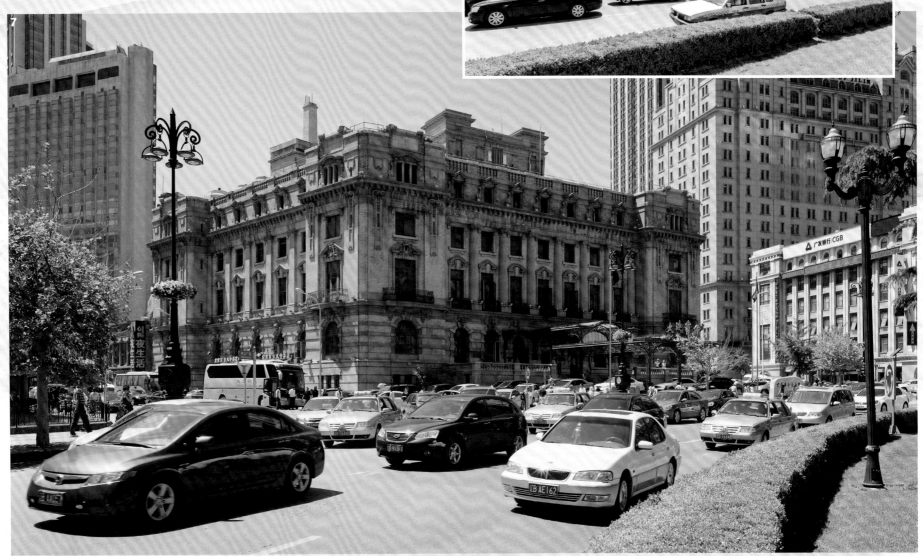

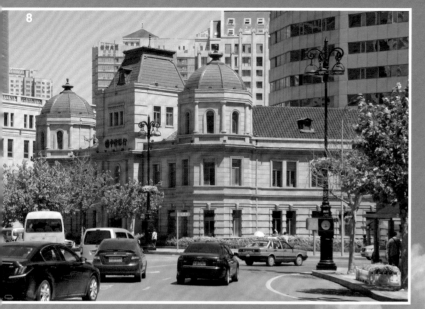

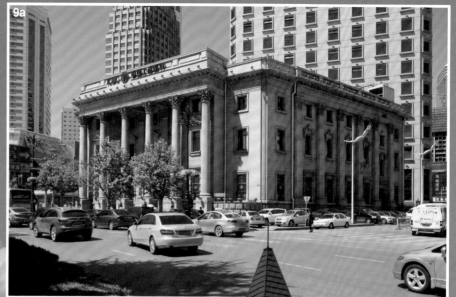

8 建於 1910 年，**大清銀行**大連支店。

9a 和 **9b 朝鮮銀行**，建於 1920 年，該址舊為自來水廠。

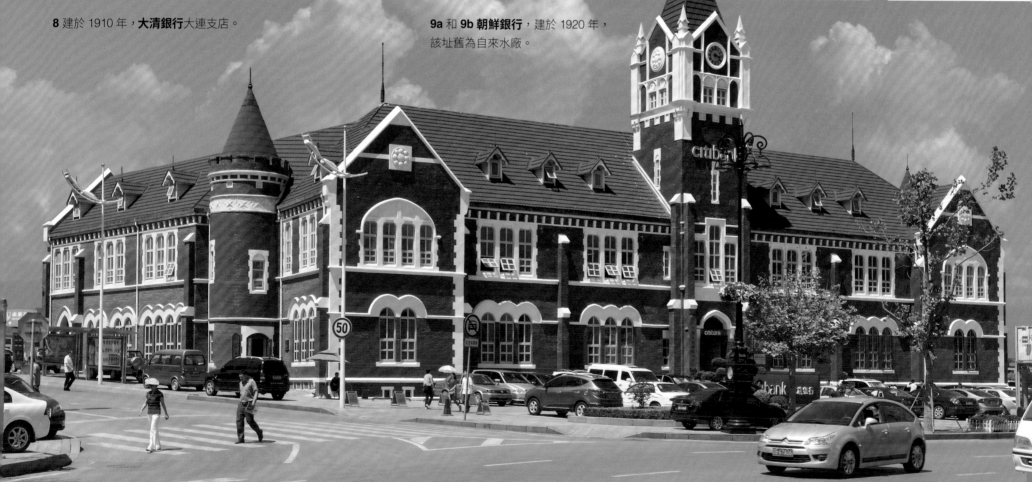

10 警察署建於 1908 年，現為花旗銀行分行。

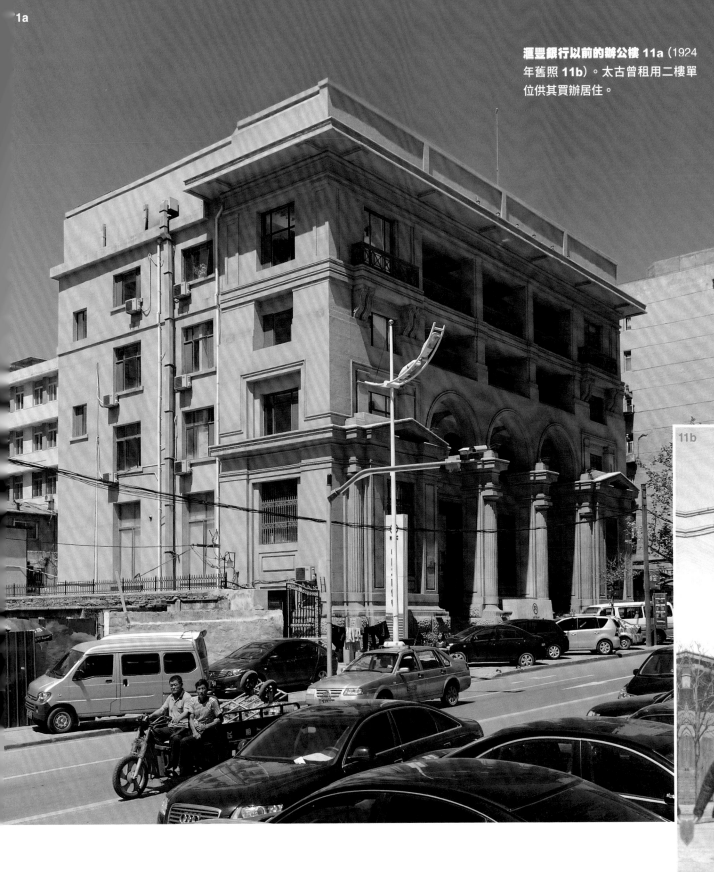

滙豐銀行以前的辦公樓 **11a**（1924 年舊照 **11b**）。太古曾租用二樓單位供其買辦居住。

1924 年 4 月 3 日，太古洋行董事（後來的主席）華倫（G. Warren Swire）定期巡視中國業務期間，寫信給他在英國家中的長輩：

> 這回北方之旅十分忙碌，還好已屆尾聲，能在此處滙豐銀行的公寓休息兩天，極其舒適。住處在二樓，近於完美，只是三間客房的陽台建了混凝土的欄杆，大大阻擋了房間的光線和景觀。廚房的視野最佳，挺浪費空間。但無論如何，就如我前面說的，這裏實在非常愜意。買辦有書，且會看書，這在東方很少見。

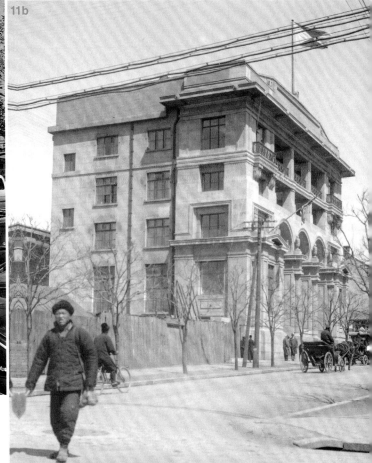

11b

12 郵政局（舊為關東遞信局）。

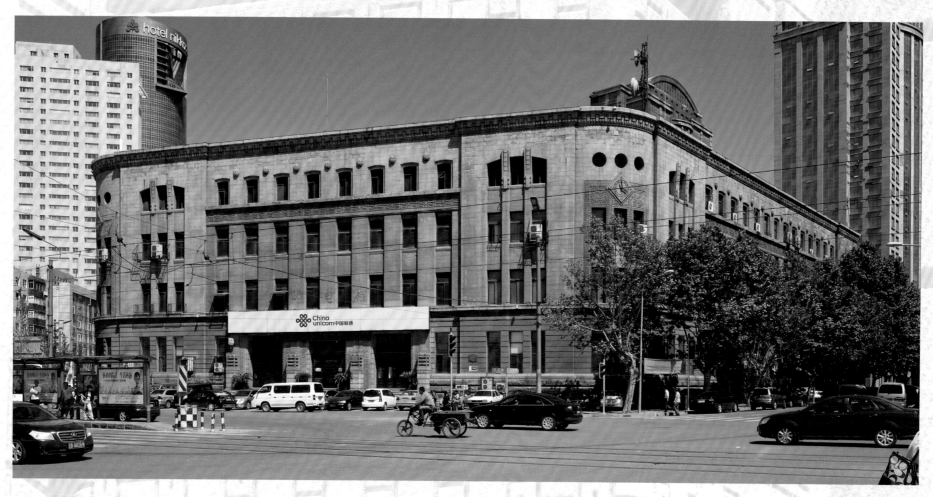

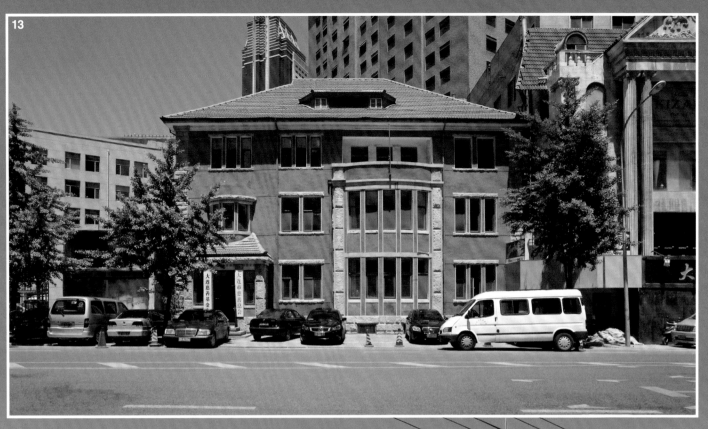

13 俄國領事館。

14 滿鐵的大連電氣鐵道（有軌電車）
車廠。

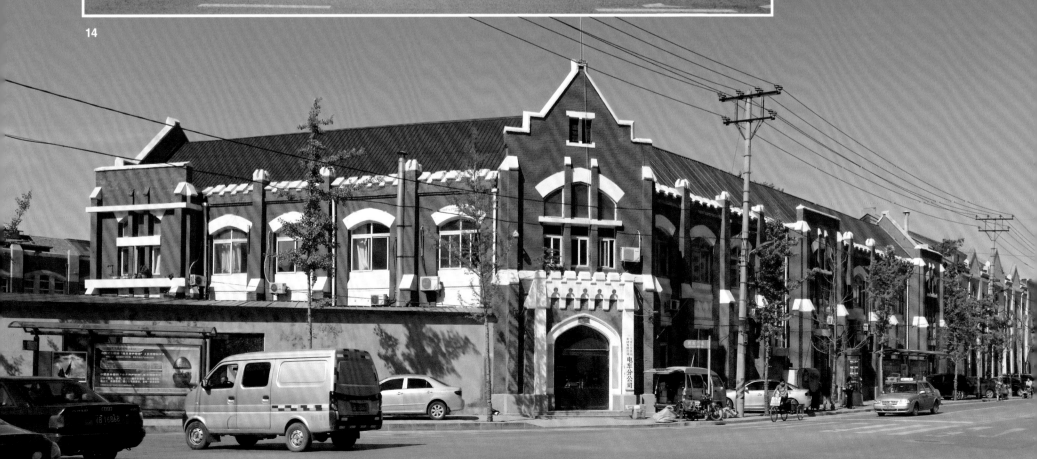

俄羅斯風情街

15 達里尼市政廳，建於 1900 年。日佔時期為第二家大和旅館，近年曾用作博物館，近已遷出，遂空置。

16 這座橋（現稱**勝利橋**）由俄國人建造，旨在連接他們最初的居留地與新市中心。

17 東省鐵路公司護路事務所。

15

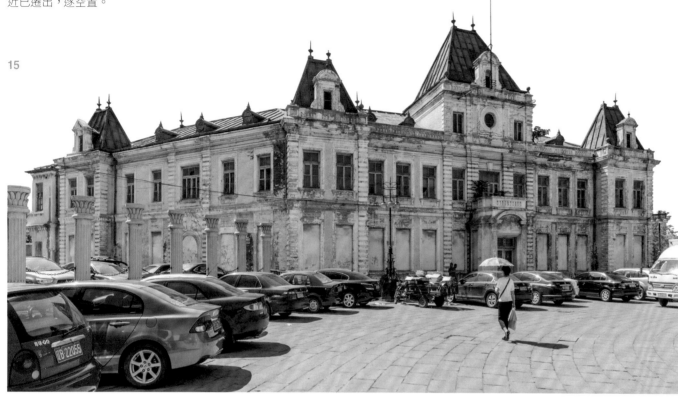

16

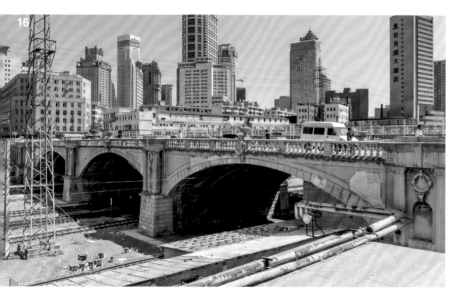

17

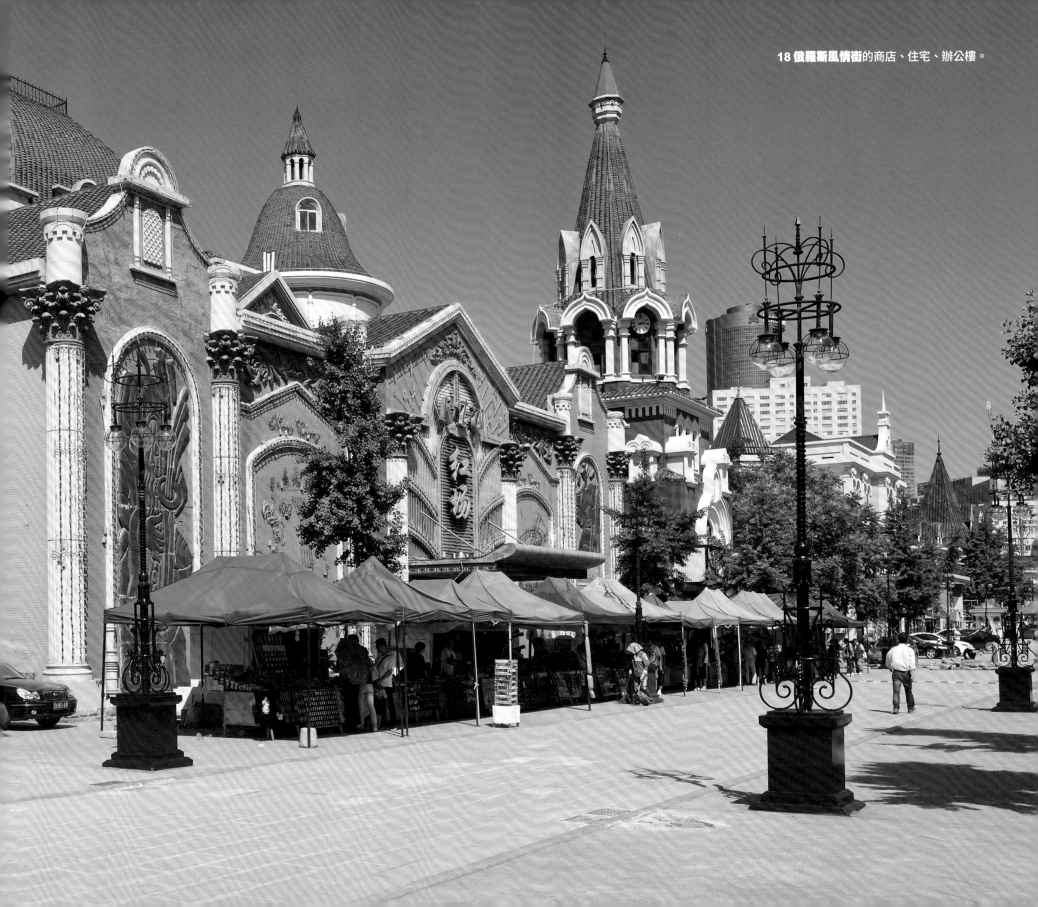

18 俄羅斯風情街的商店、住宅、辦公樓。

旅順（亞瑟港）

遼寧省

租借地，俄羅斯 1898 年

（人口不詳）

旅順位處大連西南 35 公里，其獨特的港口有一個小口，通向相當大的海灣。1881 年，旅順成為中國北洋水師的兩個基地之一。李鴻章決心把北洋水師建設成先進強大的海軍力量，旅順的港口便可展示成果。其建設由經驗豐富的外國軍人和工程師參與。到 1890 年，港口防禦工事和充足的支援與維修設施俱已完工。

北洋水師在旅順停泊了幾艘戰列巡洋艦、炮艇和其他艦艇，大部分艦隻則以渤海對岸的威海為總部。海軍的硬件雖然令人讚歎，似乎中國建立的艦隊終於足以應付外國挑戰，但艦船的指揮官與水手俱經驗不足，艦隊的整體狀況更為糟糕，不但裝備不良，組織架構更是荒謬地落後。另一邊廂，從 1868 年起，日本就實行了有效的現代化改革，建立的海陸軍隊都團結有序、訓練有素、裝備精良。後來，因朝鮮問題，中日兩國的矛盾一觸即發。1894 年，中國對日宣戰。

戰局一面倒，日軍迅速攻下旅順，威海也隨即陷落。在唯一一次重大海戰當中，日軍擊沉了四艘中國艦隻。雖然日方一些船隻也受到相當大的損傷，卻未有被擊沉。北洋艦隊餘下的大部分船艦不是被摧毀，就是隨威海一同被奪去。

在各國壓力下，日本讓步，交出遼東半島。根據條約，俄國海軍隨即進駐。旅順一落入俄羅斯手中，就成為其太平洋艦隊的海軍基地，還有俄國在滿洲所有租借地的行政中心。俄國迅速修復港口，加固防禦工事，建好了連接哈爾濱的重要鐵路。

俄國勢力就在眼前擴張，日本感到擔憂，在 1904 年 2 月 5 日斷絕了對俄的外交關係。2 月 8 日至 9 日夜間，日軍驅逐艦攻擊旅順，擊沉了兩艘戰列艦和一艘巡洋艦。聖彼得堡直到 2 月 10 日才收到日方的宣戰聲明。旅順受到日軍圍攻，最終於 1905 年 1 月 2 日投降。1905 年 9 月，戰爭完結後，日本再次佔有旅順港。俄國於 1945 年再度進駐旅順，直至 1955 年才交還。

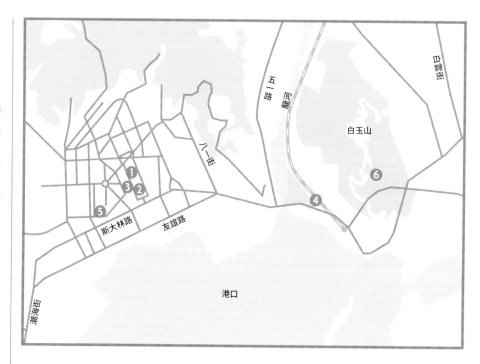

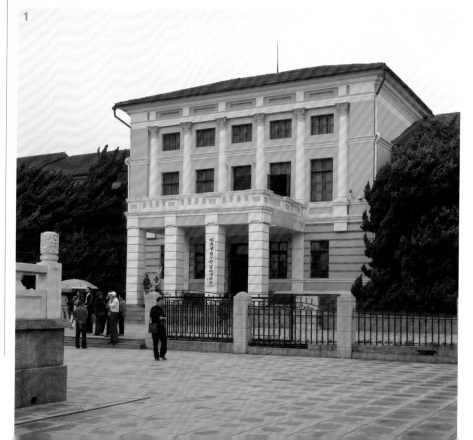

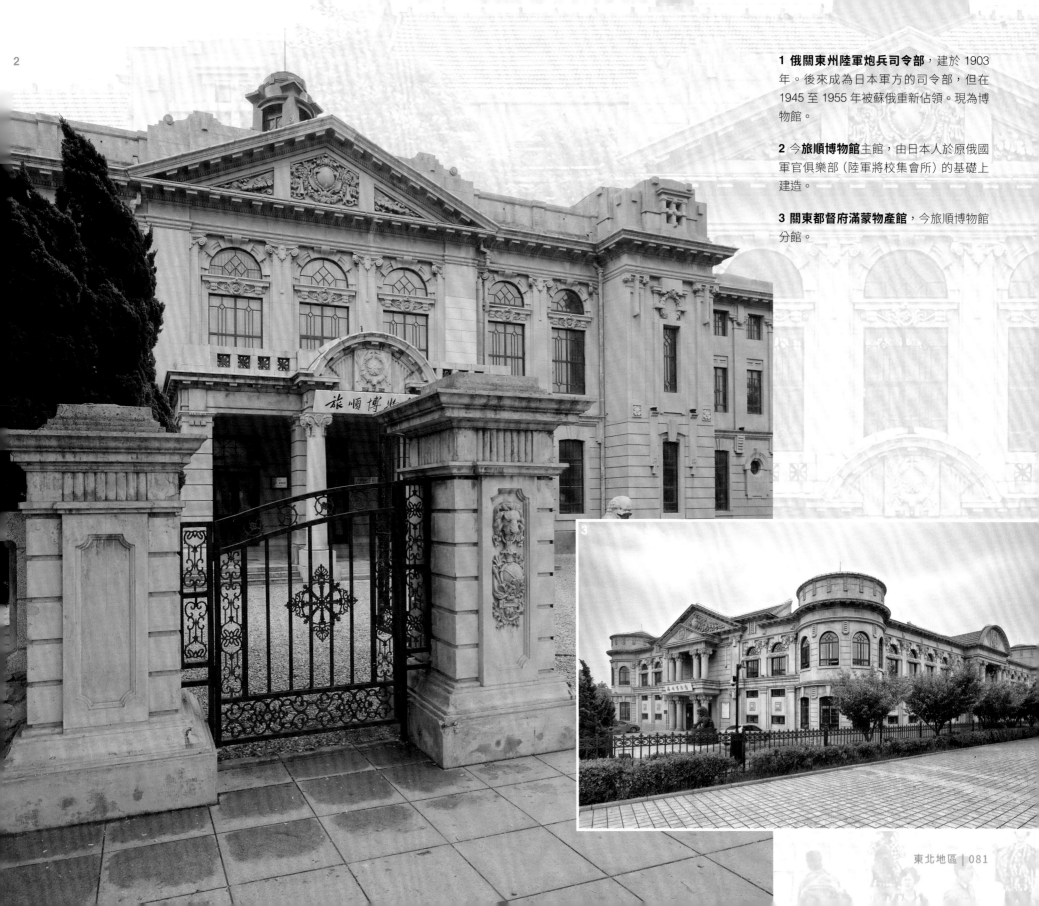

1 俄關東州陸軍炮兵司令部，建於 1903 年。後來成為日本軍方的司令部，但在 1945 至 1955 年被蘇俄重新佔領。現為博物館。

2 今**旅順博物館**主館，由日本人於原俄國軍官俱樂部（陸軍將校集會所）的基礎上建造。

3 關東都督府滿蒙物產館，今旅順博物館分館。

4 旅順火車站，1900 年由俄國軍隊修建。

5 旅順大和旅館，現為普通住宅。

6 從**白玉山**上眺望港區的朦朧景色。注意三座整齊排列的燈塔，引導船隻進入狹窄的港口。

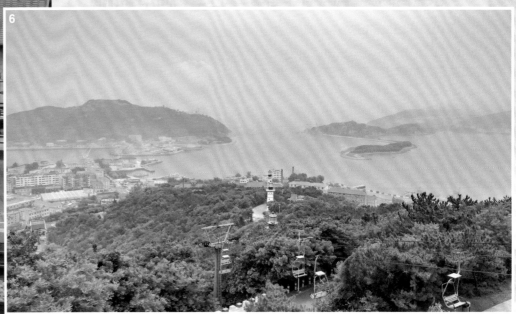

◉ 蓬萊

◉ 龍口

威海

煙台

劉公島

◉ 周村

濰坊

濟南

青島

濟南**聖若瑟堂**（St Joseph's Cathedral）迷人的穹頂 —— 參見第 111 頁。

山東

◆

青島、濟南、
濰坊、煙台、威海

山東

青島、濟南、濰坊、煙台、威海

青島

德國租借地，1898 年

1936 年人口：51 萬 4769

　　山東半島的膠州灣是中國的一大良港。1840 年的渣甸（William Jardine）和 1866 年的利希霍芬男爵（Ferdinand von Richthofen, 德國地質學家）都未能說服本國政府與中國展開談判，以佔用膠州灣。1897 年，對中國的爭奪白熱化。德國自覺被排除在外，德皇焦急地委託再次勘察膠州，隨後要求在當地建立海軍加煤站，遭到拒絕。1898 年，兩名德國傳教士在山東西南部被劫殺，德皇乘機命令 600 名海軍從上海前往膠州，要求膠州的中國駐軍三小時內撤出。

　　經談判，在 1898 年德國獲得膠州灣 99 年的租用期，並且有權建設和經營通往省會濟南的鐵路，開採當地礦產。俄、法兩國隨即也要求自己的租界，俄國是遼東半島，法國是湛江，中國無奈答應。

　　德國人選擇了破落的漁村青島作為示範城市，以其一貫的效率開發該地。膠濟鐵路於 1899 年動工，1904 年就通車了。1899 年，山東礦業公司成立，煤炭成為重要的出口產品。當地港口由容納較小船隻的「小港」和容納較大噸位船隻的「大港」組成，大部分於 1904 年竣工，不但裝有電力照明設備，碼頭上還鋪設了鐵軌，供火車運輸。海關大樓最終建於大港的入口處。

　　德國在華的各大企業都被吸引到青島，令當地商業蓬勃發展。新企業當中包括英德啤酒公司。公司在 1904 年開設日耳曼酒廠（Germania Brauerei），至今仍繼續生產青島啤酒，是世界聞名的品牌。青島出口的商品有煤炭、花生、絲綢、棉布，還有啤酒。1903 年起，青島更成為旅遊勝地，涼風送爽，海灘怡人，酒店客房供不應求。

青島在德國人到達時幾乎不存在，因此當德國要在此建造新的城市，並不困難。寬闊的街道，角度傾斜，以迎合盛行的風向。港口設於西部，工商業區設於北部，中心和南部則留給商店、俱樂部和住宅。

住宅和酒店很快沿着岸邊美麗的海灘向東蔓延。

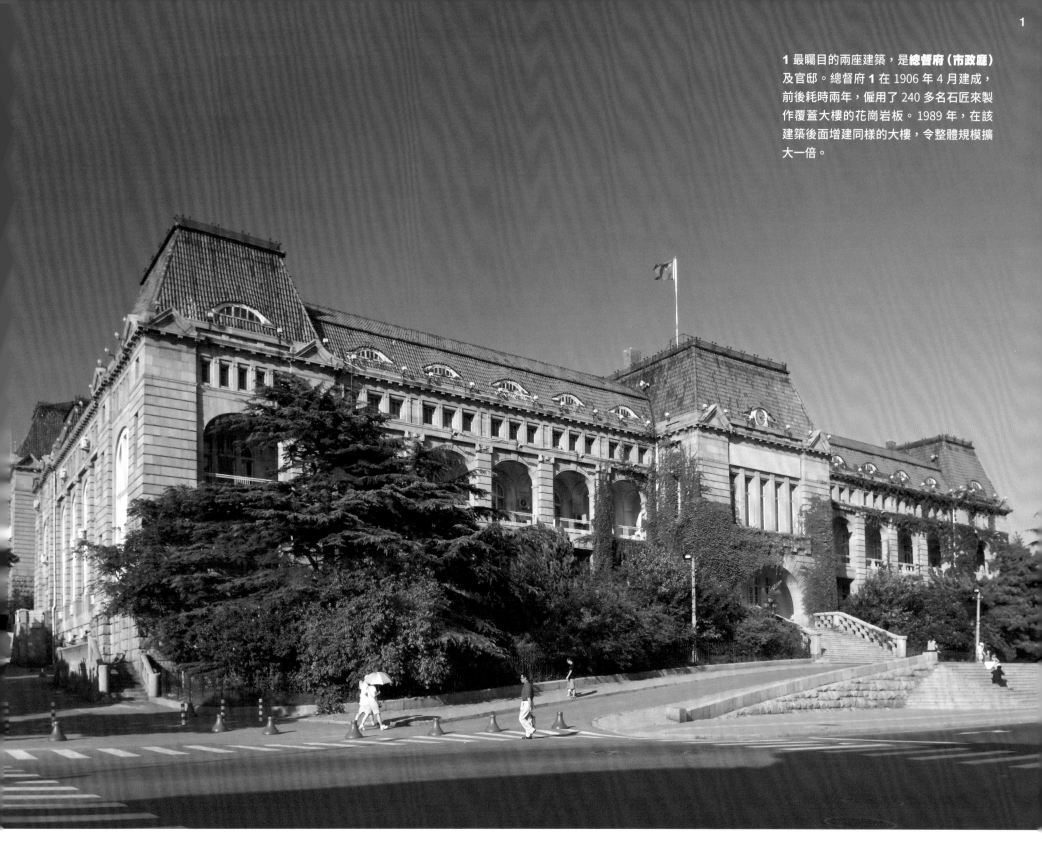

1 最矚目的兩座建築，是**總督府（市政廳）**及官邸。總督府 **1** 在 1906 年 4 月建成，前後耗時兩年，僱用了 240 多名石匠來製作覆蓋大樓的花崗岩板。1989 年，在該建築後面增建同樣的大樓，令整體規模擴大一倍。

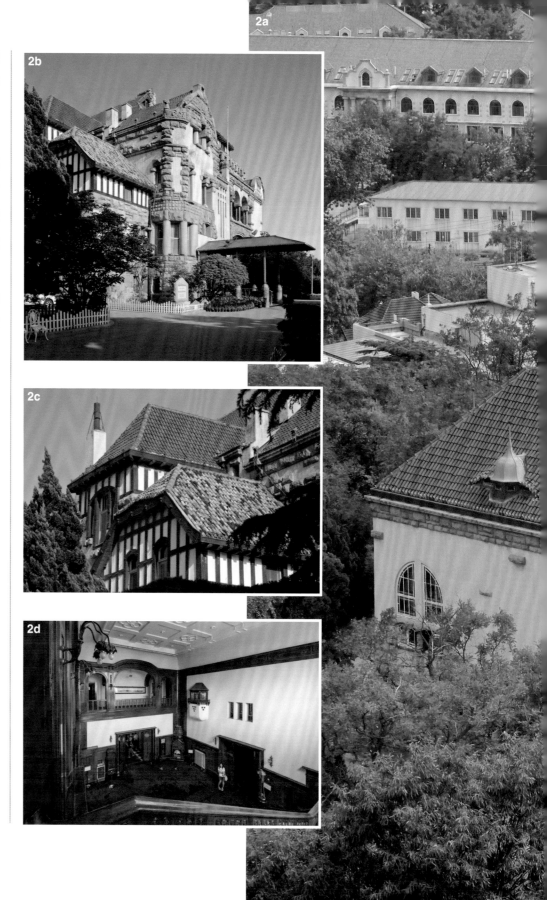

德國人的不幸在於，這一切隨着 1914 年歐戰爆發而終結。日本看到了擴大其亞洲勢力的時機，在當年 8 月對德宣戰。英國雖擔心日本的狼子野心，卻也無奈支援日軍對青島展開封鎖、攻擊。青島在 11 月陷落，建築損毀有限，但人命傷亡十分慘重。

即便中國已對德宣戰，日本仍佔據青島不去，後來巴黎和會甚至確認了當時狀況，讓中國十分懊惱。1922 年華盛頓會議，才終於決議青島歸還中國。青島的商業持續擴張，工業不斷發展，到 1930 年代初，青島的出口商品中又增加了煙草、鐵、磚塊、水泥。當時的棉紡產業，發展尤為蓬勃，產量在全國僅次上海。

1937 年，抗日戰爭爆發，日軍在翌年 1 月再度佔領青島。日本人把青島的港口區域升級為一流的海軍基地。至少在 1941 年 12 月太平洋戰爭爆發之前，青島的商業活動幾乎未受影響。

「從海上看（青島），風景優美，房屋整齊、整潔，紅瓦屋頂在新綠的襯托下閃閃發光，這是德國從其國土移植過來的一小片土地。」——香港《孖剌西報》[Hong Kong Daily Press]，1913 年 9 月

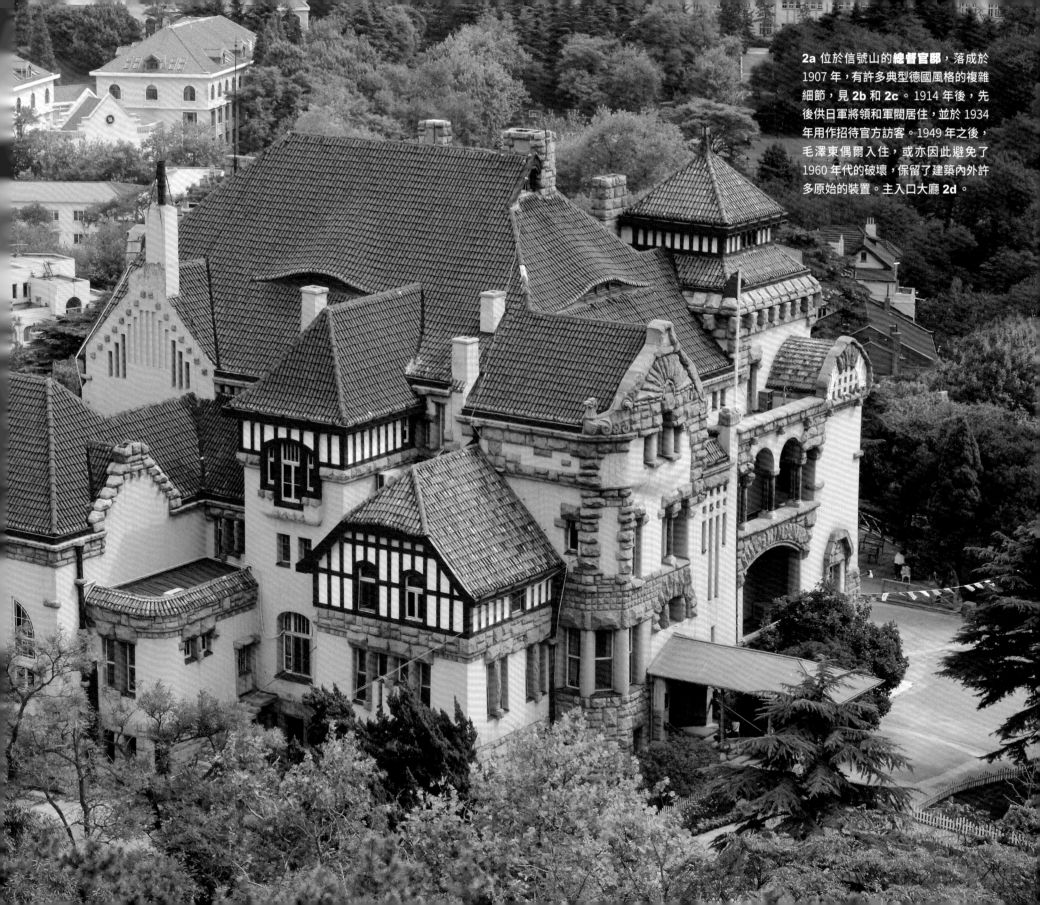

2a 位於信號山的**總督官邸**，落成於 1907 年，有許多典型德國風格的複雜細節，見 **2b** 和 **2c**。1914 年後，先後供日軍將領和軍閥居住，並於 1934 年用作招待官方訪客。1949 年之後，毛澤東偶爾入住，或亦因此避免了 1960 年代的破壞，保留了建築內外許多原始的裝置。主入口大廳 **2d**。

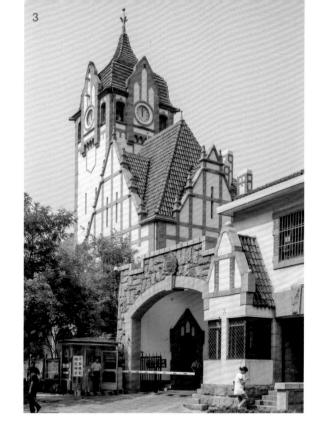

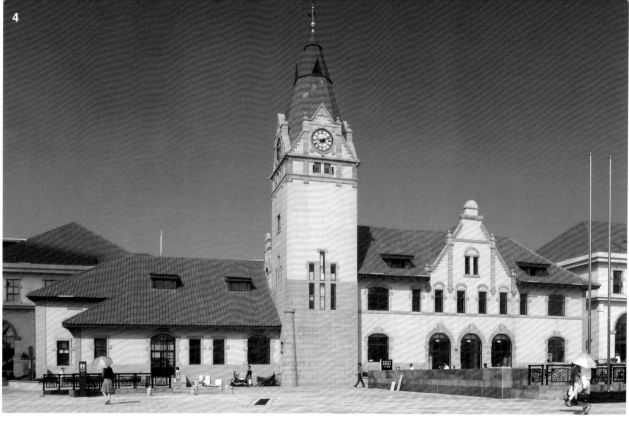

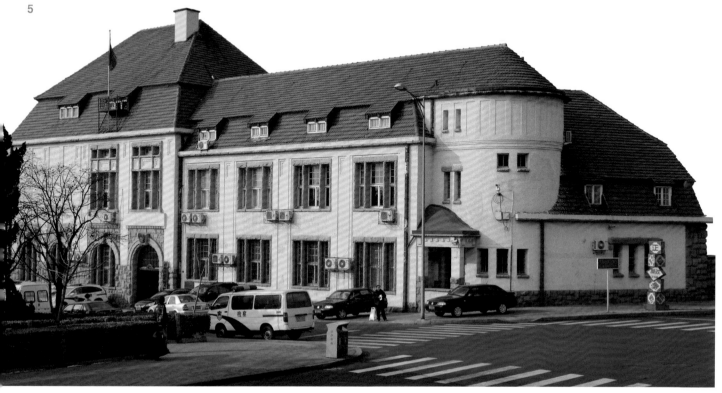

鐵路及其他行政建築

3 警察公署（1905 年）仍是公安局。

4 原火車站由鐘樓及其右側的部分組成。這回重建按照原樣，唯獨鐘樓加寬 3 米，配合擴大了的車站其餘部分。

5 帝國法院（1914 年）按照德國法律運作，也儘可能兼顧中國習俗。現為人民法院。

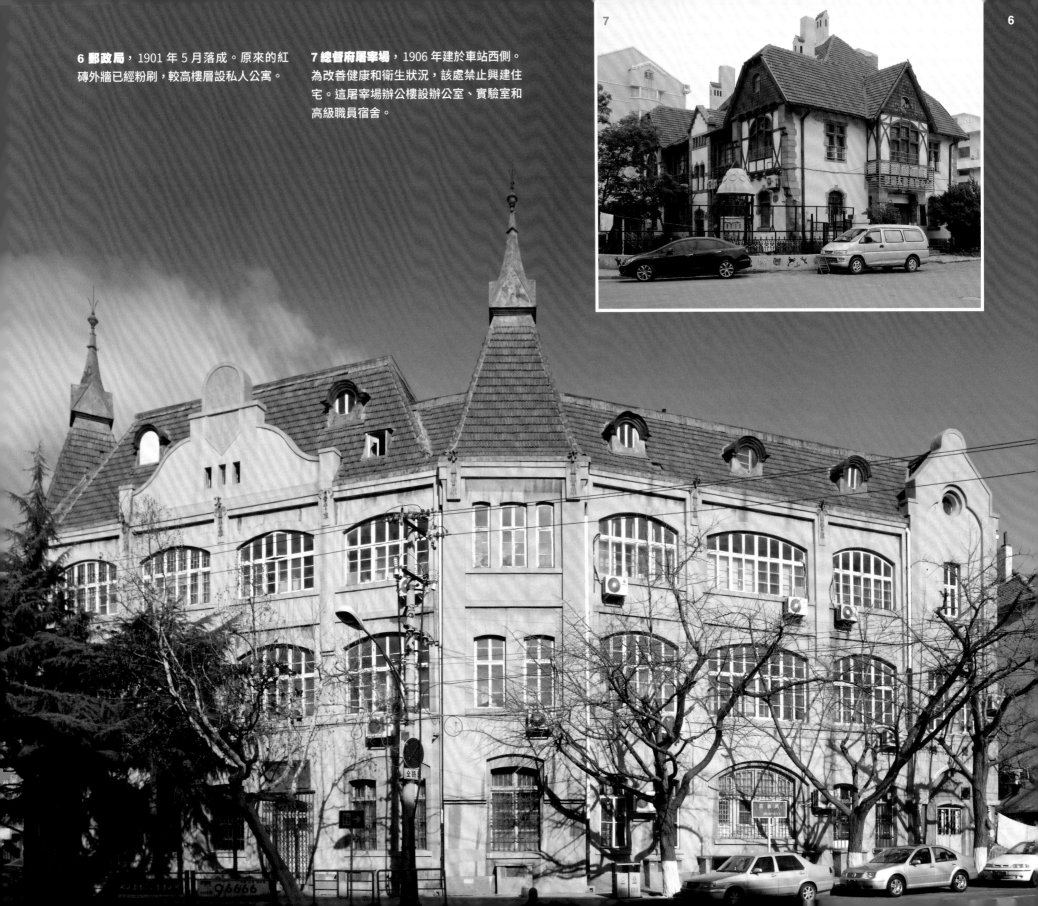

6 郵政局，1901 年 5 月落成。原來的紅磚外牆已經粉刷，較高樓層設私人公寓。

7 總督府屠宰場，1906 年建於車站西側。為改善健康和衛生狀況，該處禁止興建住宅。這屠宰場辦公樓設辦公室、實驗室和高級職員宿舍。

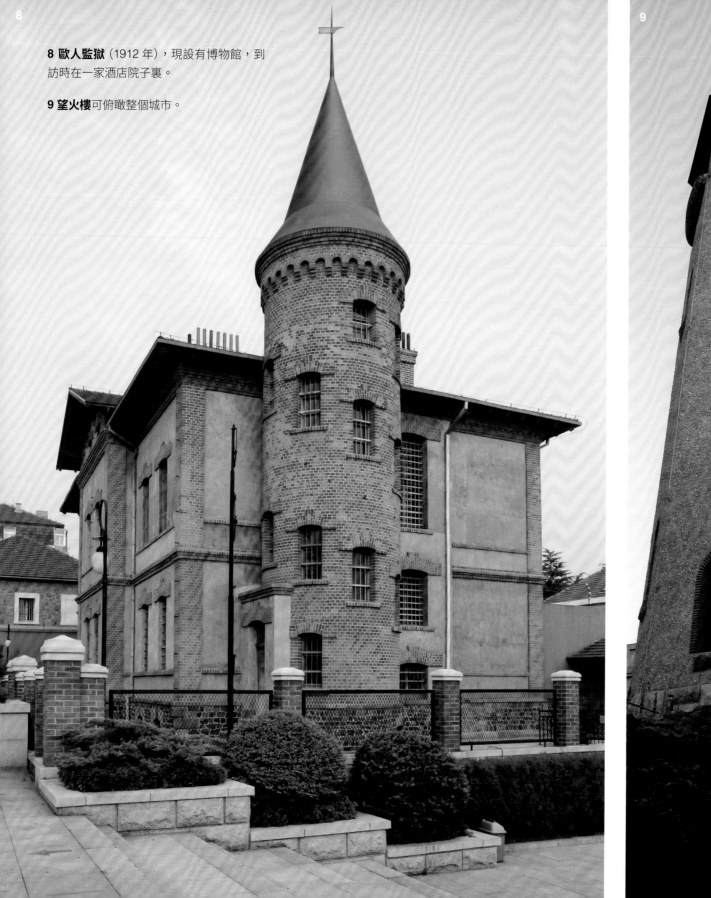

8 歐人監獄（1912 年），現設有博物館，到訪時在一家酒店院子裏。

9 望火樓可俯瞰整個城市。

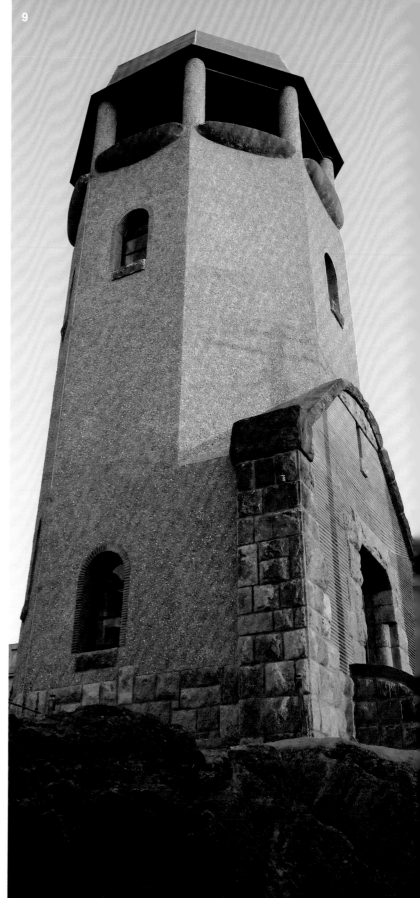

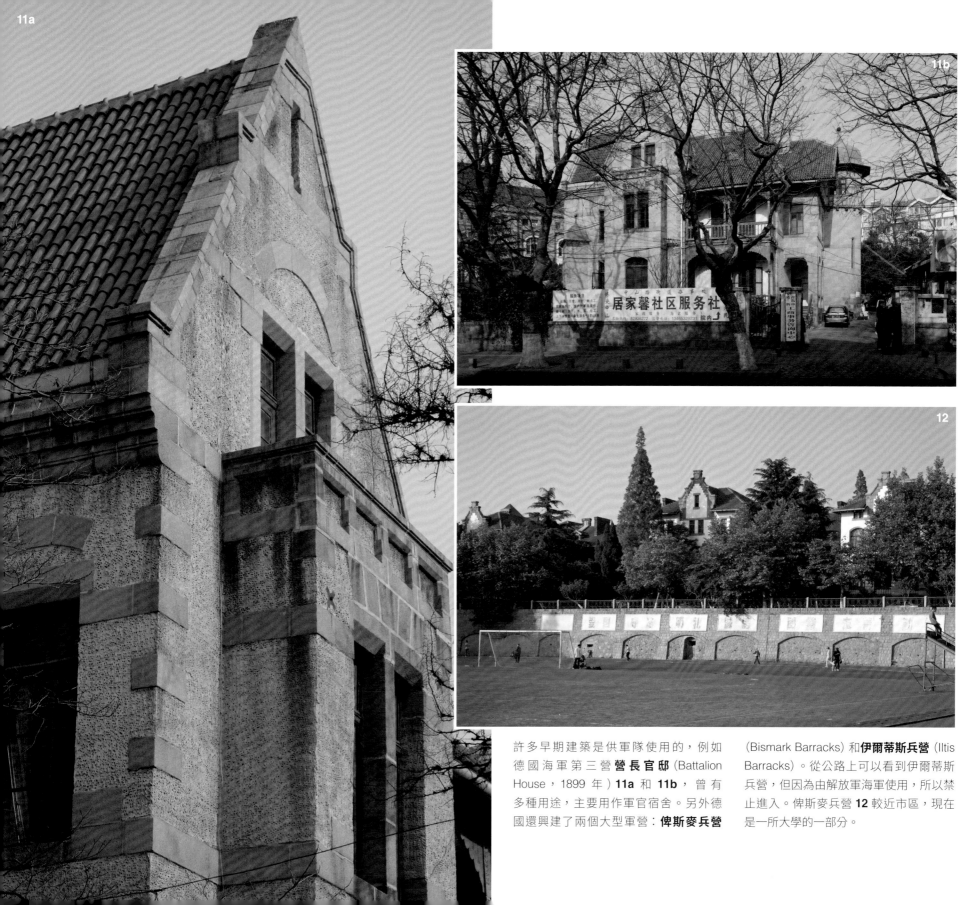

許多早期建築是供軍隊使用的，例如德國海軍第三營**營長官邸**（Battalion House，1899 年）**11a** 和 **11b**，曾有多種用途，主要用作軍官宿舍。另外德國還興建了兩個大型軍營：**俾斯麥兵營**（Bismark Barracks）和**伊爾蒂斯兵營**（Iltis Barracks）。從公路上可以看到伊爾蒂斯兵營，但因為由解放軍海軍使用，所以禁止進入。俾斯麥兵營 **12** 較近市區，現在是一所大學的一部分。

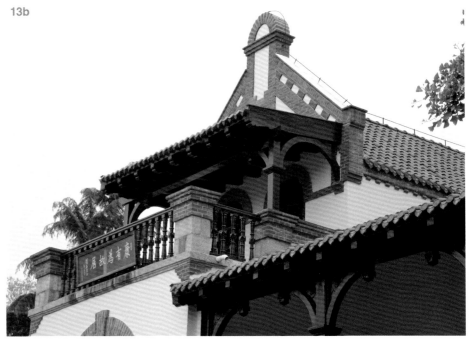

許多早期建築是供軍隊使用的，包括德國海軍第三營營長官邸、俾斯麥兵營、伊爾蒂斯兵營。

早年的**總督副官官邸**建於 1899 年 **13a** 和 **13b**，近已修復。後來的副官住在江蘇路一處較大的宅邸。一些德軍防禦工事仍然保留，比如這個**碉堡 14**。

15 膠海關大樓建於 1914 年，位於大港入口，長期作為海關大樓使用，由背後的辦公樓支持運作。我們參觀時，正進行大量工程；現已完成修復成為青島海關博物館。1900 年落成的**海關稅務司官邸 16** 位於住宅區，俯瞰大海和跑馬場。

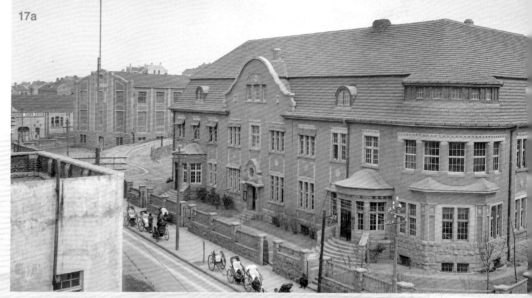

商業機構

17 滙豐銀行分行大樓，建於 1917 年。太古曾在此租用辦公室，後在 1926 年遷至青島取引所大樓。美孚也在此設辦事處。圖 **17a** 攝於 1923 年左右。

18 太古洋行倉庫，1922 年落成，位於滙豐銀行對面。洋行的辦公樓 **19a** 在倉庫前，建於 1936 年。渣打銀行租用地面一層，太古則使用樓上幾層。圖 **19b** 攝於 1938 年。

20 青島取引所大樓，獲不少公司租用。

18

19a

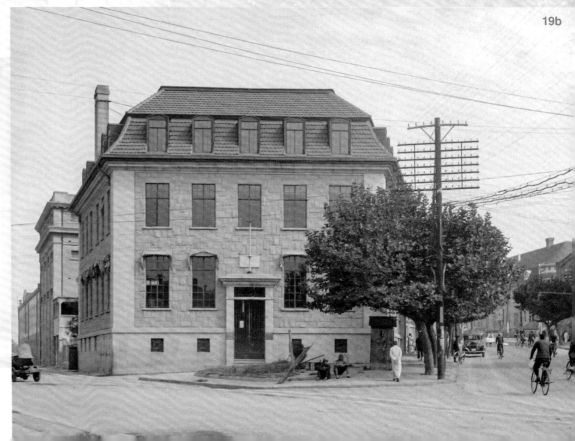

19b

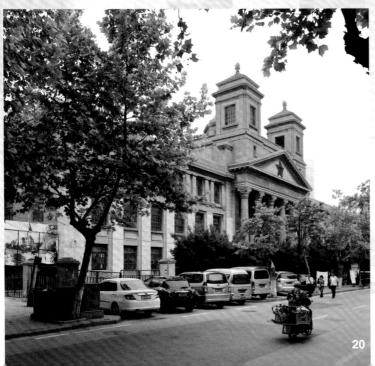

20

21 青島啤酒廠建於 1904 年，此後規模大幅擴展，但圖中都是 1920 年前的建築。該廠啤酒嚴格按照德國配方，採用進口麥芽和啤酒花釀造。用水來自啤酒廠自己的當地水井。

22 山東礦業公司辦公樓（1902 年）。鼎盛時期，該公司僱用 90 名德國工程師、公務員和約 8000 名中國工人。

23 德華銀行（1901 年）。1923 年日本將青島歸還中國後，用作日本領事館。

24 蘭德曼（Landmann）商業大樓。隔壁是青島第一座德國風格的中國建築……建於 1985 年！遠處可見一家建於 1905 年的藥店[2]。

2 譯者註：名為齊壽藥行。

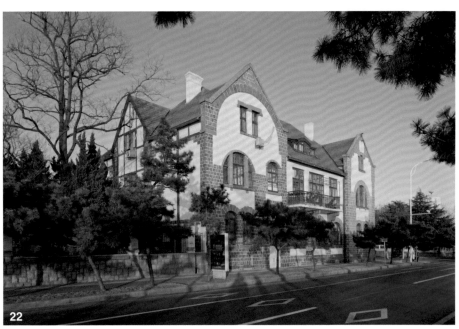

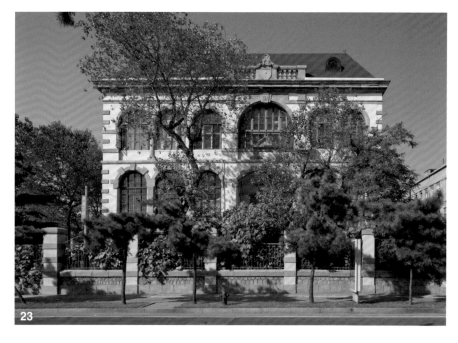

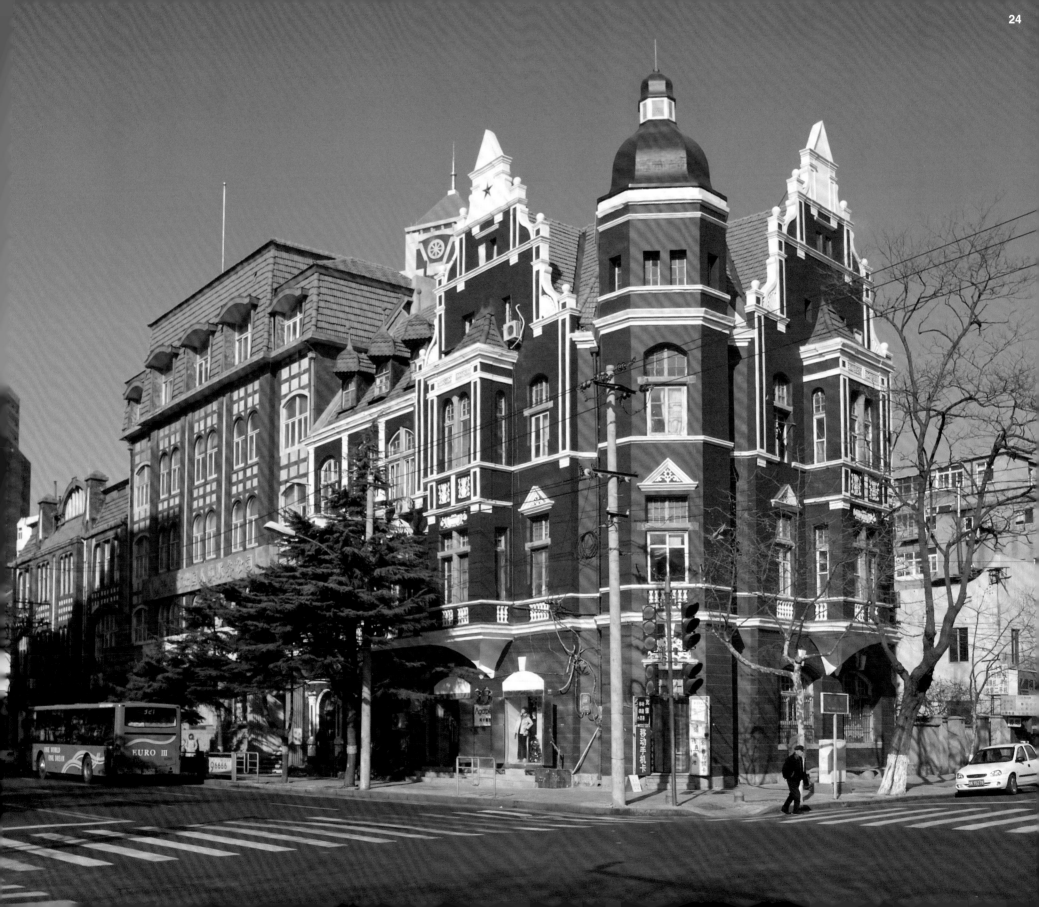

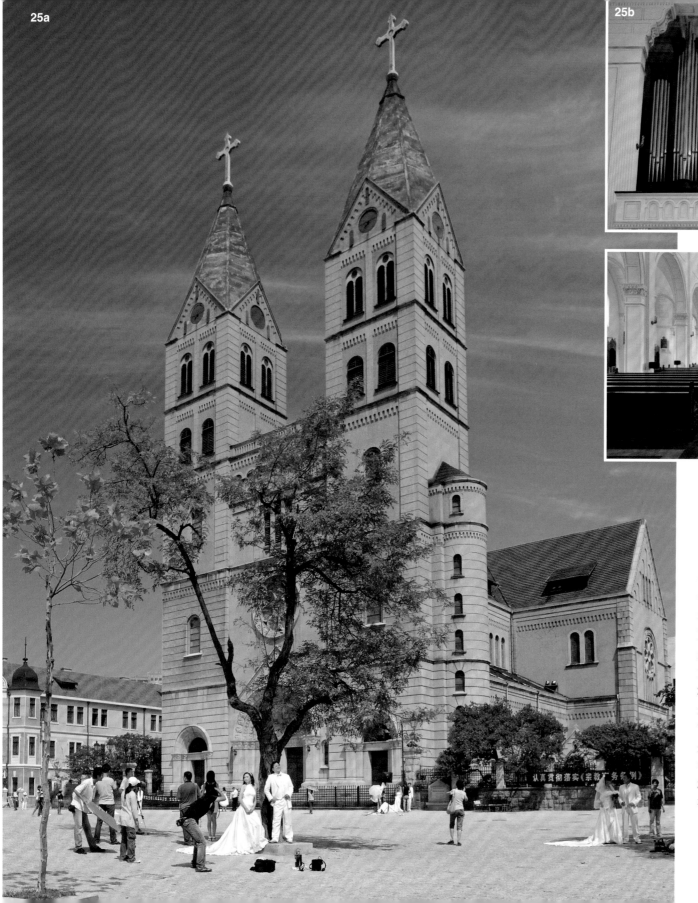

25b

宗教

即使在今天，**聖彌厄爾大教堂**（St Michael's Catholic Cathedral）的一雙高塔在青島仍屬挺拔出眾 **25a**。前後經 30 年規劃，3 年建造，於 1934 年 10 月完工。工程延遲，是由於 1914 年日本佔領和資金問題。教堂成為婚禮攝影師常用的背景。教堂的德國樂博（Jäger & Brommer）管風琴 **25b**，是 1960 年代毀壞原件（當時亞洲最大的兩座管風琴之一）的替代品，教堂窗戶的彩色玻璃也是如此。兩個十字架都是新的。舊十字架曾被紅衛兵取去（過程中還摔死了兩名紅衛兵），但被奪回埋好，2005 年被修理水管的工人發現，目前存放在北耳堂。

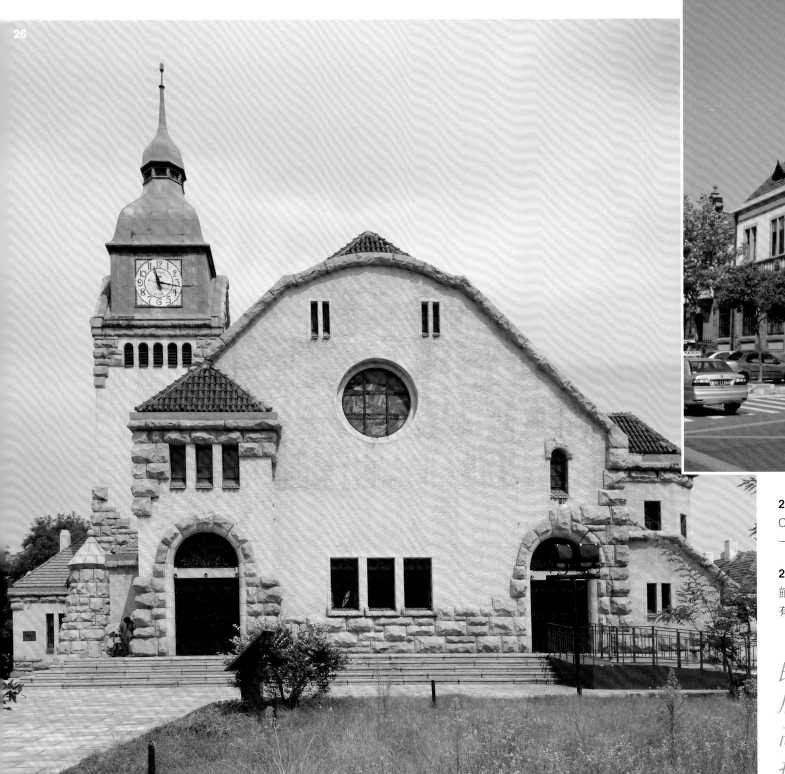

26 江蘇路基督教堂 (Protestant Christ Church，1910 年)，坐落在通往信號山的一個小山丘。

27 聖言會 (Steyler Missionary Society) 會館 (1902 年)，在聖彌厄爾大教堂旁，設有小禮拜堂、印刷廠和傳教辦公室。

即使在今天，聖彌厄爾大教堂的一雙高塔在青島仍屬挺拔出眾。

酒店、俱樂部、娛樂場所

28a 國際俱樂部（1911 年）。地面有一家酒吧 **28b**、遊戲室、桌球室、閱讀室、辦公室、衣帽間，一樓是餐廳、會議室和俱樂部幹事的住所。地下設有酒吧、廚房、儲物室和員工宿舍。

29 遺憾的是，青島首家優質酒店 —— **海因里希親王飯店**（Prinz Heinrich Hotel）在 1990 年代被拆除，由泛海名人酒店（Oceanwide Hotel）取而代之。1912 年，飯店為滿足大量住宿需求，興建附樓。該樓還在經營，稱為「王子飯店」（Prince Hotel）。

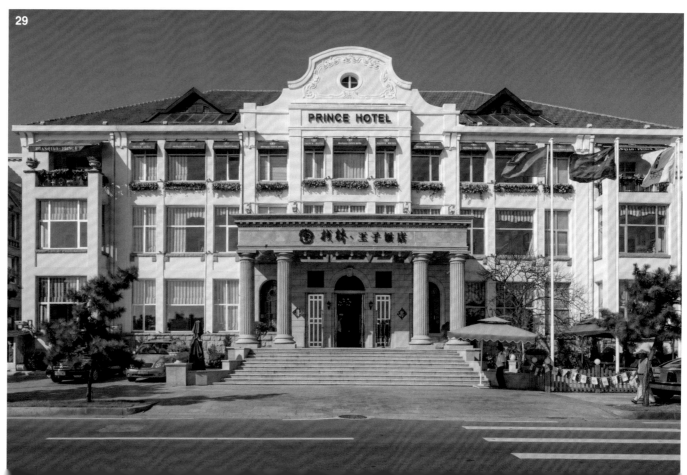

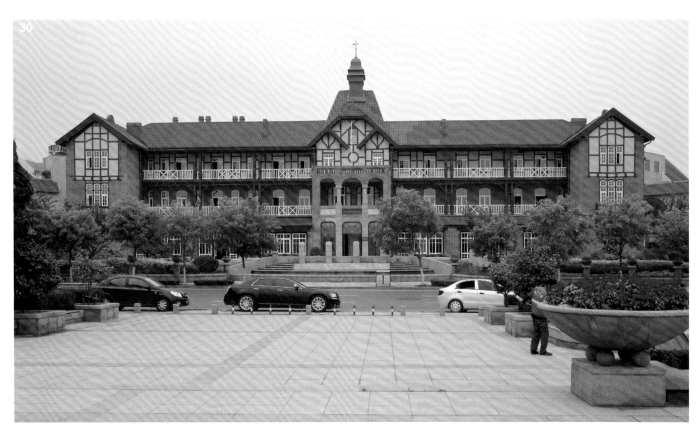

30 海濱旅館 (Strand or Beach Hotel)，位於青島其中一個最長的海灘，有 31 間雙人房、幾間浴室、一個大廳和舞廳、閱覽室、餐廳，現用作商業場所。其後是跑馬場和看台。看台早已消失，但通過今天的道路佈局，跑馬場的輪廓仍清晰可見。

31 車站飯店 (Station Hotel) 落成於 1913 年左右。

32 水師飯店 (Seaman's Club) 在 1902 年落成，為到訪的海員提供娛樂設施。設有一個大廳，用於舉辦活動和戲劇表演。於 1915 年起，該處為日本市民會，但現在用作辦公室。除了塔樓的改動，幾乎沒有變化。

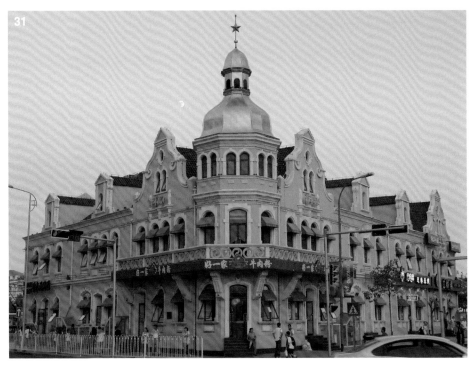

33 棧橋碼頭。建於 1891 年，後來經德國人多次加長和加固，是青島北部港口設施建成之前的主碼頭。北部那些設施投入使用後，棧橋留作休閒用。1930 年，還增建了回瀾閣。後來回瀾閣被青島啤酒廠用作商標，就在世界各地為人所知。

漸漸地，沿海岸向東邊更遠處一路蓋起了樓房，越過了海濱旅館。一處名為**八大關**的地區因別墅和酒店而知名。

八大關的道路寬闊平整，兩旁長滿樹木。

34 東海飯店（Edgewater Mansions Hotel），開業於 1937 年，正好趕及舉辦英王佐治六世的加冕舞會。飯店每間臥室都設有浴室和對海的陽台（現已封閉）。

35 東海飯店附近的**海灘小屋**。老舊的木建築，但屹立不倒。

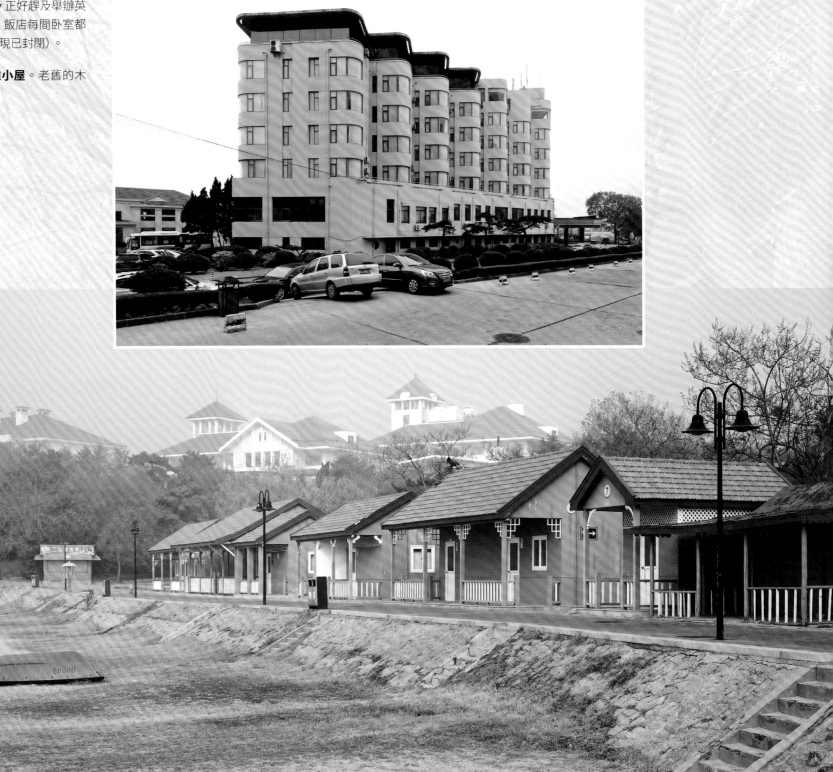

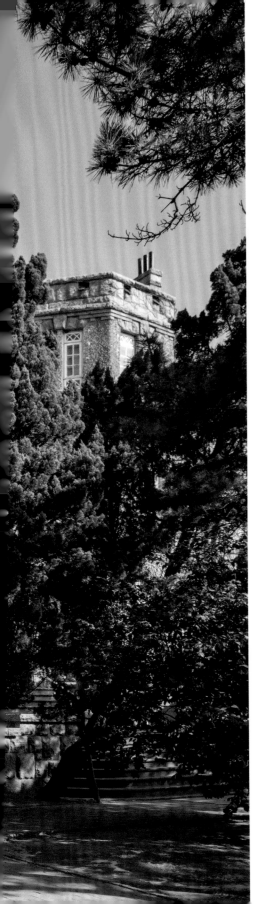

36 1931 年後**英國領事的官邸**。

37 原為德國總督的**狩獵小屋**，但青島的城市範圍很快就擴張至此。1921 年賣給了名叫格拉濟莫夫 (Glazimov) 的富有白俄，他在這裏住了幾年。

38 原在 1930 年代為德國領事建造，1945 年後由美國領事佔用。

濟南

（省會）

開放城市，1904 年諭旨

1914 年人口：約 30 萬

1904 年，德國人建好了連接濟南和青島的膠濟鐵路，清廷遂宣布這座城市對所有外國人開放。1906 年，濟南設外國人居留地，但外商對投資開放城市裏足不前，濟南因而發展緩慢。1912 年，天津到南京的津浦鐵路開通，濟南作為中途點，重要性日益突顯。但日本在 1914 年佔據青島，局勢惡化。1922 年，租界歸還中國，但日軍仍聲稱要「保護」日本國民、財產，繼續以這種不成理由的藉口進入山東。他們往往會在幾個月後撤離，但 1937 年的佔領最終持續到 1945 年。

1

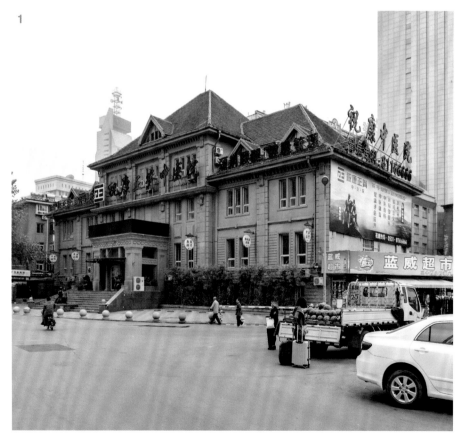

2

1 津浦鐵路管理局辦公樓（1912 年）。

2 電報收發局；也可能兼作郵局。

3 津浦線開通時，原有的山東線車站似乎不夠用，於是 1914 年修建了這**新車站**，車站後來又被取代，新站在北面 200 米處，更現代化。我們參觀時，舊車站已修復，改建為博物館。左邊可見老舊的臥鋪車廂。

4 德華銀行（1908 年），位於租界內德國領事館側。領事館被樹木遮擋，沒有拍照。

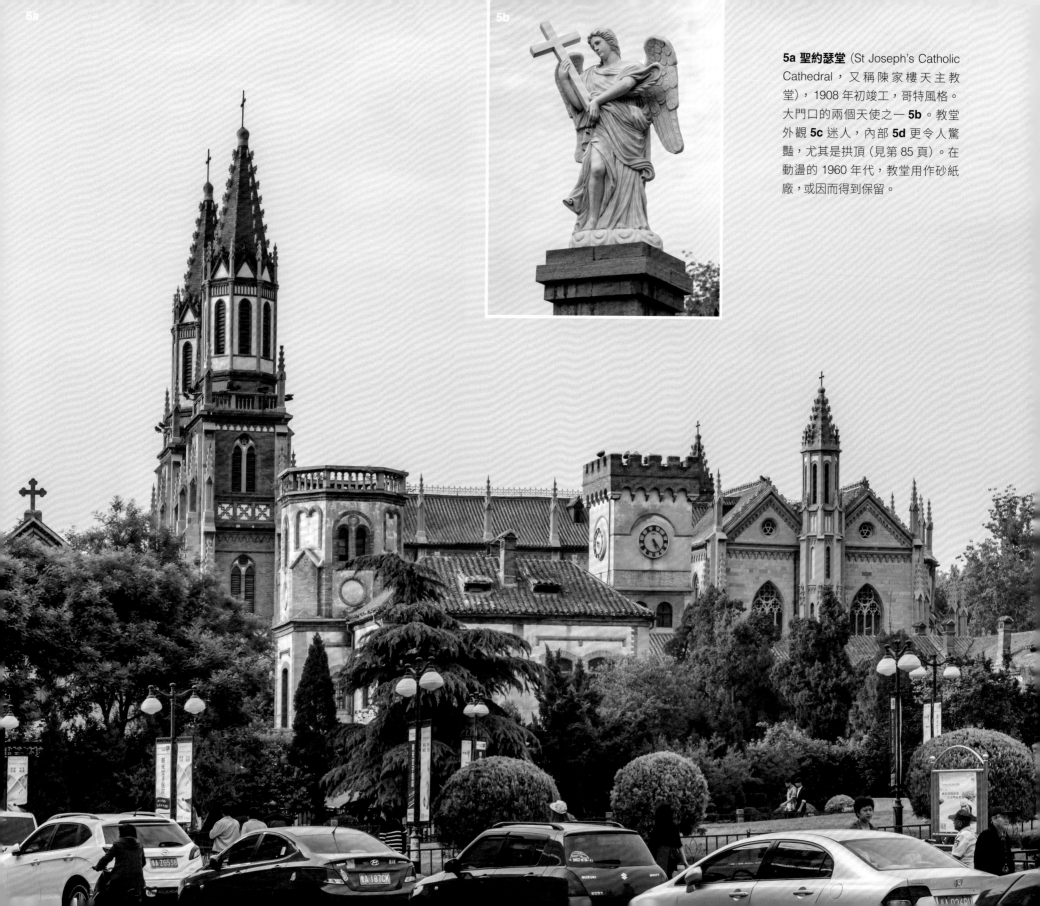

5a 聖約瑟堂（St Joseph's Catholic Cathedral，又稱陳家樓天主教堂），1908 年初竣工，哥特風格。大門口的兩個天使之一 **5b**。教堂外觀 **5c** 迷人，內部 **5d** 更令人驚豔，尤其是拱頂（見第 85 頁）。在動盪的 1960 年代，教堂用作砂紙廠，或因而得到保留。

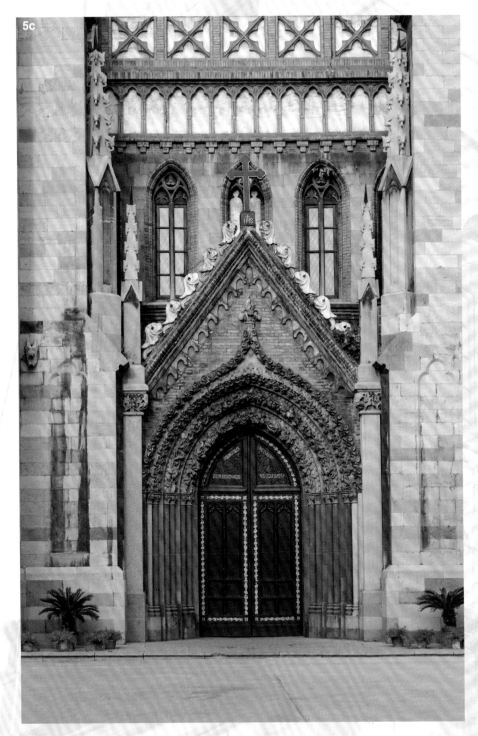

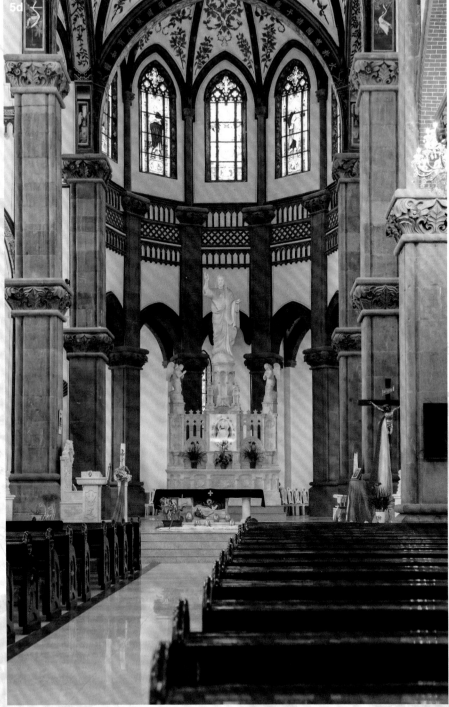

濰坊（濰縣）

開放城市，1904 年諭旨
（人口不詳）

　　膠濟鐵路沿線，為鼓勵外國人定居，設立了兩個車站，濰坊和周村。濰坊為人所知，主要因為 1943 年，日軍利用美國長老會的建築羣，設立外國非戰鬥人員的集中營。1924 年奧運會奪金的英國傳教士李愛銳（Eric Liddle）就曾被拘留，且於 1945 年 2 月死在營中。建築羣仍殘存了一部分，為紀念被拘留者而復修。

我們參觀了後來成為日本集中營（1943–1945 年）的教會大院（樂道院），現在是被拘留者的紀念碑和博物館。

主**紀念碑 1**，列出了所有被拘留者，但基督教醫院（Shadyside Hospital）前還有一座紀念**李愛銳**的個人雕像 **2**。醫院 **3**，當時是全省頂級醫院，現經修復，設博物館。其餘建築也被保留，包括第 58 座（左）和第 60 座（右）**4**。我的兩個曾叔伯祖曾被關押於此，其中一位逝於 1944 年 12 月 25 日，另一位則一直未能完全克服這個創傷。

位置坐標：北緯 36.7013°，東經 119.126°。

煙台（芝罘）

通商口岸，1858 年英國條約

1933 年人口：約 23 萬

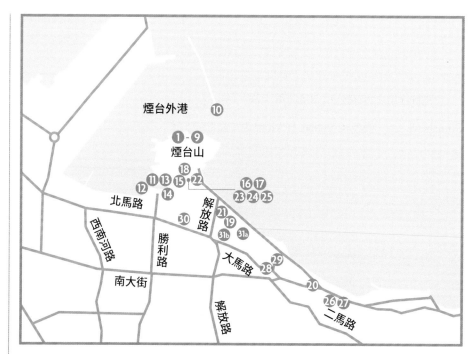

　　煙台位於遼東半島渤海流入黃海處，多少能掌控通往天津和北京的航道，這種優勢得到英、法兩國的注意。英國希望將「芝罘」列為通商口岸，但他們 1858 年簽訂的《天津條約》，卻誤將蓬萊（登州）列入。蓬萊是位於芝罘東北 70 公里處的沿海城鎮，不設港口，但在 1860 年批准《天津條約》時，正式成為通商口岸。但這到底沒有造成多大區別：1861 年 2 月 28 日，英國領事馬理生（Martin Morrison）抵達蓬萊，自忖地點有誤，於是搬到了他認定為「芝罘」的地方，在該處建立起英國的勢力。他實際上在煙台，芝罘則是距離海岸不遠的一個小村莊。但煙台正好符合英國的目的，馬理生留在了那裏，這座城市很快就被稱為「芝罘」。

　　煙台作為通商口岸期間，設使館的國家只有英國，但前後有 15 個國家派駐領事，通常是由當地商人代表。煙台不設正式的租界，只有一個外國人的居住區，由自願納稅者出資，並由委員會管理。1909 年，由六名外國成員和六名中國成員組成的中外聯合自治會成立，得到省當局的認可，由此改善了基礎設施。1930 年，煙台回歸中國管理，並指定為特區。

　　在 1850 年代，煙台港的發展原已相當成熟（特別是出口大豆及其副產品豆餅），英國人期望煙台能成為山東的主要港口，但在 1861 至 1867 年間，看似就要全面失敗。直到船隻開始由英國不經上海直達煙台，降低了進口成本，情況才見改善，但秋冬兩季的強風仍成問題。即使在 1897 年的港口改善工程以後，

相對於其規模，我們途經各地當中，煙台有最多的商埠時代建築。2019 年，原外國人居留地的大部分土地納入了一個大型修復項目。

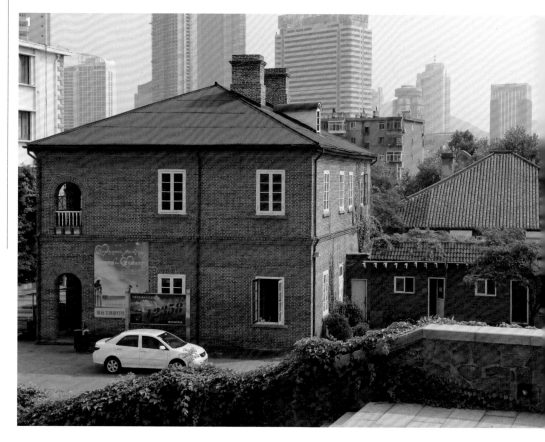

船隻仍擔心在大風下會撞上碼頭，多不能使用新泊位。因此，修建防波堤大有必要，可是費用昂貴，難以負擔。取而代之擴建了碼頭，但問題並未解決。直到 1922 年，才建成了防波堤，並延伸了防護堤。

早期貿易由兩家公司主導：滋大洋行（Fergusson & Co.）和和記洋行（Wilson, Cornabé & Co., 後為 Cornabé, Eckford & Co.）。他們成為多家銀行、航運和貿易公司的代理。1900 年滋大洋行倒閉後，和記洋行成為煙台最具影響力的公司，擁有眾多代理和商業活動，直到 1932 年才因為買辦和現金一同失去蹤影而倒閉。值得一提，中國內地會（China Inland Mission）的傳教士馬茂蘭（James McMullan）和他妻子莉蕾（Eliza McMullan）都具有商業頭腦。到 1917 年，他們僱用了 1 萬人，經營各種商業活動，包括本地郵遞服務、印刷和出版公司、果醬和蜜餞工廠、花邊製作、絲綢生產、髮網、羊毛服裝、鬃毛刷、家具，還有一家旅館。這有助於資助傳教工作，包括建造一座教堂和開設兩所孤兒院。

煙台除了出口大豆和豆餅，還有水果、花生、葡萄酒（生產始於 1897 年，持續至今）、鬃毛刷、紡織品、髮網、刺繡品和花邊。隨着膠濟鐵路開通，加上日本在大連的貿易活動大獲成功，煙台的貿易量開始下降。救星來自意想不到的事業：旅遊業和教育 —— 在中國其他地方遭受酷暑折磨的居民被煙台的溫和天氣吸引，私人住宅、酒店和學校很快出現在東海岸；家長擔心子女的健康，將他們送往煙台教會辦的寄宿學校，中國內地會尤為活躍，提供男校和女校，比起把幼童送往海外，這是較有吸引力的選項。到 1930 年，約有 300 人在該區的學校就讀。

要成為山東第一港，煙台從未如願，那份榮譽被青島奪走。但直至今日，它仍然保持着活躍的商業活動，以及令人感到愉悅的旅遊魅力。

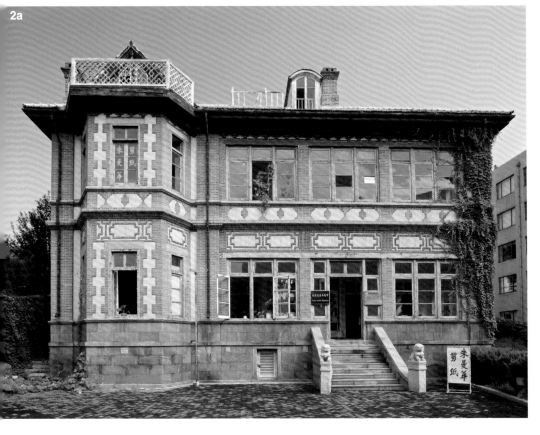

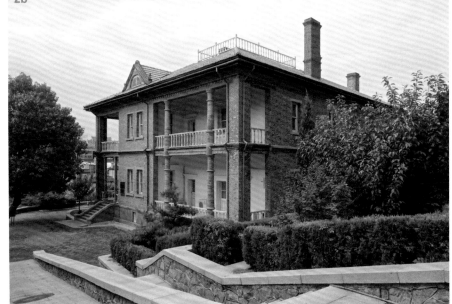

煙台山是外僑居留地北面的一個小岬角，山上有幾個領事館，後來就稱為「**領事館山**」，現作公園開放。入口 **1** 本身就是一座老建築，原來用途不明。令人印象深刻的灰色屋頂 —— 這座建築（現在是水療中心）曾是美孚洋行所在。**2a & 2b** 1896 年後的**美國領事館和領事官邸**。

3a 英國領事館內的**領事住所**；**3b** 辦公附樓；**3c** 警察宿舍和監獄。

4 1930 年代的**日本領事館**。院落內有一座工業外觀的建築 **5**，用於住宿，也許還有其他用途。

6 從 1874 年至 1880 年左右出售為止，是早期的**美國領事館**和領事官邸所在。此後以多名商人代表美國利益，直到 1896 年才恢復派駐正式的領事代表。

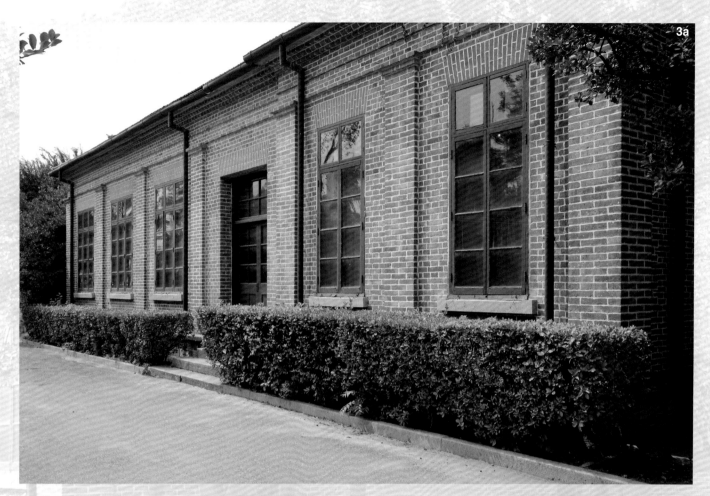

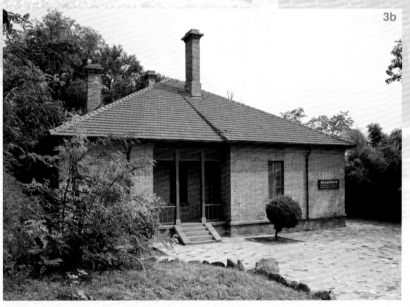

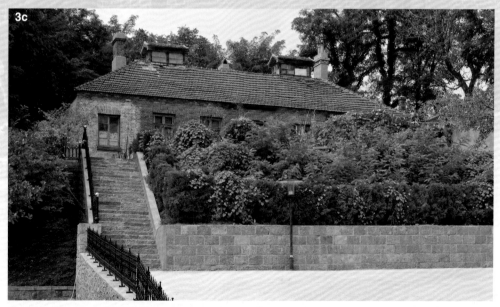

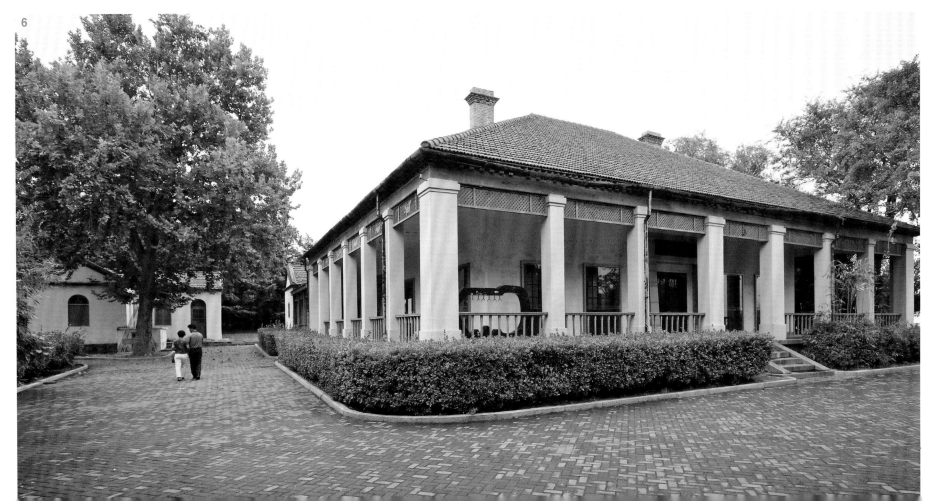

7 法國領事館（1896 至 1924 年），現為商業場所。

8a 和 **8b** 海關擁有這些排屋，供高級職員居住。

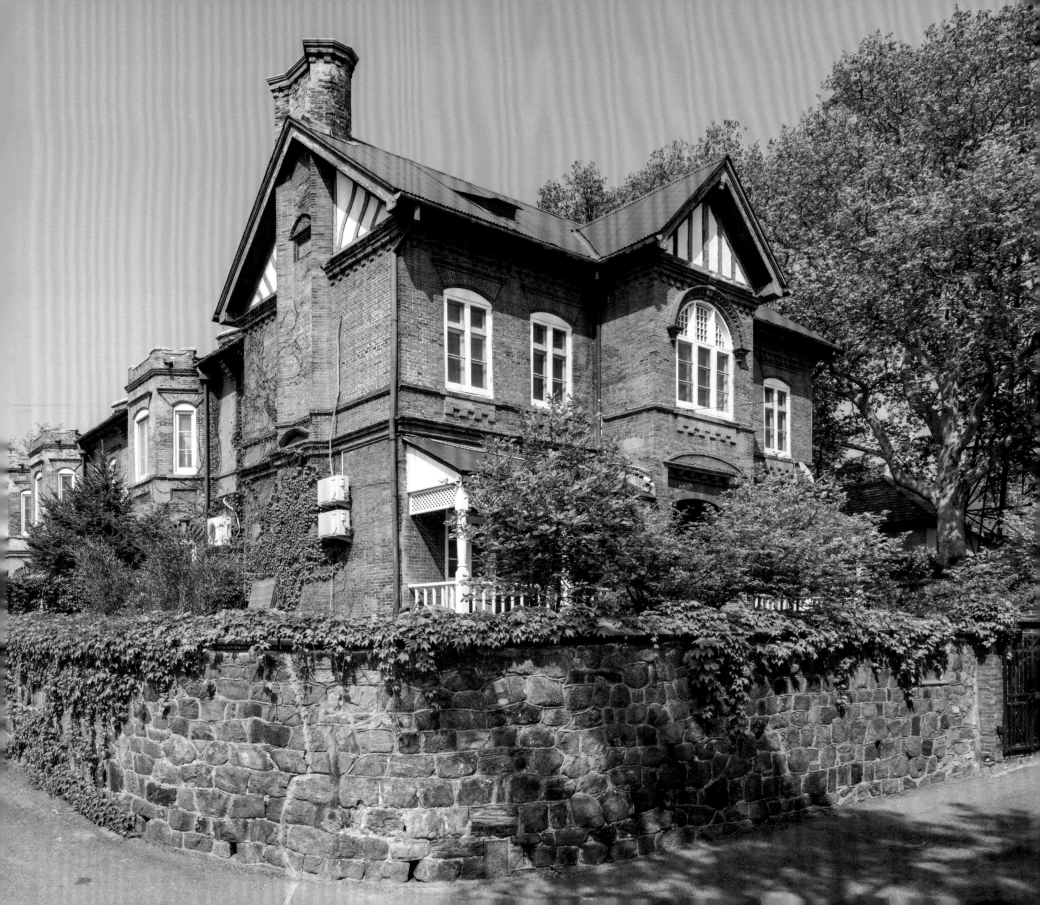

9 排屋附近是**海關稅務司邸**。

在中國其他地方遭
受酷暑折磨的居民
被煙台的溫和氣候
吸引，私人住宅、
酒店和學校很快出
現在東海岸。

10 從領事館山望向大有作用的**防波堤**。

11 1896–97 年重建後得到改善的**內港**。海關大樓就在左邊，隱藏在公寓樓後面。港口遠方的盡頭，在浮桶後面，能看到單層的海關驗貨房。

12 海關驗貨房。從這座建築回望港口 **13**。
比較早前拍攝的照片 **11**，該區域已被清理。

14a 海關大樓於 1863 年 3 月啟用，如今看
來與 1880 年代的建築 **14b** 相同。

煙台保留了許多商業建築，下文列出其中部分：

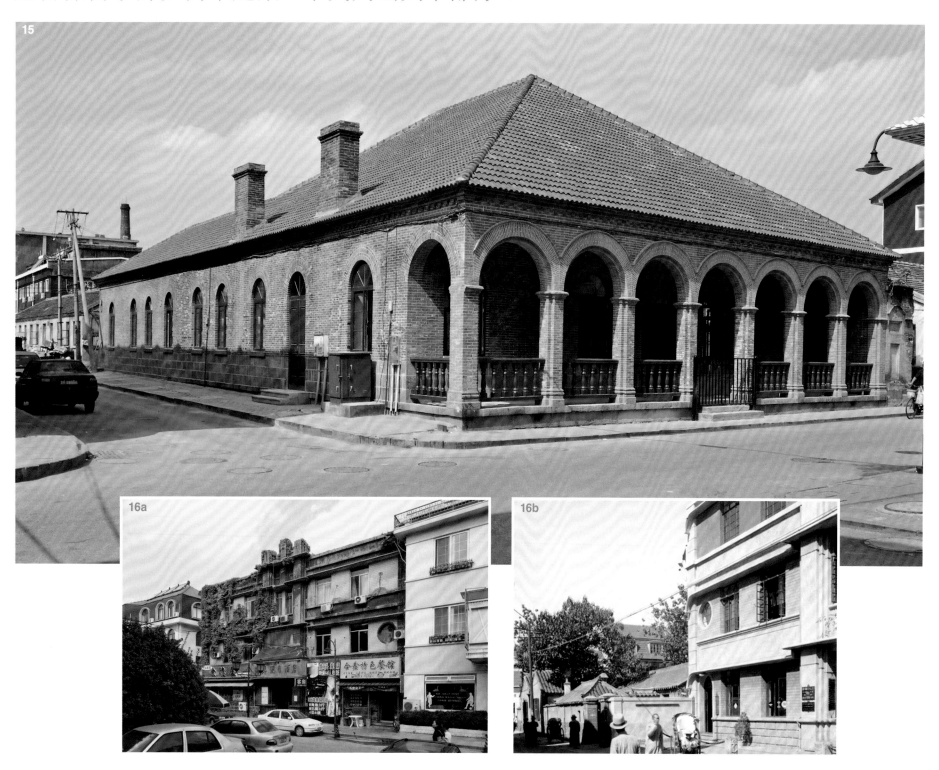

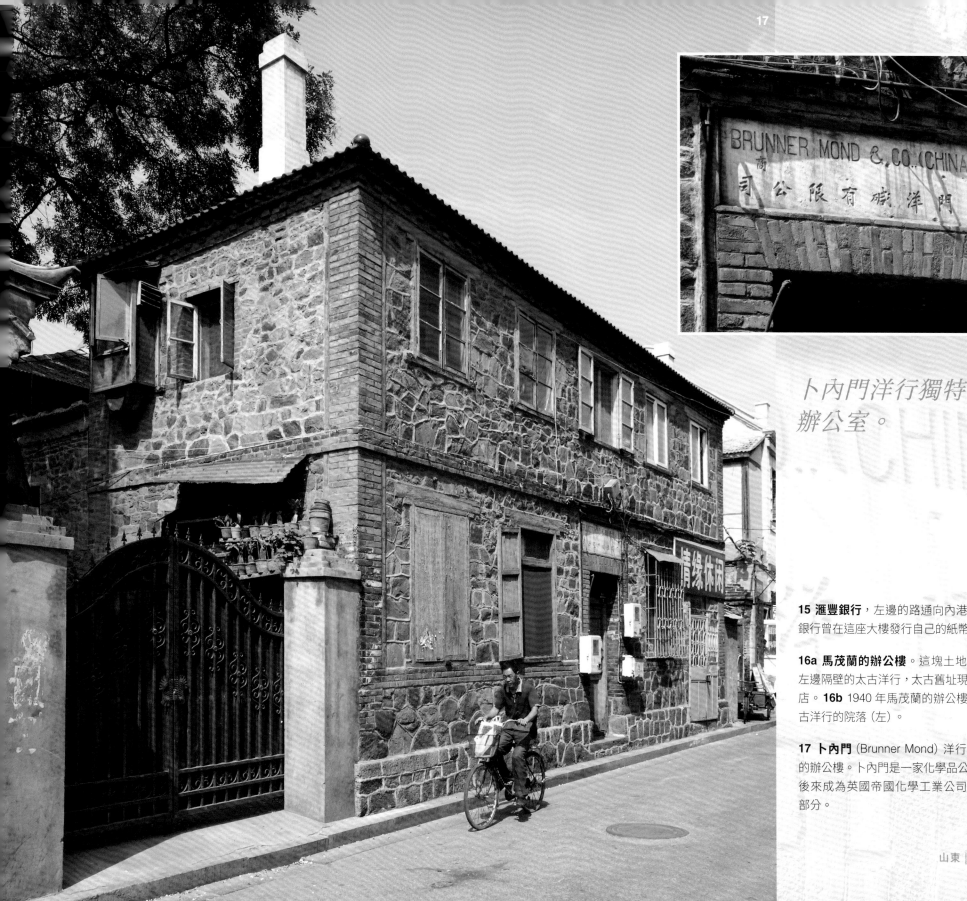

卜內門洋行獨特的
辦公室。

15 滙豐銀行，左邊的路通向內港區。
銀行曾在這座大樓發行自己的紙幣。

16a 馬茂蘭的辦公樓。這塊土地購自
左邊隔壁的太古洋行，太古舊址現為酒
店。**16b** 1940 年馬茂蘭的辦公樓與太
古洋行的院落（左）。

17 卜內門（Brunner Mond）洋行獨特
的辦公樓。卜內門是一家化學品公司，
後來成為英國帝國化學工業公司的一
部分。

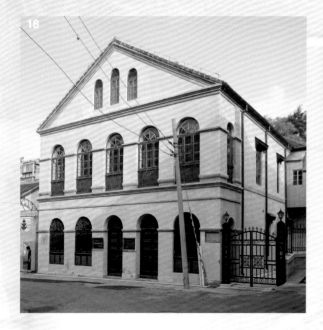

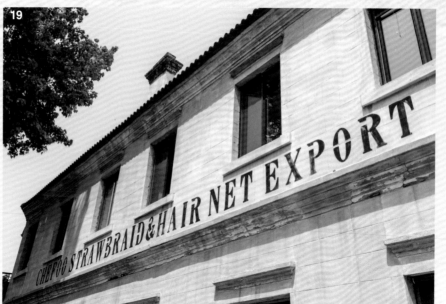

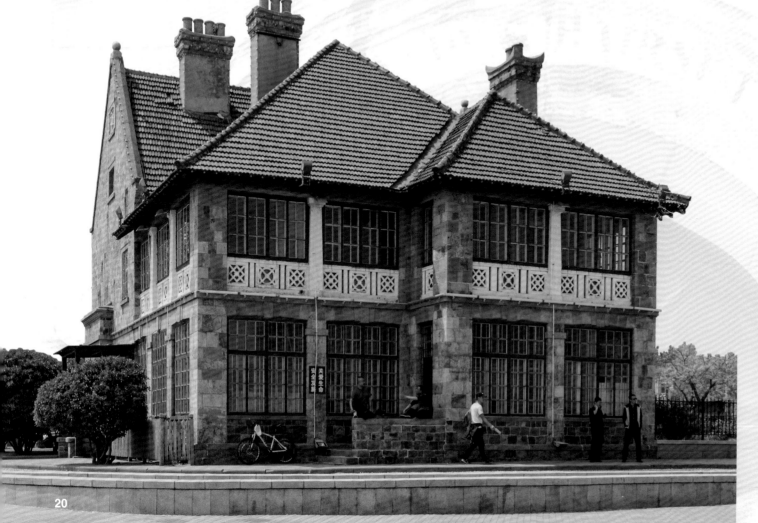

18 地面有一家雜貨店，樓上是**大北電報局** (Great Northern Telegraph) 的辦事處。

19 **煙台髮網公司** (Chefoo Strawbraid & Hair Net Export Company) 及其大門。

20 **滙豐銀行**經理的住所。該地皮購自太古洋行，太古的經紀人住在隔壁的大平房，已被拆除改建為停車場。

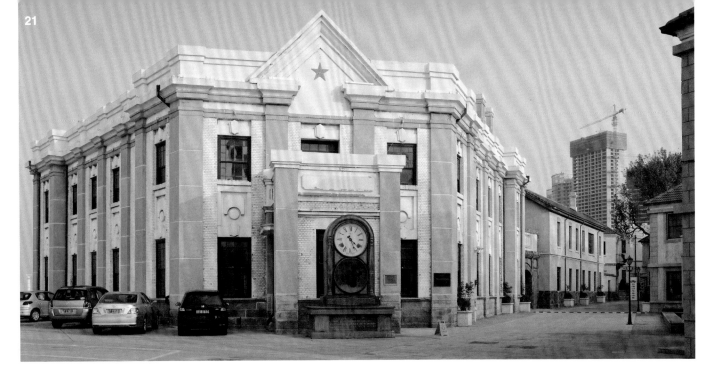

21 煙台生明電燈有限公司（Chefoo Electric Light Company Limited）。

22 首家**芝罘俱樂部**（Chefoo Club）1860年代在海濱開業，這主要歸功於當地商人顧拏璧（William Cornabé）。為滿足不斷增長的需求，俱樂部在 1907 年擴建。到了 1930 年代，在更西的地段增建一座新樓。原俱樂部仍然保留，現在是隔壁金海灣酒店的附樓。一位自豪而熱心的守門人帶我們參觀了一番，但已看不到俱樂部時代的明顯痕跡。

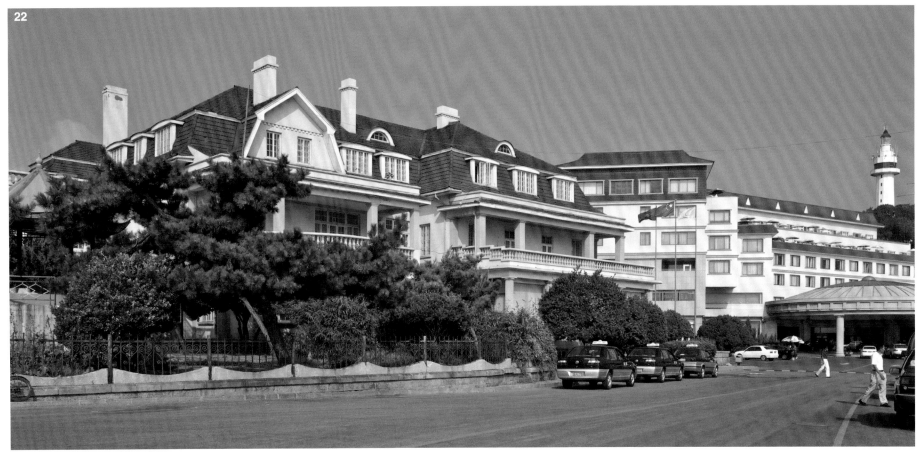

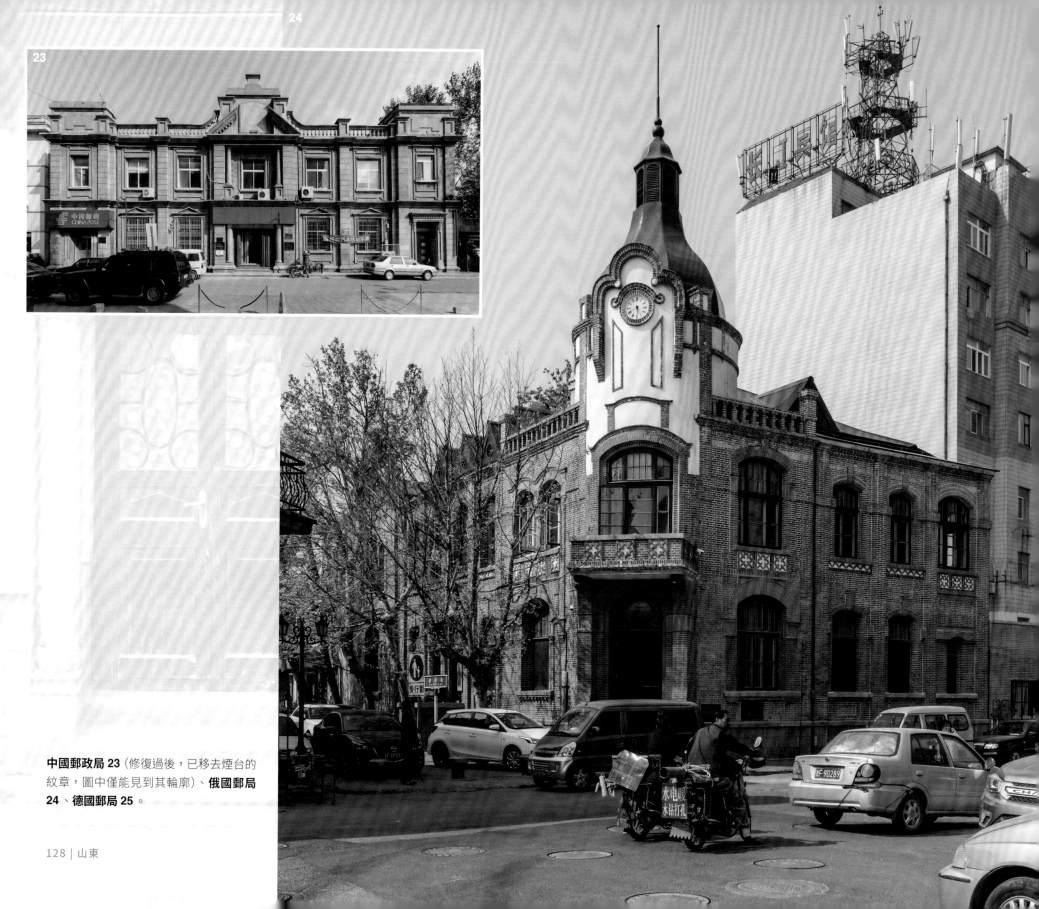

中國郵政局 23（修復過後，已移去煙台的
紋章，圖中僅能見到其輪廓）、俄國郵局
24、德國郵局 25。

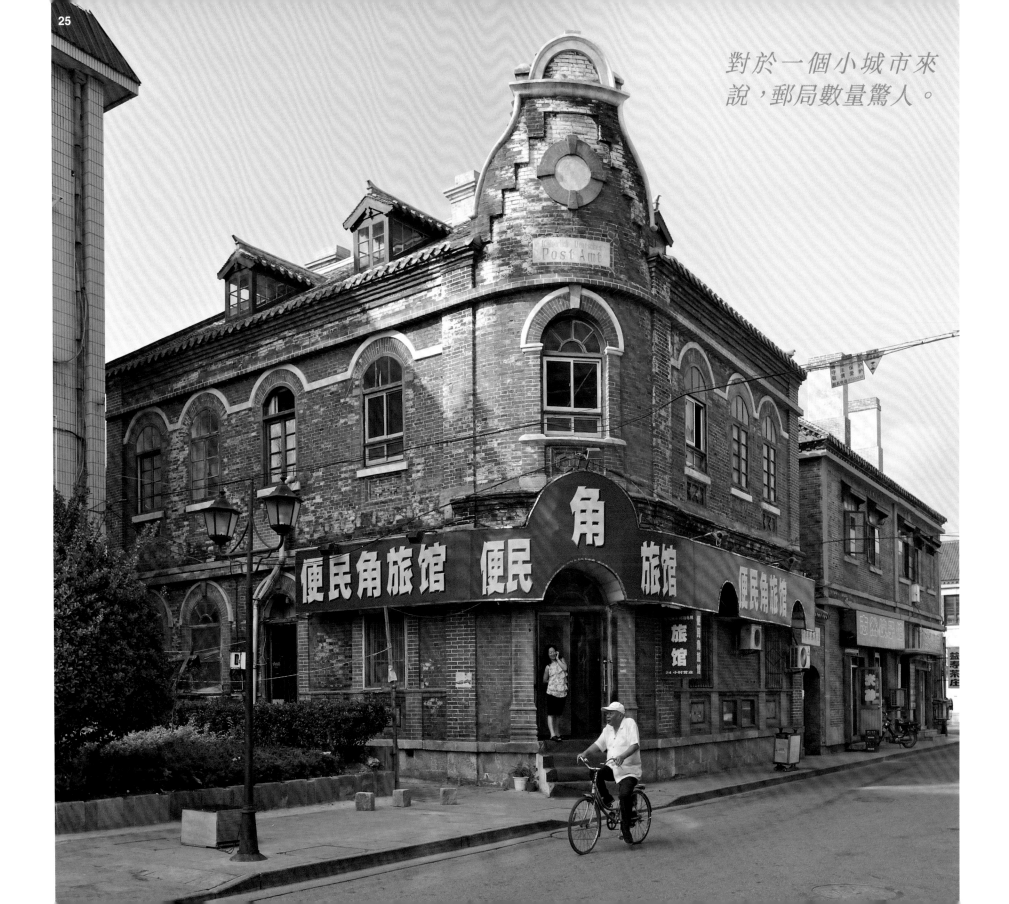

對於一個小城市來說，郵局數量驚人。

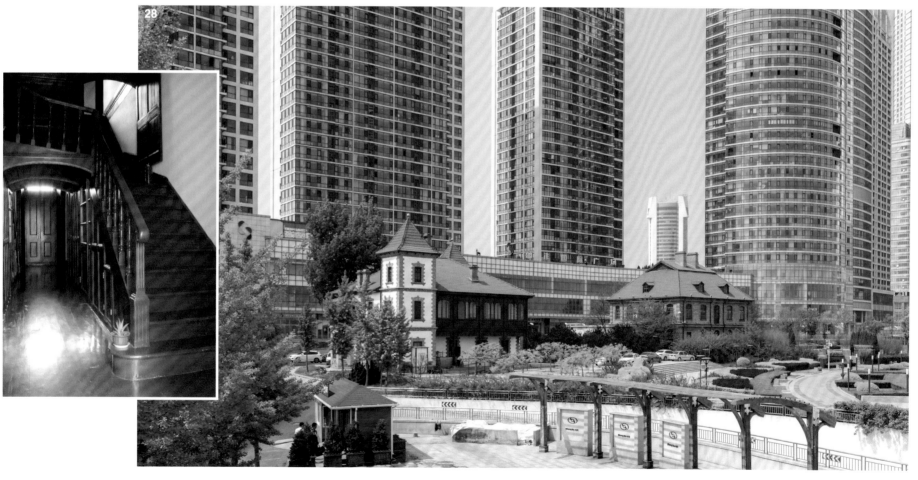

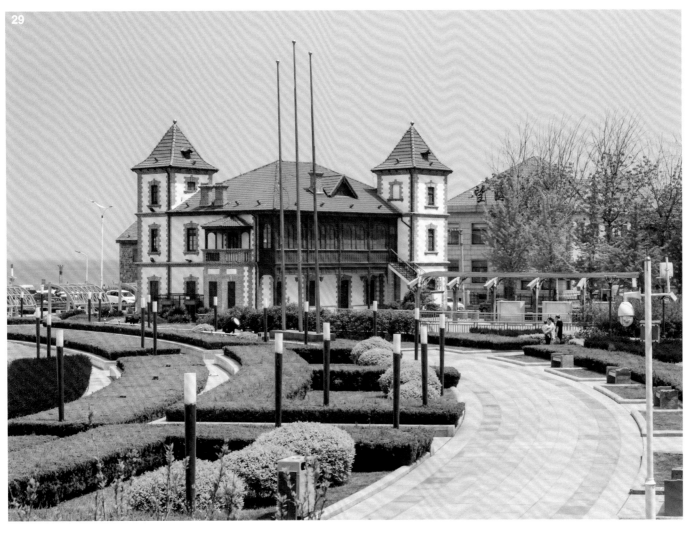

最大的學校，屬於**中國內地會**（China Inland Mission），位於主海灘的盡頭：**26** 是 1934 年新建的預備學校，**27** 是 1934 年之前的預備學校，前身是紐曼家庭旅館。

28 崇正中學（St Francis Catholic Boys' School，左）和**俄國領事館**（右）在現代住宅大樓之下黯然失色。樓梯在俄國領事館內，領事館現在用作警局，無法進入。

29 崇德女子中學，是崇正中學的姐妹校。

30 一座 1930 年代的**電影院** [3]，**31a** 和 **31b** 是不明商業或住宅建築。

3 譯者註：全名應為金城電影院。

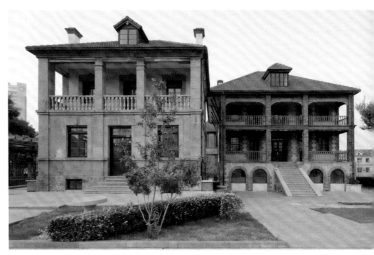

威海（威海衛）

英國租借地，1898 年

1937 年人口：22 萬 2247

威海位於煙台以東的一個海灣，距岸數公里外有劉公島，對海灣構成保護。中國四支水師之一的北洋水師，以劉公島為基地。當時，英國是首屈一指的海軍強國，而德國正在崛起，中國向兩國購買現代軍艦和武器裝備，還聘請了一名德國軍事工程師來為劉公島和艦隊第二港口旅順加強防衛。到 1894 年中日甲午戰爭時，北洋水師的艦船數量已超過整支日本海軍。

但規模並不代表一切。1894 年 9 月的海戰，雙方都損失慘重，大量人員傷亡，中國更失去了四艘艦船。遭受重創的北洋艦隊駛回旅順維修，然後返回劉公島，北洋水師提督丁汝昌奉命停駐。為了躲避中國在劉公島的炮位，日軍在威海登陸，佔領了岸邊的防禦工事。劉公島的防禦工事主要面向大海，因此日

據威海市檔案館，約有 170 座英國時期遺留下來的建築，但有幾處位於解放軍控制區，無法進入。

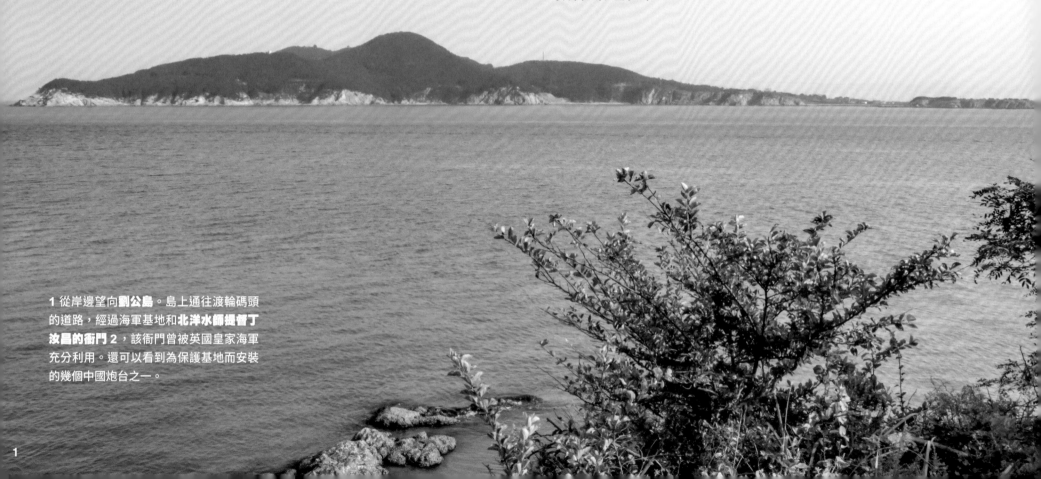

1 從岸邊望向**劉公島**。島上通往渡輪碼頭的道路，經過海軍基地和**北洋水師提督丁汝昌的衙門 2**，該衙門曾被英國皇家海軍充分利用。還可以看到為保護基地而安裝的幾個中國炮台之一。

1

軍得以在相對安全的情況下炮擊劉公島。日本魚雷艇突破了防護欄和雷區，北洋水師的艦船已下錨，無法移動，多被摧毀。

日本人一直留在劉公島，直到 1898 年 5 月，中國支付完戰爭賠款。那時，中國在附近新近租借出兩處地方：膠州租給德國，遼東半島租給俄國。英國沒多大意欲佔據更多土地，只是擔心通往天津和北京的通道或會受德、俄兩國威脅，對巨信的俄國人尤不放心。於是英國租得威海來制衡俄羅斯。租約在「俄國駐守旅順之期」持續有效（1905 年日本驅逐俄羅斯人後，「俄羅斯」被「任何其他國家」取代）。租約從 1898 年 7 月 1 日起生效，但當年 5 月日本駐軍離開劉公島後，英國皇家海軍遷入。

劉公島原本打算用作主要海軍基地。所有私人土地均由海軍部收購，只僱用一些當地人，作為支援人員，留下來成為租戶。英國打了一場出乎意料昂貴的布爾戰爭，其後這個宏偉的計劃被放棄了。相反，劉公島成為英國海軍「中國站」的療養院和夏季錨地。原有的中國建築被改造，投入新的用途，例如，海軍提督丁汝昌的衙門內設有議事廳、特派員官邸、郵局、食堂和第一禮拜堂。新建築則按需建造。

早期的商業活動都在島上進行。前海關人員鄧峇‧克拉克（Duncan Clark，行名康來津行）負責滿足海軍的大部分給養需求。克拉克先生還經營島上的郵局，並擴展到酒店業，這業務特別賺錢，威海氣候溫和（如附近的煙台），吸引了度假者。威海租借地面積約 4000 平方公里，劉公島只是其中的一小部分，因此業務活動很快就擴展到了內陸。

雖然劉公島仍在英國海軍手中，但威海的其餘部分於 1901 年 1 月 1 日移交給民政部門管理，駱任廷（James Stewart Lockhart，香港習稱駱克）成為首任專

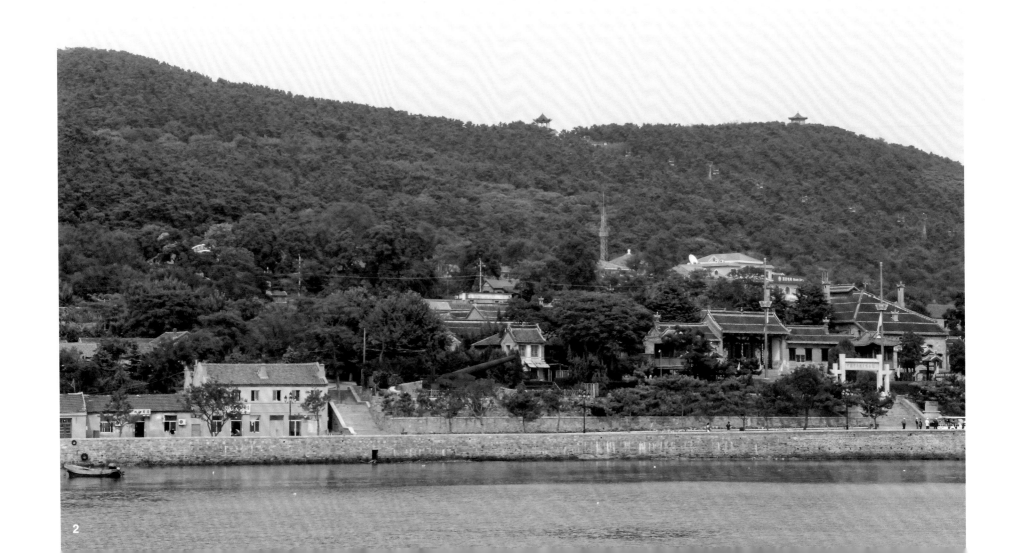

員（相當於殖民管治地區總督）。他從香港到任，之前事業順利，官至輔政司。他住進一座小房子，沒有自來水，不供電，欠缺內部衛生設施，但對新工作的熱情並未消減。他任上修建了道路，建立了郵局和登記處，引入了法律和稅收系統，並改善了衛生設施。他還通過補貼，說服太古集團提供前往上海的輪船服務，每週一班。但急需的鐵路線（哪怕只是通往煙台的鐵路線）仍未實現。

威海缺乏連接山東省內其他地方的基建設施，加上租約到期日的不確定性，限制了商業活動的增長。當局多番嘗試推動新的產業，雖然大多數都失敗了，但也有成功的：1912 年建立了一家刺繡廠，1913 年開始生產髮網，1917

年建立了一家肥皂廠，1918 年開始進行絲綢加工。當地人從英商一次失敗的嘗試中挽救了一個果園，到 1930 年代，種植面積已達 285 公頃。這些努力，加上佔主導地位的花生生產（約佔出口 90%）、旅遊業和英國海軍帶來的生意，使威海保持了活力。

幾乎在 1898 年的租約墨跡未乾之前，交還威海的傳聞就已開始流傳，但直到 1922 年華盛頓會議之後，英國才提出要將威海歸還中國。交收委員會順勢成立，以討論條款，並於 1924 年達成協議。不過中國各地動亂四起，將實際收回時間推遲至 1930 年。此後，英國獲准使用劉公島海軍基地十年。

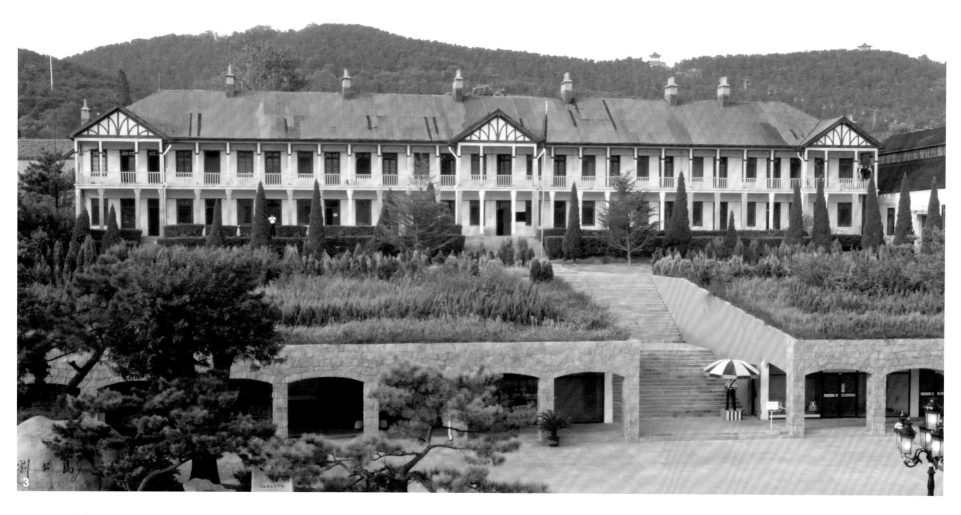

3 康來飯店（Clark's Hotel），位於渡輪碼頭對面，現由解放軍海軍使用。附近有 **4** 英國皇家海軍艦隊司令**避暑樓**，現在成了一家餐廳。渡輪碼頭西邊有幾間**小屋**，在夏天租給有聯繫的度假旅客，例如 **5**。

6 蒸餾所的塔樓有兩根石柱（左），標誌着之前鐵（現在是水泥）碼頭的起點。海軍物資就沿着碼頭運送，補給船隻。

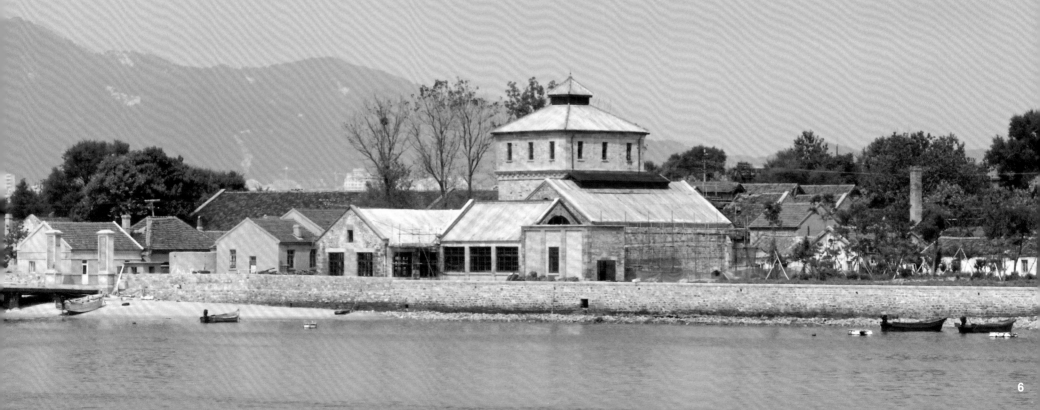

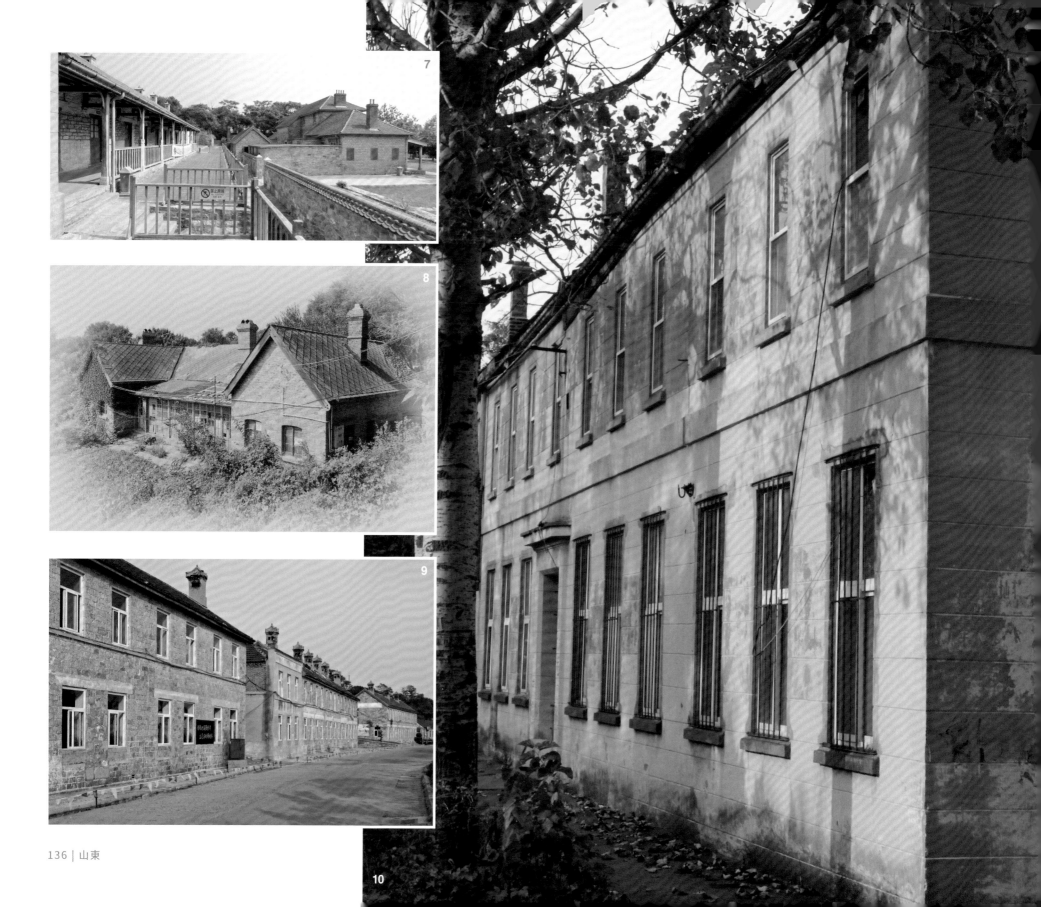

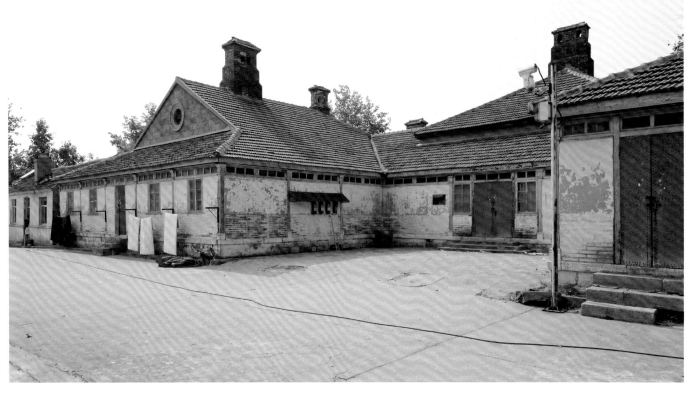

7 **英皇家海軍陸戰隊營房**（右）和普通軍官的營舍（左）。

8 **軍需官住宅**。

9 **西摩爾街**，大多數商店和其他商業活動的所在地。

10 **英皇家海軍兵士營房**。

內陸

11 1930 年後的**英國領事辦公樓**，官邸已不復存在。

12 1930 年之前的**華務司寓所**，現在位於學校操場內。

13 一些富人在威海擁有度假屋。這間屬於上海律師威爾金森（E.S. Wilkinson），現在是一家酒店的一部分。

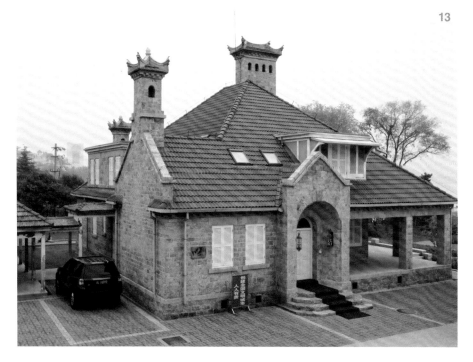

宜昌

沙市

武漢/漢口

長江

長江

洞庭湖

長沙

重慶

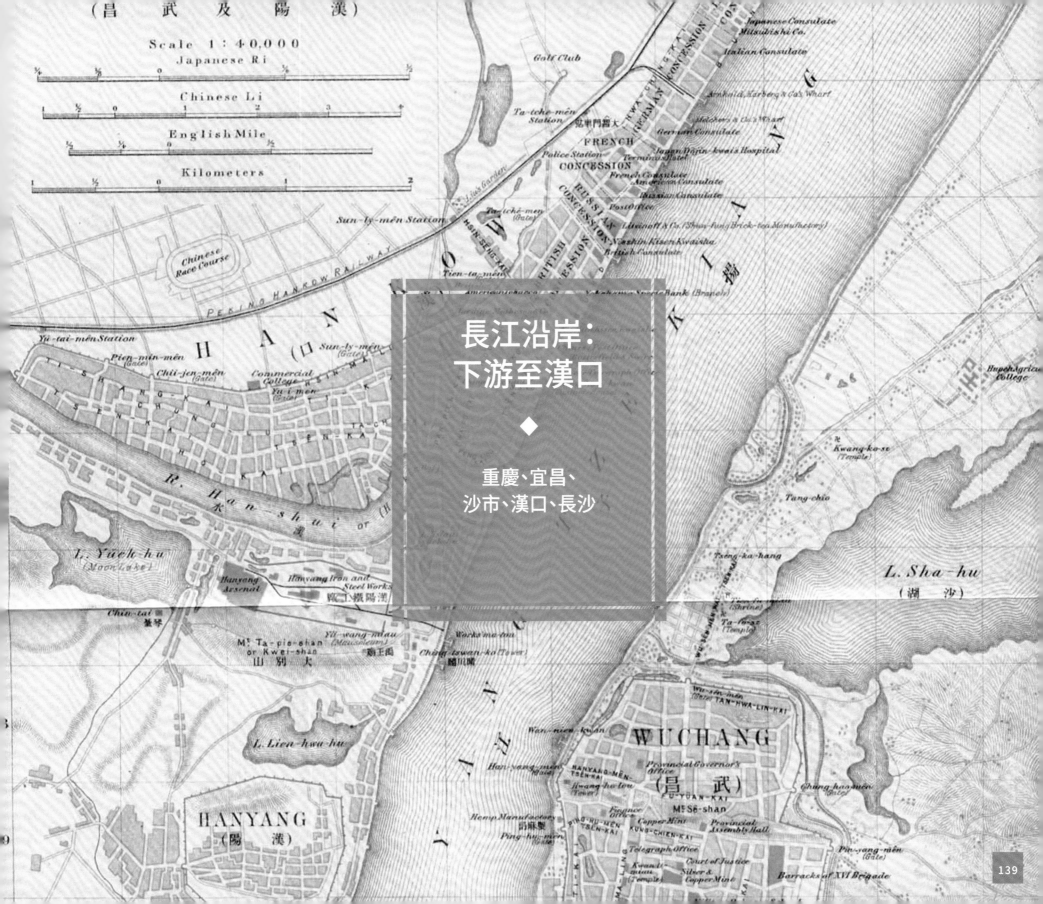

長江沿岸：
下游至漢口

◆

重慶、宜昌、
沙市、漢口、長沙

長江沿岸：下游至漢口

重慶、宜昌、沙市、漢口、長沙

重慶

重慶市

通商口岸，1890 年英國條約

通商口岸，1895 年日本條約

1944 年人口：92 萬 8700

　　四面環山的重慶，位於長江、嘉陵江交匯處的岬角。其位置及流經的河流，使重慶成為中國西部的商業都會。

　　在這樣的山區，唯一可行的外貿路線，是從宜昌向長江上游運送貨物，但這段河道卻最為凶險。中國帆船必須靠一隊隊的縴夫拖過急流，即使在旱季也十分艱鉅。西藏融雪的時節，水流澎湃，逆流而上幾乎毫無可能 —— 除非利用蒸汽輪船。

　　英國國民馬嘉理（Raymond Margery）在雲南被殺後，按 1876 年簽訂的《煙台條約》，英國可派員重慶，監察英商事務，但英商暫不得在重慶貿易，直至輪船能駛至重慶。1890 年的《重慶條約》雖然正式開放重慶為通商口岸，卻也同時增設限制：只有在中國輪船能到達重慶的條件下，英國輪船才能前往重慶。

長江是中國最長的河流，全長6400 公里，發源於青海，從上海以北注入東海。

　　輪船駛至重慶，全靠立德（Archibald Little）的堅持，而旅程安全順利，則歸功於蒲蘭田（Cornell Plant）的技術。1887 年，立德是首位定居宜昌的外商，一直想開通往重慶的輪船服務。他沿河往返，記錄帆船船長如何在各河段航行，向上游進發時由縴夫牽引，返航時順流而下。1889 年，蘇格蘭建造的 500 噸尾輪輪船「固陵」（Kuling）號運送到上海組裝，然後交付給在宜昌的立德。可是航行許可尚未發出，申請過程很快就陷於停滯。此時華人洽購，開出高價，立德無法拒絕。隨後就是 1890 年的禁制。但當 1895 年《馬關條約》允許日本輪船進入重慶，機會就來了 —— 根據最惠國原則，這項規定也自動適用於英國船隻。1898 年 3 月，立德再次嘗試，乘坐自己設計並出資建造的小型雙螺旋槳蒸汽船（僅九噸），安全抵達重慶。

揚子江發源於青海，從上海以北注入東海，全長 6400 公里，是中國最長的河流。在中國，揚子江的各個河段各有不同的叫法，要用一個名字來稱呼，那就叫長江。英文中稱長江為「Yangtze」，大概是對長江下游的中文名稱「揚子江」的誤解。

長江流經中國五分之一的土地，其流域住着中國約三分之一的人口。儘管河道的水位會因地點、天氣、季節因素而急劇變化，且不時氾濫成災，但是長江對貿易至關重要，有「黃金水道」之稱。重慶至巫山、三峽至宜昌兩段最為險惡，有湍流、礁石、侵蝕。宏偉的三峽大壩 2015 年落成，目前不但已全面投產發電，還有望緩解長江毀滅性的洪災。

過去有很多傳教士，這大門 1 是一家**天主教醫院**僅存的遺跡。

原有的**教堂**旁蓋起了一座較新的醫院，但教堂內部似乎沒有改變 2。

同年晚些時候，立德返英，安排融資，建造一艘適合商業運輸的輪船，還結識了蒲蘭田船長。蒲蘭田曾在底格里斯河和幼發拉底河（今屬伊拉克）操作輪船，願意擔任立德新輪船肇通號（Pioneer）的船長。肇通號在 1900 年 6 月抵達重慶，可惜隨着義和團的推進，隨即被英國皇家海軍徵用，用作撤離。蒲蘭田船長待命期間，買了一艘帆船，開始繪製宜昌至重慶之間水道的地圖，標記危險位置，製作了一本手冊。這本手冊成為輪船船長的必讀之物，蒲蘭田去世後幾十年內一直獲得沿用。他還提出了一套導航浮標系統，至今仍用於中國的河道。

至此，長江的狂暴即使還未被征服，至少也算得上是被了解了。貿易有望起飛，但實際發展仍然緩慢。直到 1910 年，在蒲蘭田推動下，川江輪船公司（Szechuan Steam Navigation Company）才按照其設計建造了一艘輪船，開啟輪船服務，但全年往返不過 15 回。

1895 年，日本人獲得租界，開始生產絲綢和棉織品。其他國家的商人來得較遲，散居城市各處。相比之下，傳教士更有成績：儘管承受了多次挫折（騷亂、生命和財產損失），到了 20 世紀之交，他們還是在四川和鄰近省份建立了 200 多個教堂及衛生和教育設施。

後來太古、怡和、亞細亞火油、美孚等外國公司開業，貿易終見增長。1896 年，法國、美國、日本也向重慶派駐領事。從 1902 年起，法國在當地的長江南岸建立了海軍基地。

1938 年，日本繼續進軍，很快就攻佔了南京，重慶因而成為中國的首都。重慶遭到日軍的猛烈轟炸，但並未淪陷，作為國都直至太平洋戰爭結束。1943 年 1 月 11 日，當英國放棄其條約權利（以表態支持其中國盟友），結束通商口岸時代的文件就在重慶簽署。

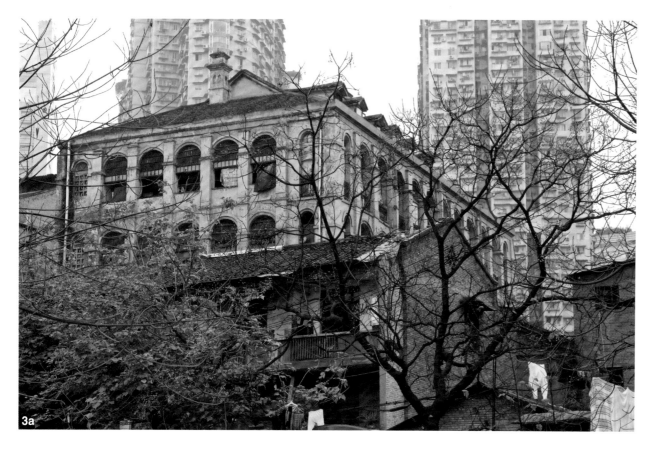

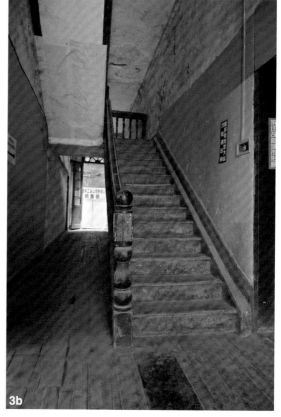

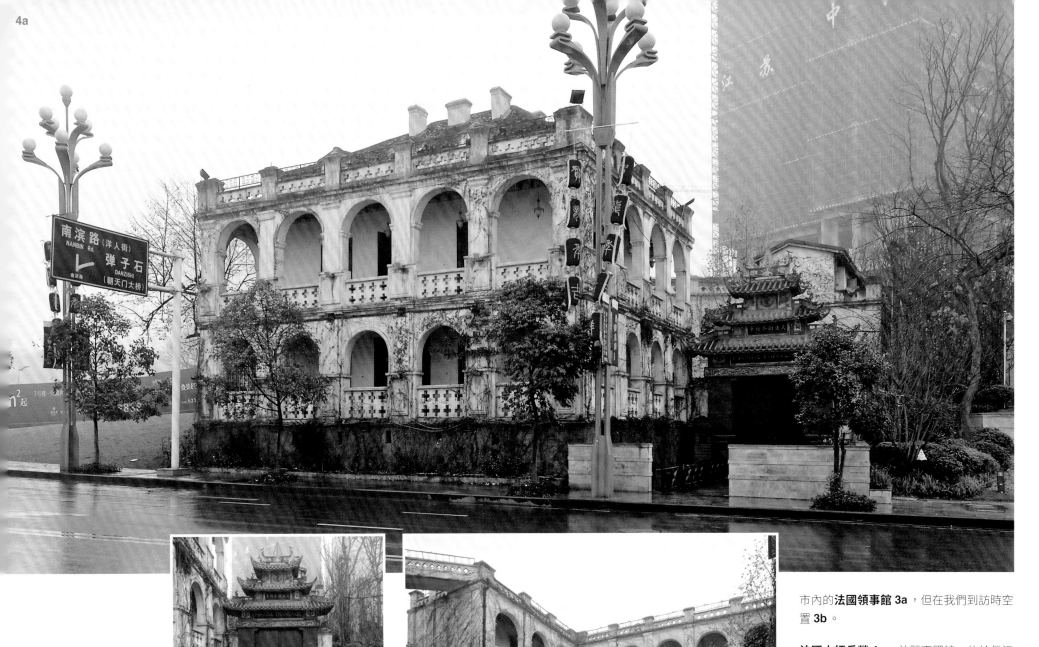

市內的**法國領事館 3a**，但在我們到訪時空置 **3b**。

法國水師兵營 4a，美麗而獨特，位於長江右岸。其入口 **4b** 令人印象深刻。警衛友善，允許我們入內，通往庭院 **4c**。

5 卜內門洋行（Brunner Mond）的住宅，可能也是辦公樓。從這個角度看去，比從正面看來要大，因為有兩個較低的樓層建在山坡上。

6 亞細亞火油公司的住宅，建在南岸眾多小山其中一座上。在建築下邊的停車場，我們發現一輛載滿國民黨士兵的大客車，像在待機進攻，十分驚訝。到了大宅才明白，原來是在拍攝。

7 前美國領事館，自 1938 年起成為**大使館**。

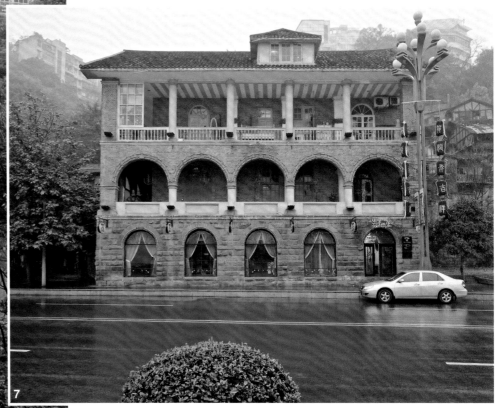

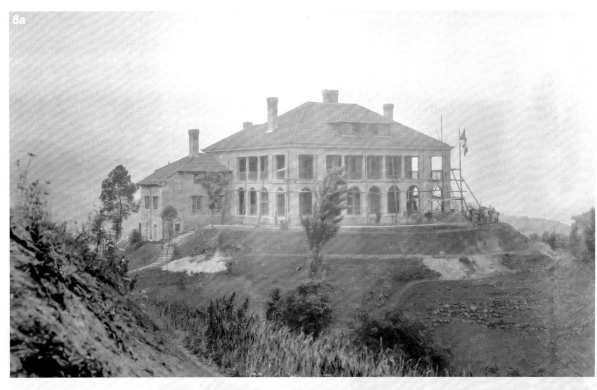

太古洋行的住宅 8b、8c，1929 年落成，在另一座山上。花園有些不祥的鑽孔樣本，看來這座建築前景並不明朗。我們圍繞這動人的建築 **8d** 走了一圈。1929 年，物業即將完工時 **8a**。從花園望向長江對岸的城市中心 **8e**，儘管有霧，景觀絕佳。

周圍的山脈為重慶創造了「私人的」天氣系統，每年有過百日的大霧天氣，也很經常下着小雨。

宜昌

湖北省

通商口岸，1876 年英國條約

1930 年代的人口：約 11 萬

宜昌位於長江左岸，距離重慶下游 700 公里，位於三峽下游幾公里處，是長江上下游城市（尤其是重慶）之間貨物貿易的重要轉運站。在宜昌，外國商船和大型帆船上的貨物被卸下，然後由縴夫拖着小帆船載運，穿過峽谷到重慶。反向的貨物則由帆船運到宜昌，再重新裝載到較大的船上。

1910 年起，宜昌至重慶開通定期輪船服務。到了 1920 年代，航線由更大的船航行，不停靠宜昌，令碼頭苦力工會十分擔憂。工會達成了協議，只要船隻通過宜昌，不論是否靠岸裝卸貨物，都要一如過往，向苦力支付報酬。

宜昌作為門戶，可通往重慶和周邊資源豐富的省份，於是在 1869 年引起了英國人的注意，又在 1876 年根據《煙台條約》成為通商口岸。1877 年初，首任領事京華陀（Walter King）到任，面對當地的敵意，最終還是在一艘泊岸的帆船上掛起英國國旗。到了 1882 年，他才搬到岸上，但環境極不衛生。直到 1892 年，專用的領事館才落成。

1877 年，海關初設於一座寺廟的舊址。直到 1890 年，才為海關稅務司建造一座新大樓和居所。怡和、太古都在宜昌委任代理，各建有一座大型倉庫，用於儲存轉運貨物。1918 年，太古向宜昌派駐經理，建造了一座俯瞰長江的精美住宅。

隨着日軍向長江上游推進，英國在 1937 年關閉領事館。1940 年，宜昌淪陷。但在此之前，10 萬噸設備和 3 萬名人員在 40 天內轉移到相對安全的重慶。當地商人盧作孚組織了這次撤退，其英雄事跡在今天仍可見於紀念碑和博物館。中國軍隊不時反擊，把日軍的控制範圍限於宜昌上游幾公里內。

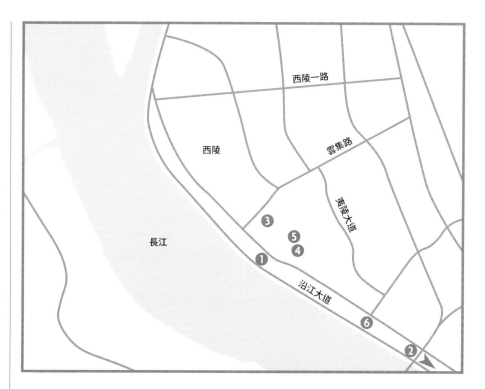

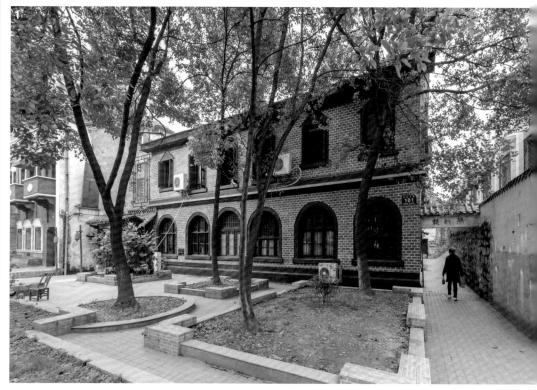

1 舊郵局。

2 下游一公里處，**亞細亞火油公司安裝的油罐**。沒有頂部的油罐，內設有展版，詳細介紹了公司在中國的活動。可惜我們到訪時已關閉，只能通過入口向內張望。

3a 天主教堂有一個大型院落，保留了多幢建築。這座教堂與眾不同，在其中一座尖塔的正後方有一座塔樓 **3b**。我們還參觀了新教教堂，但顯然是重建的。

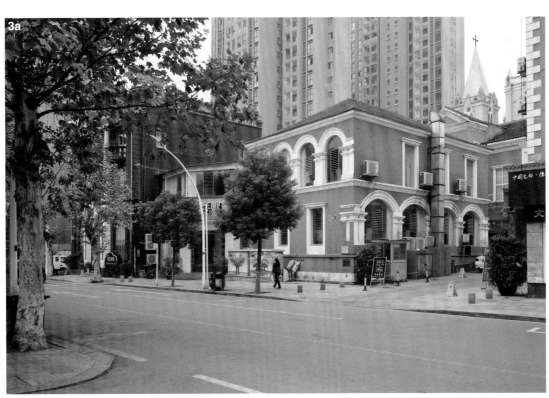

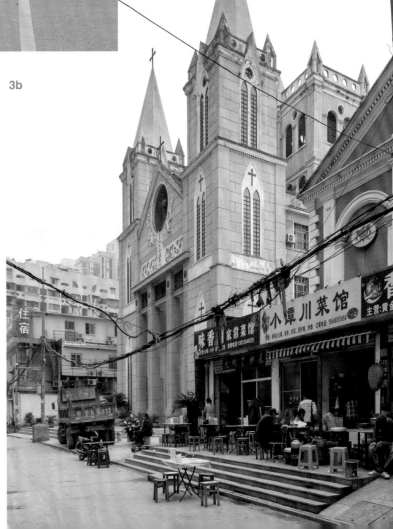

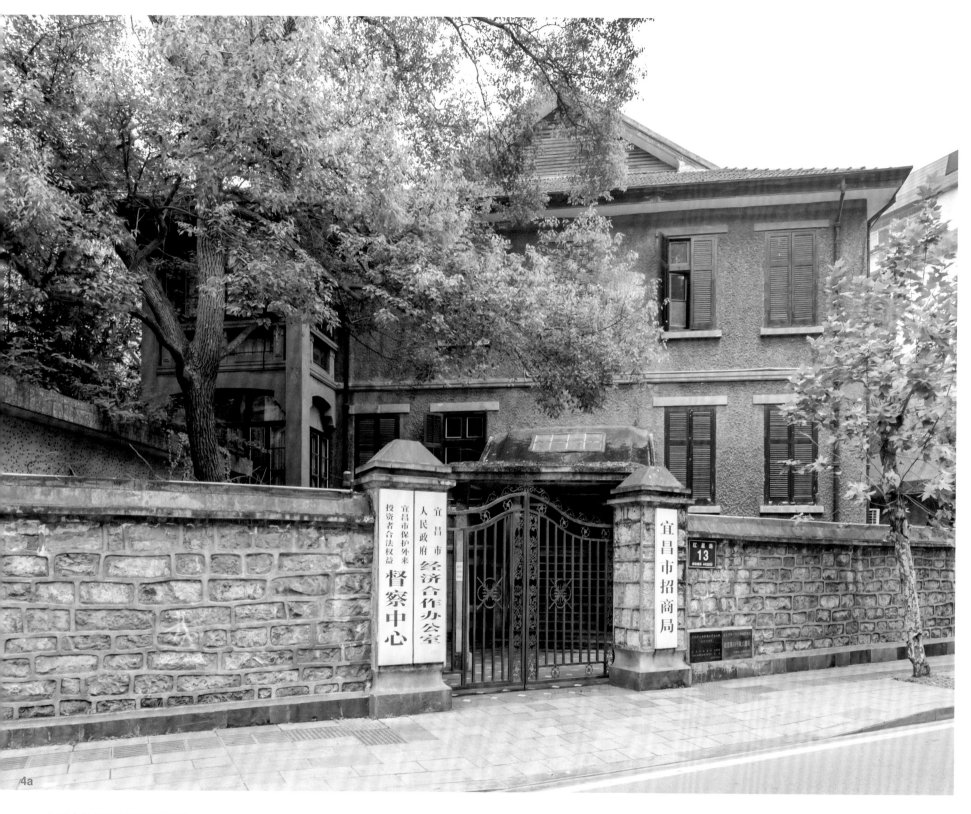

4a

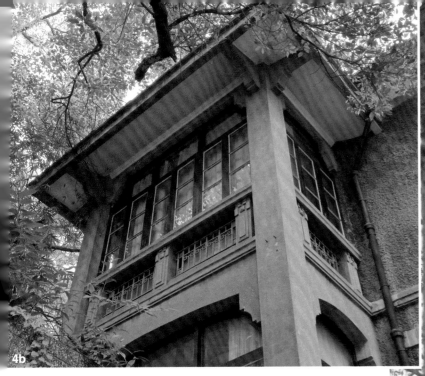

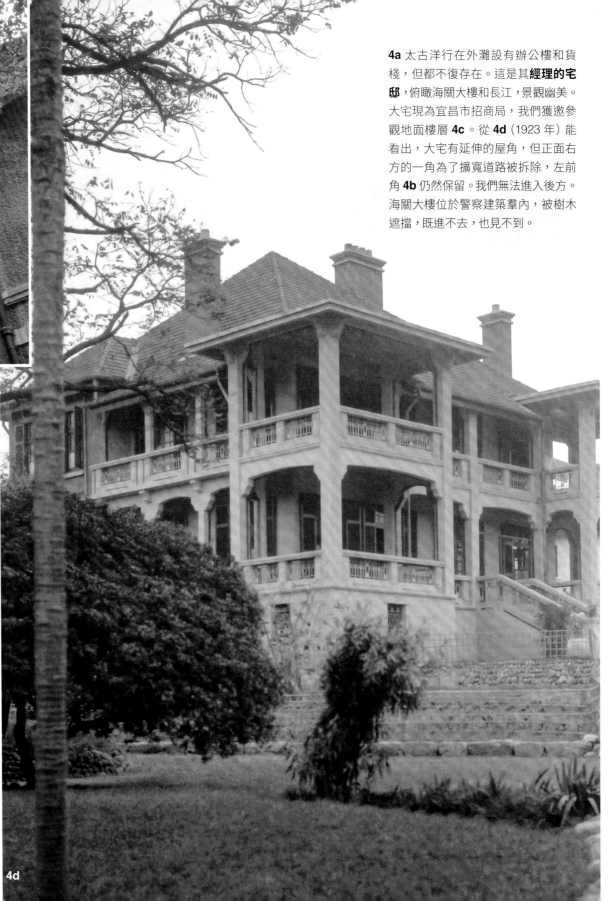

4a 太古洋行在外灘設有辦公樓和貨棧，但都不復存在。這是其**經理的宅邸**，俯瞰海關大樓和長江，景觀幽美。大宅現為宜昌市招商局，我們獲邀參觀地面樓層 **4c**。從 **4d**（1923 年）能看出，大宅有延伸的屋角，但正面右方的一角為了擴寬道路被拆除，左前角 **4b** 仍然保留。我們無法進入後方。海關大樓位於警察建築羣內，被樹木遮擋，既進不去，也見不到。

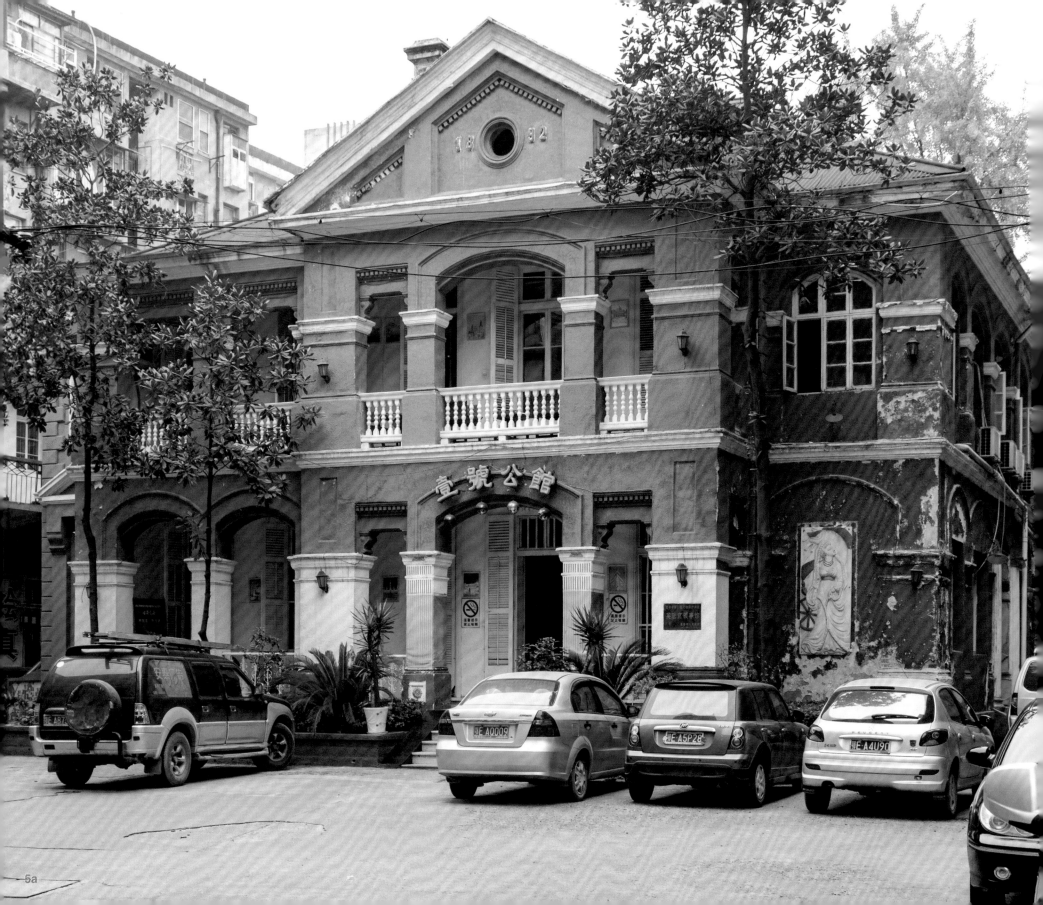

5a 1892 年建造的**英國領事館**。原主入口位於建築物的右側後方。建築物已經重新粉刷過，但油漆脫落處仍露出了原來的磚砌。在 **5c** 就可以看到一小塊，那是領事書房的私人入口。領事辦公處原在另一座單層建築，現已不復存在。**5b** 是領事臥室的窗戶和露台。

外國人生活和工作都集中在一個較小的區域，倒不一定是因為同聲同氣，主要還是為了安全保障。

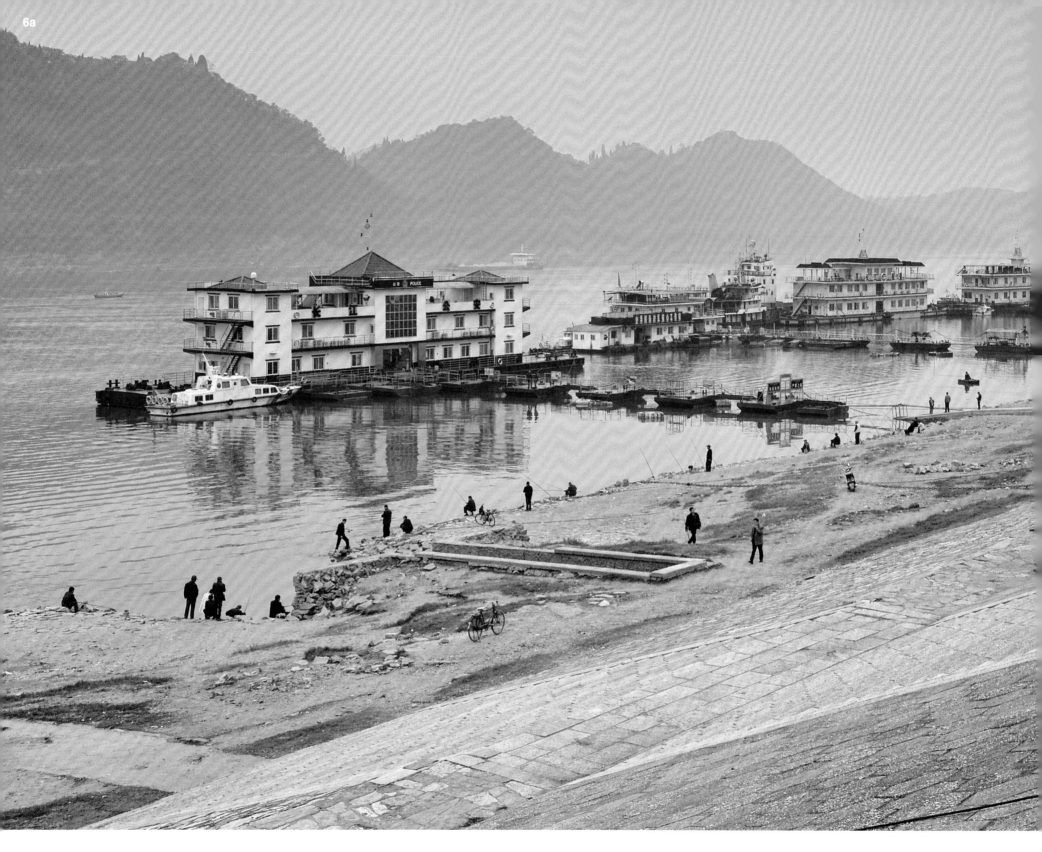

兩張**宜昌段長江**的圖片：**6a** 是 2012 年的，6b 是 1923 年的；前者拍攝地點比後者稍微靠下游一些，但山丘的外形狀仍很明顯。在 **6b** 中，較大的船（中間）是太古的汽車和貨物運輸船「萬縣」。「萬縣」後面停泊了同屬太古的輪船「沙市」。右邊的較大船後來也被太古收購並更名「萬流」。「萬縣」和「萬流」都營運到重慶，但「沙市」的動力不足以應付三峽的河道。

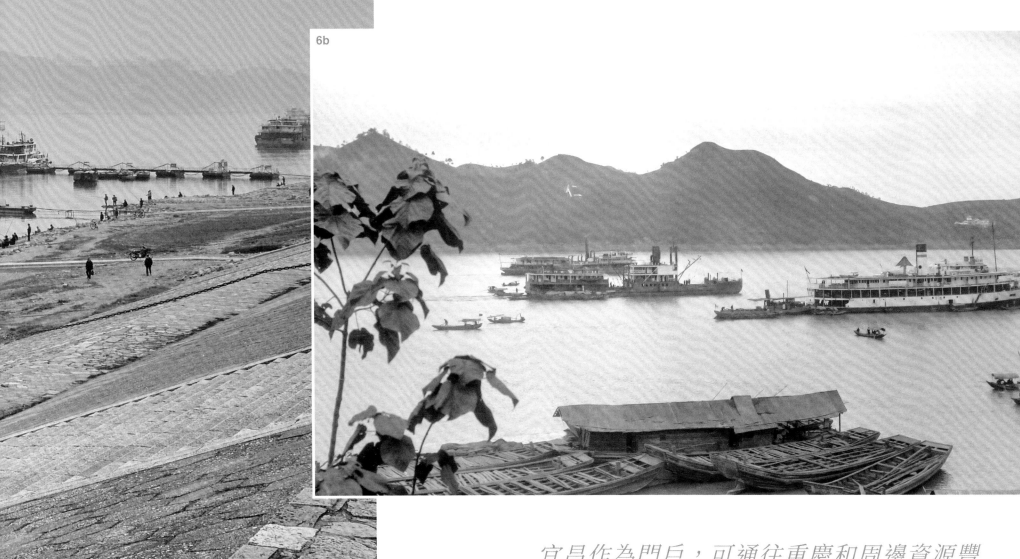

6b

宜昌作為門戶，可通往重慶和周邊資源豐富的省份，於是在 1869 年引起了英國人的注意。

沙市

湖北省

停泊港，1876 年英國條約

通商口岸，1895 年日本條約

1935 年人口：11 萬 3500

　　沙市位於長江左岸，距宜昌下游 135 公里，跟宜昌一樣是轉運港，但背後原因有別：沙市至漢口的河道蜿蜒 440 多公里，而陸路僅 170 公里，於是開通了運河網絡來縮短行程。因此，沙市的港口總是泊滿了帆船，引起了外國的注意。

　　沙市按 1876 年的《煙台條約》成為停泊港，後按 1895 年《馬關條約》成為通商口岸。日本先在 1896 年設領事館，次年英國緊隨其後。但外商在此實在無關重要，因為沙市的運河系統僅能通航較小的帆船，其他運輸方式則被忽略。一名英國駐宜昌領事精確地概括道：「洋船在前門徒勞地按門鈴，貿易卻在後門進出！」

　　排外情緒一向瀰漫於該地區，且於 1898 年失控爆發。暴徒摧毀了海關，還有任何被視為外來之物。英國再也無法忍受，半年後關閉了領事館。日本卻堅持下來，還利用對騷亂的賠償修建了新的堤岸。但即便如此，該堤岸還是在 1908 年崩塌了。

我們從宜昌順道去了沙市，找到了**外灘 1**，但見不到海關，只見到一座**舊建築**、一個**倉庫 3**，此外就沒有甚麼了。這肯定不是最漂亮的外灘，但至少我們曾經到此一遊。地理坐標：北緯 30.2992，東經 112.2519。

漢口

湖北省

通商口岸，1858 年英國條約

1936 年人口：81 萬 1800

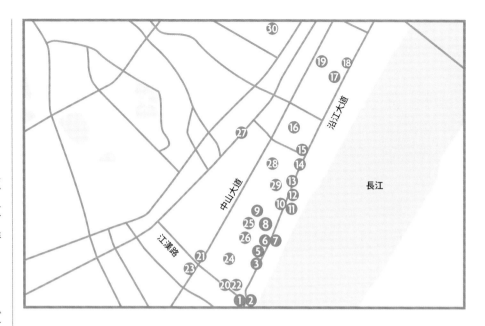

漢口是組成湖北省省會武漢的三個城市之一。漢口位於長江與漢江交匯處，距重慶下游 1300 公里，距大海 1000 多公里。在 19 世紀初，漢口已成為重要的貿易中心，但直到 1858 年，由《天津條約》列入通商口岸，才進入繁榮時期。漢口建立了五個租界：1861 年英租界、1895 年德租界、1896 年俄租界、法租界、1898 年日租界。租界的堤岸是國內最長的，長達 4 公里。

起初，漢口最主要出口湖南、湖北的茶葉。1880 年代，由於中國茶葉品質變差，加上印度和錫蘭產茶在英國日益流行，漢口的茶業出口需求下降。剩下的就是俄羅斯的磚茶（將茶葉和茶末蒸壓成磚塊製成）貿易，以及較高端的片茶（僅採用最好的茶葉，加壓但不蒸製，用錫紙包裝）。這項貿易可追溯至 12 世紀，當時走陸路從湖北到西伯利亞。如今一些俄羅斯人在漢口建了工廠，用輪船把產品運往海參崴。俄國企業家巴諾夫（J.K. Panoff）大量投資這項業務，留在漢口，直到 1920 年代末。另一位俄國磚茶和片茶貿易商是李凡諾夫（S.W. Litvinoff）。

英租界有銀行、保險和船運公司，以及怡和洋行、平和洋行（Liddell Brothers & Co.）等大型貿易公司。法租界有三家最好的酒店：漢口酒店、禮查飯店（Astor House）、德明飯館（Terminus，由萬國臥車公司［Wagons-Lits］經營）。德國商人專注於大額低價商品，例如獸皮、動物油脂、蠟、豬鬃。

1905 年，漢口至北京的鐵路（京漢鐵路）開通，促進了原有的貿易，也鼓勵了新產業的發展。20 世紀初，漢口建立了不少製造廠，華人的參與不下於洋人。漢陽鐵廠因為腐敗和風水原因，要進行昂貴的整修，拖延到 1906 年才投產。在外國管理層和機械的幫助下，鐵廠開始生產優質的鐵軌和大樑。到 1920 年，鐵廠僱用了 4500 名工人，生產多種產品。英美煙草公司（British-American Tobacco）用當地煙草生產捲煙。火柴廠生產輕型彈藥和火柴。還有麴粉廠、製麻廠等。到了 1930 年代，主要進口商品是棉布疋頭、紗線、煤油（亞細亞火油和美孚都在下游建有大型設施）、食糖、茶葉、煙草、大米和各種製成品；主要出口原棉和加工棉、雞蛋和蛋製品、木油、皮革、苧麻、豬鬃、豆類、芝麻、礦石、磚茶。漢口十分繁榮，貨物產量僅次於上海。

漢口的發展並非一帆風順。一如中國其他地方，漢口也發生過一些騷亂，時或出於誤解，但往往是由排外情緒所致。即使在最平和的日子，排外情緒仍是若隱若現。1911 年，一名生病的人力車夫被帶到英租界工部局，死於該處。誤傳他曾被警察毆打，於是有人羣破壞了工部局大樓，還轉向鄰近的滙豐銀行，及後散去。但隨後聚集了更大羣的民眾，這回遭到英國警察開槍射擊。只有中國軍隊抵達後，才恢復了控制。1911 年 10 月 10 日，對岸的武昌爆發革命，清朝

漢口曾遭受嚴重洪災，租界位處回填的洪泛區，尤其受到洪水威脅，因此至少兩次提高了堤岸。但即使有現代的混凝土防洪設施，此地今日仍然會被洪水淹沒。

漢口的整體商業活動也許不及天津，但論貿易總量在國內則僅次於上海。因此，漢口的建築經常升級，以滿足功能和時尚的需求。以下拍攝的建築，也可能是第二代或第三代的改建或重建。

不到兩個月就垮台了。漢口城在戰爭期間徹底燒毀，但外國租界幾乎未受波及。

1925 年 5 月，排外情緒導致暴力罷工，從上海蔓延到漢口，多家外國公司受到影響。工潮很快就減退了，但當國民黨軍隊在 1926 年宣布漢口為首都，就帶來了更嚴重的威脅。大家都知道蔣介石想要廢除通商口岸制度，外國人很快就受到人身威脅。外國婦孺被送往上海，其餘許多人則受困於外灘的亞細亞火油大樓。中英雙方談判，最終達致 1927 年的《陳友仁 —— 歐瑪利協定》，英國交還租界。但是，正如 1917 年和 1920 年分別收回德國和俄國租界時一樣，實際上變化不大，商業活動很快就恢復了。不過外國列強還是增加了派駐當地的海軍力量，有些國家還武裝了本國國民。英國皇家海軍除了原有的炮艦艦隊外，即使在水位低的冬季幾個月裏，還在漢口派駐了一艘輕型巡洋艦。這艘巡洋艦，只有到春天水位升高，才能再次調動。

1937 年 12 月，隨着日軍沿長江向上游推進，漢口再次短暫成為國都，直到 1938 年 6 月遷都重慶。日軍很快威脅漢口，並展開轟炸。漢口的外僑，大多婦孺已被送往相對安全的上海，男人則留下，仍打算如常生活，卻最終未能如願。

1 太古在漢口有多個物業。這是他們子公司太古輪船公司 (China Navigation Co.) 的**船務辦事處和貨倉**，1920 年代建於外灘，在英租界南部海關大樓的正後方。建築左側的大片區域，也屬於該公司，在我們訪問時正在重建。

2a 和 **2b** **海關大樓**，1922 年 11 月 4 日由海關總稅務司安格聯爵士 (Sir Francis Aglen) 奠基，仍用作海關。大樓美輪美奐，還坐擁與之相稱的迷人景觀，整個外灘一覽無遺。

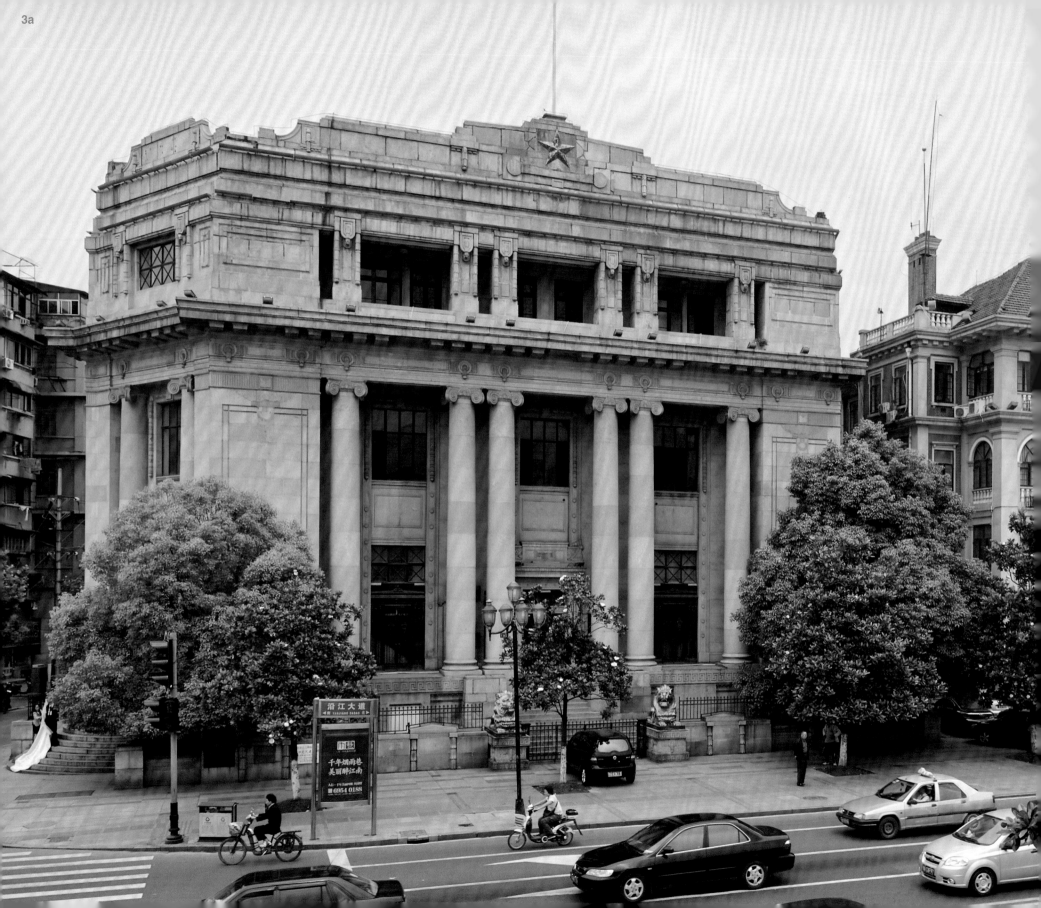

3a 橫濱正金銀行（左邊），1907 年在漢口成立。圖中是這位置的第二代建築，建於 1921 年。右邊是**霍爾特大樓**（Alfred Holt Building），霍爾特是一家英國公司，經營「藍煙囪航線」。太古持有當地的藍煙囪代理權，並在這座大樓經營業務，與太古輪船公司區分開來。該建築在入口大廳保留了航海主題 **3b**，一名保安對我們在場顯得不悅。

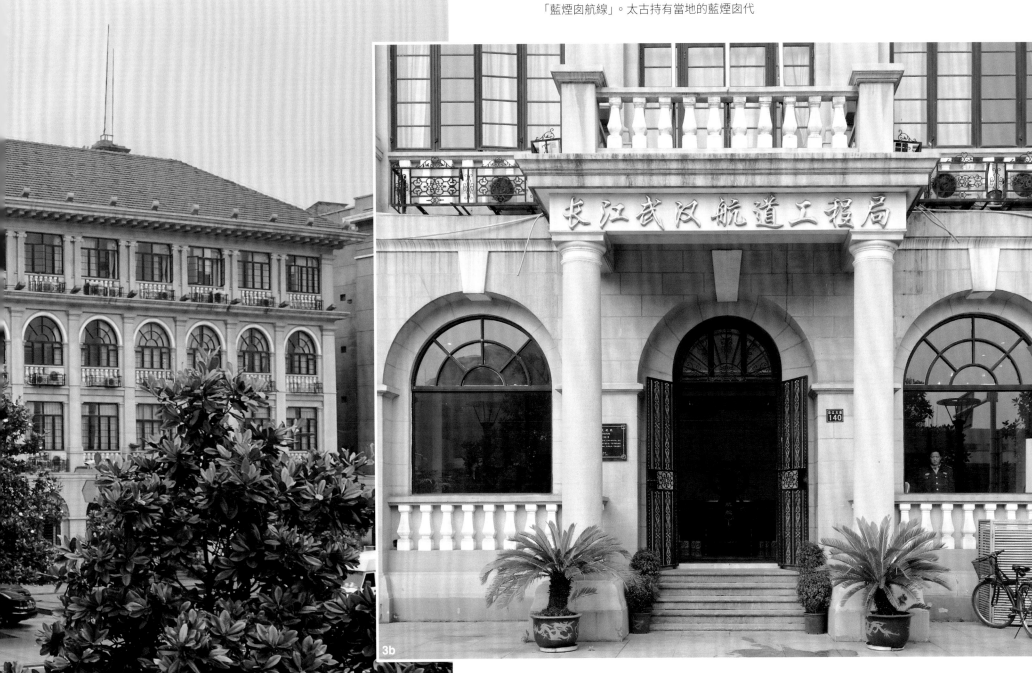

4 華倫拍的外灘照片,大約攝於 1929 年,遠端是海關大樓,右邊是亞細亞火油。英國領事館就在亞細亞火油旁邊,也標示着英租界的邊界。

下圖，左邊是**花旗銀行**（National City Bank of New York，1921 年）、**滙豐銀行**（中間）和**太古樓**（Taikoo House）**7**，是較晚期太古向巴諾夫（J.K. Panoff）收購的物業。在這座小建築的後面，圖中看不到的地方，太古的大倉庫仍然保留。鏡頭外右側是亞細亞火油大樓。我們初次到訪問花旗銀行大樓 **5a** 時，屋頂上的鷹和兩個地球已經不見了，但三年後又換上了新的 **5b**。

6 華麗的**滙豐銀行大樓**，建於 1917 至 1919 年間。除了銀行業務，滙豐還對外出租辦公室，租客包括英國皇家海軍軍官俱樂部。

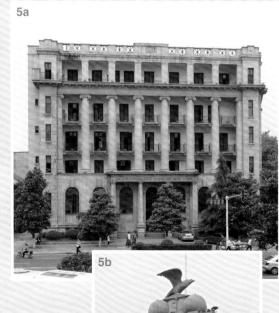

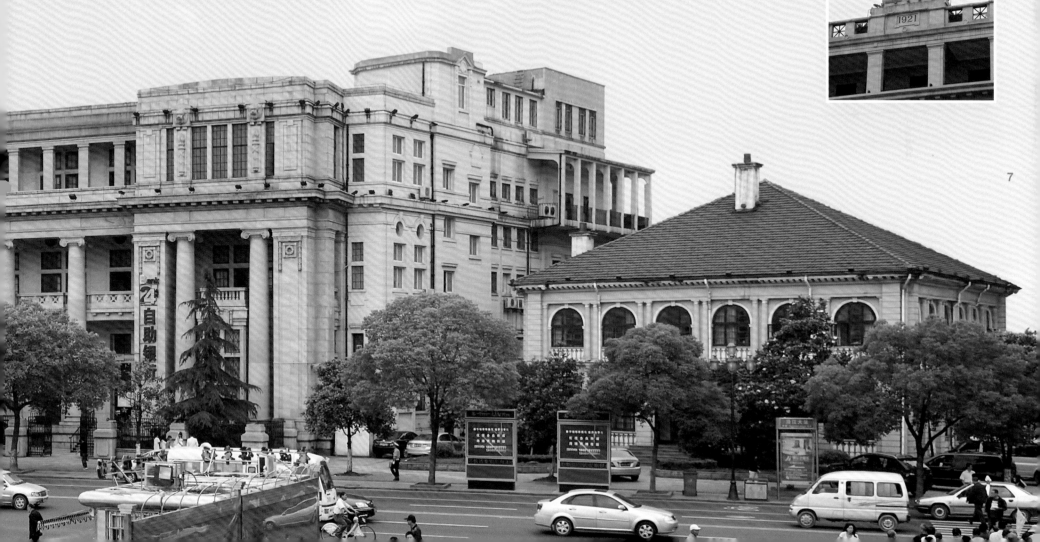

8 亞細亞火油大樓，既是辦公室，也是管理層的居所。建築物的頂層，正面是總經理的公寓。作為總經理，Jack Kitto 與家人 1932 到 1937 年在此居住。大樓現為酒店。

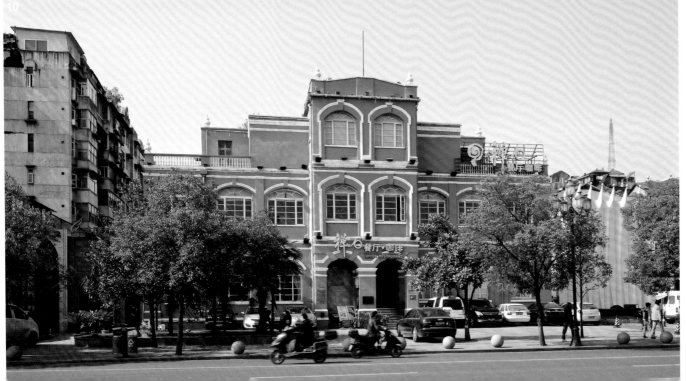

亞細亞火油對面是宏偉的**英國領事館大樓**。迷人的總領事官邸已經拆除重建，但後方的副領事官邸仍然保留 **9**。中央部分是原建築，兩翼是後來增建的。

10 踏入俄租界，就是**美孚的辦公室**。

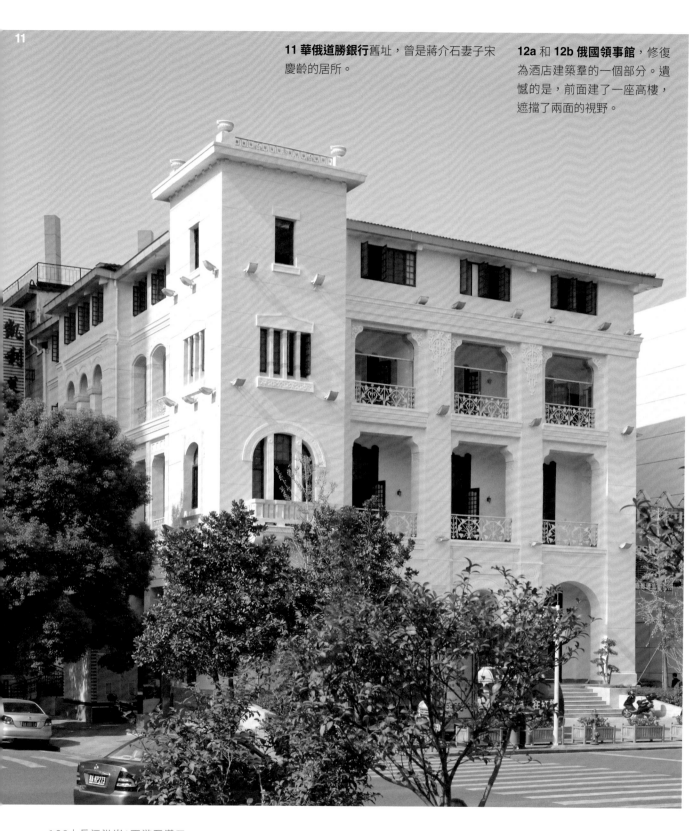

11 華俄道勝銀行舊址，曾是蔣介石妻子宋慶齡的居所。

12a 和 **12b 俄國領事館**，修復為酒店建築羣的一個部分。遺憾的是，前面建了一座高樓，遮擋了兩面的視野。

到 20 世紀初，巴諾夫成為了阜昌洋行 (Molchanoff Pechatnoff & Co.) 的聯合總經理。阜昌是一家磚茶、片茶製造公司，其洋名以兩位創始合夥人命名。巴諾夫還投資房地產，與該市許多建築都有關係。**巴諾夫的住所 13a、13b**，位於外灘，在他離開後，成為美國領事館。

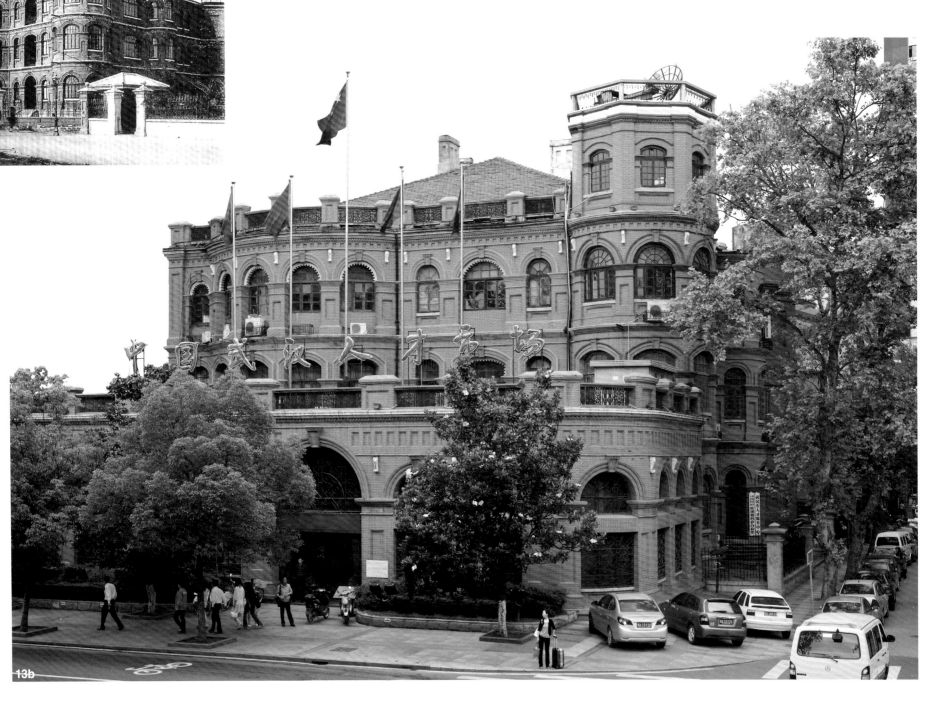

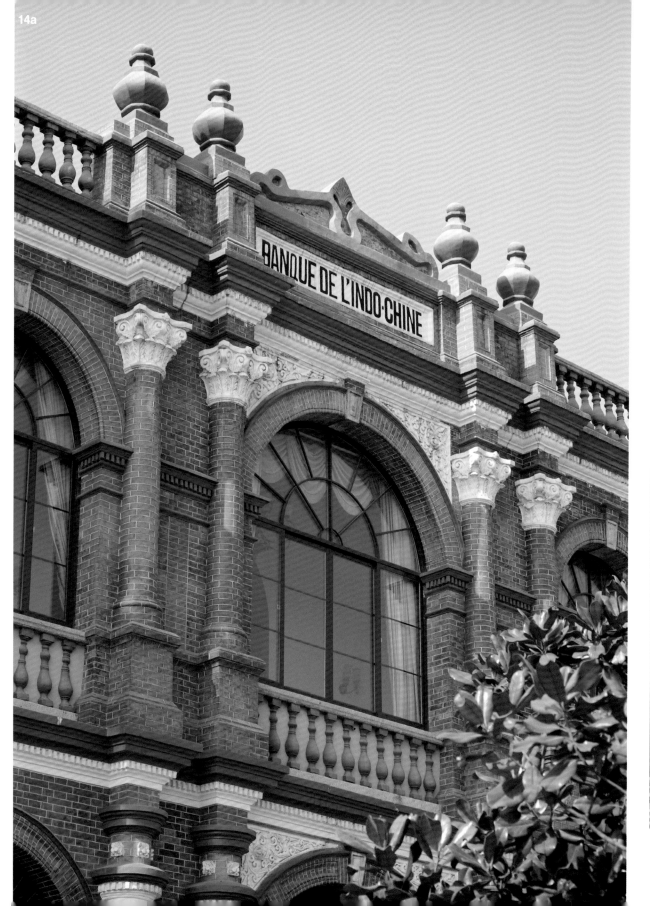

BANQUE DE L'INDO·CHINE

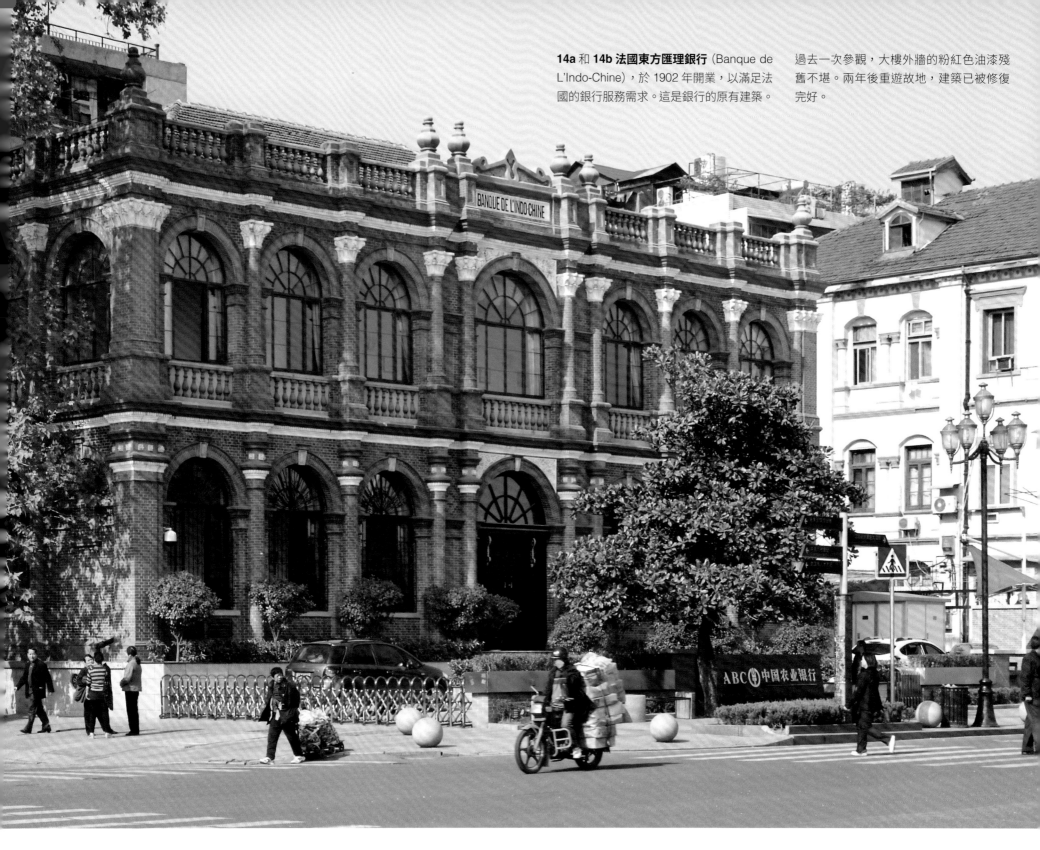

14a 和 **14b** **法國東方匯理銀行**（Banque de L'Indo-Chine），於 1902 年開業，以滿足法國的銀行服務需求。這是銀行的原有建築。

過去一次參觀，大樓外牆的粉紅色油漆殘舊不堪。兩年後重遊故地，建築已被修復完好。

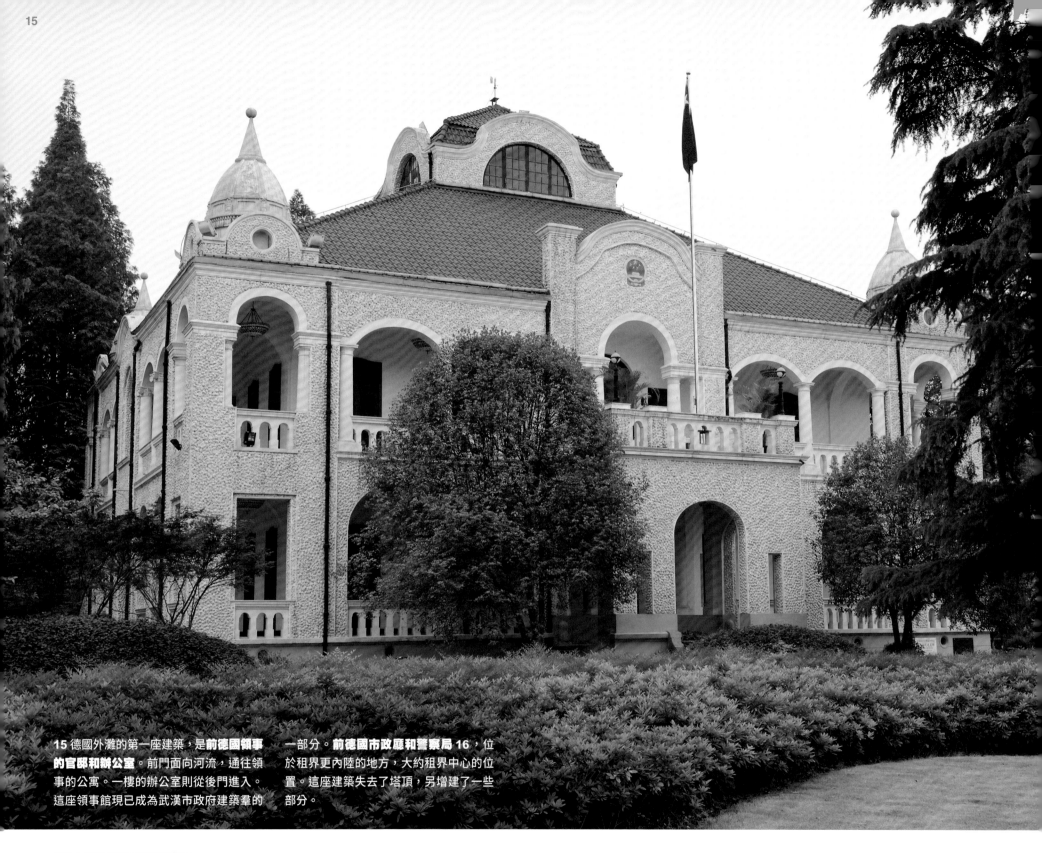

15 德國外灘的第一座建築，是**前德國領事的官邸和辦公室**。前門面向河流，通往領事的公寓。一樓的辦公室則從後門進入。這座領事館現已成為武漢市政府建築羣的一部分。**前德國市政廳和警察局 16**，位於租界更內陸的地方，大約租界中心的位置。這座建築失去了塔頂，另增建了一些部分。

日本領事館（後遷走）**17**，1902 年在外灘落成，後來增建一層，現用作酒店。外灘上還有**一所學校 18**，至今用途如舊。我們不確定該校何時建造，但在舊明信片可以看到學校周圍幾乎沒有建築物，因此很可能是租界最早的建築之一。**日本警察局 19**，仍為警察局。一名保安阻止我們進入院子，原因不難理解，但同時也友善地邀請我們進入他的小屋，讓我們不受包圍建築的高牆所阻，欣賞到這座建築更完整的面貌。

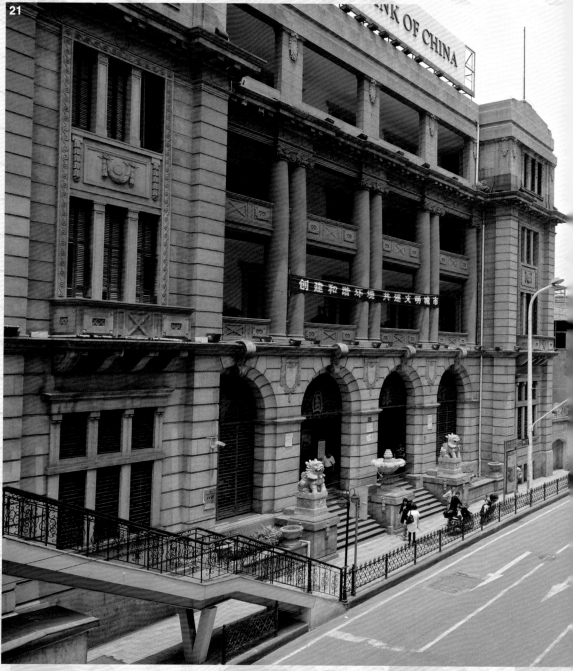

20 海關往內陸走，就是主要銀行區，這是**中國實業銀行**大樓。該行成立於 1926 年，是今天中信銀行集團的前身。

21 中國銀行，對面有一座有趣的裝飾藝術風格建築，上面有一座無線電廣播塔，過去的用途我們並不了解。

中國實業銀行成立於 1926 年，是今天中信銀行集團的前身。

22 台灣銀行。

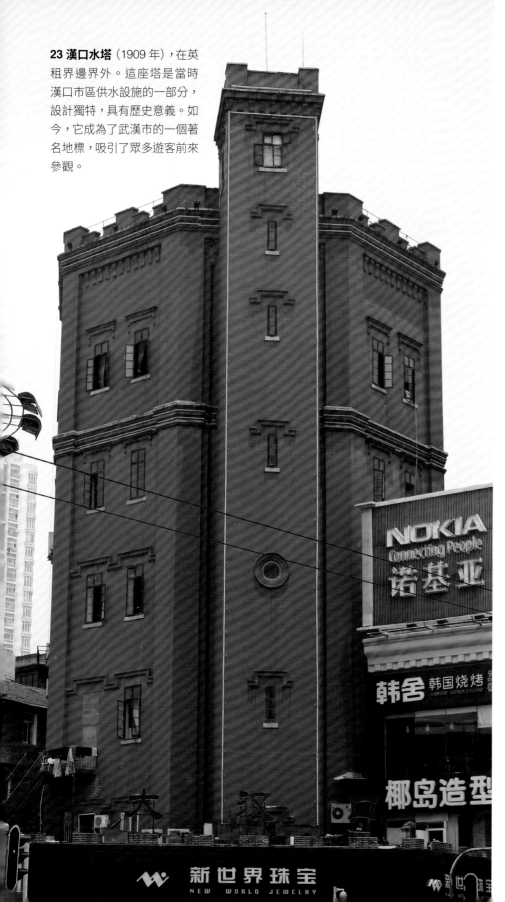

23 漢口水塔（1909 年），在英租界邊界外。這座塔是當時漢口市區供水設施的一部分，設計獨特，具有歷史意義。如今，它成為了武漢市的一個著名地標，吸引了眾多遊客前來參觀。

24

25

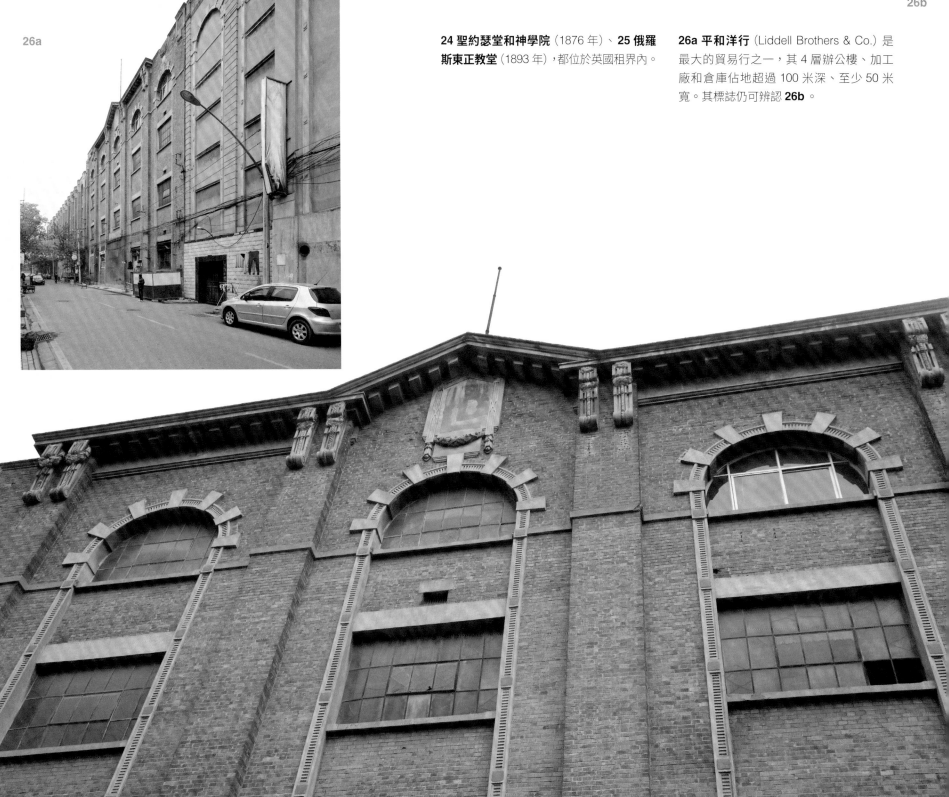

24 聖約瑟堂和神學院（1876 年）、**25 俄羅斯東正教堂**（1893 年），都位於英國租界內。

26a 平和洋行（Liddell Brothers & Co.）是最大的貿易行之一，其 4 層辦公樓、加工廠和倉庫佔地超過 100 米深、至少 50 米寬。其標誌仍可辨認 **26b**。

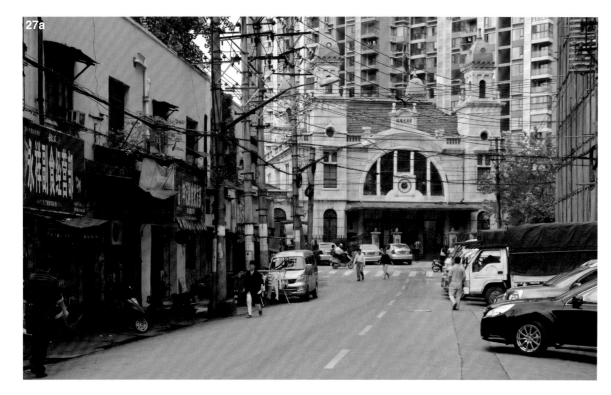

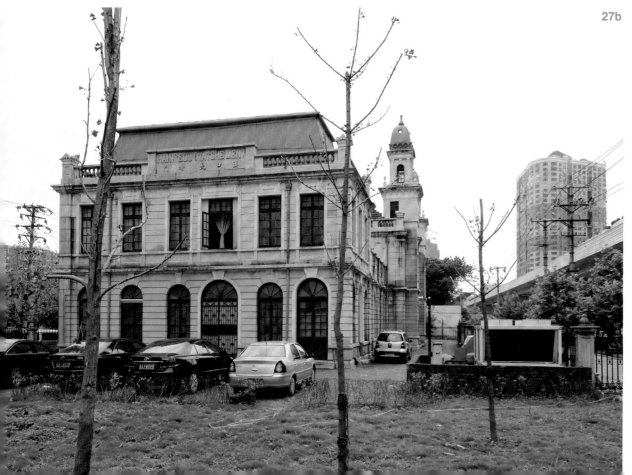

1903 年的火車站 27a，在法租界北部，
採用法國設計風格，側面仍可見到法語站
名「Hank'eou Tat Che Men」(漢口大智門)
27b。這座宏偉建築，現在的使用者包括
中國國鐵的分公司。萬國臥車公司德明飯
館 (The Wagons-Lits Hotel Terminus)，
位於租界內，初建於 1901 年，規模未能
滿足需求，於是在 1909 年以「極為宏大
的規模」重建 **28**，現時是**江漢酒店**。

29a、**29b** 看起來有些破舊的**法國領事館**，
建於 1865 年，在 1891 年水災受損，次年
重建或維修了。建築既是辦公場所，也提
供居住空間，直至 1950 年才關閉（租界在
1946 年已經歸還）。

*建於 1865 年，法國領事館
既是辦公場所，也提供居住
空間，直至 1950 年才關閉。*

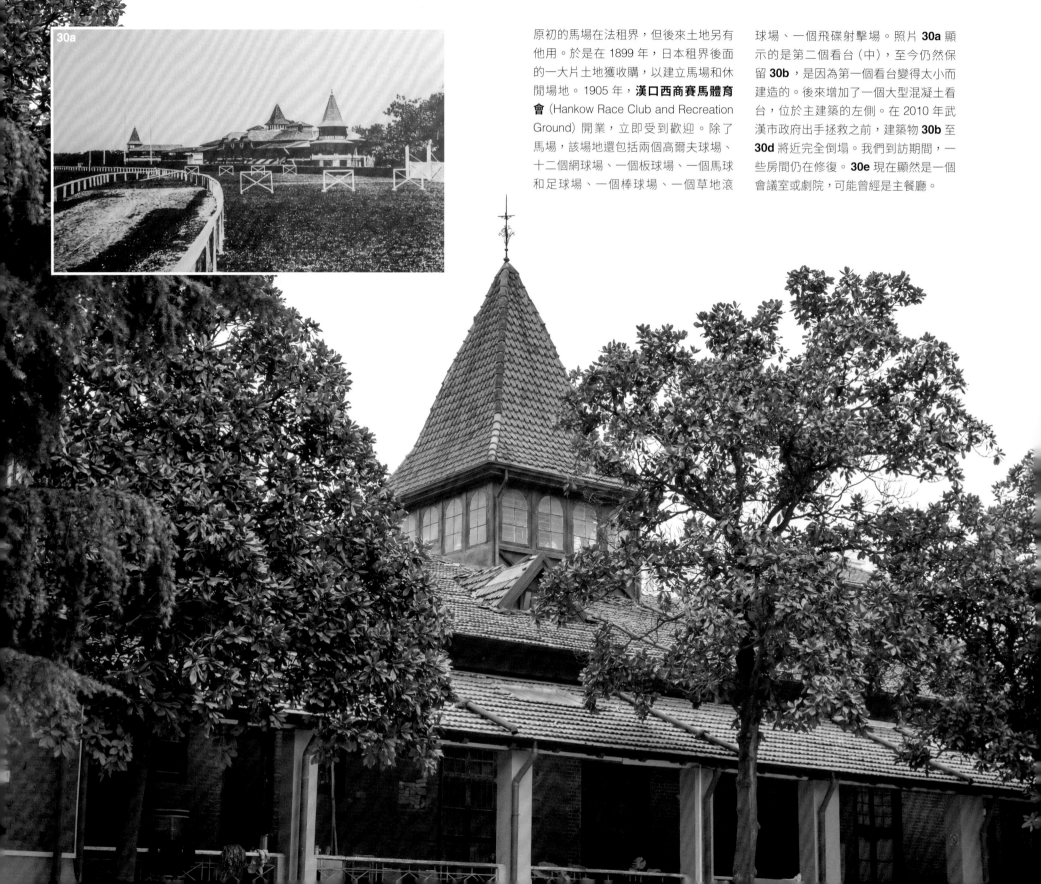

原初的馬場在法租界，但後來土地另有他用。於是在 1899 年，日本租界後面的一大片土地獲收購，以建立馬場和休閒場地。1905 年，**漢口西商賽馬體育會**（Hankow Race Club and Recreation Ground）開業，立即受到歡迎。除了馬場，該場地還包括兩個高爾夫球場、十二個網球場、一個板球場、一個馬球和足球場、一個棒球場、一個草地滾球場、一個飛碟射擊場。照片 **30a** 顯示的是第二個看台（中），至今仍然保留 **30b**，是因為第一個看台變得太小而建造的。後來增加了一個大型混凝土看台，位於主建築的左側。在 2010 年武漢市政府出手拯救之前，建築物 **30b** 至 **30d** 將近完全倒塌。我們到訪期間，一些房間仍在修復。**30e** 現在顯然是一個會議室或劇院，可能曾經是主餐廳。

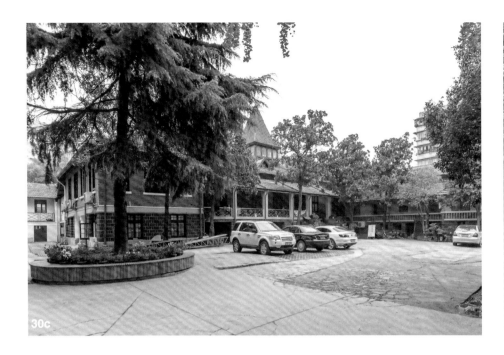

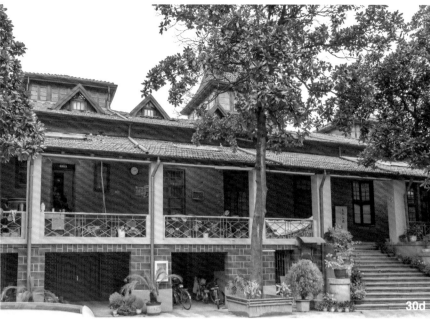

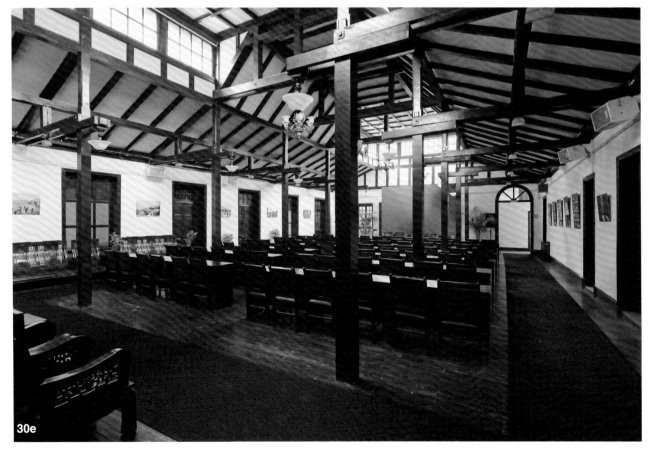

Jack Kitto 的賽馬證章。

長沙

湖南省

通商口岸，1903 年日本條約

1932 年人口：38 萬 1700

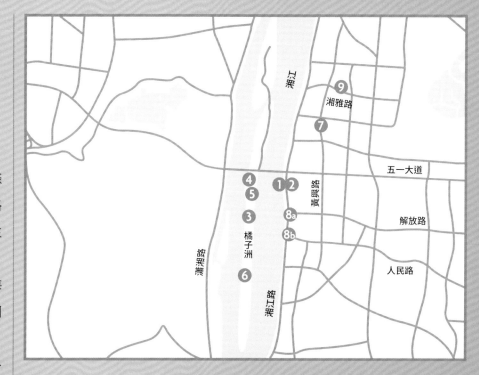

湘江流經湖南省會長沙和洞庭湖，在宜昌和武漢間與長江匯流。有一條古老的運河 4 連接長沙和廣州，但在 1918 年這條運河的功能由鐵路取代，鐵路還延伸到漢口（長沙以北約 350 公里）。長沙是湖南省和肥沃的洞庭盆地的主要商貿中心，但更以教育中心為人所知，市容清潔衛生，井然有序。

1903 年，長沙根據《中日通商行船續約》成為通商口岸。1904 年設立海關，日本隨後開設領事館。1905 年，英國設領事館於城內，後來遷至最多外國人居住的橘子洲。

各城市對外國人的態度，歡迎的固然少有，但敵視如長沙之甚者也不多見。1905 年，當首位外商，英人貝納賜（Henry Bennertz）來到長沙，當地政府甚至給他豐厚報酬來讓他離開。日本和德國商人則較為成功。雖然長沙進口貨物有限，但通過出口能賺不少錢，特別是出口礦產（煤、鉛、鋅、銻）和大米。這同時為外國輪船公司帶來業務，可惜河流水位變化會擾亂貿易。1918 年，至漢口的鐵路開通後，出口大幅增加。

1910 年，米價上漲，引發了暴力事件，大多數外國僑民逃到了河邊，但他們的物業就大受破壞。教會建築、官府衙門和一些公立學校也同樣受損。親歷其境的外國人難免心驚膽戰，但這一挫折並沒有長期影響貿易。

日軍在 1938 年逼近長沙，中國指揮官放火燒城，幾乎完全摧毀此地。及後中國人在這地區三敗日軍，但長沙還是在 1944 年淪陷。

4 譯者註：應指靈渠。

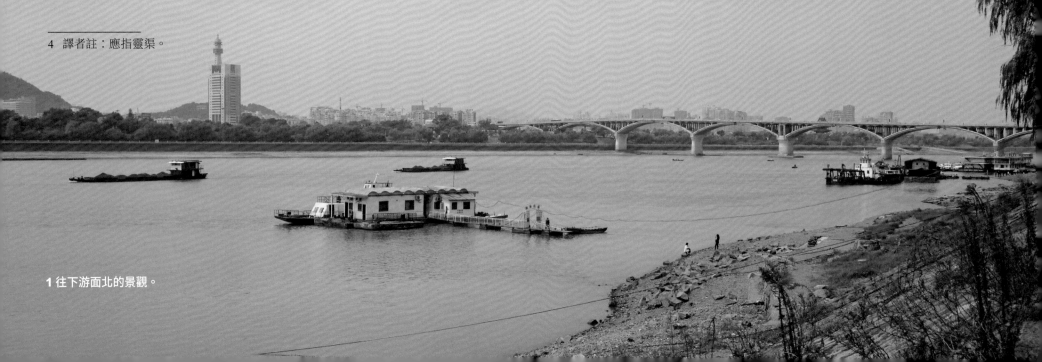

1 往下游面北的景觀。

外國僑民多數住在市中心對面的細長沙洲 —— 橘子洲。該島長約 5 公里，寬數百米。2004 年，為發展一座大型公園，島上許多建築物被拆除，但仍保留了一些通商口岸時代的建築。

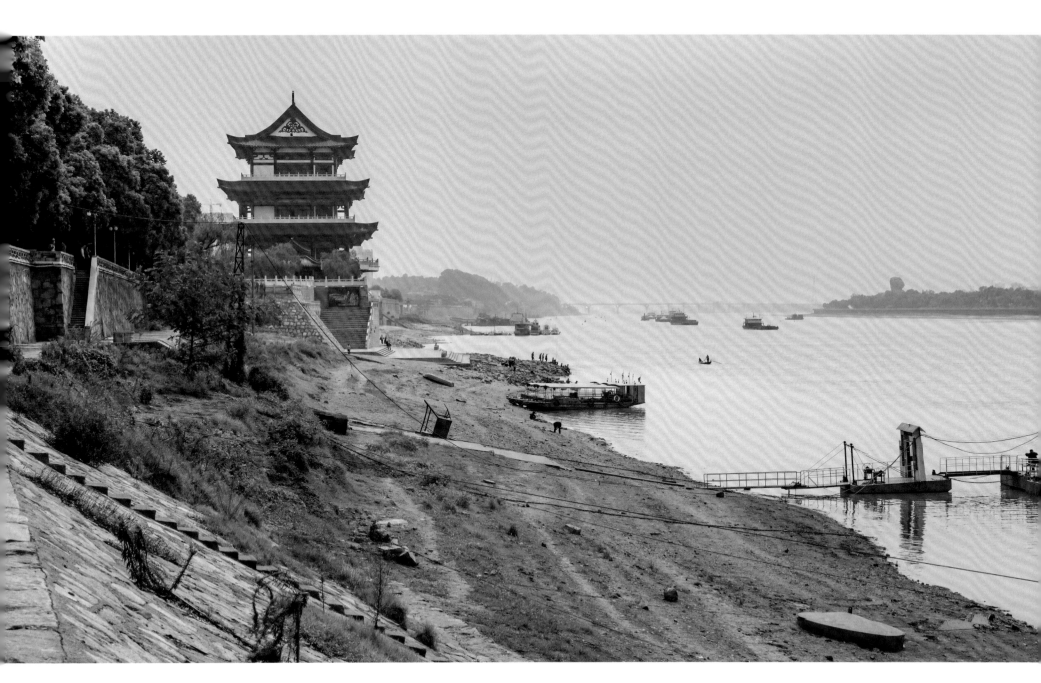

橘子洲島上

3 美孚經理府邸，我們到訪時剛經過
修復。

4 稅務司公館正待修復，工程完成於我
們參觀之後。

5 安息日會神職人員寓所。

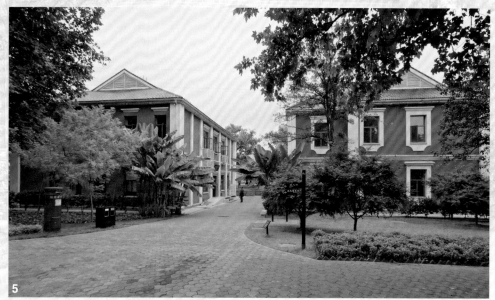

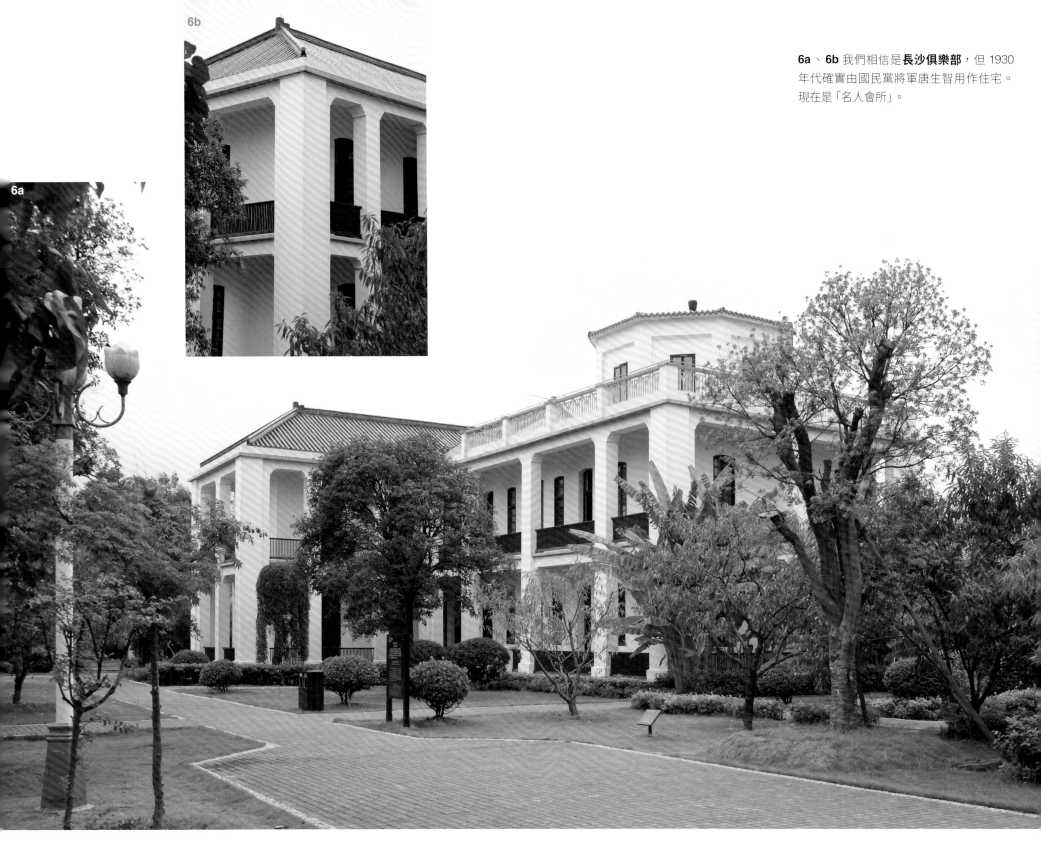

6a、6b 我們相信是**長沙俱樂部**,但 1930 年代確實由國民黨將軍唐生智用作住宅。現在是「名人會所」。

7

8a

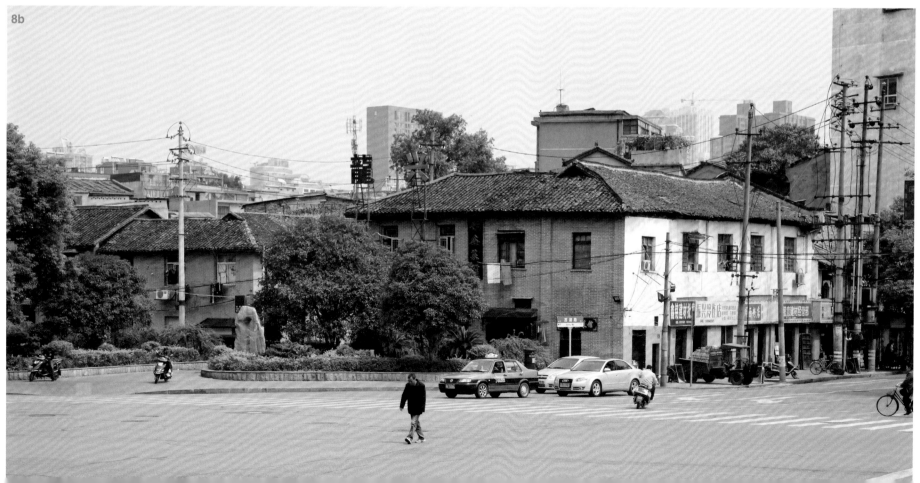

8b

回到內陸

7 聖公會三一堂。1905 年初建，1910 年被毀，1915 年重建。

8a、**8b** 屬於外國公司的棧房和辦公樓，可惜無法確定所有者。

9a、**9b** 1901 年建造的**天主教堂**（長沙聖母無染原罪主教座堂），很可能在 1910 年的搶米風潮中曾受到破壞。這是一個大型建築羣，包括一所神學院，或許還有一所學校和孤兒院 **9c**。

鎮江

南京

蕪湖

蘇州

上海

杭州

寧波

九江

廬山

廬山度假區的秋日楓葉。

長江沿岸：
九江至下游

◆

九江、廬山、
蕪湖、南京、鎮江

長江沿岸：九江至下游

九江、廬山、蕪湖、南京、鎮江

九江

江西省

通商口岸，英國條約 1858 年

1930 年代人口：約 9 萬

　　九江位長江漢口下游 220 公里處，靠近江西產品出口的要道鄱陽湖，因此是戰略要地。九江是茶葉和大米的主要交易中心，湖東景德鎮生產的精美瓷器也很吸引。

　　1858 年九江按《天津條約》成為通商口岸，但直到驅逐太平軍後才被英國佔據。1861 年 3 月，該地重獲安全。倖存的建築寥寥可數，輕易就劃定了租界。英國人到來後，當地居民覺得能回家了，開始重建。貿易也慢慢復甦，出口茶葉、大米、陶瓷、豆類、紙等商品。 怡和、旗昌（Russell）和仁記（Gibb Livingstone，廣州、香港稱「劫行」）都在九江開展業務，但隨即受挫：外國輪船禁入鄱陽湖，輪船幾小時的航程，帆船得花上數週。洋行遊說解禁，但未能成功。怡和率先在 1871 年結束業務，其餘公司也很快就跟着離開了。

　　租界管理得井井有條，貿易終於興旺了，尤其是兩家俄國公司設廠生產磚茶和片茶以後。港口也成為外國海軍艦艇和長江輪船的熱門停靠點。1898 年，《內港行船章程》向外國船舶開放中國所有的通航水域，但那時茶葉需求經已下降，有興趣在湖區經營航運的外國公司，只有亞細亞火油和日本日清汽船兩家。

　　九江外僑人數較少，安全問題頗受關注，當地也確實不時爆發騷亂。1920 年，英國領事請求路過的美國海軍陸戰隊協助平息騷亂。1925 年，上海槍擊中國示威者的消息傳出，學生衝擊英、日兩國領事館。與日本領事館屬同一樓羣

的台灣銀行已起火，日本海軍陸戰隊趕到，避免了進一步損失。1926 年，蔣介石的軍隊攻佔九江，外國人逃到長江的船上。此後不久，苦力拒絕為太古的一艘船卸貨，而當英國軍艦飛龍號（HMS Wyvern）的水手不得不幫助卸貨，卻激發了更多的騷亂。

　　1927 年，隨着英國按《陳友仁 —— 歐瑪利協定》交回漢口租界，一天後九江的租界也歸還中國。當時大多數外國人經已離開。

九江在 1858 年按《天津條約》成為通商口岸，但直到驅逐太平軍後才被英國佔據。

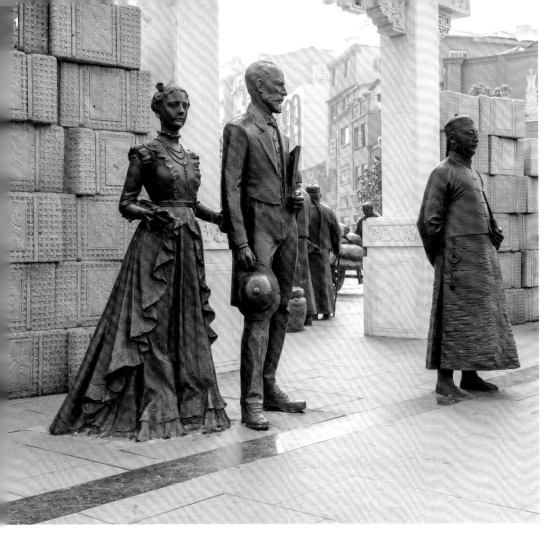

1 外灘一組真人大小的佈景，紀念把外商吸引到九江的茶葉貿易。圖中有外商夫妻二人和買辦。

日本人佔用了一個大院，從外灘向內延伸，有一整個區段。**領事館 2** 位於外灘正後面的街道。**台灣銀行 3** 位於外灘。這是重建的銀行，原來的銀行在1925 年的暴動中被毀。這些建築之間的是**住宅**，其中之一最近修復了 **4**。

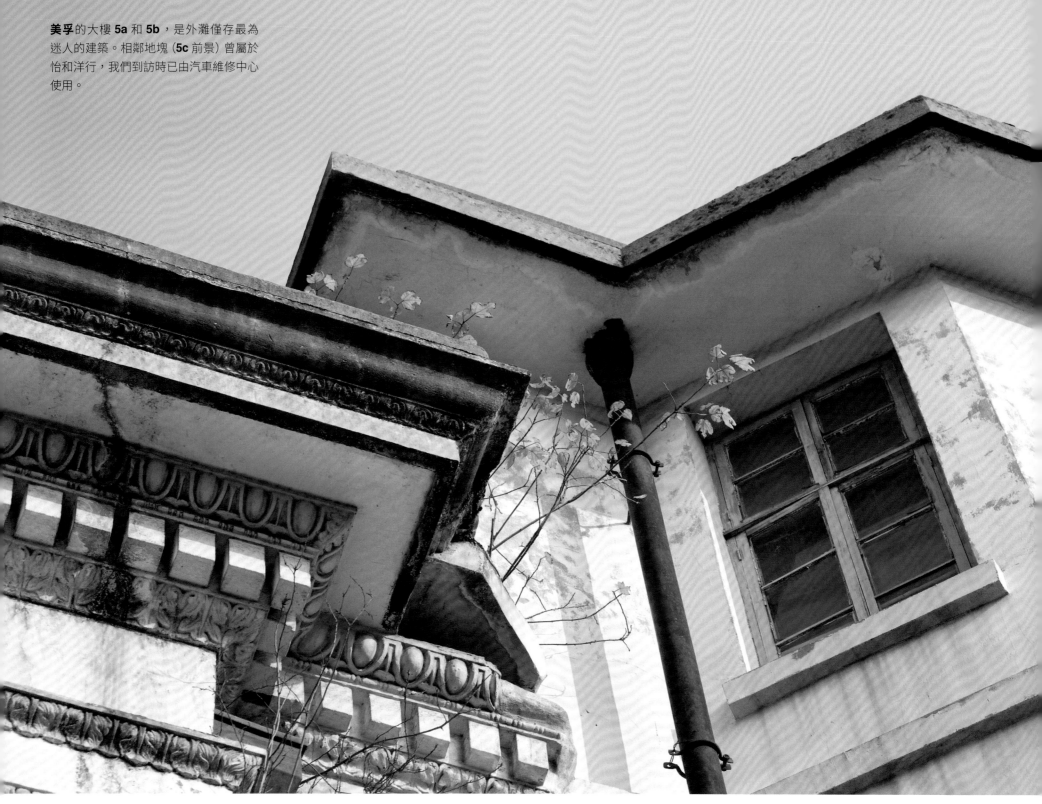

美孚的大樓 **5a** 和 **5b**，是外灘僅存最為
迷人的建築。相鄰地塊（**5c** 前景）曾屬於
怡和洋行，我們到訪時已由汽車維修中心
使用。

6 一個人帶着他的小鳥在岸邊放鬆身心。

廬山（牯嶺）

江西省
山中避暑地，1895 年
（人口隨季節變動）

　　多虧傳教士李德立（Edward Little）一手經營，外國人才得以登上廬山，到達九江以南 15 公里處的牯嶺（Kuling，一語雙關，近似英語「使人涼快」cooling 的發音），逃離長江各通商口岸的酷暑。中國允許傳教士個人擁有土地，李德立 1895 年開始在海拔千米的高原上合法買地，很快就累積了 200 公頃。他歷經困難，遭受威脅，嘗試妥協之後，終於得償所願，後來把土地拆售，迅即搶購一空。當地隨即大興土木，急速蓋起度假別墅、旅館和酒店。

　　1897 年，牯嶺開發後的首個夏季，已有 300 名外僑到訪，日後人數還不斷增加。1904 年，李德立擴大了發展區，增加了一倍土地面積，很快就有了醫院、學校、教堂、漢口及上海商號的分店。到 1917 年，夏季居民已接近 2000 人。牯嶺全年都有不少人到訪，也成為備受追捧的退休地點。

　　牯嶺架構獨特，並非正式的外國人居留地或租界，而是私人擁有的度假區，由類似物業委員會的方式營運。牯嶺甚至吸引了富有的華人定居，就連蔣介石也曾到訪，還在此召開過幾次的夏季會議。1929 年，華資試圖控制度假區，卻遭抵制。但在 1936 年，度假區正式歸還給中國人。

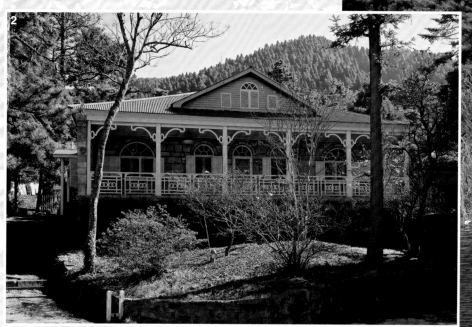

我們在十一月一個涼爽的日子到訪這山間度假區，可惜時間有限，只能參觀度假區的一小部分。

有四個湖，這座建築 **1** 和船屋 **3** 位於較大的**如琴湖**邊。典型的別墅 **2**。

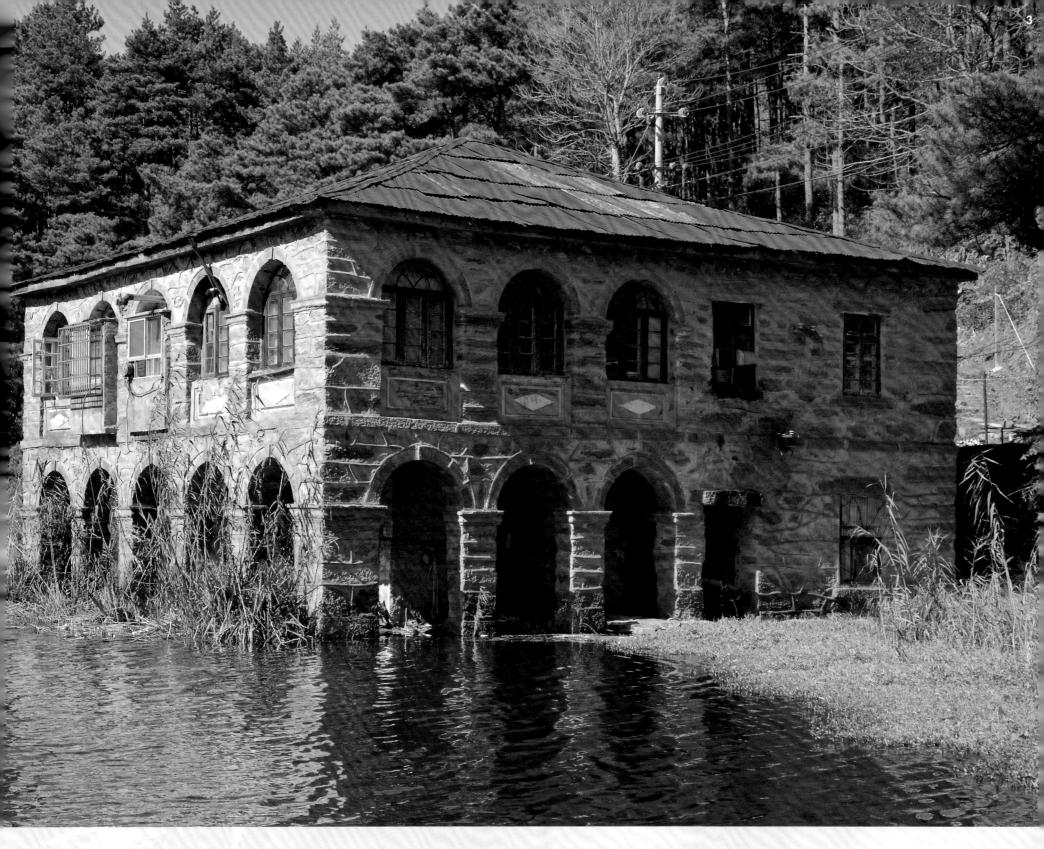

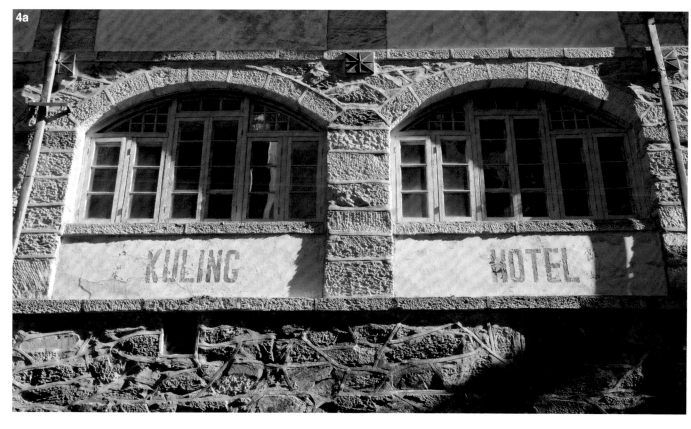

4a

KULING HOTEL

4b

牯嶺飯店 **4a**、**4b** 是度假區的酒店之一。**美國聖公會耶穌升天堂** (Protestant Episcopal Church) **5** 建於 1910 年。較小的別墅更為常見，但也有較大的 **6**。**物業委員會** (Council Estate Office) 的辦公樓 **7** 現已成為一家餐廳。

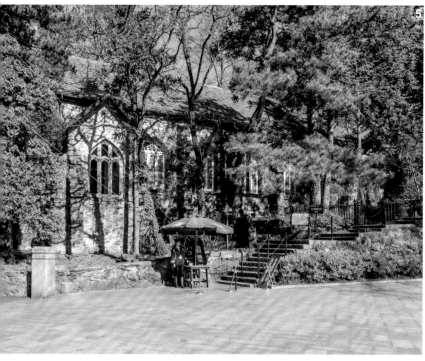

5

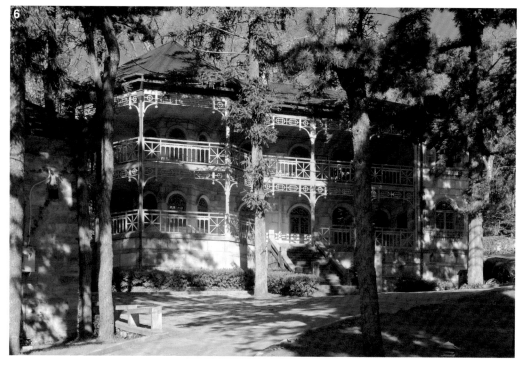

6

蕪湖

安徽省

通商口岸，1876 年英國條約

1934 年人口：32 萬 8803

蕪湖是個古老的城市，多個世紀以前已有人聚居。在 19 世紀，安徽各地出產大量稻米，以蕪湖為收集、轉運的樞紐。此外木材也是主要商品。根據 1876 年的《煙台條約》，蕪湖成為通商口岸，並於 1877 年劃出英國在河邊的租界。除了用輪船快速運送大米的前景，英商對茶葉和絲綢貿易也很有信心。這種商機確實存在，但一直牢牢掌控於華商手中。還有更多的困難，例如河道不時氾濫，又如木材商拒絕在其土地改善排水或修建道路，構成阻礙，導致從租界難以到達海關大樓。

經過多年的緩慢發展，蕪湖當局 1905 年建立了各國公共租界，從而改善了外灘，填平了沼澤，修建了道路。1919 年，在更方便的位置，興建了新海關大樓。即便如此，只有太古實際大力投入開發，怡和只是收購了與之比鄰的前灘地段而已。太古建造了四個大型米倉以及配套建築，主要有一個航運辦公樓和一些住宿設施。高級職員住在長江繫泊的大船上。

雖然外商在蕪湖的業務僅限於航運，但傳教士卻非常活躍，從 1877 年起就購置大片土地。他們興建的大型醫院、學校和聖若瑟主教座堂仍然倖存。但在 1891 年反天主教騷亂中，其中一些建築曾經被毀，所以今日見到的只是重建的版本。

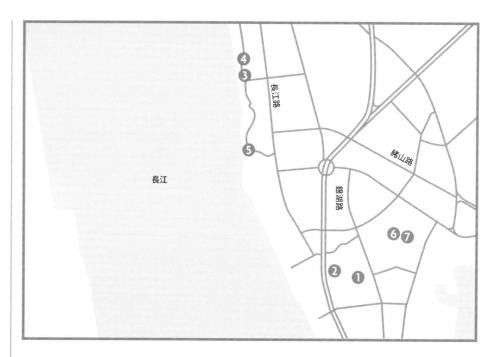

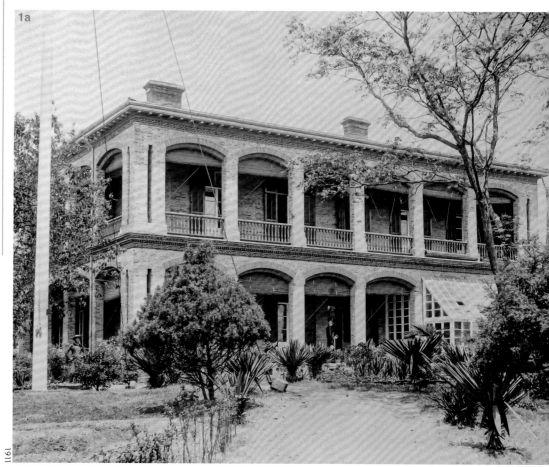

1a

1a、**1b**、**1c**（後頁）是**英國領事館**，建於 1887 年，位於聖若瑟主教座堂（Cathedral of St. Joseph）後面。底層有會客室、餐廳、領事辦公室和一個較小的助手辦公室。後面是一座獨立建築，設廚房、倉庫、傭人宿舍。房子已經不存在了，但輪廓依稀可見。

樓上有三間臥室、一間梳妝室、四間浴室。底層的陽台保持原樣，樓上的陽台已經封閉。這座建築已被簡化到只剩基本結構。院子裏曾有警察營房和監獄，都不存在了。

1911

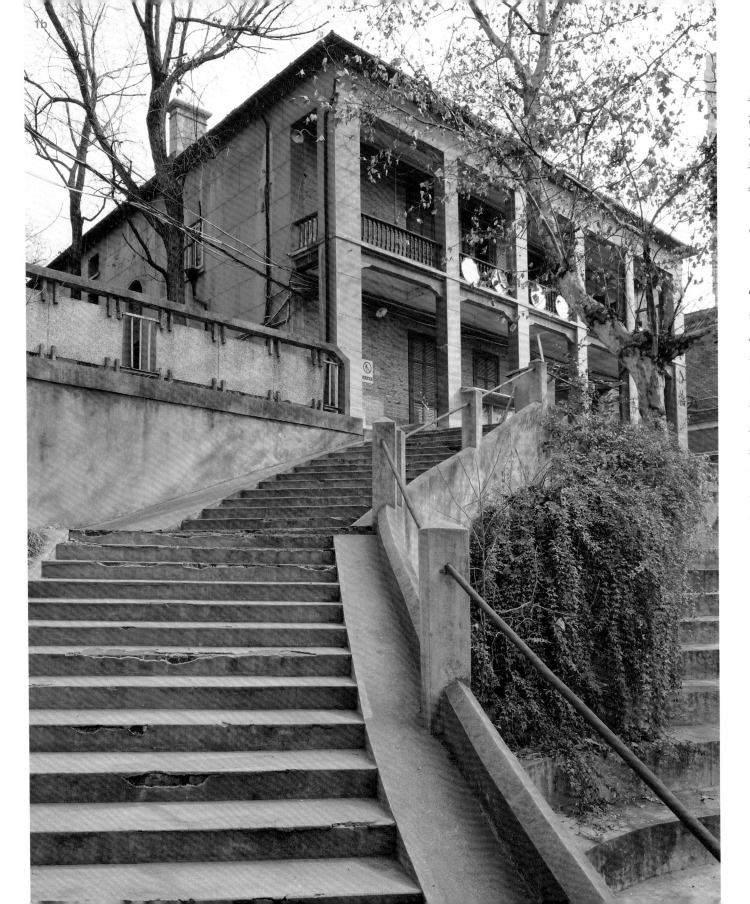

1891 年 5 月，發生蕪湖最嚴重的暴動，首先針對法國傳教士。他們在英國人的定居地建起一座宏偉的大教堂和孤兒院。據說，神父對孤兒的照顧招致敵意 —— 華人認為神父要利用這些兒童的眼睛製藥 (Nelson Evening Mail，新西蘭的《納爾遜晚郵報》)。

「領事福恪林 Colin Mackenzie Ford [5] 和警察從一樓的陽台看着大教堂被毀，直到暴民轉而注意領事館，向該處投石。福恪林的夫人懷孕快要足月了，幸好海關人員把他們救出，安排他們穿上中國服裝，暗中送到安全地方。次年，《北華捷報》報道了 1892 年 5 月 25 日蕪湖運動會的成功舉行。福恪林主禮，他的妻子頒獎。在通商口岸，暴動很快就被遺忘。領事館於 1922 年關閉，其職務轉交給南京。」

5　作者註：我的曾曾曾叔公。

WORKS. 40/358

2/9/87.

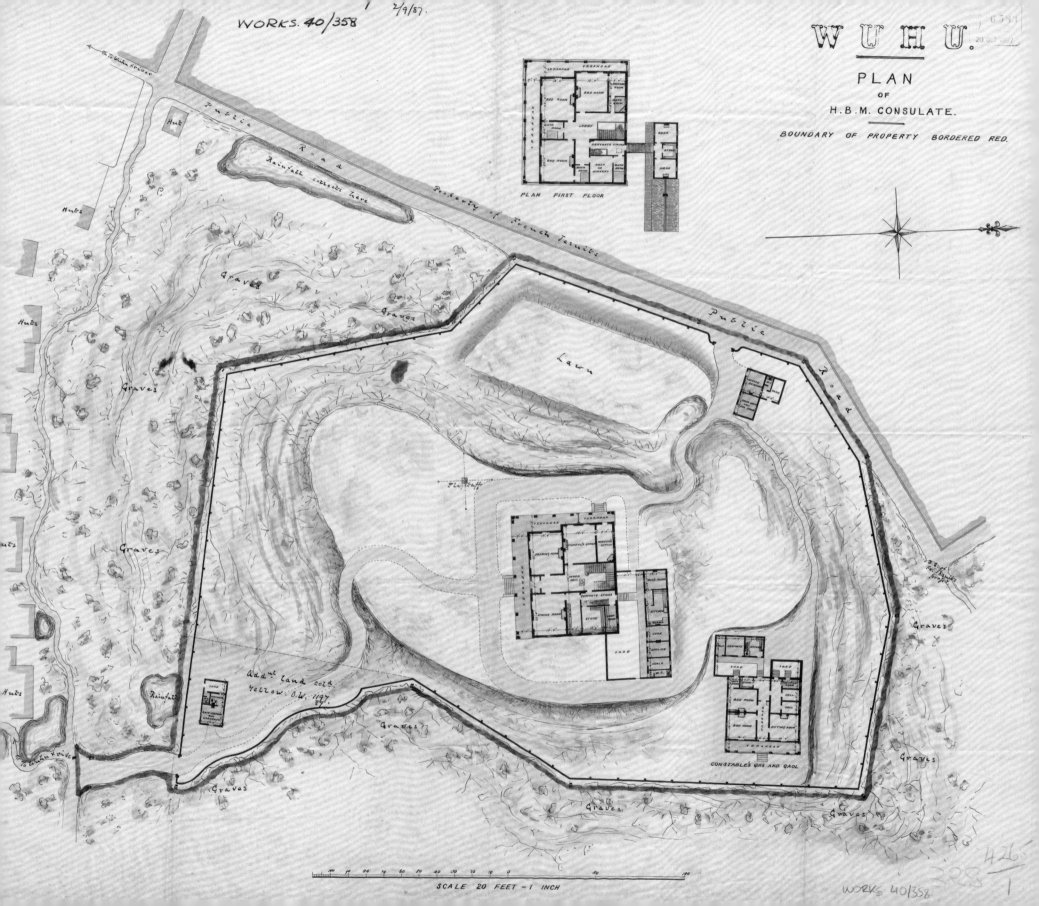

WUHU.

PLAN
OF
H.B.M. CONSULATE.

BOUNDARY OF PROPERTY BORDERED RED.

PLAN FIRST FLOOR

Public Road

Property of French Jesuits

Rainfall collects here

Public Road

Graves

Huts

Graves

Lawn

Flagstaff

Add'l land col'd. Yellow. O.W. 1197.

Rainfall

Graves

CONSTABLE'S QRS AND GAOL.

SCALE 20 FEET = 1 INCH

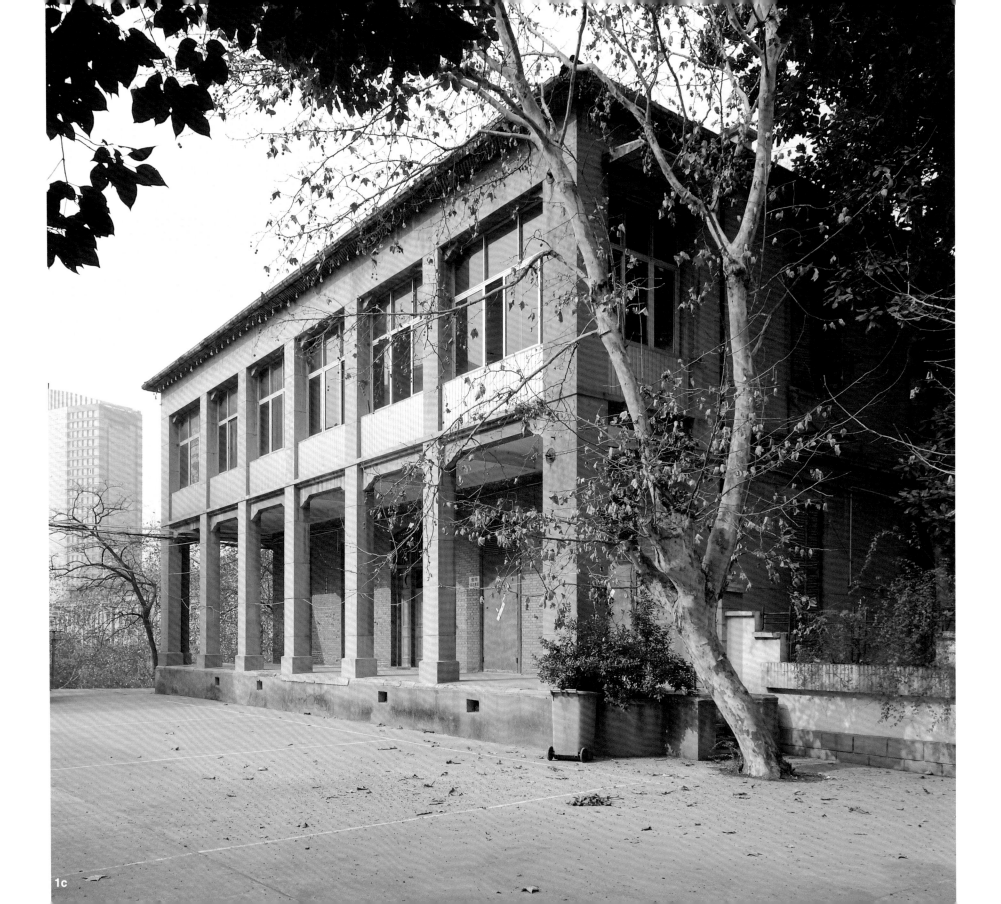

1c

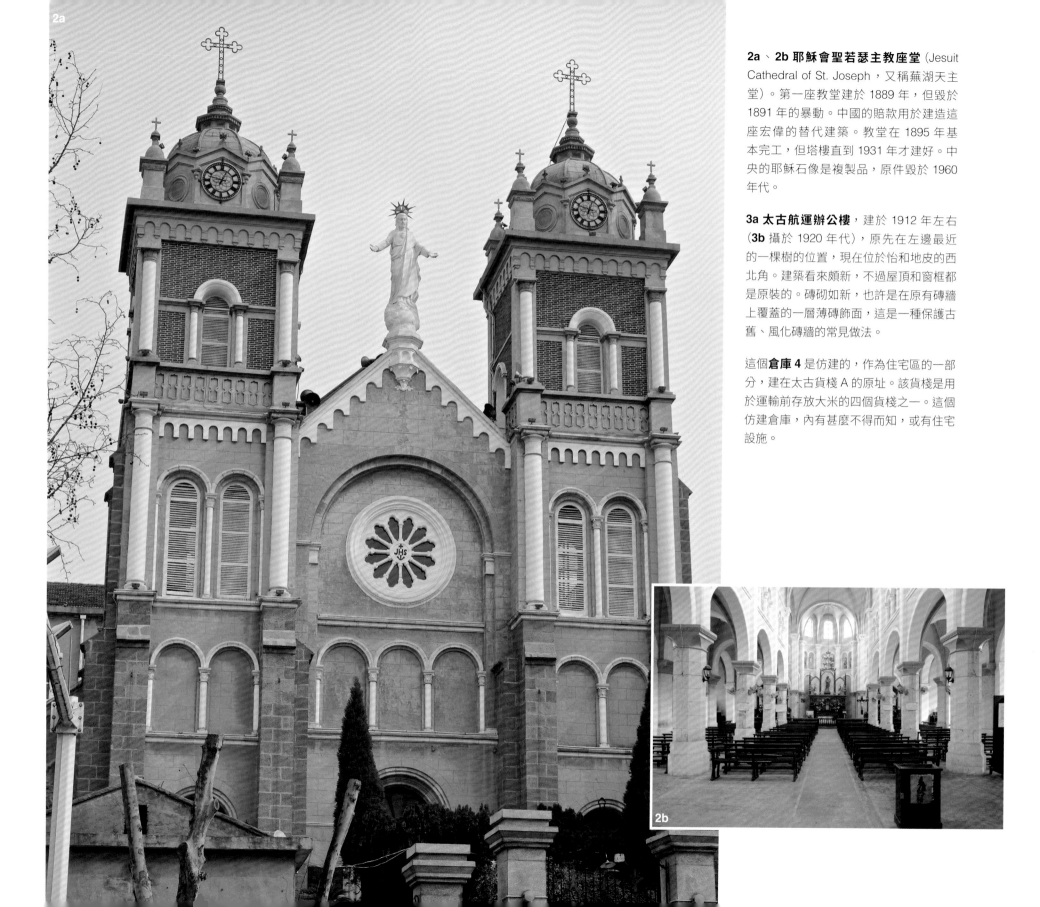

2a、**2b 耶穌會聖若瑟主教座堂**（Jesuit Cathedral of St. Joseph，又稱蕪湖天主堂）。第一座教堂建於 1889 年，但毀於 1891 年的暴動。中國的賠款用於建造這座宏偉的替代建築。教堂在 1895 年基本完工，但塔樓直到 1931 年才建好。中央的耶穌石像是複製品，原件毀於 1960 年代。

3a 太古航運辦公樓，建於 1912 年左右（**3b** 攝於 1920 年代），原先在左邊最近的一棵樹的位置，現在位於怡和地皮的西北角。建築看來頗新，不過屋頂和窗框都是原裝的。磚砌如新，也許是在原有磚牆上覆蓋的一層薄磚飾面，這是一種保護古舊、風化磚牆的常見做法。

這個**倉庫 4** 是仿建的，作為住宅區的一部分，建在太古貨棧 A 的原址。該貨棧是用於運輸前存放大米的四個貨棧之一。這個仿建倉庫，內有甚麼不得而知，或有住宅設施。

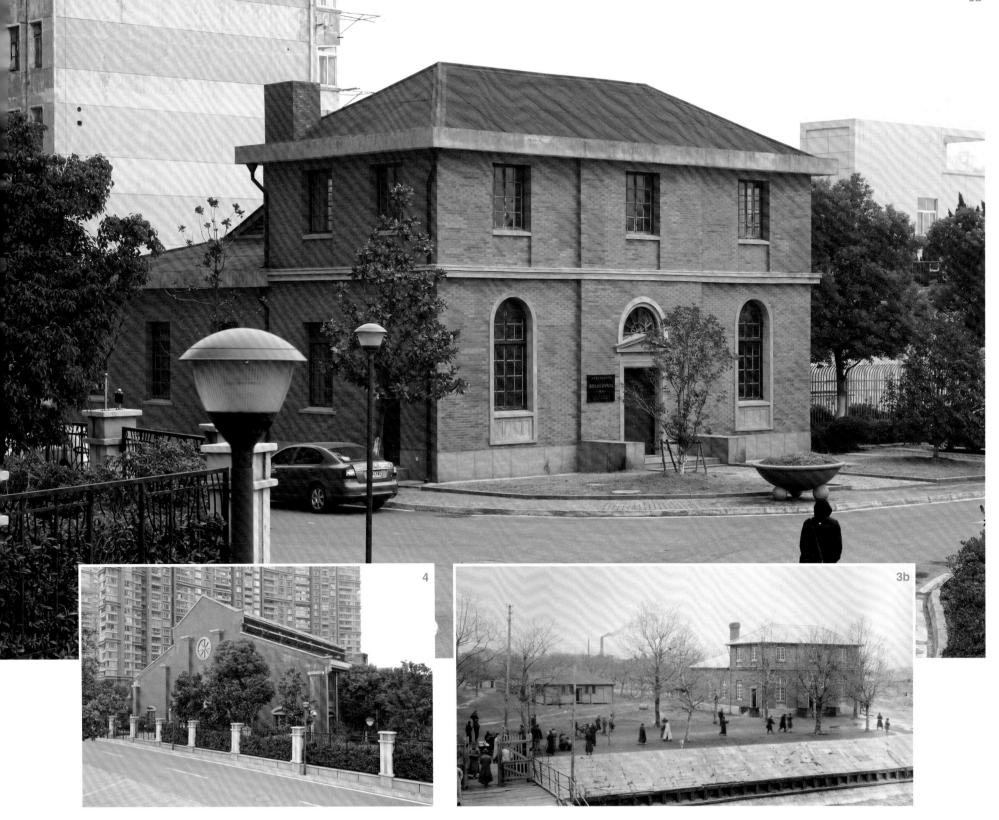

4

3b

*時鐘運作正常，但四個鐘面的
同步性可以改進。*

5a、**5b** 這座**海關大樓**於 1919 年竣工。
最早的一座建於 1877 年，位於更內陸一
處位置，係填平了小溪來興建。

5b

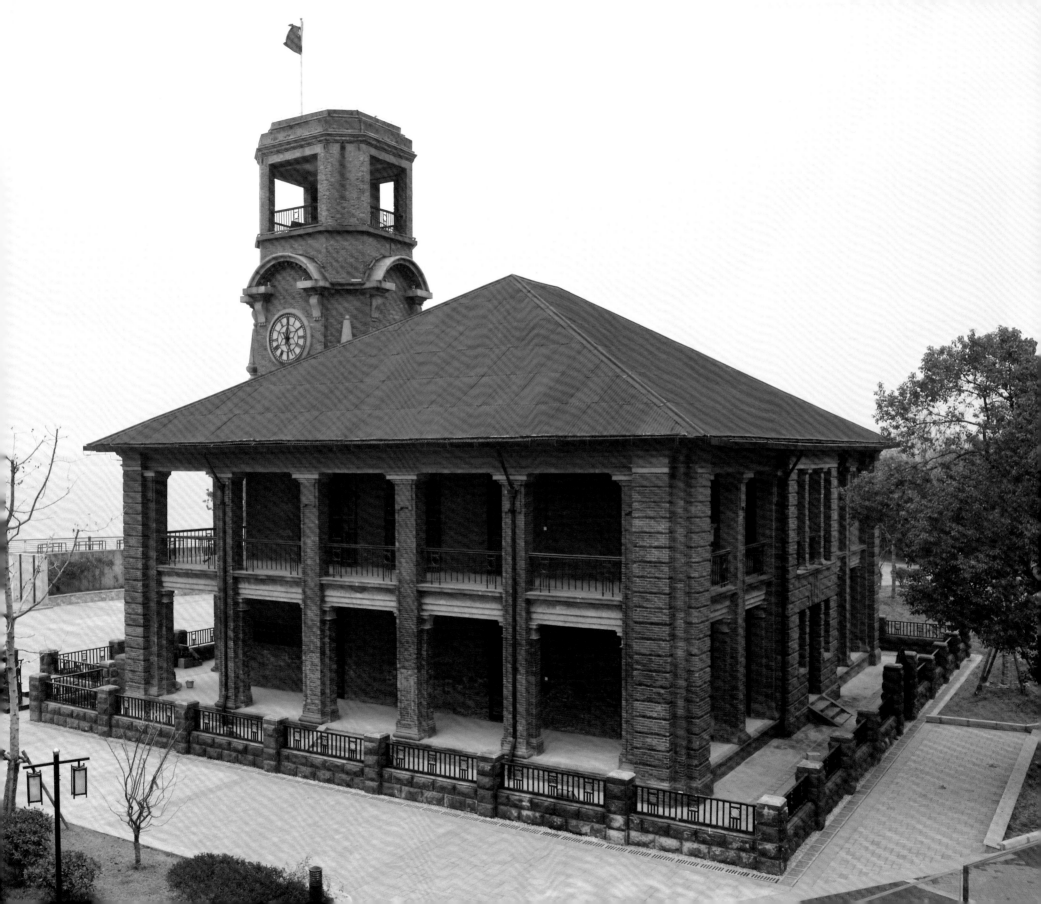

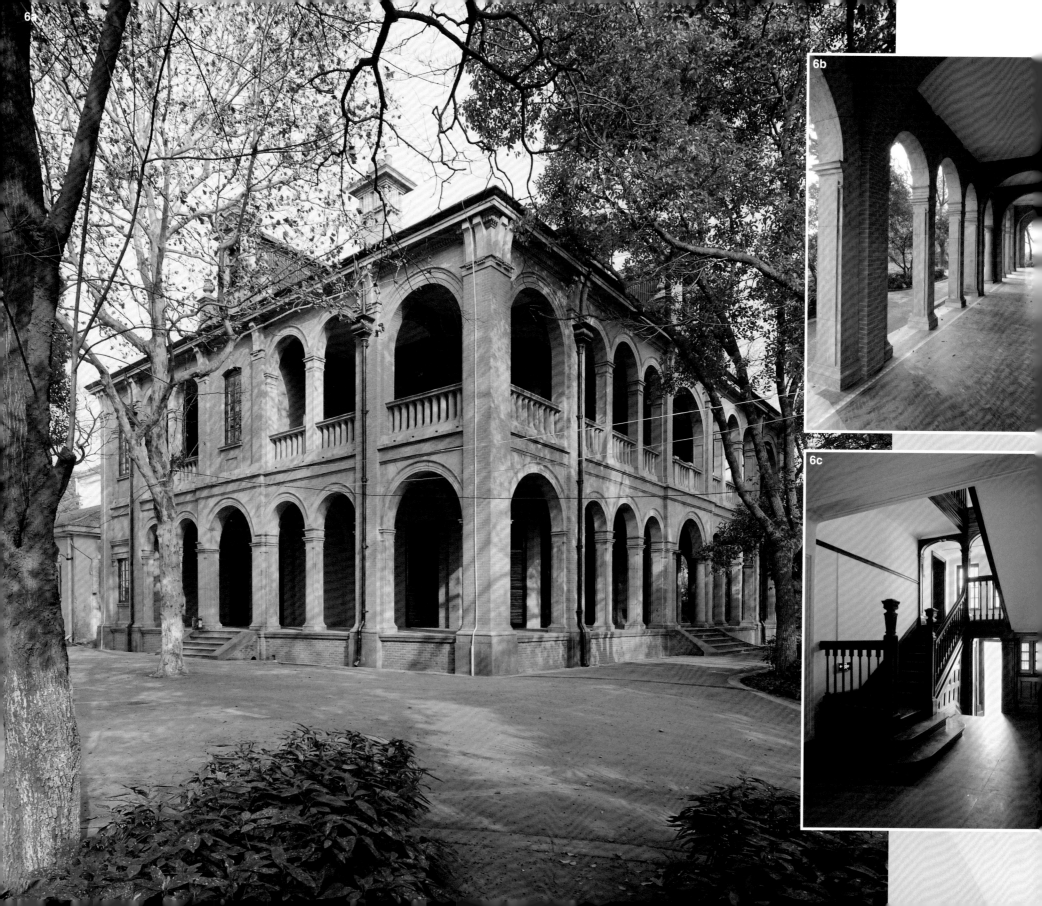

6a

6b

6c

海關稅務司的豪華官邸 6，建於區內最高的山上，1882 年落成。我們在山腳下的門口猶豫了一下，但還是走了進去，未受阻礙。院子裏的一輛婚禮服務車也讓我們更有把握。建築物是敞開的，我們入內仔細考察。附近的**副稅務司邸 7**規模只是稍遜，因為大門上鎖，只能在外欣賞其白色柱廊和出色的復修成果。

除了這裏介紹的建築，聖雅各中學 (St. James' School) 仍然營運，現稱蕪湖市第十一中學。學校的門衛為我們轉達了入內參觀的請求，但被拒絕了。

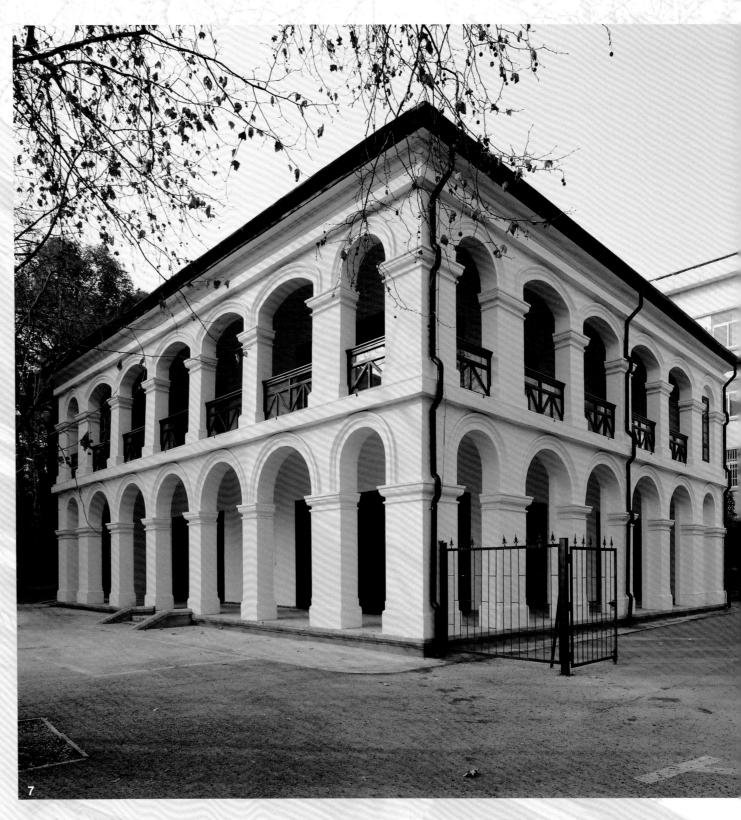

7

南京

江蘇省省會

通商口岸，1858 年法國條約

1937 年人口：101 萬 8795

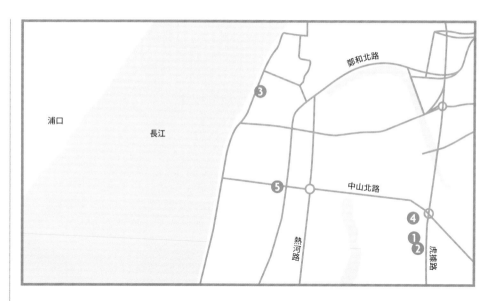

南京曾經是幾個王國和朝代的首都，前後歷數百年，注定其政治地位比商業地位更為重要。第一次鴉片戰爭，英國對南京的威脅迫使清帝妥協。1853 年，南京被太平天國攻佔，定為首都，而且尚在佔領期間就被列為通商口岸（1858 年《天津條約》）。1864 年太平軍敗退後，1865 年英法兩國打算劃出租界，卻發現南京已淪為廢墟：太平天國亂後，清兵掠奪了城裏所餘無幾的財產，還屠殺了許多倖存的居民。隨後，當地政府不同意劃出的租界，上報北京，但北京未有及時採取行動。

1899 年，海關啟用，南京成為正常運轉的通商口岸。英國、美國、德國於 1900 年開設領事館，日本緊隨其後。租界設於長江沿岸的下關，自 1870 年代起就有外國輪船停靠。該港口的優勢在於，是長江能夠停泊最大船隻的最上游位置。但河流變化莫測，多次沖毀堤岸，損壞財產，奪去生命。

南京在 1908 年開通了至上海的鐵路，1912 年開通了從浦口（長江對岸的一個村莊，列車以渡輪載運過江）到天津的鐵路，成為鐵路樞紐。租界還有一條單線鐵路，連接南京的中心，其中一段仍然可見。另一段線路將鐵路延伸至蕪湖。

1912 年 1 月，南京成為新成立民國的首都，但攻下南京的過程對基建和居民造成了巨大損害。苦難並未完結，1913 年一場兵變，招致更多的屠殺和破壞。兵變的領袖逃脫，留下本地居民承受惡果。1912 年 4 月，北京重新成為首都，但隨着國民黨試圖建立政權，全國很快就陷入內戰。蔣介石將軍 1925 年起領導國民黨，決心廢除列強強加給中國的不平等條約。1927 年 3 月，多個外國領事館遭到國民黨軍隊襲擊。英國總領事成為目標，住所也遭到洗劫。美、日領事館也遭受了類似的損失，七名外國人喪生，數人重傷。最終，在長江上英美炮艇火力掩護下，他們才得以逃脫。

這起無故襲擊，造成人命傷亡、財產損失，列強憤而抗議，要求補償、賠款。蔣介石堅稱騷亂由共黨叛亂分子一手造成，然後以此為藉口，追捕共產黨員和其支持者。一如既往，仍是普通民眾受苦最深。不幸的是，1937 年由日軍再次證明了這一點，此事日後稱為南京大屠殺。

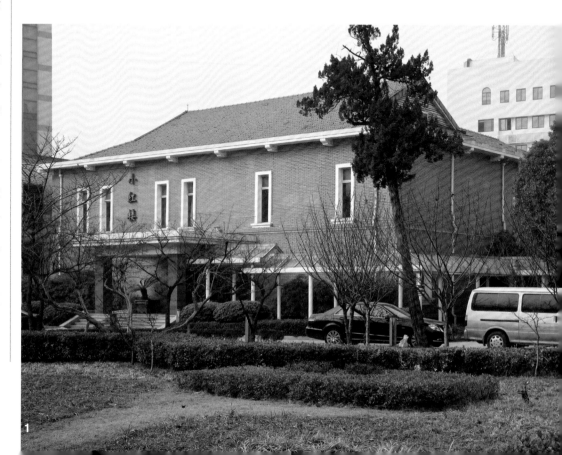

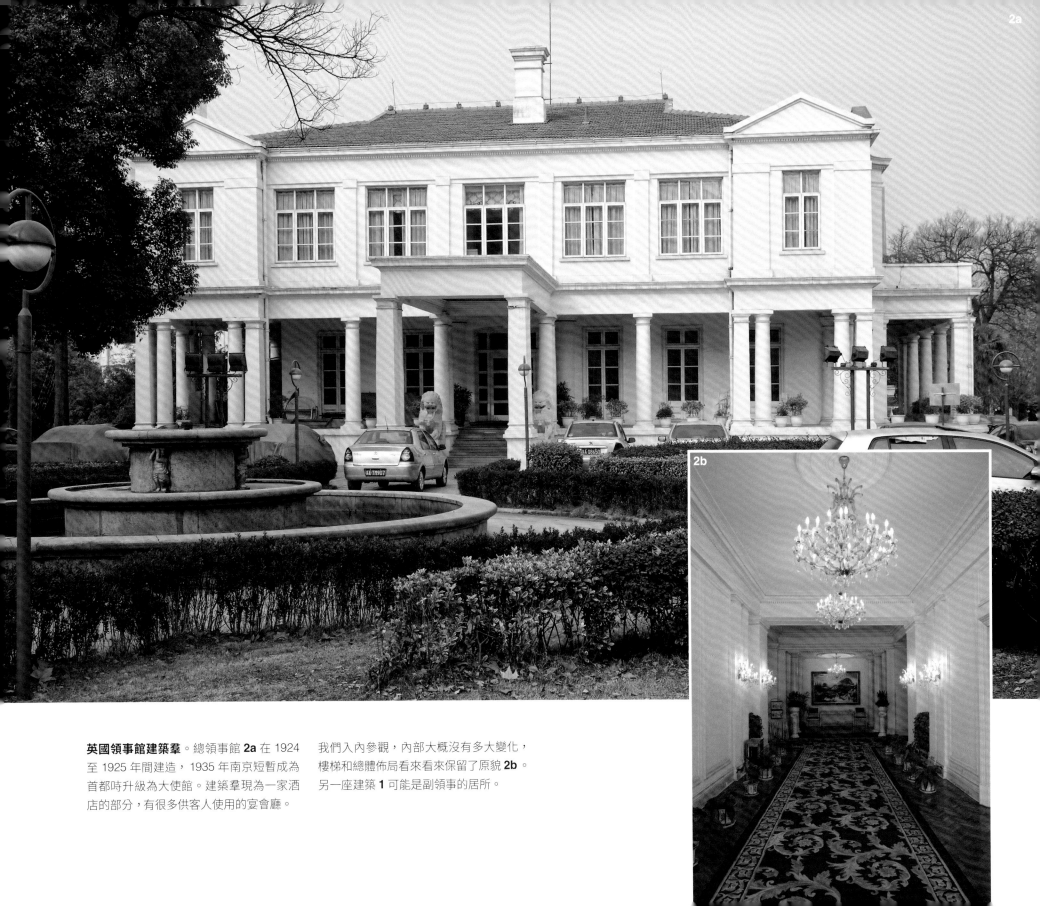

2b

英國領事館建築羣。 總領事館 **2a** 在 1924 至 1925 年間建造，1935 年南京短暫成為首都時升級為大使館。建築羣現為一家酒店的部分，有很多供客人使用的宴會廳。

我們入內參觀，內部大概沒有多大變化，樓梯和總體佈局看來看來保留了原貌 **2b**。另一座建築 **1** 可能是副領事的居所。

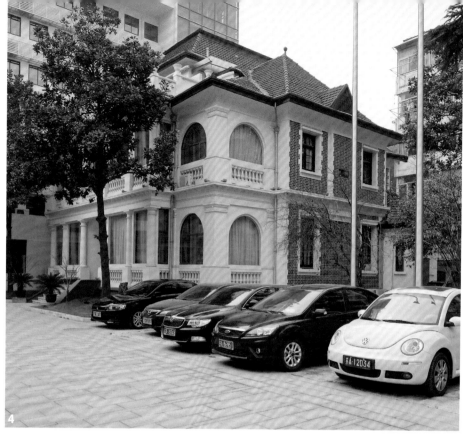

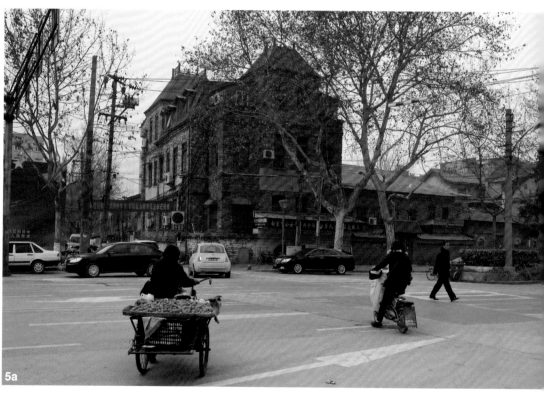

3 或許原先是**海關大樓**，後來由**中國銀行**使用，但也可能一直只是銀行。

4 根據地點和設計判斷，我們認為是**德國領事館**。

5a、**5b 揚子飯店**，建於 1914 年。建築曾由南京市公安局使用，我們因而幸運地獲准短暫進入院子，拍攝了這個結構。

揚子飯店經已修復，再次開辦旅館，雖然是只有八間臥室的小旅館。

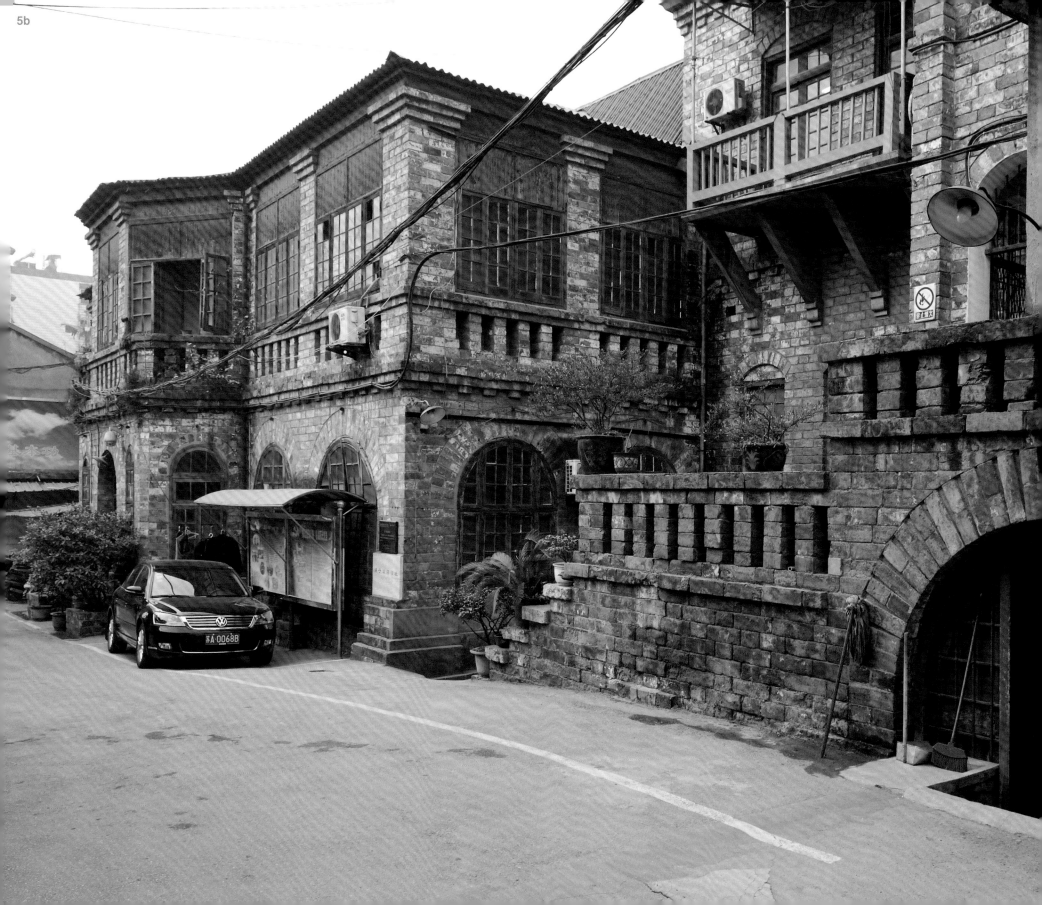

鎮江

江蘇省

通商口岸，1858 年英國條約

1937 年人口：21 萬 6803

鎮江毗鄰南京，位處大運河、長江交匯處，不論在經濟和軍事上都很重要。1842 年英國人經已認識到這點。第一次鴉片戰爭，英軍推進南京途中，經過激戰，佔領鎮江，由此封鎖了大運河全部大米和其他穀物運輸，體現了鎮江的戰略地位。

太平天國在 1853 年佔領鎮江，造成嚴重破壞和人員傷亡；1857 年撤退前又近乎摧毀了這座城市，幾乎沒有留下完好的建築。根據 1858 年《天津條約》，鎮江成為通商口岸，但英國等到太平軍殘黨被清除後，才於 1861 年 2 月開港。

不久後居民就開始返回，貿易也日漸恢復，被忽略的倒是長江帶來的挑戰。鎮江距海雖然較遠，但仍受大潮影響，水流湍急強勁，加上河牀平坦，積有淤泥，並沒有理想的錨地。即使在陸地站穩腳跟，外灘經常被沖毀，倉庫屢屢受損。長江的沉積物數以噸計，昔日的舊港幾乎已成內陸。由於管理當局的無能與工部局的內訌，未有採取多少行動去改善情況。

於排外騷亂風潮中，鎮江也無法獨善其身。最嚴重的一次發生在 1889 年，當時一名錫克教警察襲擊了一名本地居民，據稱是出於自衛。為此許多外國建築受到破壞，包括英國的新領事館。然而，中國政府支付了大額的賠款，英國領事館重建後更為宏偉。

到 1890 年代末，大運河由於北部受洪水破壞和南部疏忽治理，基本已無法通行，結果越來越多採用輪船海運。再加上 1899 年附近的南京開埠、1908 年滬寧鐵路開通，河運又持續困難，鎮江的貿易陷入困境。1929 年 11 月，英租界交還中國，但僅餘的少數外國公司仍繼續經營。

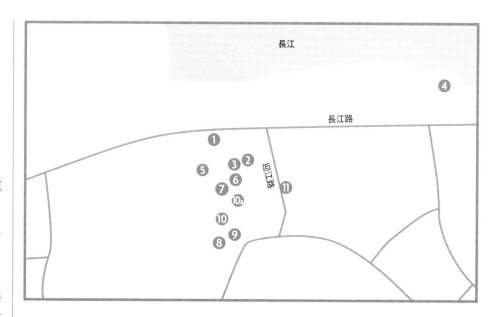

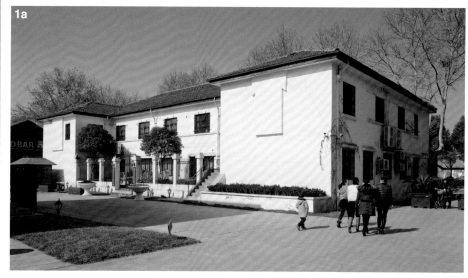

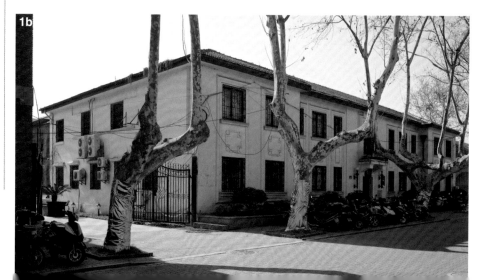

1a、1b 亞細亞火油辦公大樓。本來在外灘大約中段的地方，如今卻是外灘上的第二座建築。1930 年代的外灘，其前半段如今早已重建。亞細亞火油的儲罐設施就在下游不遠處。

2 稅務司公館。

3 德士古火油 (Texaco) 辦公樓。

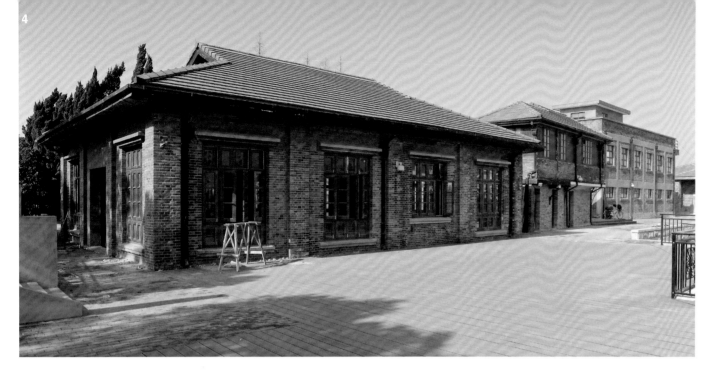

4 1933 年建的**自來水廠**，從長江抽水，設計僅為供應以前的租界區域，不足以滿足整個城市的需求。

5 倉庫。雖然現時剩下不多，但這個區域曾經建滿倉庫。我們有太古洋行倉庫的照片，但卻找不到蹤跡，相信可能在外灘更往下游的重建區。

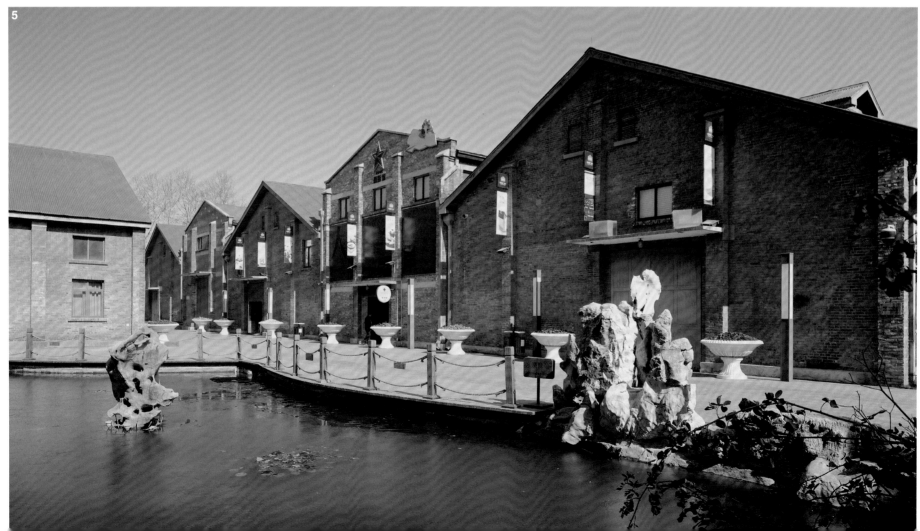

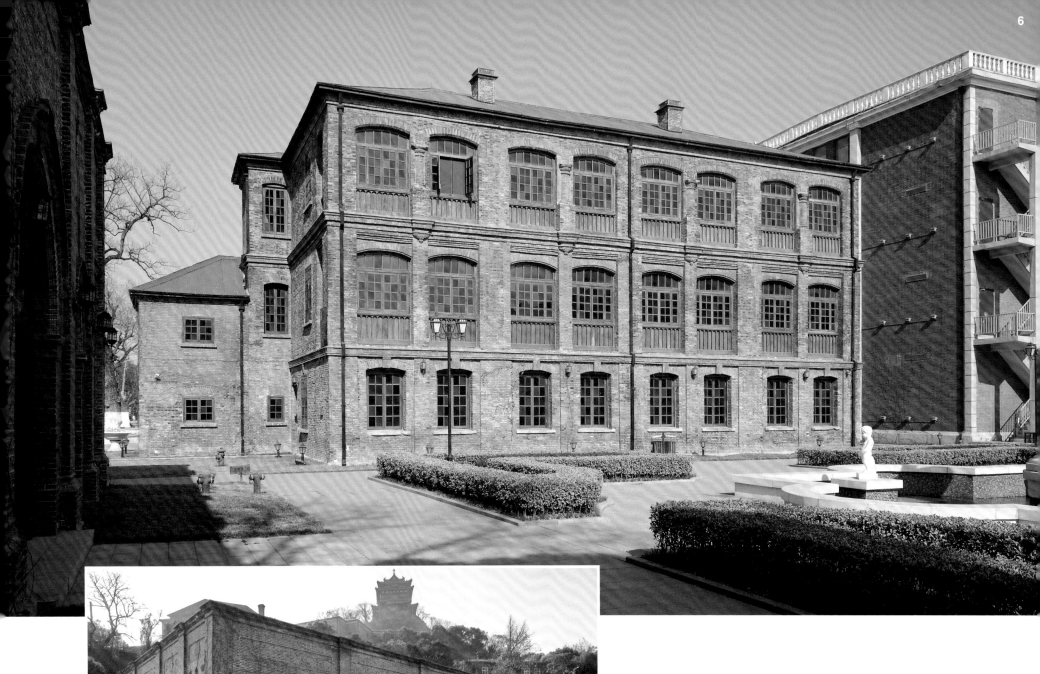

6 三層高的**工部局大樓**，規模之大，似無必要。鎮江是管理最糟糕的租界之一，主席威廉比恩（William Bean）和委員杜夫（Thomas Duff）爭權，引致工部局成員之間內訌。最左邊的建築是最初的工部局大樓，後來用作警察局 7。

8 美國領事館。

9 美南浸信會 (Southern Baptist Convention) 的兩座住宅，左後方就是英國領事館。

被忽略的倒是長江帶來的挑戰。鎮江距海雖然較遠，但仍受大潮影響，水流湍急強勁。

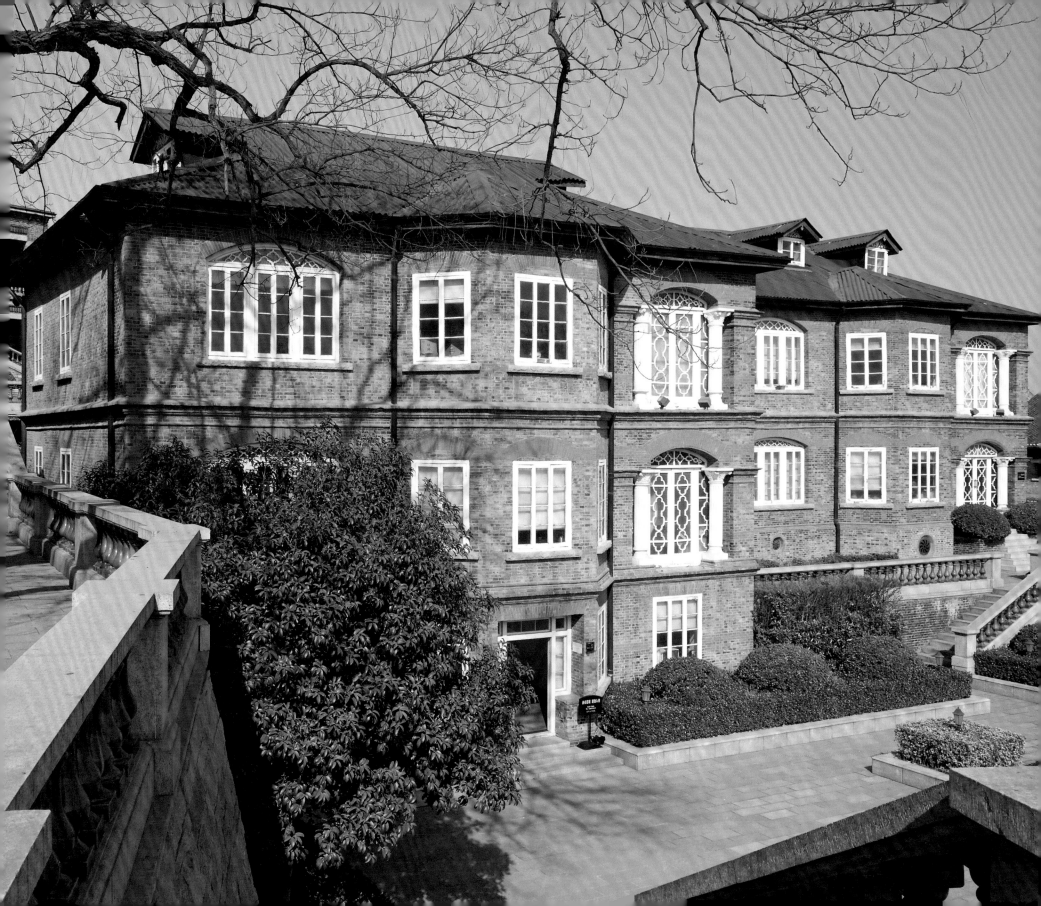

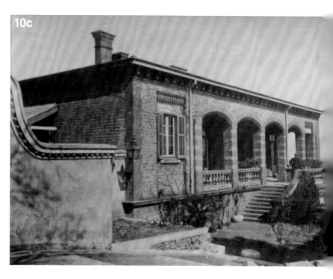

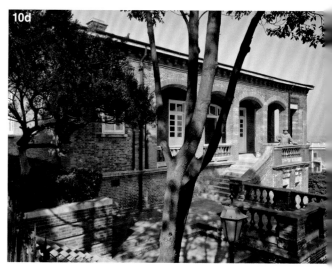

10 英國領事館。從主要租界，通過台階 **10a**，進入領事館。領事館在 1889 年的暴亂中被摧毀，但靠着賠款，次年修建了這座替代建築。只是以鎮江一小租界，蓋起如此宏大的領事館，實在難有理據支持。這裏有兩棟主樓和一些附屬建築。領事館主樓 **10b** 共有兩層，地下室設辦公室，一樓設起居室。舊照 **10c** 攝於 1911 年，我們到訪期間重拍了一張 **10d**。照片中的餐桌 **10e** 在會客室。警察宿舍和監獄 **10f** 與其他領事館比起來相當華麗。這兩棟建築之間是馬廄 **10g**，可容納幾匹馬，也供傭人住宿。整個建築羣佔地面積廣闊，後面還有兩個大菜園。

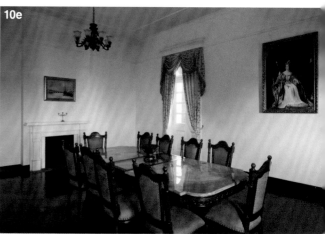

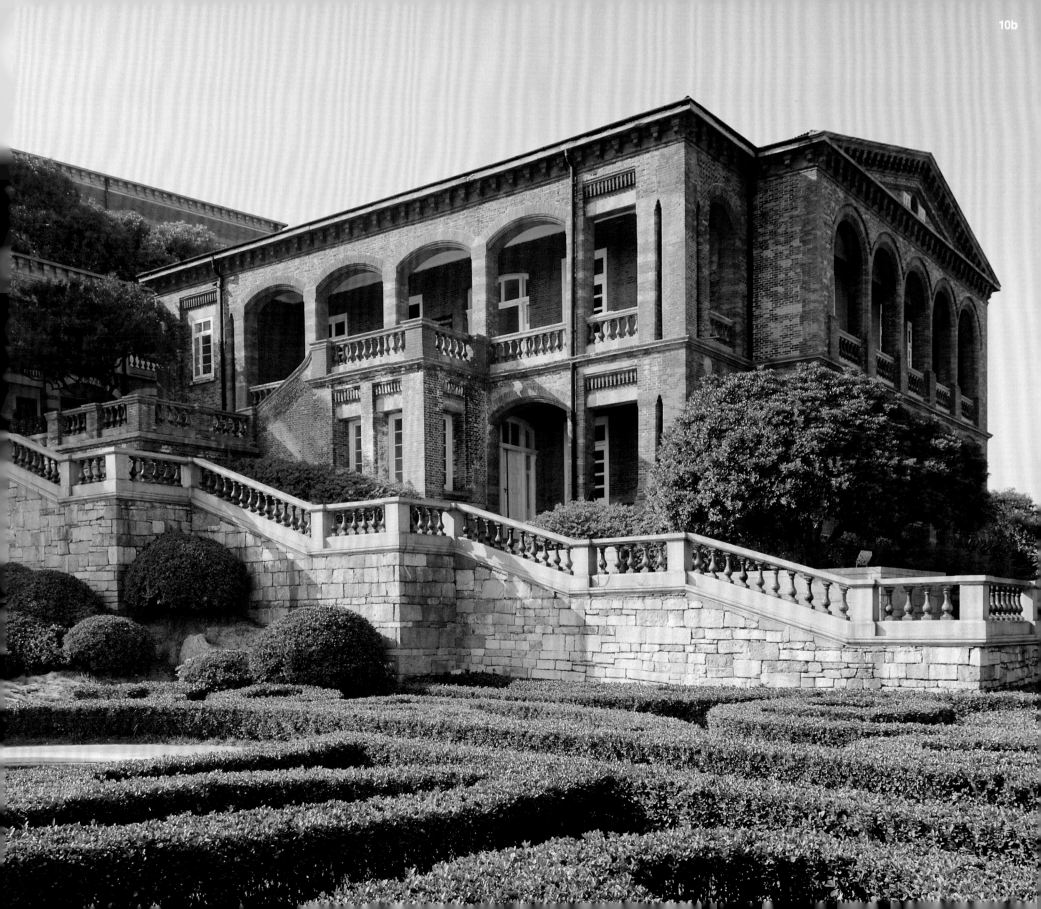

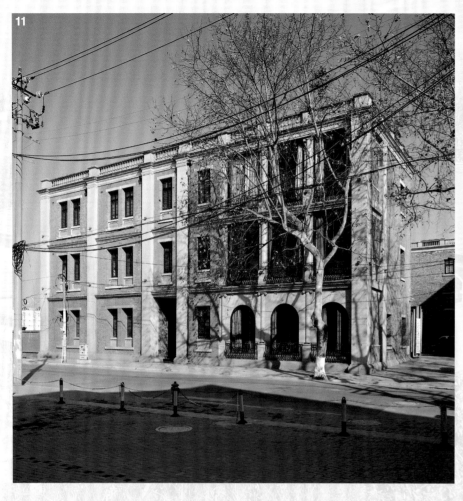

11 美孚辦公室。跟亞細亞火油一樣,美孚的油罐設施也在下游幾公里處。

12 從英國領事館看到的亞細亞火油、德士古和稅務司建築(從左至右)。圖中的水流並非長江,而是通過一條小運河與長江相連的水道和蓄水湖。

1929 年 11 月,英租界交還中國,但僅餘的少數外國公司仍繼續經營。

鎮江

南京

蕪湖

蘇州

上海

杭州

寧波

九江

廬山

上海外灘的**滙豐銀行**（左）、**江海關大樓**（右） ── 參閱第 234 至 235 頁。

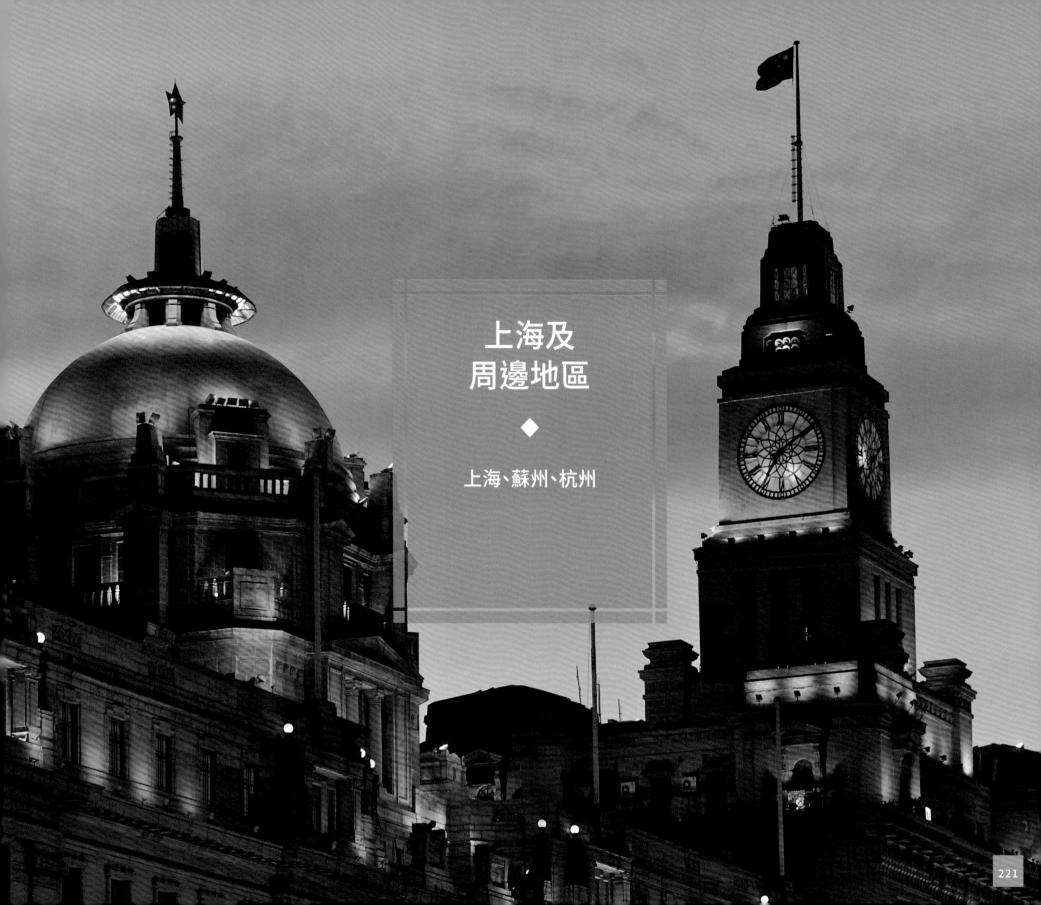

上海及
周邊地區

◆

上海、蘇州、杭州

上海及周邊地區

上海、蘇州、杭州

上海

上海市

通商口岸，1842 年英國條約

1936 年人口估計：375 萬

　　1842 年，站在上海繁華縣城北邊的黃浦江畔，只能望見一些房宅，但還沒有墳墓多，此外就是一片片的沼澤地。但到了 1935 年，這片土地已成為中國的工商金融業中心、世界第六大的貿易港，有東亞最高的摩天大廈、最雅緻的商店、最奢華的俱樂部、最金碧輝煌的大宅，最放縱的夜生活。

　　上海最初是一個漁村，到了 1820 年代，已是棉布、絲綢、茶葉的交易中心，這些全是東印度公司和其他英商感興趣的商品。1830 年代初，東印度公司和渣甸洋行（後來的怡和洋行）都到上海考察，對其地理位置、棉花加工工藝，還有黃浦江上密密麻麻數以千計的帆船，印象深刻，結果上海成為 1842 年《南京條約》開放對外貿易的五個港口之一。

上海最初是一個漁村，到 1820 年代已成為貿易中心。

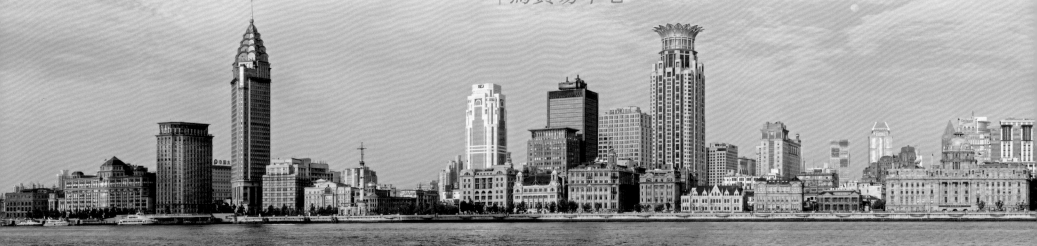

1843 年 11 月，英國領事巴富爾（George Balfour）來到上海，在城外北面兩條小河蘇州河與洋涇浜（今延安路）之間劃出租界。根據與道台商定的土地法規和價格，中國地主可以將租界內的土地賣給外國人（但不能賣給中國人），而外國人僅能通過英國領事申請買地。租界發展的當務之急，是填平沼澤，修建堤防。街道大致呈網格佈局，施工進展迅速。有些建築甚至在香港預製，再運往北方。上海的貿易蓬勃發展，但其他國家的僑民對英國的管治日益不滿。1848 年，美國人移居到蘇州河北岸的虹口，形成一個非正式的居留地。1849 年，法國人在洋涇浜南岸建立租界。

1851 年，太平天國起兵欲推翻清朝，兩年內佔領了大片土地，建都南京。不相干的組織「小刀會」起而響應，在 1853 年佔據上海縣城。他們雖在次年被驅逐，但已摧毀了海關。居滬的外國社羣大多認為有責任繼續向北京繳稅，於是建立了由外國人自己管理的新海關。這原屬臨時措施，但北京獲得的收入大增，於是清帝允准，把這新辦法推廣到所有通商口岸，成立了大清皇家海關（1911 年後稱為中國海關），在 1950 年 1 月之前，一直由外國人領導。

1854 年，由於太平天國叛亂，租界除了原有的兩萬華人居民，另有數千華人到來尋求庇護。這種情況，再加上對非英國外僑的不平等待遇，促使各國檢討租界的結構和管理。新的土地法規訂立，保障所有外國人權利平等，也容許華人在租界購買和租賃土地。此外，成立上海工部局，取代過往不太正式的管理機構，負責組織開發和維修道路、徵收稅款、維持治安、建立法庭、收集垃圾、提供其他公眾服務。工部局很快就擁有或控制了租界幾乎所有的公用事業和運輸服務。其成員經選舉一年一任，投票權僅限於繳納土地稅者。法國人也獲邀加入，但自 1862 年起決定自設公董局，獨立管理法租界。1863 年，美國也正式建立了租界，與英租界合併，後來合稱公共租界。

（下接 227 頁）

外灘自從 2012 年完成了修復工程，景觀就顯得非常壯麗。從法租界的太古洋行到最遠端英國領事館區的建築都翻新了。大部分車輛交通已引流到地下，原來的十線車道縮窄到四線，留出的空間建成整段外灘沿江的寬闊長廊 2，供人行走。蘇州河下方修建了一條行車隧道，於是可以拆除一條 1950 年代興建的醜陋混凝土橋。外白渡橋經修復後顯得非常壯觀。沿蘇州河的其他古老建築和橋樑也得到修復。

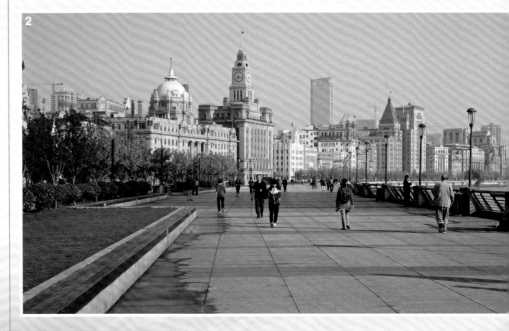

1 外灘，包括**法租界**外灘（最左邊）。

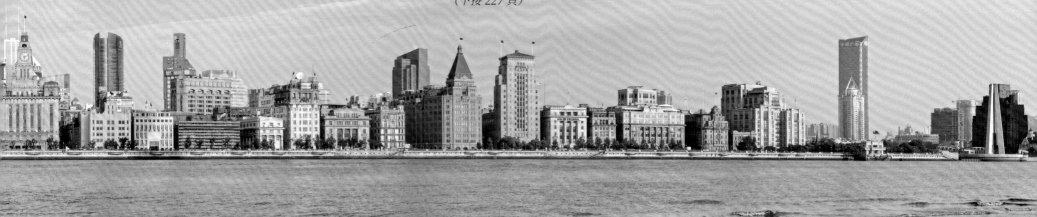

3b

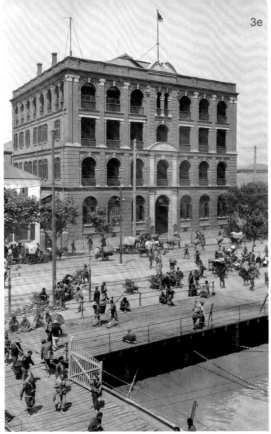

3e

3a 至 3c 法租界外灘的太古洋行大樓。 也許太古來得太晚，無法在國際租界的外灘找到合適地點，但卻在法租界外灘奪得一大塊土地。外牆的磚砌是一層薄薄的飾面，掩蓋了原本久歷風雨的老舊磚牆。通向大樓後方的一條中央通道，原是露天的，現已加蓋，原始的磚砌依然可見 **3d**。**3e** 攝於 1910 年代晚期加建一層之前。

3c

3d

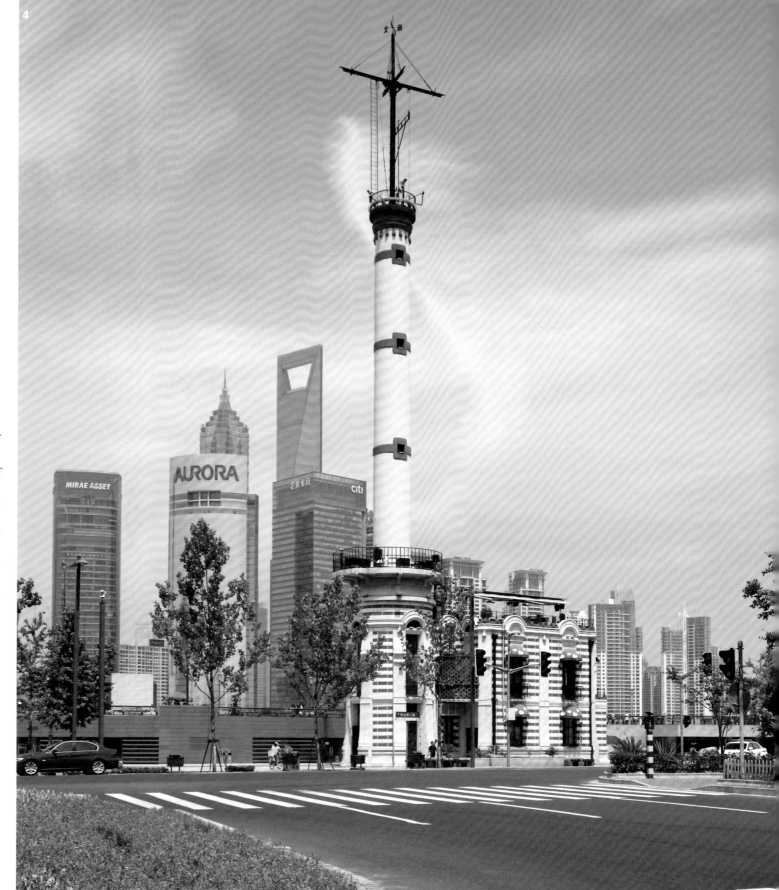

4 郭實獵信號台（Gutzlaff Signal Tower，1908 年），連杆高 50 米，現距離原來的位置 80 米。郭實獵是荷蘭傳教士，後成為成功商人。每天中午，一個金屬球會落下，各種旗幟和信號會警告船隻有風暴臨近。

1866 年，約翰・施懷雅（John Swire）來到上海，他的公司太古洋行（Butterfield & Swire）成為在中國一大航運、貿易和製造企業。

1865 年，街上有了煤氣燈；1874 年，出現第一輛人力車；1882 年，第一家發電廠投產；1883 年，第一家自來水廠啟用。1902 年，第一輛汽車到埠，1905 年有軌電車通行。

到了 1860 年代，公共租界由工部局掌舵，幾乎像獨立國家一般運行，嚴格而言只對其投票成員負責。隨後出現了長期的粗放型經濟增長。1862 年賽馬場遷至其第三個，也是最後一個地點。1865 年，滙豐銀行在香港成立，同年開辦上海分行；怡和集團逐漸減少鴉片貿易，轉而關注房地產、保險、航運以及稍後的製造業。1866 年，約翰・施懷雅（John Swire）來到上海，他的公司太古洋行（Butterfield & Swire）成為在中國一大航運、貿易和製造企業。1865 年，街上有了煤氣燈；1874 年，出現第一輛人力車；1882 年，第一家發電廠投產；1883 年，第一家自來水廠啟用。1902 年，第一輛汽車到埠；1905 年，有軌電車通行。早期的建築很快就被認為不敷使用而拆除重建，最顯著的例子就是外灘的建築，使上海外灘至今一直是世上最為迷人的水岸之一。

製造業隨即蓬勃發展，但根據條約，外商禁止參與，只能羨慕地看着中國人開設許多工廠。1895 年《馬關條約》容許日本在通商口岸設廠。按最惠國原則，同樣權利也適用於其他國家。於是在租界和浦東，不少工廠如雨後春筍般湧現，生產棉製品、麪粉、化學品和其他各類產品。

華資和華人持續湧入租界，即使建築物越建越高，空間仍難免變得擠迫。1896 年，公共租界工部局和法租界公董局都申請劃出更多的土地，1899 年獲批，公共租界從 7 平方公里擴大到近 22 平方公里；法租界的面積則增加了一倍多，達 144 公頃。拓展的空間也很快就不敷應用，工部局在後來被稱為「滬西越界築路區」的地方修建道路，提供公共服務。雖然租界進一步的正式拓展要求受到拒絕，但築路區的土地多由外國人擁有。

華人在上海的投資並不亞於外商，因此上海避過大多數的排外騷亂和義和團的破壞 —— 但也不無暗湧。外僑對華人的文化習俗與優次考慮並不敏感，對許多華人生活和工作環境的惡劣條件視而不見。1918 至 1924 年間，罷工次數持續增多。最壞的情況發生在 1925 年，一名日本棉紡廠監工開槍射擊 7 名

5 法國郵船公司大樓（Compagnie des Messageries Maritimes），配備了空調、暖氣、電梯。

罷工發起人,當中一人死亡。事後監工避過懲罰,而 6 名學生反因抗議這過寬處置而被判入獄。一羣憤怒的學生聚集在關押 6 名學生的警署,抗議對學生的處罰。指揮官驚惶失措,下令警員向人羣開槍,造成 4 人死亡、36 人受傷。此事激發了針對外國機構的大罷工,前後持續數週,且不限於上海一地,其他通商口岸多有響應。

1930 年代末之前的 20 年,被認為是上海的黃金時代,但這只是假象。來到上海的,有為了逃脫迫害和保命的,就像 1919 年後的白俄和 1930 年代的德國猶太人;還有不擇手段只想發財的機會主義者,上海一概吸納。這固然值得稱道,但犯罪和貪污卻也十分猖獗。可悲的是,警察和海關竟是最嚴重的違法者。後來連黑幫頭目杜月笙(「杜大耳」)也獲接納加入法租界公董局,則是敗壞之甚。

最後一波開發浪潮爆發於 1930 年代,甚至持續到 1937 年日軍佔領上海之後。根本沒人相信這場派對竟有結束的一刻。

到了 1935 年,這片土地就已成為中國的工商金融業中心、世界第六大的港口,有東亞最高的摩天大廈、最雅致的商店、最奢華的俱樂部、最金碧輝煌的大宅,最放縱的夜生活。

6

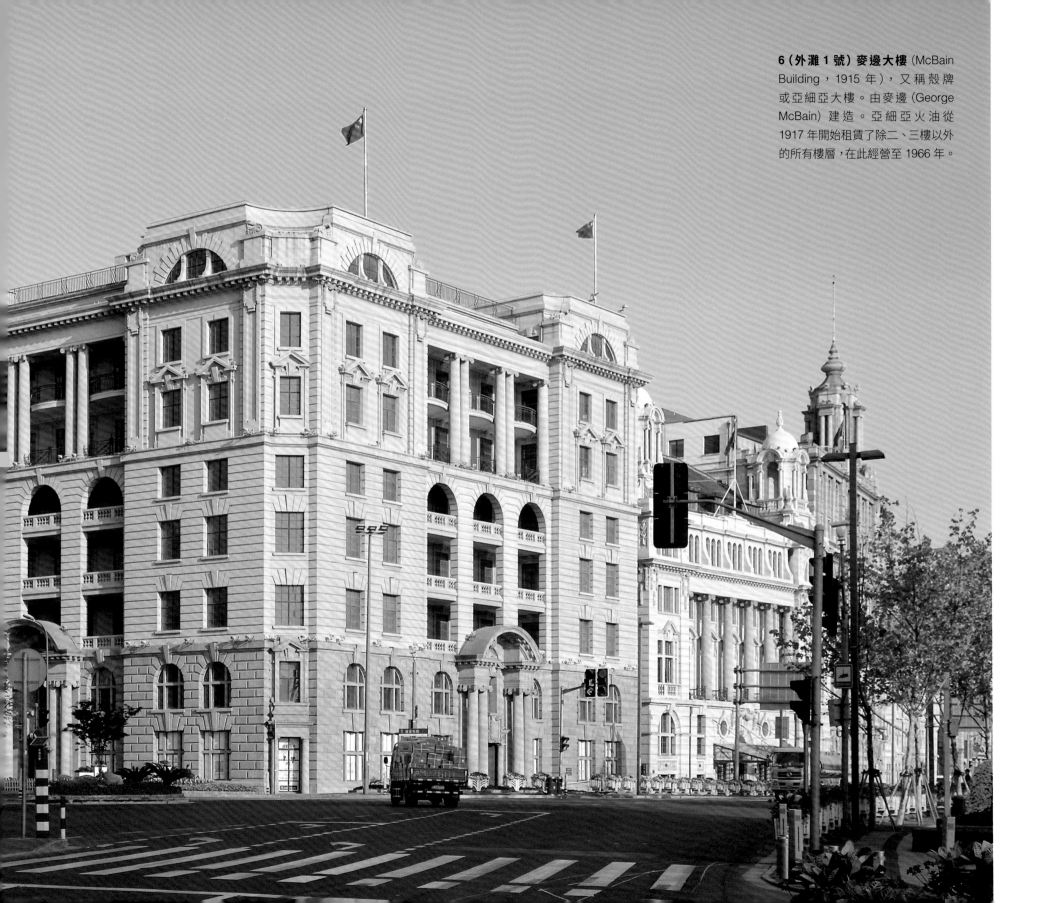

6（外灘 1 號）麥邊大樓（McBain Building，1915 年），又稱殼牌或亞細亞大樓。由麥邊（George McBain）建造。亞細亞火油從 1917 年開始租賃了除二、三樓以外的所有樓層，在此經營至 1966 年。

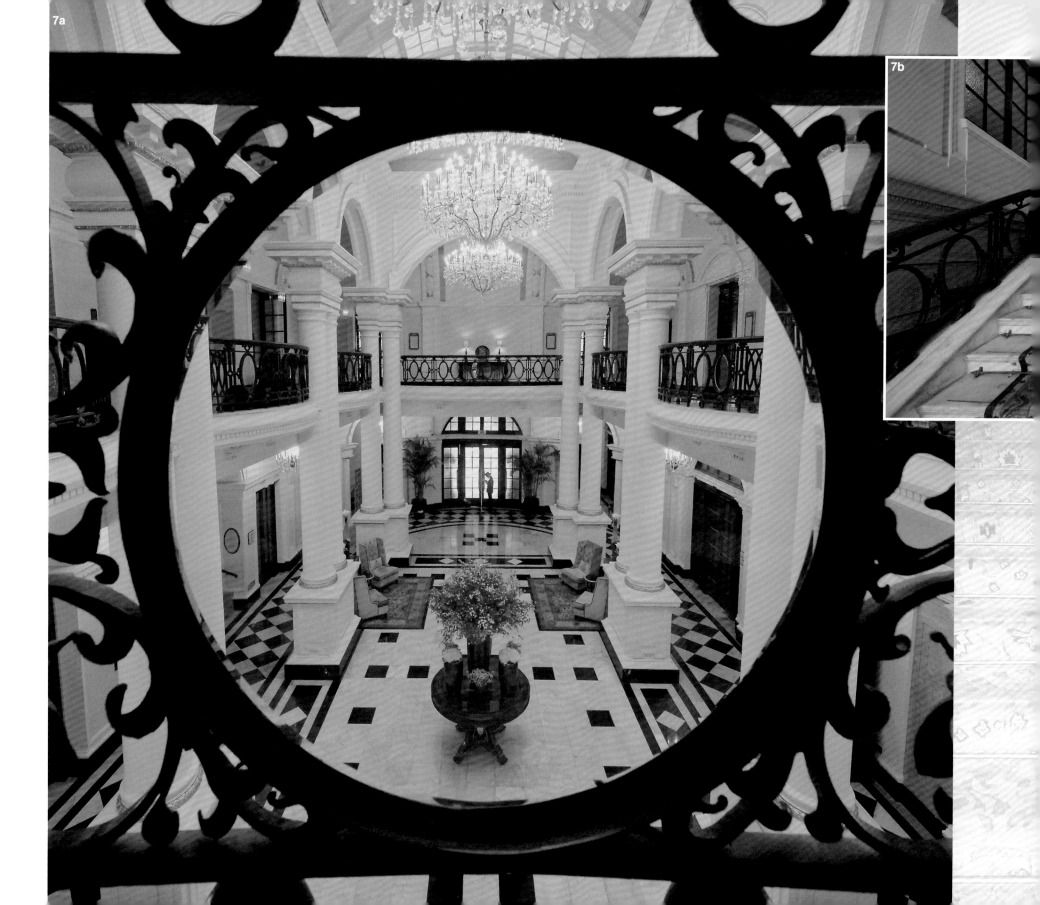

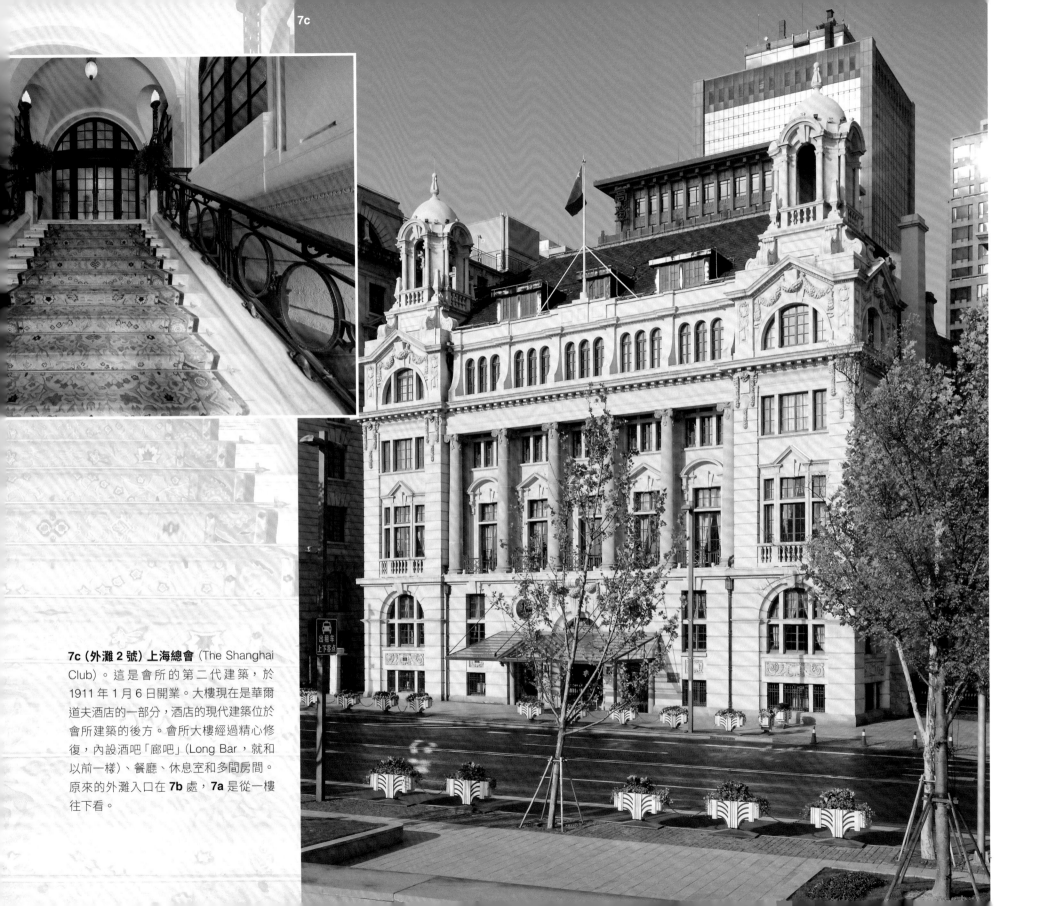

7c（外灘2號）上海總會（The Shanghai Club）。這是會所的第二代建築，於1911年1月6日開業。大樓現在是華爾道夫酒店的一部分，酒店的現代建築位於會所建築的後方。會所大樓經過精心修復，內設酒吧「廊吧」（Long Bar，就和以前一樣）、餐廳、休息室和多間房間。原來的外灘入口在**7b**處，**7a**是從一樓往下看。

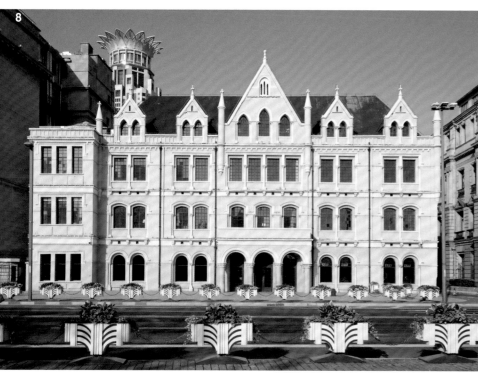

10 (外灘 7 號) 大北電報局，上海首家電報和電話服務供應商。入駐大樓的還有另外兩家電報商，大樓設有電梯和處理電報的氣動管道系統。1921 年，電報辦公室搬到了麥邊大樓後面的一座新建築，此後這座建築由中國通商銀行進駐。1995 年起盤谷銀行在此經營。

8 (外灘 6 號) 旗昌洋行（Russell & Co），1881 年前後或更早興建。旗昌於 1824 年由剌素（Samuel Russell）在廣州創立，曾與李鴻章的輪船招商局密切合作，並在中法戰爭（1884 至 1885 年）期間暫時吸納保護了招商局的資產。1891 年，旗昌被迫清盤，李鴻章收購了其中許多資產，包括這座大樓。原來的維多利亞式建築外觀已經不復存在，現在開設餐廳。

9 (外灘 9 號) 輪船招商局，是首家在外灘開設經營場所的中國公司，落成於 1901 年。

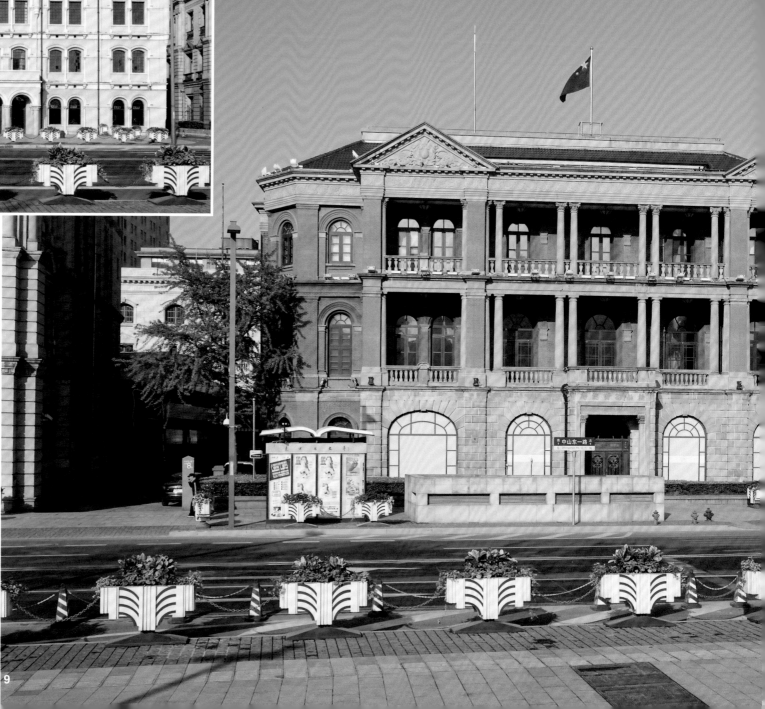

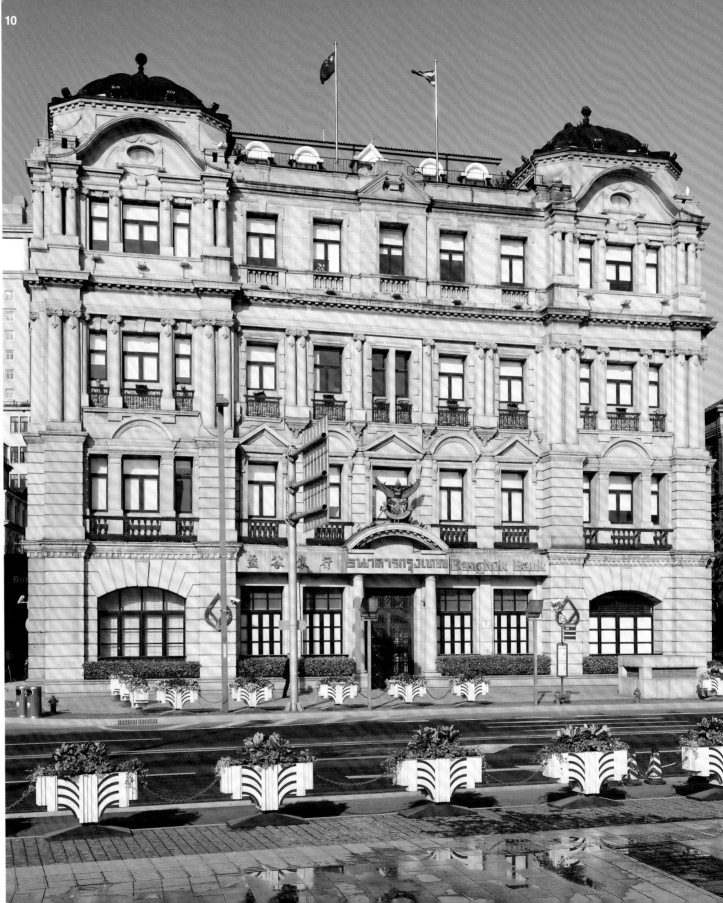

11a 至 **11c（外灘 12 號）滙豐銀行**，開業於 1865 年 4 月（左）。圖中的這座宏偉建築是滙豐銀行在原址興建的第二代大樓，1923 年 6 月建成，時為外灘最大的建築。

12（外灘 13 號）江海關大樓，同樣也是原址重建的，落成於 1927 年 12 月。鐘樓上的大鐘靠一套鐘擺系統運作。從早上七點到晚上九點，準點以西敏鐘聲報時，其餘每刻鐘則響鐘四次。因為已經拆去原有的五個青銅鐘，大鐘如今借助擴音器報時。

滙豐銀行大樓現由浦東發展銀行使用，海關大樓則仍舊是海關的大樓。

12

滙豐銀行大樓有寬廣的中庭，**11b** 就拍攝於庭院的後方。銀行大堂的入口上是八邊形的穹頂。八象徵財富。居中的圓形部分展示西方神話中的太陽神、月神和豐收女神，由八隻獅子和一些標誌圍繞，其中包括佛教象徵幸運的符號。另外八塊版面，分別表示世界上的八個銀行業中心。雖然未能獲准拍攝整個穹頂，但從 **11c** 還是能看到其中五面，從左至右，分別代表加爾各答、曼谷、香港、上海、東京。

11b

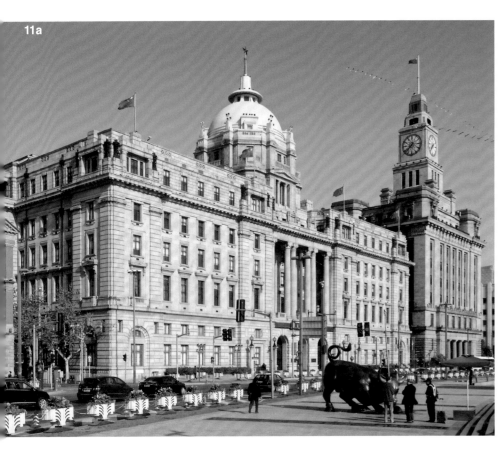

11a

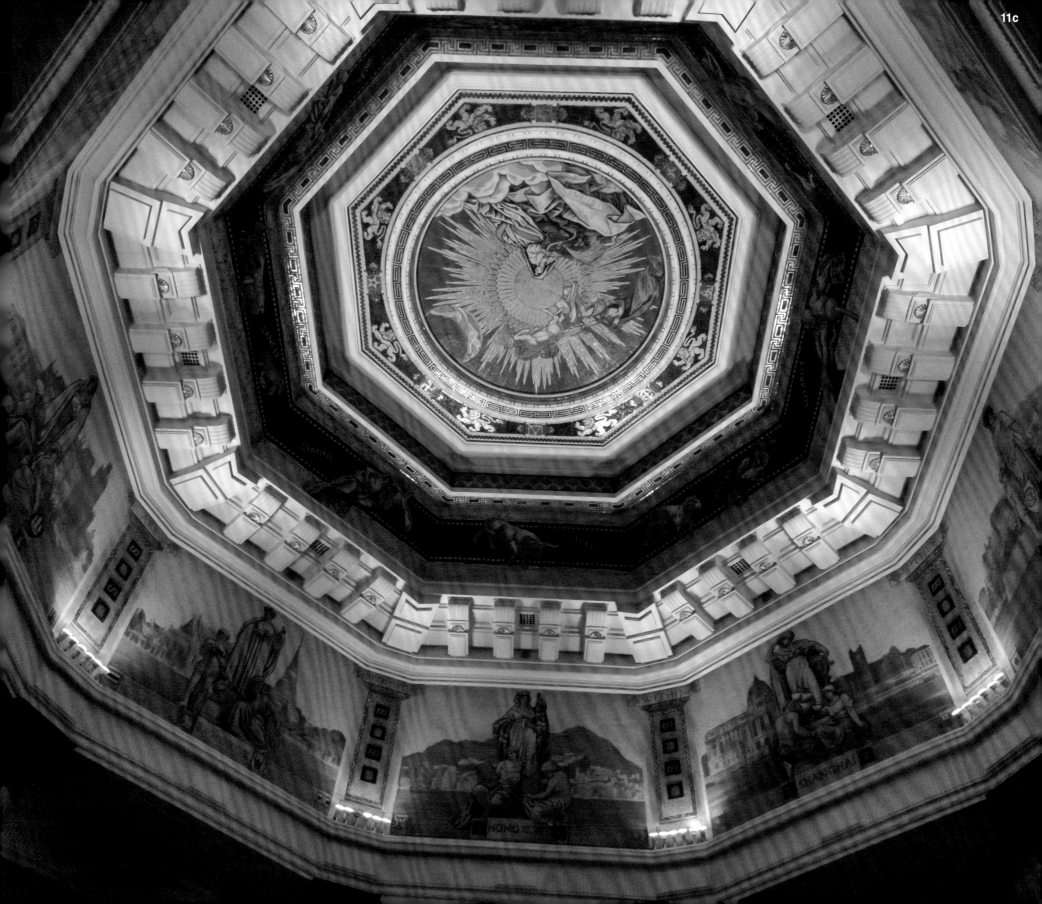

13（外灘 15 號）華俄道勝銀行大樓，建於 1902 年，裝有中國首部電梯。許多原來的內部裝飾得以保存。現為上海黃金交易所，不對公眾開放。1910 年，旅行社通濟隆（Thomas Cook）在此設立在中國的第一個辦事處。建築物沉降的影響顯而易見。右邊是**台灣銀行（外灘 16 號）**、**字林西報**（North China Daily News，**外灘 17 號**）以及部分被遮擋的**渣打銀行（外灘 18 號）**。

14（外灘 17 號）字林西報，始於 1850 年的一份週報，1864 年成為日報。報館在 1901 年搬到這裏，因印刷機夜間的噪音而收到鄰居大量投訴。於 1924 年啟用的本座大樓，設計儘量減少印刷機運作噪音。美亞保險（American Asiatic Underwriters，現稱友邦保險 AIA）自 1927 年起租用了其中幾層，1998 年再次搬回這裏。

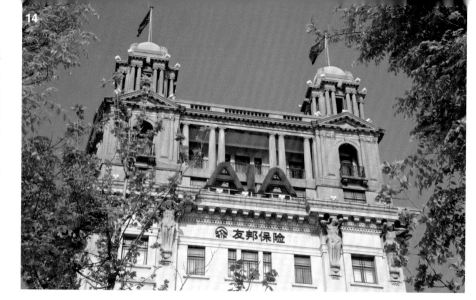

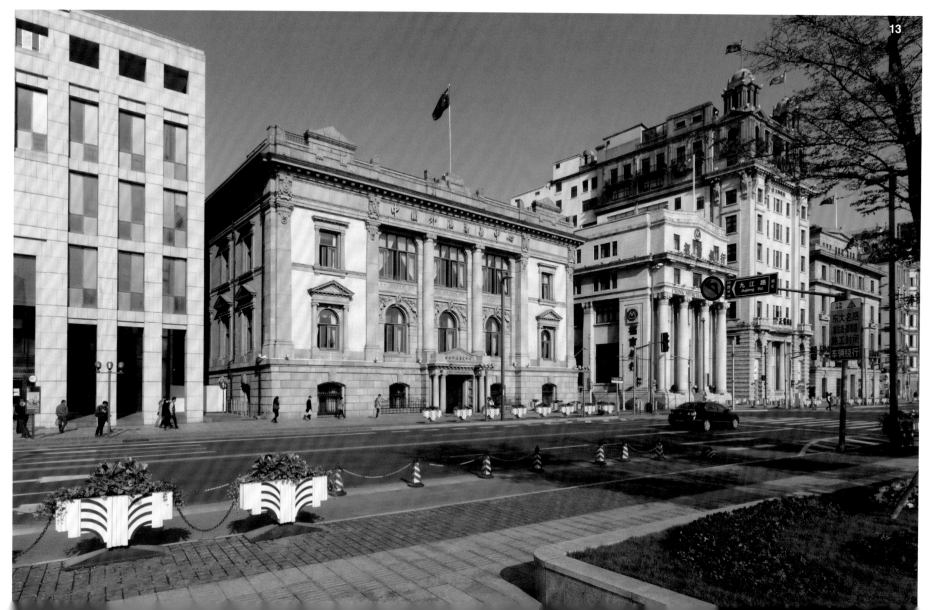

15a（外灘 19 至 23 號）匯中飯店（Palace Hotel，1909 年）、**華懋飯店／ 沙遜大廈**（Cathay Hotel / Sassoon House，1929 年）、**中國銀行 16**。匯中飯店於 1909 年落成。南京路對面，維克多·沙遜（Victor Sassoon）的華懋飯店十分受歡迎。酒店是沙遜大廈的一部分，大廈內還有購物中心和辦公室。沙遜本人在酒店樓層擁有一套公寓 **15b**。

1949 年後匯中飯店和華懋飯店合併，1956 年以和平飯店（Peace Hotel）的名號重新開業。2009 年，兩家飯店因大規模復修而關閉。現在原華懋飯店作為五星級的費爾蒙和平飯店（Fairmont Peace Hotel）營運，而原匯中飯店則作為斯沃琪和平飯店藝術中心（Swatch Art Peace Hotel），為藝術家提供住所和工作室。

中國銀行所在地曾是德國總會（German Club Concordia）舊址。自 1920 年起，銀行就使用該址，直到 1935 年才決定重建。到 1937 年基本完工，但隨後的抗日戰爭使工程停頓，最終到 1946 年才竣工。

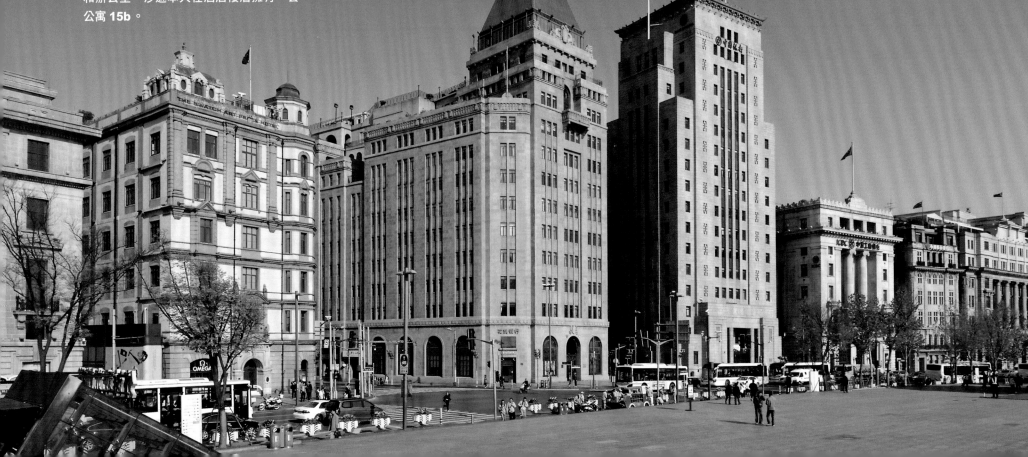

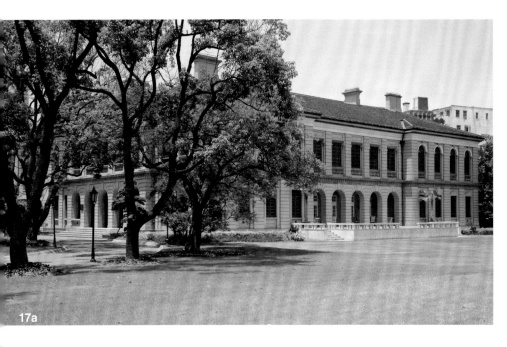

17a

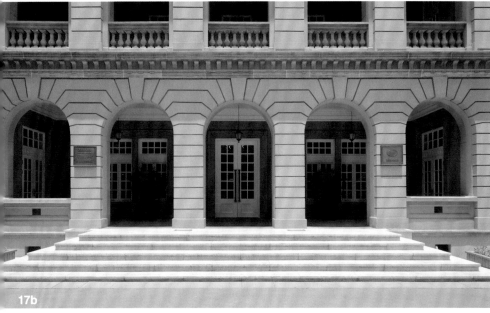

17b

17e

英國領事館區。第一個總領事館 1870 年火災焚毀。這座大樓 **17a**、**17b** 在 1873 年落成。從相似角度看去 **17d**，2008 年這座建築顯得衰頹 **17c**，但翻新工程經已開展，並於 2012 年完工。**總領事的住所 17e**，左側可見有蓋通道通往辦公樓 **17f**，建於 1882 年。

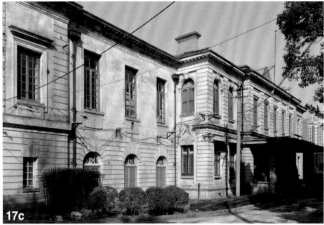

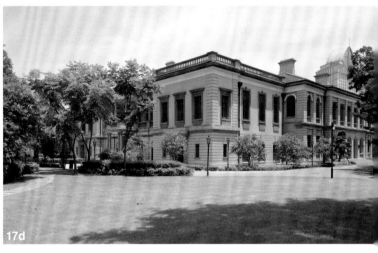

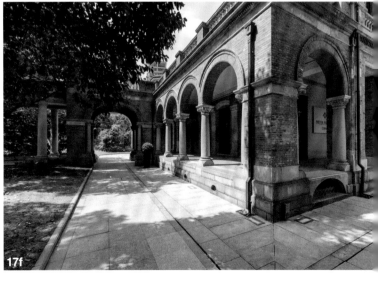

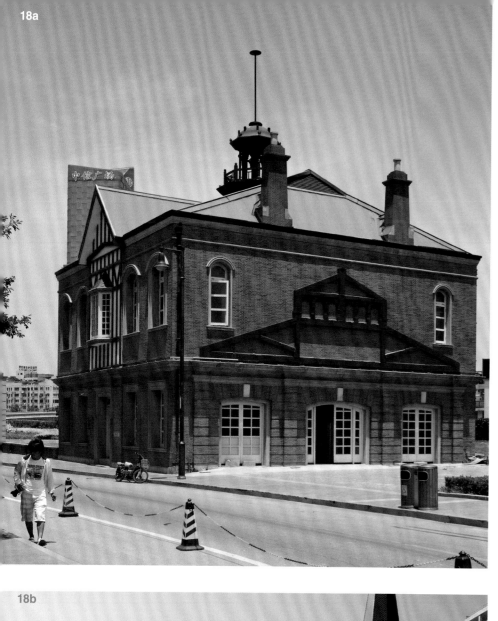

18a

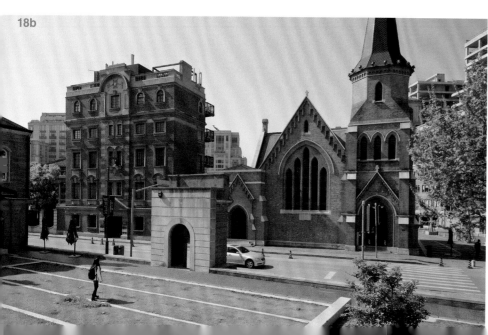

18b

19

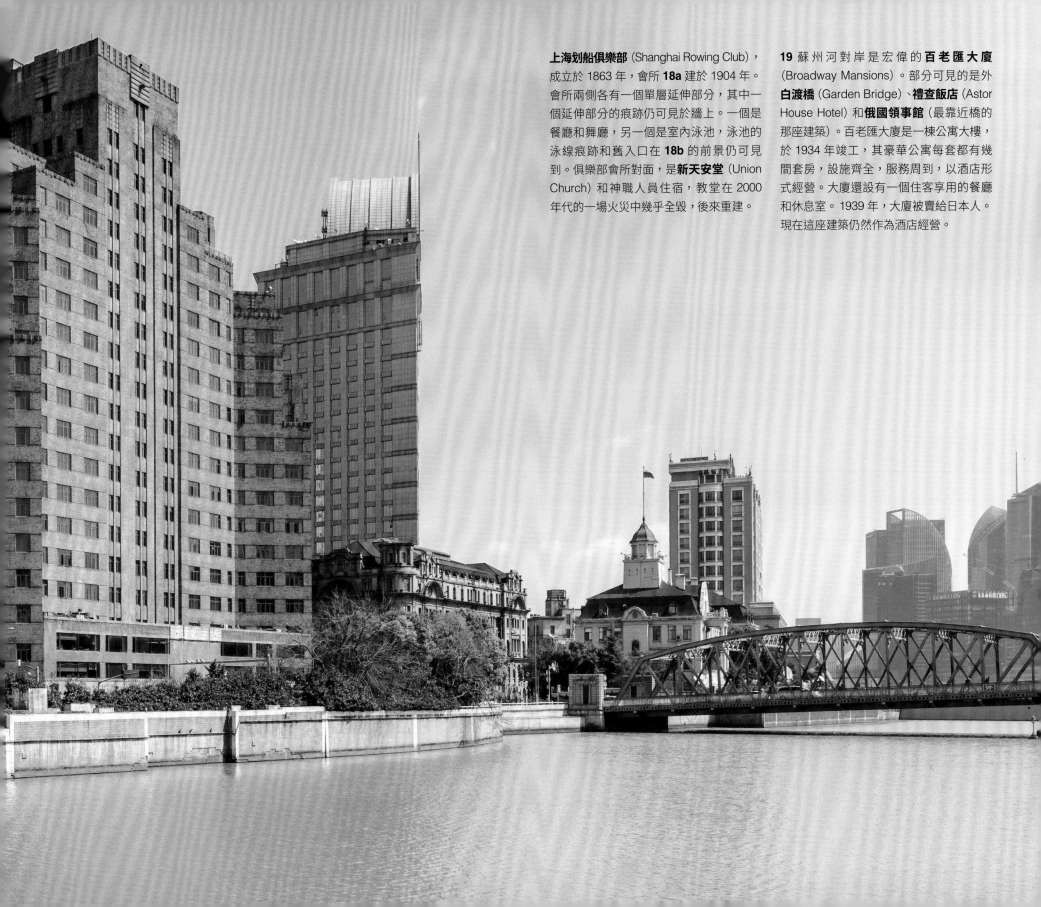

上海划船俱樂部 (Shanghai Rowing Club)，成立於 1863 年，會所 **18a** 建於 1904 年。會所兩側各有一個單層延伸部分，其中一個延伸部分的痕跡仍可見於牆上。一個是餐廳和舞廳，另一個是室內泳池，泳池的泳線痕跡和舊入口在 **18b** 的前景仍可見到。俱樂部會所對面，是**新天安堂** (Union Church) 和神職人員住宿，教堂在 2000 年代的一場火災中幾乎全毀，後來重建。

19 蘇州河對岸是宏偉的**百老匯大廈** (Broadway Mansions)。部分可見的是**外白渡橋** (Garden Bridge)、**禮查飯店** (Astor House Hotel) 和**俄國領事館** (最靠近橋的那座建築)。百老匯大廈是一棟公寓大樓，於 1934 年竣工，其豪華公寓每套都有幾間套房，設施齊全，服務周到，以酒店形式經營。大廈還設有一個住客享用的餐廳和休息室。1939 年，大廈被賣給日本人。現在這座建築仍然作為酒店經營。

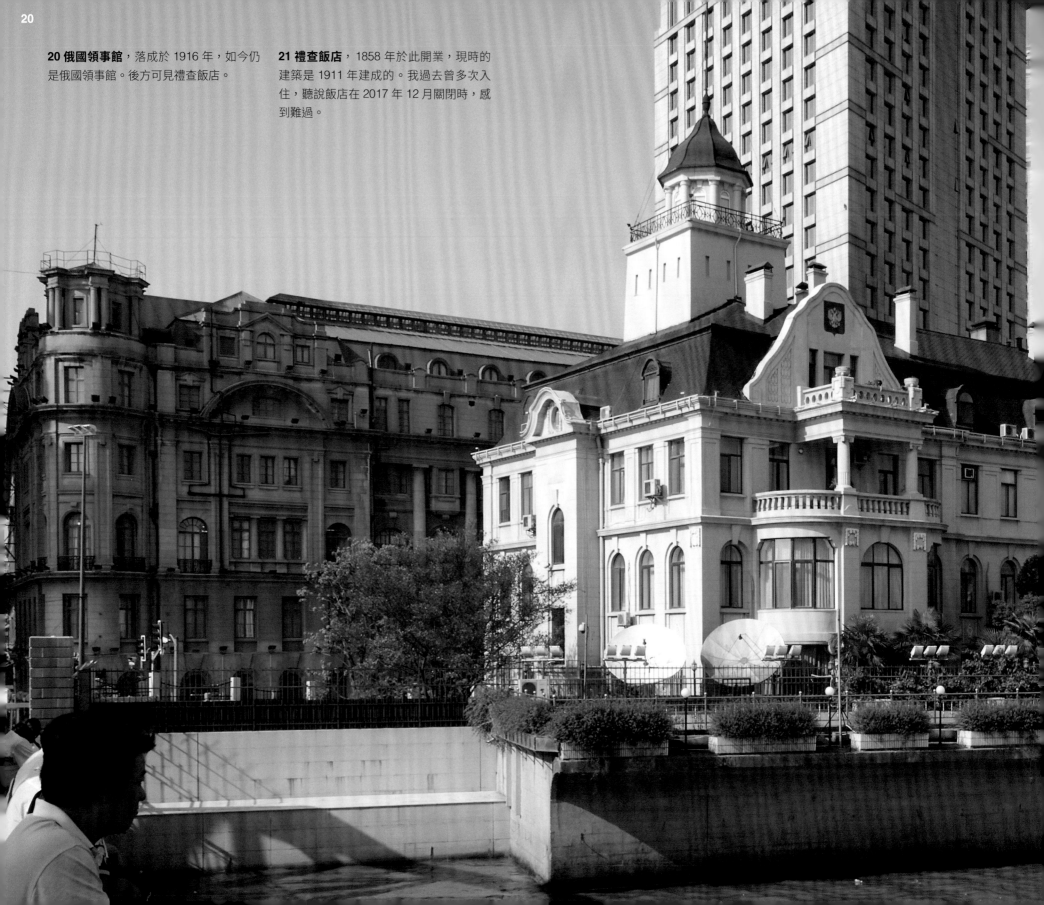

20 俄國領事館，落成於 1916 年，如今仍是俄國領事館。後方可見禮查飯店。

21 禮查飯店，1858 年於此開業，現時的建築是 1911 年建成的。我過去曾多次入住，聽說飯店在 2017 年 12 月關閉時，感到難過。

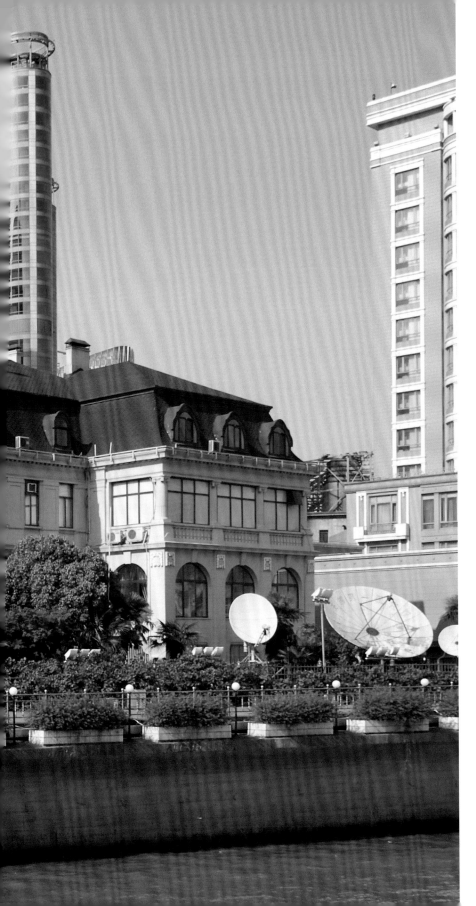

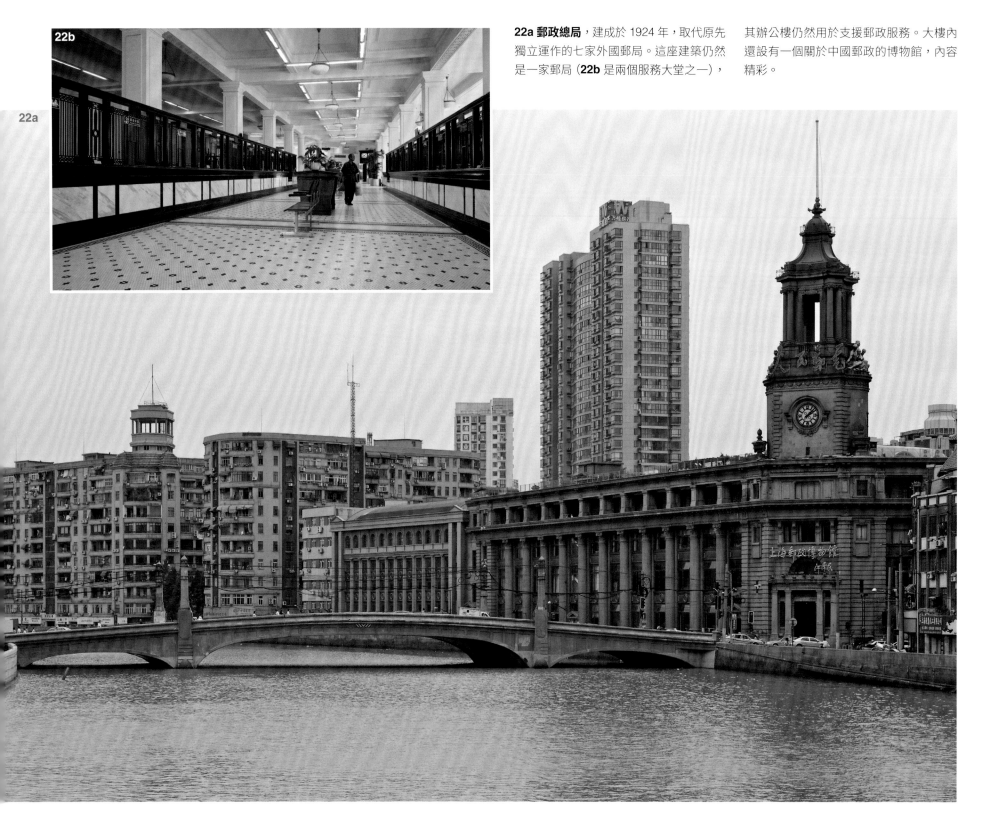

22a 郵政總局，建成於 1924 年，取代原先獨立運作的七家外國郵局。這座建築仍然是一家郵局（**22b** 是兩個服務大堂之一），其辦公樓仍然用於支援郵政服務。大樓內還設有一個關於中國郵政的博物館，內容精彩。

22b

22a

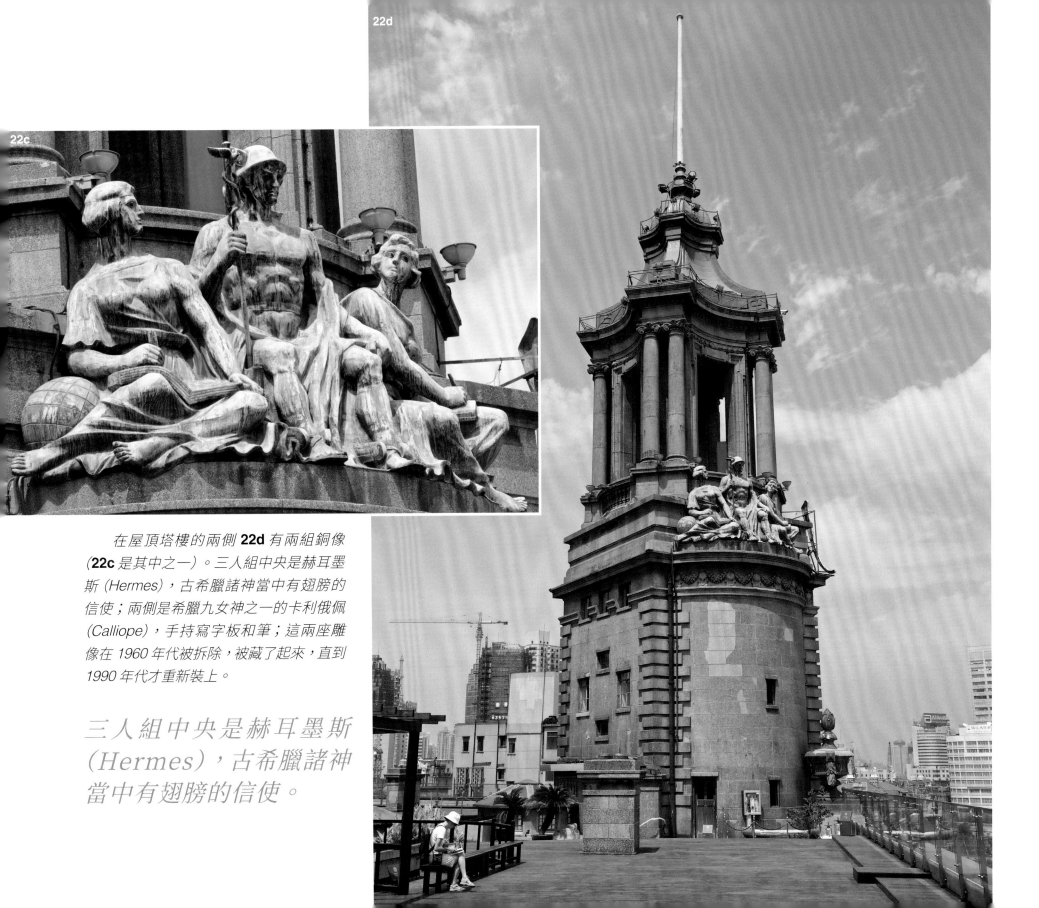

在屋頂塔樓的兩側 **22d** 有兩組銅像（**22c** 是其中之一）。三人組中央是赫耳墨斯（Hermes），古希臘諸神當中有翅膀的信使；兩側是希臘九女神之一的卡利俄佩（Calliope），手持寫字板和筆；這兩座雕像在 1960 年代被拆除，被藏了起來，直到 1990 年代才重新裝上。

三人組中央是赫耳墨斯（Hermes），古希臘諸神當中有翅膀的信使。

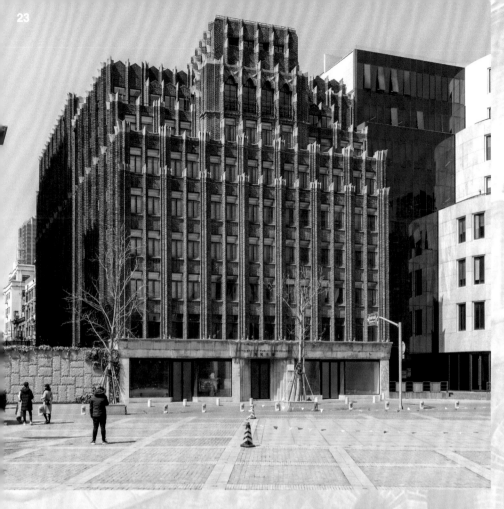

23 中華浸信會書局大樓（China Baptist Publication Society，又稱浸信會大樓，現稱真光廣學大樓），位於圓明園路至虎丘路的一段。大樓於 1932 年完工，高層的辦公室供出租，租客包括大樓的設計師蓋佐・鄔達克（Geza Georg Hudec）。

24 正廣和洋行（Caldbeck Macgregor & Co.），大樓落成於 1937 年 3 月，前後花了五個月興建。其獨特的都鐸風格對於商業場所而言非常罕見。這座建築是正廣和洋行的總部，這家英國公司後來成為亞洲領先的葡萄酒和烈酒供應商，後來被併入今天的帝亞吉歐集團（Diageo group）。

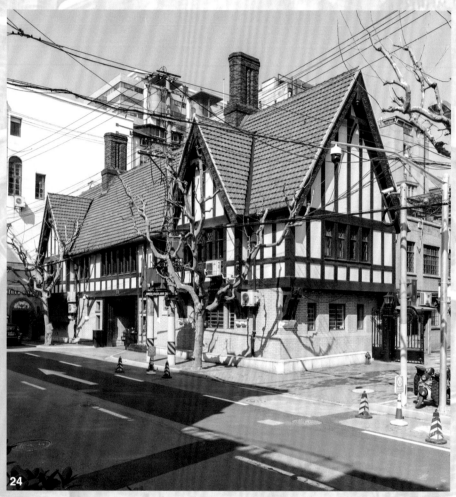

24

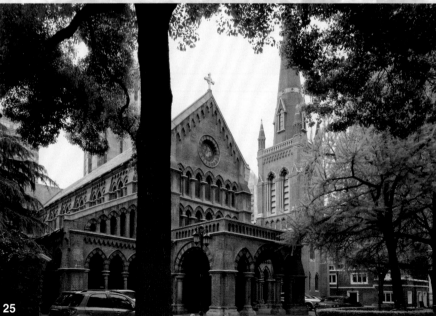

25

25 聖三一堂（Trinity Cathedral），是上海第一座聖公會教堂。原先的建築在 1847 年建得非常糟糕，被認為不安全，於是在 1866 年拆除。英國建築師司各特爵士（Sir Gilbert Scott）的新教堂設計方案，成本過於昂貴，因此上海本地開業的建築師凱德納（William Kidner）修改了設計，以減低費用。重建於 1869 年完工，但尚缺少塔樓和尖頂。1893 年，在情況允許下增加了一個獨立的尖頂。近年，當地政府機構曾使用這座建築；他們遷出後，建築內外都得到修復。

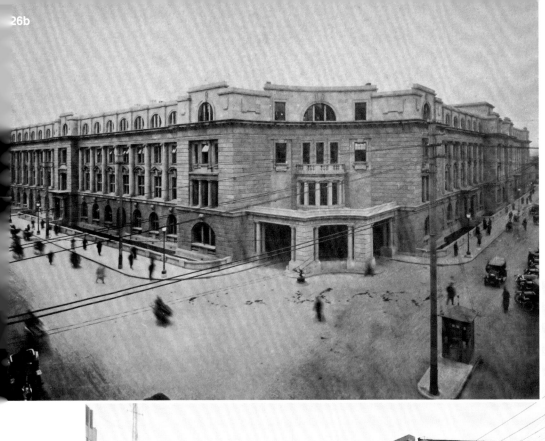

上海市工部局的組織規模，很快就超過了南京路工部局大樓的容量，這座宏偉的新大樓始建於 1914 年，落成於 1922 年。正門位於東北角 **26a**，1922 年，相似的拍攝角度 **26b**。後面一個拱門，允許公共工程車輛進入建築中央的大型露天車庫和裝卸區。最後一個保留下來的工部局工務處渠蓋 **26c** 已經用水泥固定在適當的位置。

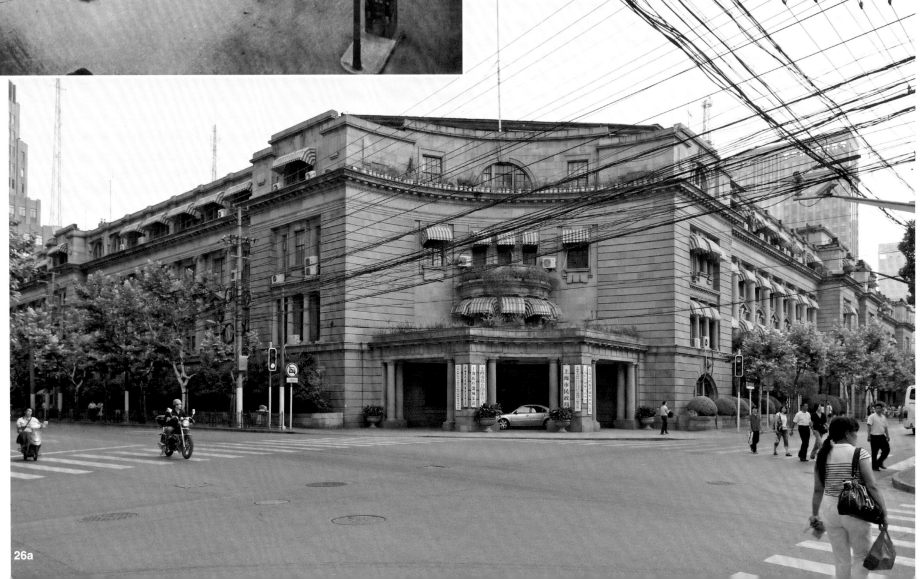

南京西路是購物中心，大部分區域是步行街。**27 永安**（左邊，1918 年開業）和**先施**（右邊，1917 年開業）兩家百貨大樓互相較勁。永安公司大樓還有**大東旅社**（Great Eastern Hotel），1930 年代擴建**28**，通過行人天橋與原建築連接。第三家大型百貨 **29** 是**大新**，建於 1933 年。

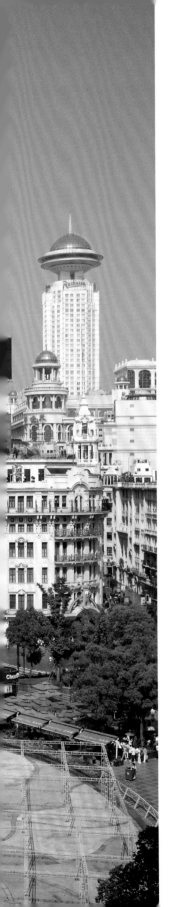

「第三家大型百貨是大新百貨，建於 1933 年，裝有第一部自動扶梯。成千上萬的人湧向這部上升的樓梯，享受他們人生中第一次獨特的乘搭體驗。」(《遠東雜誌》[Far East Magazine])。

29

30a

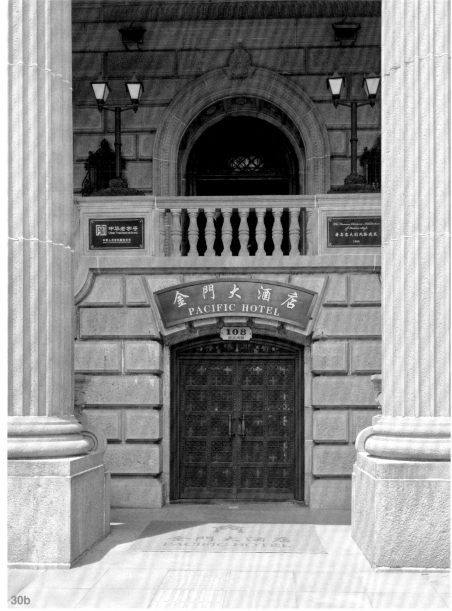

30b

30a 馬場對面，是 1930 年代初的**華安大廈** (China United Apartment)。最初是服務式公寓，後來改建為金門大酒店 (Pacific Hotel) **30b**。

西僑青年會大樓 (Foreign YMCA) **31a** 於 1928 年落成，有 253 間客房和多種設施。

最近完成了修復，展現了精美的細節 **31b**。

國際飯店 (Park Hotel) **32** 於 1934 年 12 月開業，由四行儲蓄會 (Joint Savings Society) 擁有。儲蓄會佔用了地下室及一、二樓。上海的城市坐標原點就在國際飯店，其原始的藝術裝飾也經已修復。

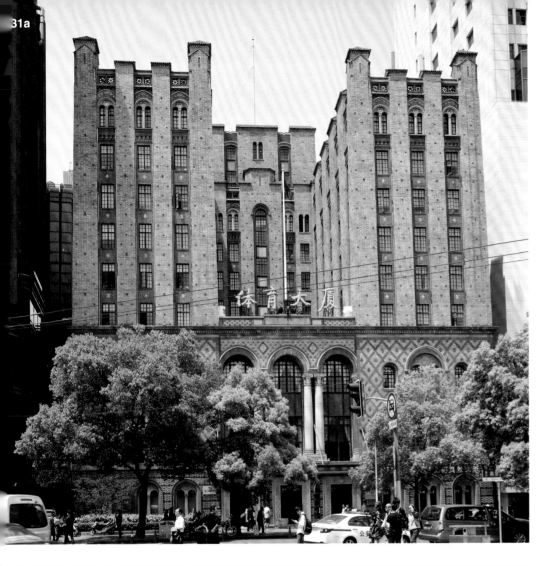

31a

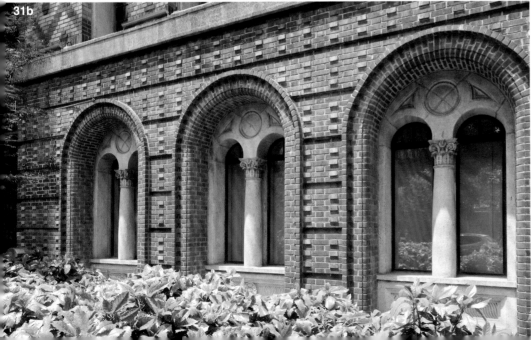

31b

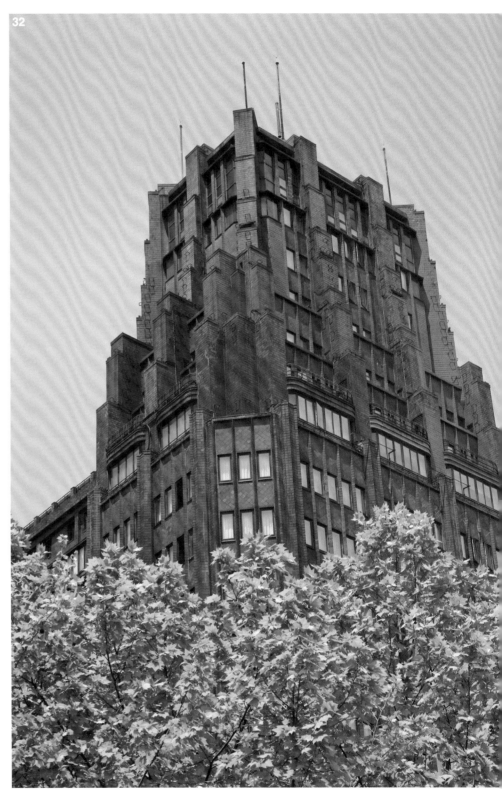

32

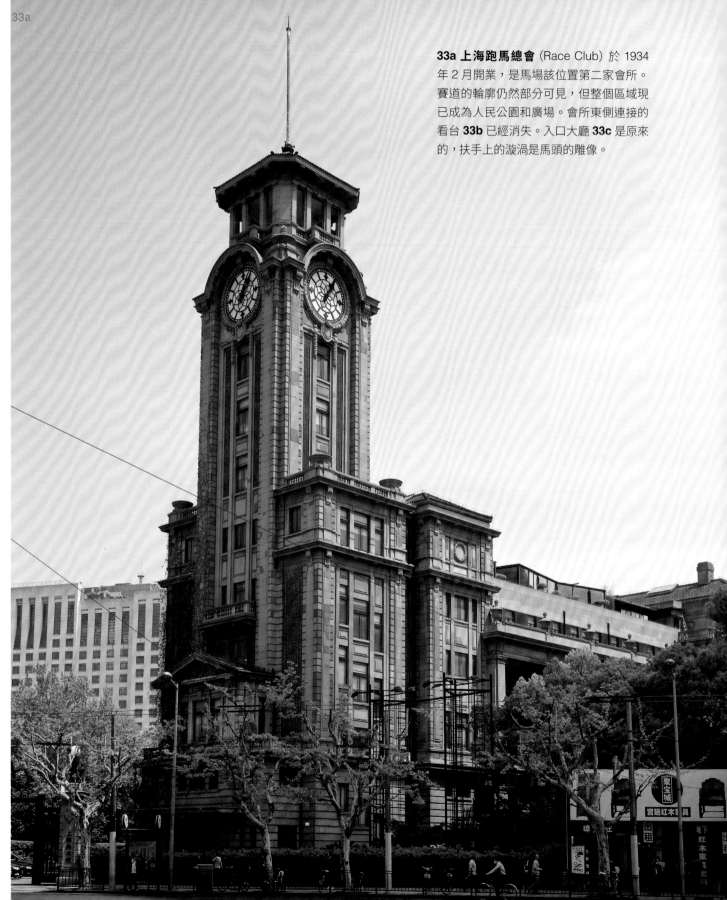

33a **上海跑馬總會** (Race Club) 於 1934 年 2 月開業，是馬場該位置第二家會所。賽道的輪廓仍然部分可見，但整個區域現已成為人民公園和廣場。會所東側連接的看台 **33b** 已經消失。入口大廳 **33c** 是原來的，扶手上的漩渦是馬頭的雕像。

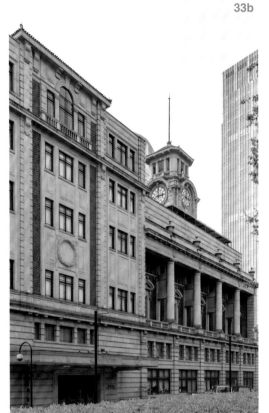

33b

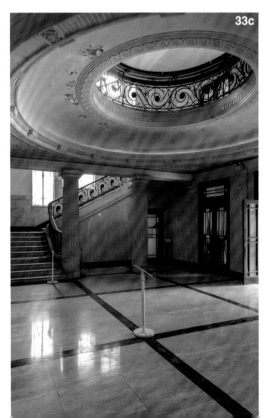

33c

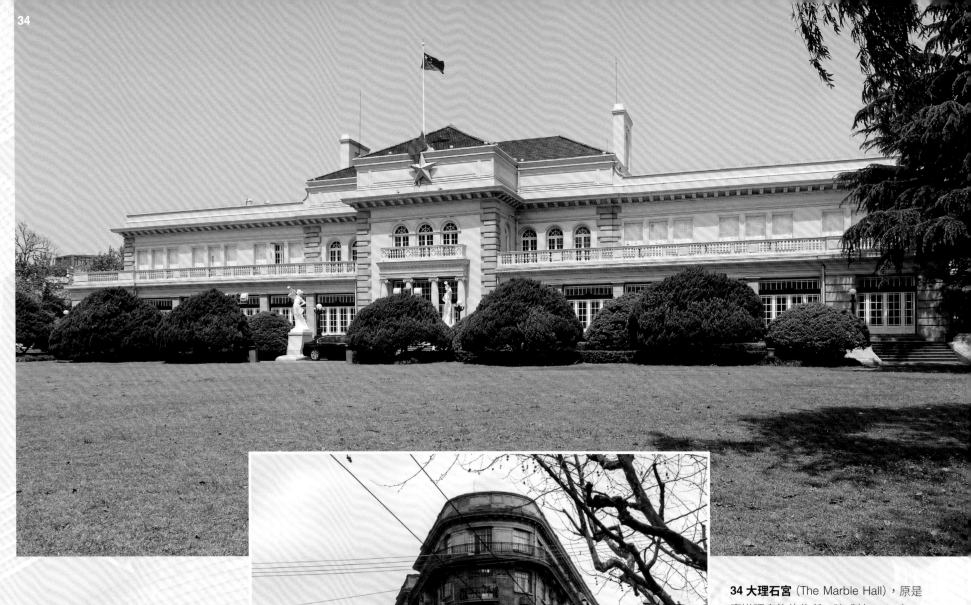

法租界曾是娛樂中
心和高檔住宅區，
現在仍保留了很多
建築，大多經過精
美的修復。

34 大理石宮 (The Marble Hall)，原是
嘉道理家族的住所，建成於 1924 年。
現在是中國福利會少年宮，位於法租
界以北。

35 由萬國儲蓄會 (International Savings
Society) 1924 年建造的**諾曼底公寓**
(Normandie Apartments)，很受演員
和藝術家的歡迎。

上海興國賓館[6]（Radisson Plaza Hotel）的庭院內有幾幢前太古洋行的住宅。其中最突出的是太古大班的**興國路住宅**（Hazelwood）**36a**，於 1934 年建成 **36b**，有銅製的屋頂 **36c**。興國路住宅由威爾士建築師 Bertram Clough Williams-Ellis 爵士設計，但他從未到過上海。

6　譯者註：現稱上海興國賓館麗笙精選，英文名更為 Radisson Collection Hotel, Xing Guo Shanghai。

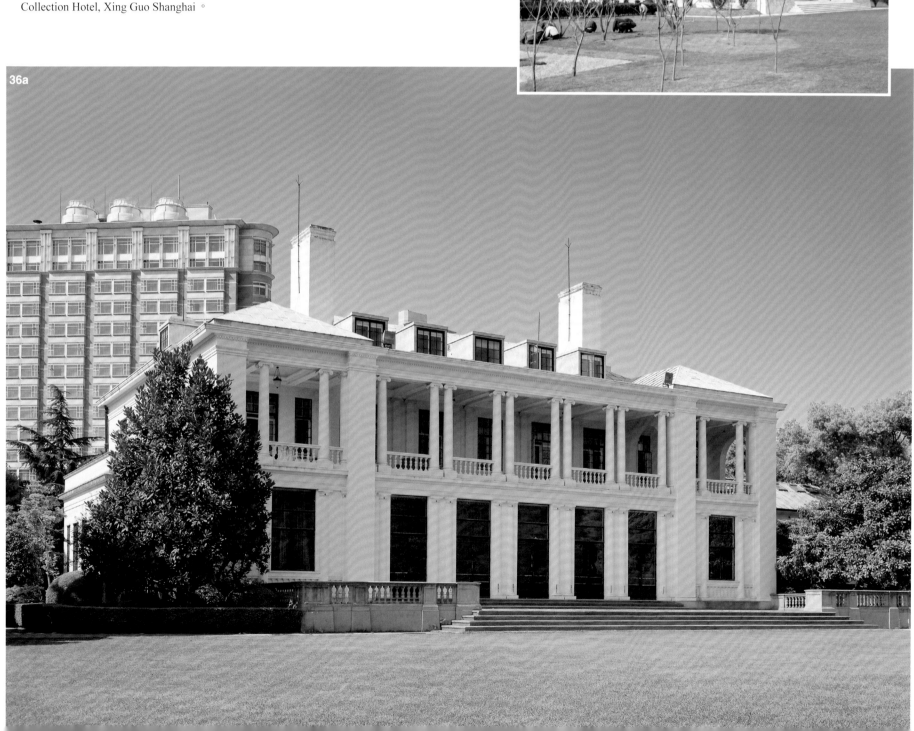

36b

36a

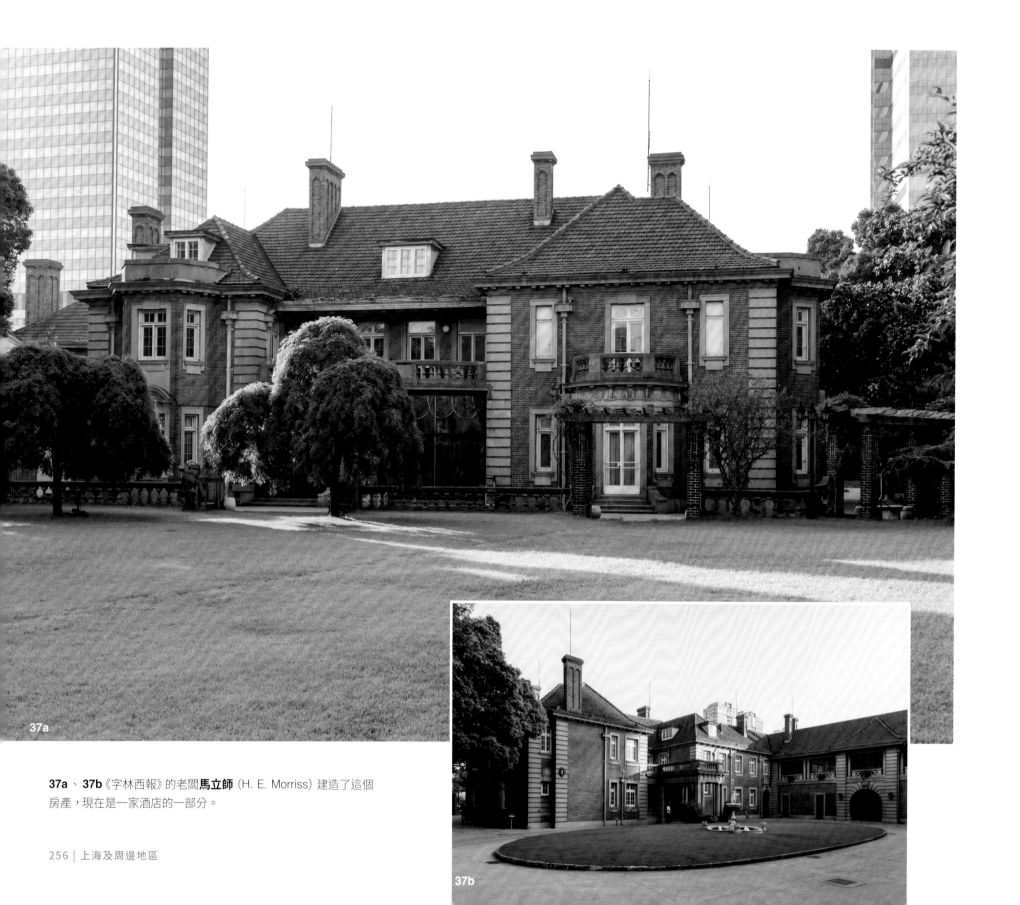

37a、**37b**《字林西報》的老闆**馬立師** (H. E. Morriss) 建造了這個
房產，現在是一家酒店的一部分。

37a

37b

38 法商球場總會 (Cercle Sportif Francais)，又稱法國總會 (The French Club)，1926 年開業，比許多俱樂部更為開放 (甚至允許少量女性加入會員)，很受歡迎。現在它是花園飯店的前部。酒店業主在後面建造了一座高層建築，同時保留和修復了許多法國總會大樓原有的特色。在總會後面，可以看到**華懋公寓** (Cathay Mansions，現稱錦北樓 [Cathay Building]) **39a**、**39b**。

華懋公寓「沉降」，其地面一層現時已經低於地面一米。

沙遜興建華懋公寓和附近同樣豪華的公寓樓**峻嶺寄廬**（Grosvenor House）**40** 選址既遠離市中心，且地質鬆軟，受到很多質疑。即使華懋公寓「沉降」，其地面一層現時已經低於地面一米（見 **39b**），但兩棟大樓隨即住滿了人。這些建築以及較小的峻嶺樓（Grosvenor Gardens，未拍攝）在 1934 年建成，現在是錦江酒店的一部分。在酒店底層有**國泰電影院**（Cathay Theatre），建於 1932 年，今日仍是一家電影院 **41**。

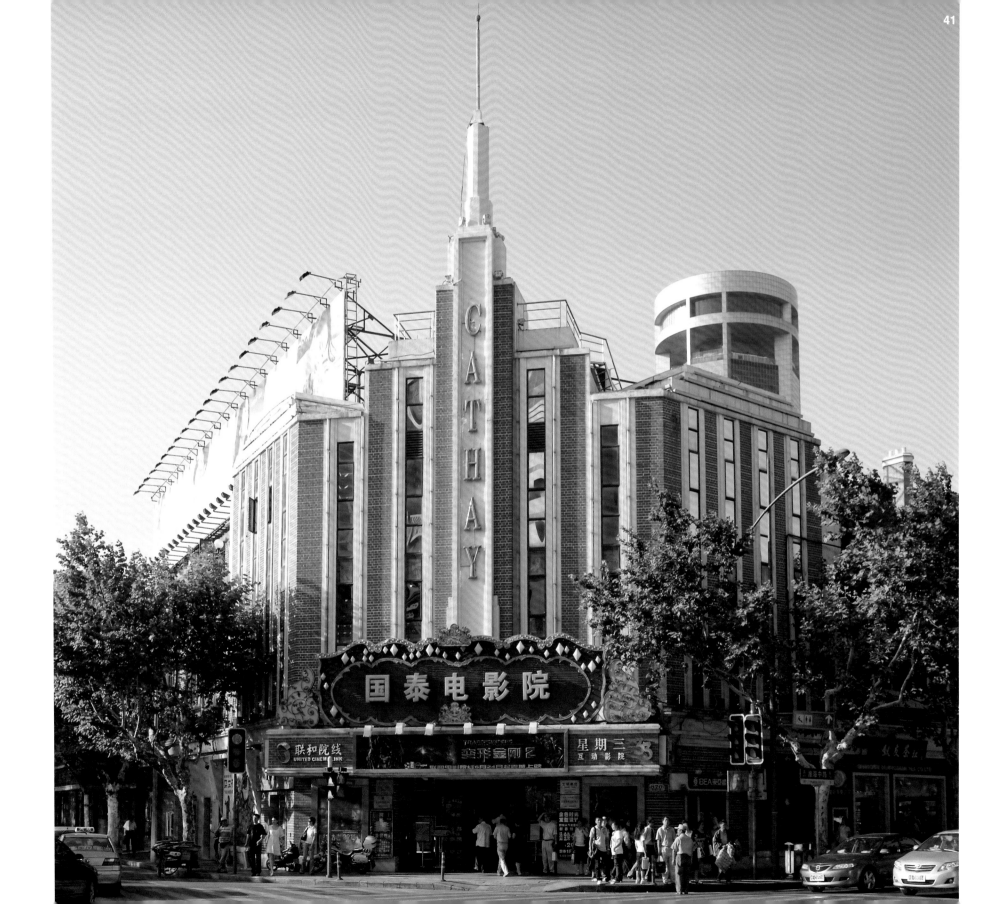

蘇州

江蘇省
通商口岸，1895 年日本條約
1934 年人口：38 萬 9797

蘇州位於上海以西不到百公里處，經大運河與長江相連。城市周圍運河環繞，其中幾條在城牆內。蘇州曾與杭州並列為中國最美的城市，兩千多年來一直是文化與學術中心。但在太平天國 1860–63 年佔領期間，幾乎徹底摧毀了這座城市，驟然以暴力終結了這一切。

日本人被蘇州的絲綢製造和貿易所吸引，通過 1895 年簽訂《馬關條約》把蘇州定為通商口岸。英國是日本以外唯一曾對蘇州表現出（短暫）興趣的國家，但領事館也在 1902 年關閉了。

貨物運輸最初僅限於運河，但運河不適合外國輪船航行，最終採用了小型汽船作運輸。儘管有幾家外資企業曾經嘗試經營，但少有成功。1906 年，蘇州通鐵路後，連輪船公司也開始倒閉。

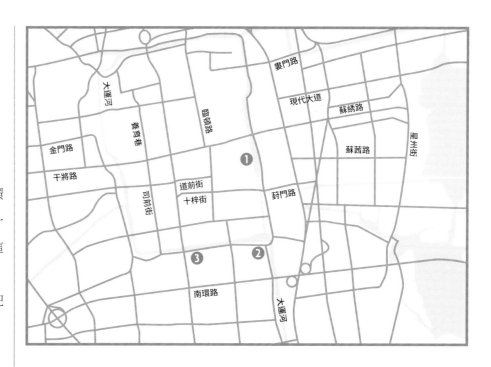

倒是在教育方面，外國人留下了較持久的影響：傳教士曾致力將蘇州重建為卓越的教育中心。1900 年，三所教育機構合併成立東吳大學，至今仍備受推崇。

1a

在教育方面外國人留下了較持久的影響：傳教士曾致力將蘇州重建為卓越的教育中心。

東吳大學 (Soochow University) 在三所教育機構合併和傳教士支持下建立。於1900 年 11 月，正式組成董事會，展開籌款活動發展校園。1903 年林堂 (Allen Hall) **1a** 落成，是大學的第一座實體建築，現為行政樓。鐘樓失去了尖頂，精致的花飾窗格 **1b** 依然存在。在 1901 至 1911 年間增加了幾座較小的建築物，例如教職員寓所 **1c**。1911 年，第二座大型學術樓孫堂 (Anderson Hall) **1d** 動工，以紀念首任校長。在 1911 年之後，資金容許下，收購了更多土地，建造了更多設施。

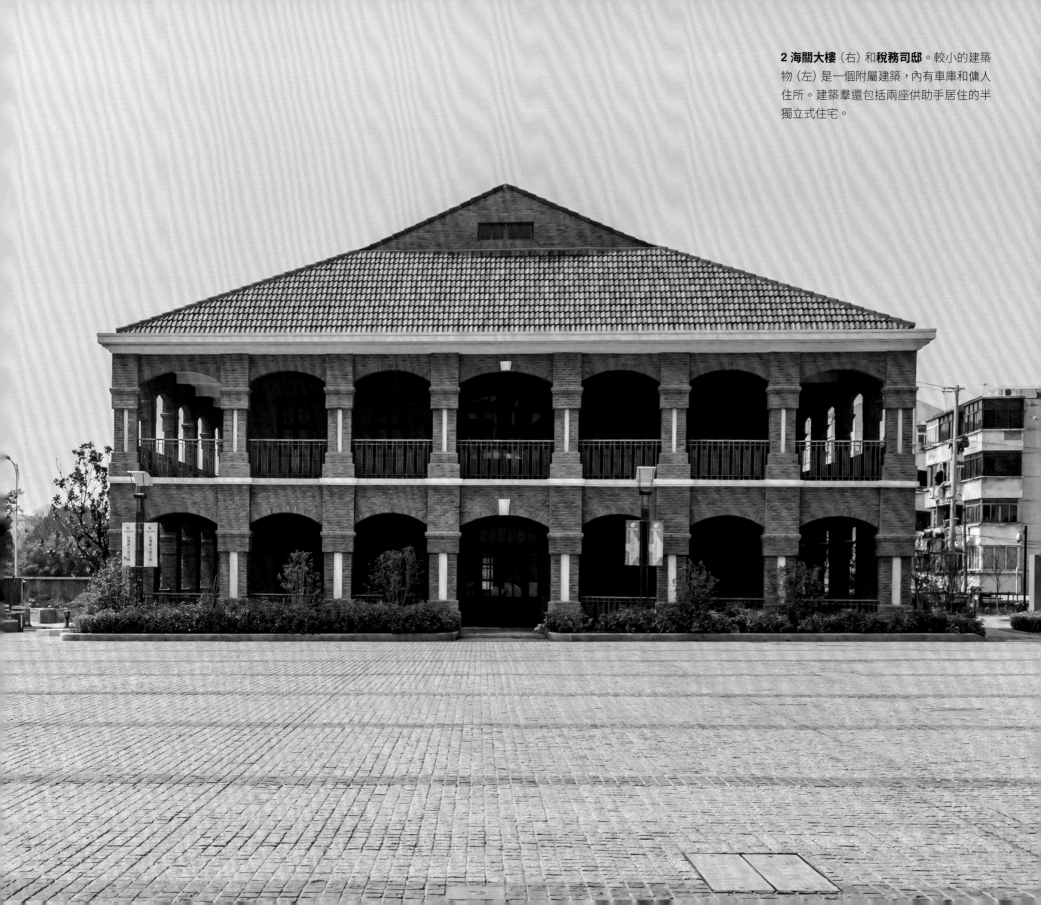

2 **海關大樓**（右）和**稅務司邸**。較小的建築物（左）是一個附屬建築，內有車庫和傭人住所。建築羣還包括兩座供助手居住的半獨立式住宅。

3a 至 **3c** **日本領事館**（住所和辦公室），現位於蘇州第一絲廠內，但可自由入內，還設有博物館。

日本人被蘇州的絲綢製造和貿易所吸引，通過 1895 年簽訂《馬關條約》把蘇州定為通商口岸。

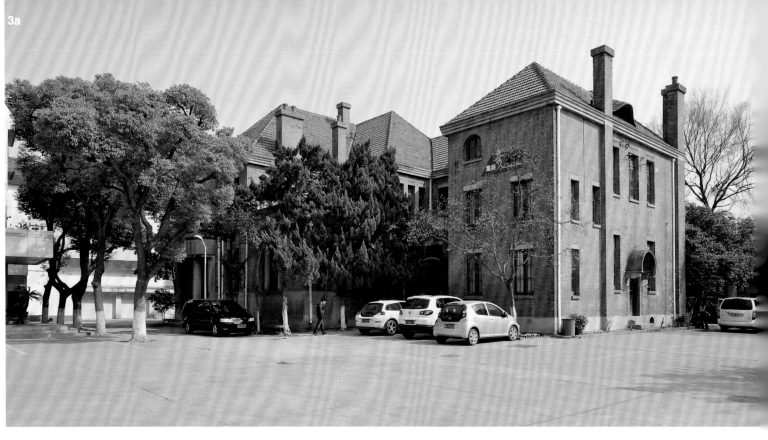

3a

3b

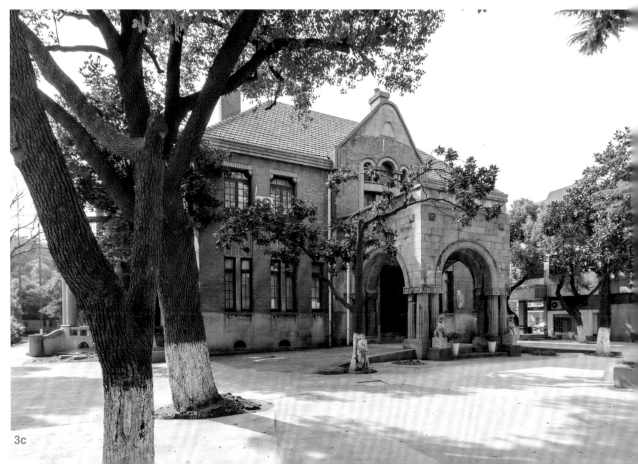

3c

杭州

浙江省

通商口岸，1895 年日本條約

1933 年人口：52 萬 9663

　　杭州在蘇州南方相距約 120 公里，兩地相似之處不少。以水景（西湖）為主，於大運河沿岸，長期以來是學術和絲綢業的中心，也同樣幾乎被太平軍徹底摧毀。

　　杭州的絲綢製造商不僅供應上海所有的絲綢貿易，還供應給北京的皇室。另一主要產品是頂級茶葉。

　　城市南部的錢塘江，一來水位較淺，二來湧潮可在江口產生五米高的巨浪，實在無法應付大量航運。因此杭州主要與上海貿易，沿着大運河（始於錢塘江）和其他內陸水道進行，直到後來有鐵路連接兩地。

　　英國人多年來一直想得到這座城市。1851 年，他們要求用令人失望的寧波和福州來交換，但遭到拒絕。直到 1895 年，日本簽訂《馬關條約》，才把這座城市開放為通商口岸。日本憑藉該條約授予的製造權，積極擴大絲綢生產。絲綢原是杭州的主要出口產品，日本此舉對中國製造業構成挑戰。

　　外國人居留地位於大運河右岸，在杭城以北約 6 公里，佔地 70 公頃。日本人堅持建立自己的居留地，獲得外國人居留地北邊的一塊土地。海關大樓橫跨這兩區。英國領事館 1901 年建於日租界對面的運河岸邊，但直到 1910 年才有領事到任，1922 年就關閉了。

　　居留地衛生不佳，瘧疾流行，外國人並不急於遷入。美國從 1904 年起在此設領事，只維持了幾年。日本領事館 1908 年才落成。1907 年，開通了一條鐵路，連接外國人居留地、杭州城和閘口（西湖以南 2 公里處錢塘江畔的小鎮）。1909 年，鐵路伸延至上海，促使亞細亞火油和美孚在閘口建立石油和煤油設施。兩家公司都在閘口的山上建造員工宿舍，選址對健康比較有利。

　　1911 年，美國傳教士創辦的之江學堂（Hangchow Christian College）也遷至閘口上游的山上。學堂的前身崇信義塾 1845 年原在寧波建校，1867 年遷往杭州。閘口該址現為浙江大學校園。

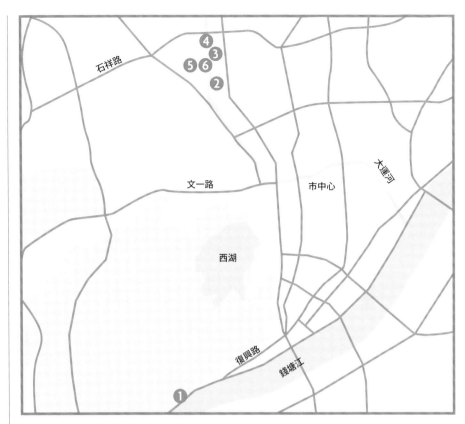

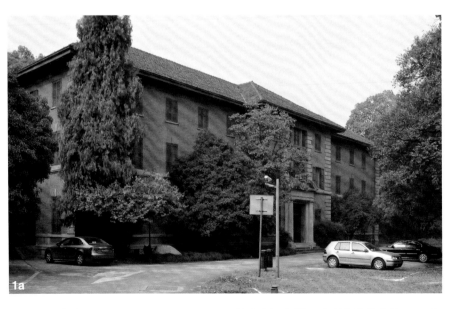

1a 之江學堂（Hangchow Christian College，後為之江大學），由美國傳教士於 1845 年創立，現在是浙江大學的一部分。這是該校的**甘卜堂**（Gamble Hall）**宿舍**。

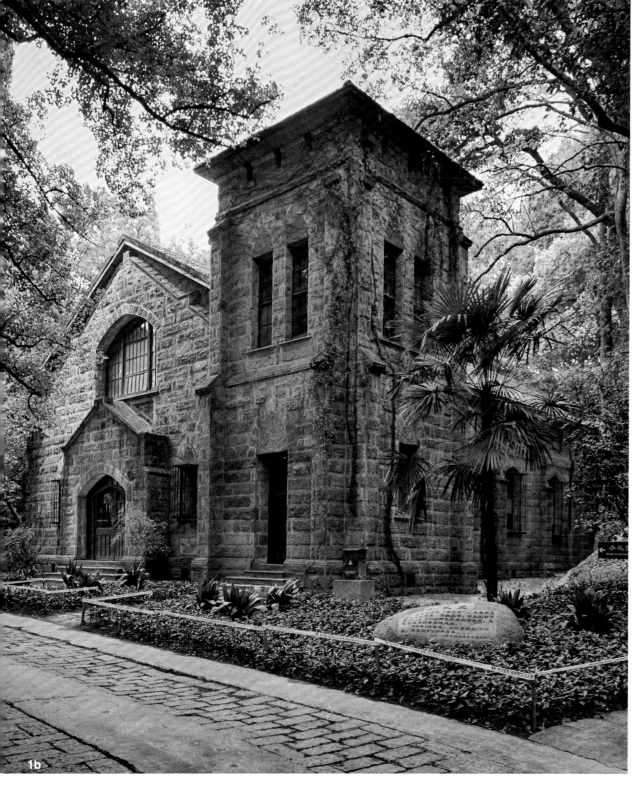

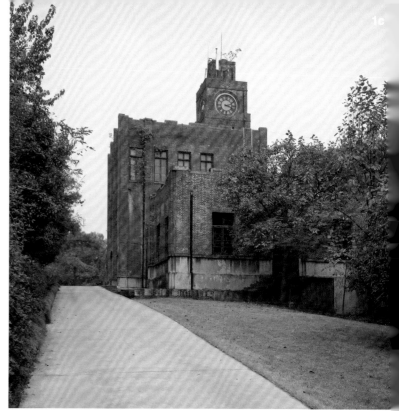

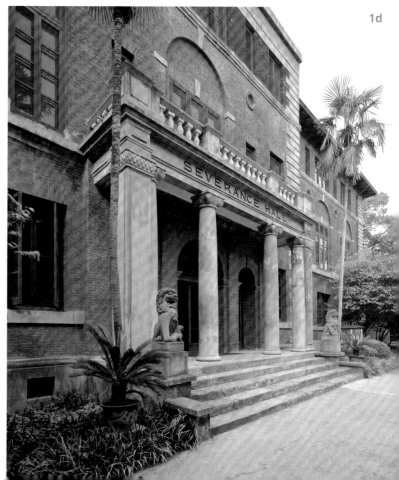

1b 1919 年的**都克堂** (Tooker Memorial Chapel)。

1c **同懷堂** (Teng Memorial Economics Building) 在**慎思堂** (Severance Hall，主行政樓) **1d** 的對面。

2 車站服務外國人的居留地。從屋頂看來是個仿製品，但木製配件和遠端一些外露的磚砌，表示至少有一部分用上了原來的材料。

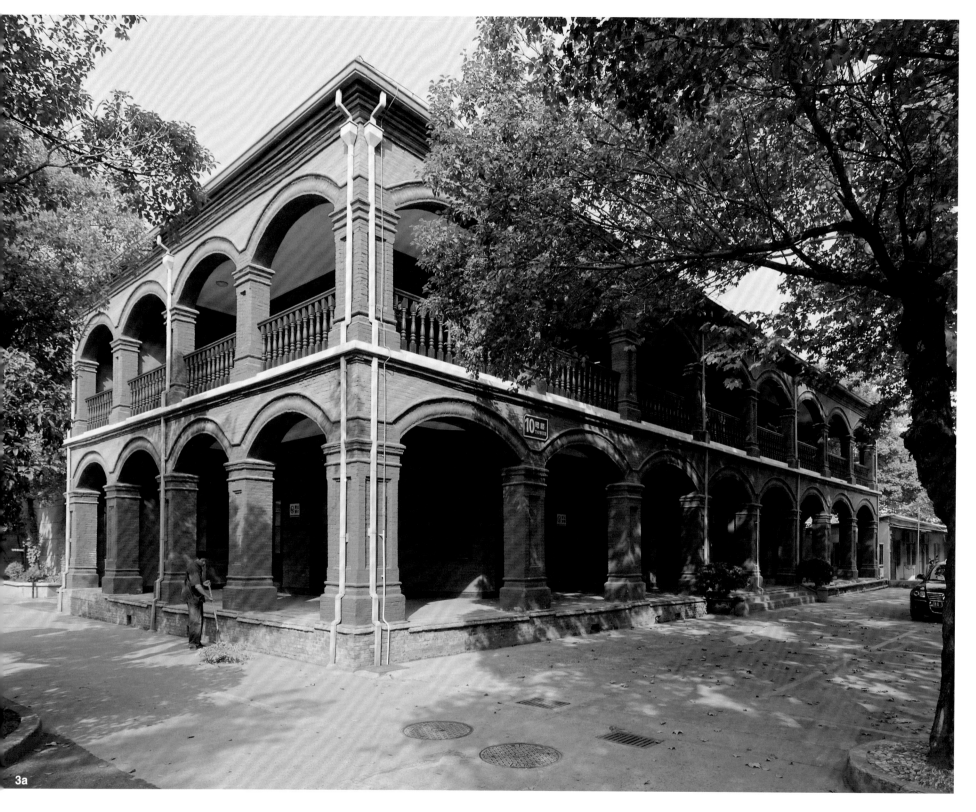

3a

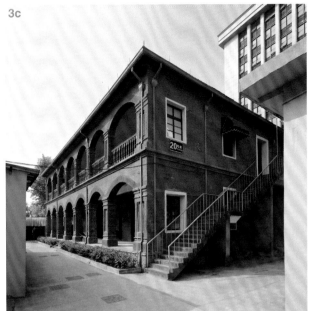

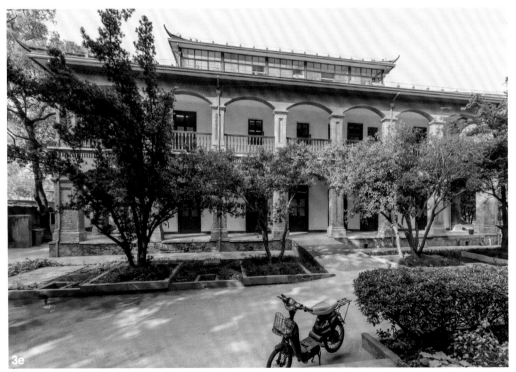

3a **海關建築羣**已納入一所醫院。有兩座宿舍，這是其中之一。　第二座宿舍供外籍員工入住 **3b**、**3c**。難得仍保留的界碑 **3d**。**海關樓**本身 **3e**。

4 日租界對面的**倉庫**，經修復。英國領事館大約位於挖掘機（右後方）的位置。

生絲原多在居民家中加工。**5** 居留地對面的一些**民宅**，被修復作博物館。

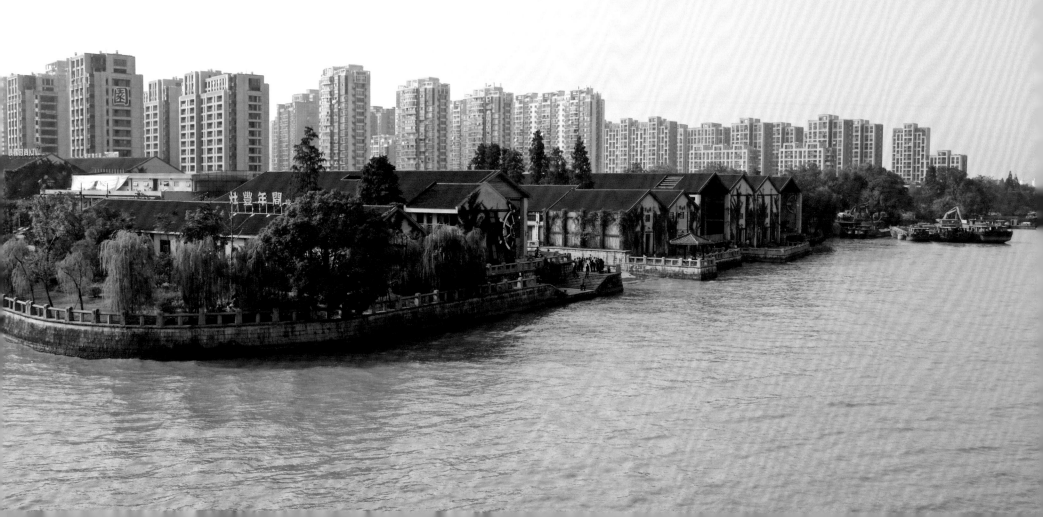

後來生產規模變大，**6a**、**6b** 是**加工廠經理的辦公樓和／或住所**，同樣位於外國人居留地對面。

寧波

溫州

福州

淡水 基隆

廈門

台南 高雄

1930 年的裝飾藝術風格建築的細節，大樓曾為**中國通商銀行**。見第 279 頁。

南部沿海港口

◆

寧波、溫州、
福州、廈門、台灣

南部沿海港口

寧波、溫州、福州、廈門、台灣

寧波

浙江省

通商口岸，1842 年英國條約

1935 年人口：約 26 萬

　　中國不少港口都設於內陸，以避免海盜侵擾，寧波也是其中之一。寧波位於奉化江和餘姚江的交匯處，兩江合流而為甬江，再經 25 公里，才在鎮海處入海。葡萄牙人初到寧波時，該地已是重要的貿易港，於是 1533 年就在鎮海設置了一小塊駐地。但由於當地的反對，聚居地於 1545 年被摧毀。到了 17 世紀後期，東印度公司才多少重振了寧波的對外貿易。

　　第一次鴉片戰爭期間，英國佔領了寧波和鎮海。寧波也成為根據 1842 年《南京條約》最早開放對外貿易的城市之一。在寧波，華商生意蓬勃，外商有所不及，而寧波本身也很快就被北方僅 150 公里外的上海超越，黯然失色。

　　太平天國在 1861 年攻佔寧波，管治手段異常溫和：當地將官向外國人保證，其利益將受到保護。1862 年，太平天國的軍隊被布興有驅逐。布興有原是海盜，後來降清，他手下佔據寧波，大肆搶掠，破壞更甚於太平天國。最初支持布興有的英、法軍隊終出手干預，並把控制權交還給心存感激的清政府。一些英法軍人為了平亂而犧牲，寧波道台樹碑紀念。或許因為這段往事，寧波在 19 世紀末的排外騷動中相對平靜。但隨着記憶流逝，寧波也難免受到 1920 年代的動亂影響。

　　餘姚江與甬江之間的三角地帶，中方默認為外國人的居留地。但居留地未能組織行政管理單位，因此缺乏全盤的發展計劃。後果之一便是居留地沒有修

好堤岸，船隻只能從甬江左岸設備參差的碼頭啟航。海關大樓和後來的英國領事館也在左岸。主要出口品是茶葉、燈心草、禾稈織成的草帽和草蓆。因質量問題，以及來自印度、斯里蘭卡的競爭，後來茶葉貿易衰落了，草織產品成為唯一的輸出商品。儘管華商在多個領域表現仍然出色，但到了 1891 年，仍在寧波開業的外國公司寥寥無幾。1932 年，最後一名外商離開此地，英國也關閉領事館。

餘姚江與甬江之間的三角地帶，中方默認為外國人的居留地。但居留地未能組織行政管理單位，因此缺乏全盤的發展計劃。

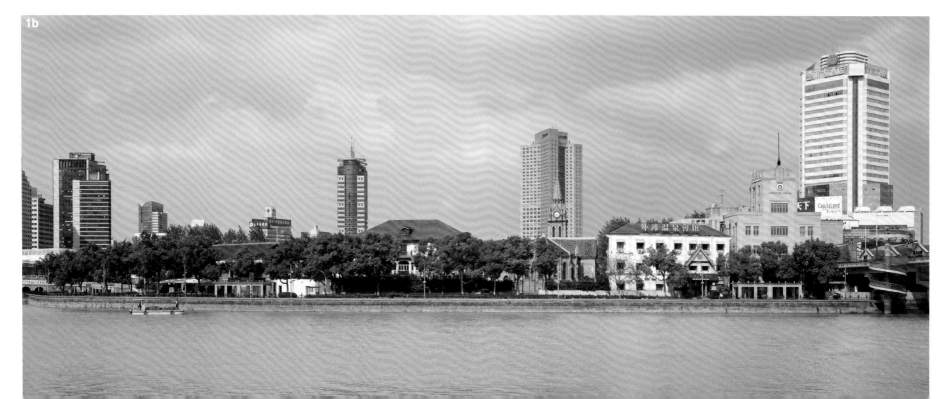

1a 和 1b 從奉化江上的一座橋上拍攝（上圖），中央是外國人居留地，左邊是餘姚，右邊是流向大海的甬江。甬江左岸的主要外灘（下圖）。

1b

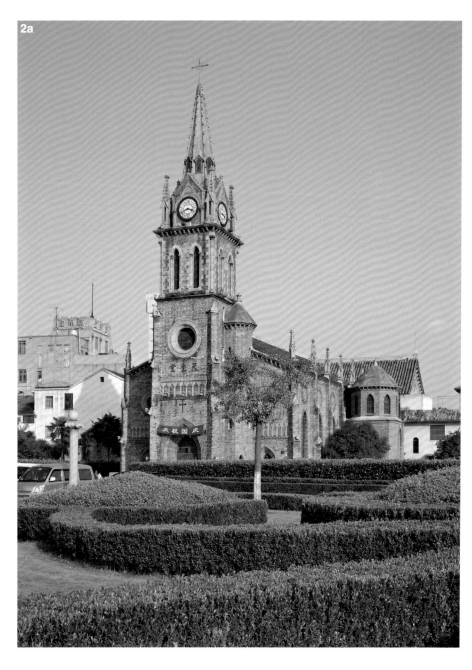

耶穌聖心堂（Catholic Cathedral of the Sacred
Heart，1872 年）**2a** 和 **2b**，由傳教士興建。
尖塔後蓋起了一座新酒店 **2c**。2014 年，一場
大火燒毀了屋頂和內部，但牆壁和樑柱倖存，
讓教堂得以修復。

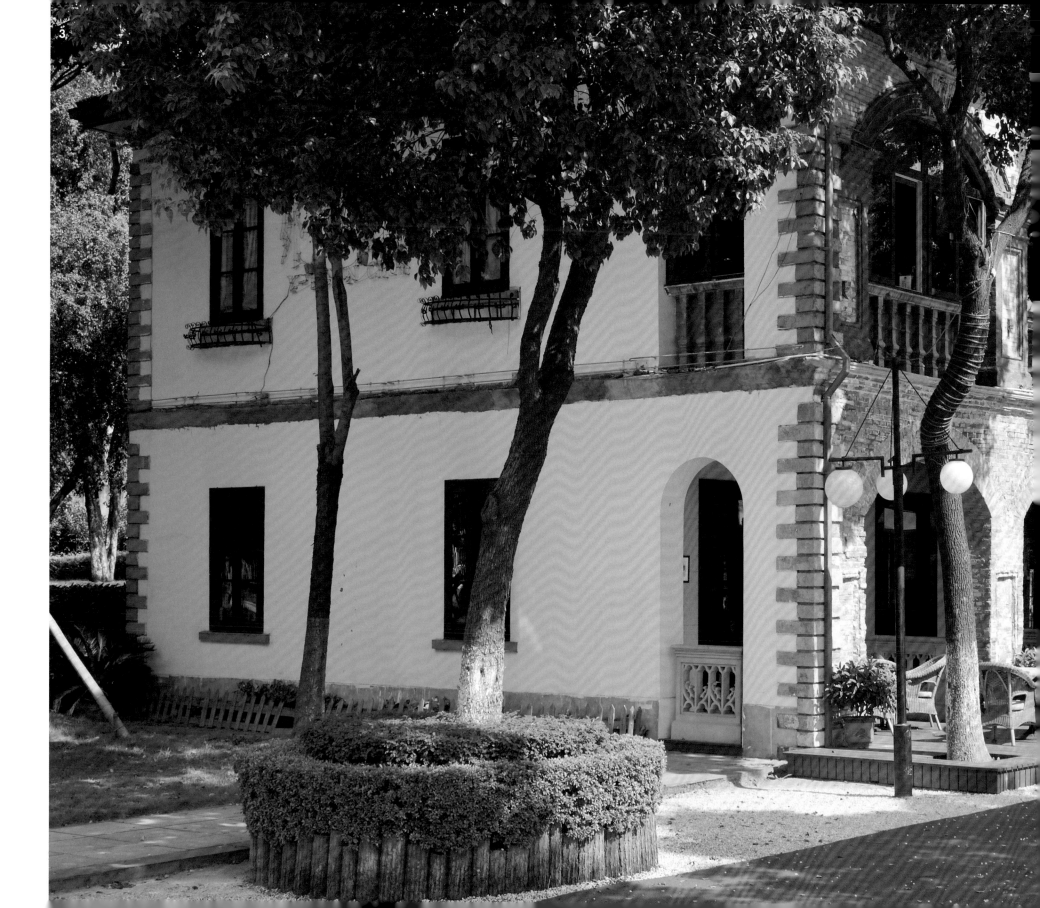

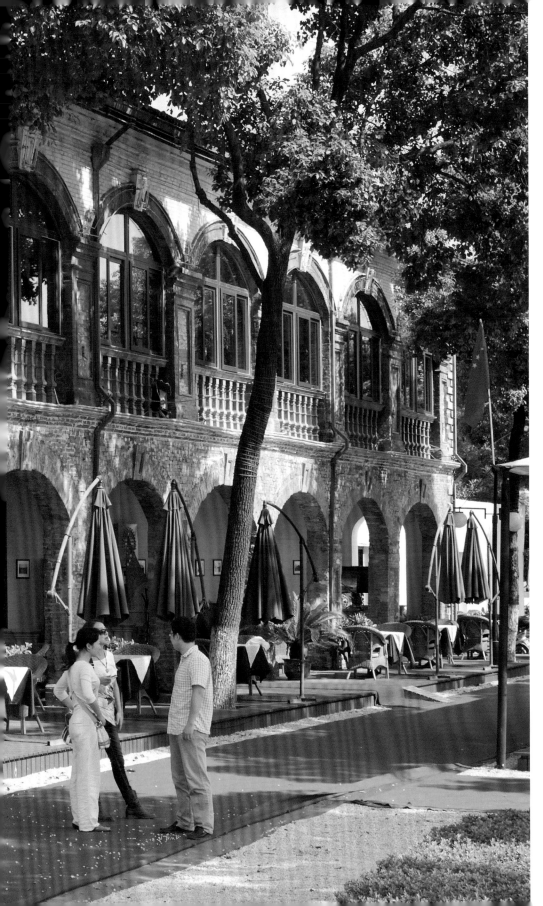

3 外灘首座建築，但原屬誰人已無法得知。也許是港口早期**寶順洋行**（Dent & Co.）所在地。

4 這座裝飾藝術風格建築建於 1930 年，一樓是**中國通商銀行**，樓上是其他公司，曾被改建為酒店，但我們到訪時已經結業。

5a 英國領事館 現位於解放軍營地內，只能看到牆內有限的景象，當時正在修復。1898 年的領事館照片 **5b**。

6 浙海關，或建於 1861 年，現設有一個不大但有趣的博物館。

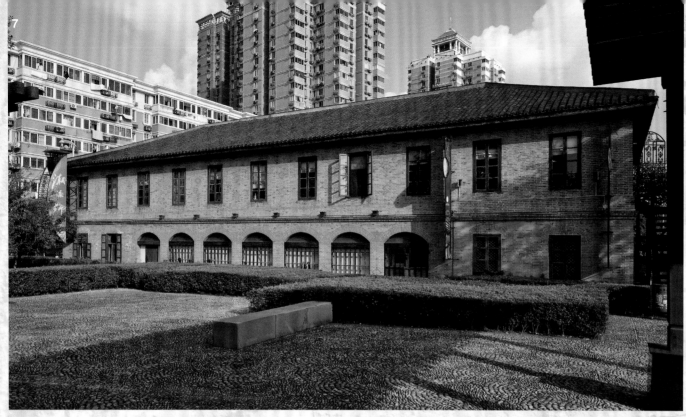

7 我們相信是舊時的**美國領事館**。

8 鎮海一個大型中國要塞因修復工程而關閉，附近這個建築，也許是**葡萄牙人駐地的防務設施遺址**，大概在 1533 至 1545 年間建立。

溫州

浙江省

通商口岸，1876 年英國條約

1935 年人口：約 20 萬

溫州位處甌江南岸，曾是茶葉出口的重鎮。但自從鄰近的茶葉出口大埠寧波和福州在 1842 年成為通商口岸，茶葉貿易向兩地集中，溫州的茶葉出口就日漸衰落。儘管如此，英國還是藉由 1876 年《煙台條約》，將溫州定為通商口岸。海關 1877 年 4 月啟用，英國領事館隨後開館，其他國家則似乎對溫州不感興趣。

1877 年，上海副領事劃出在溫州的居留地，但初到溫州的英國領事阿查立（Alabaster）認為該處修建堤岸的成本過高，不以為然。他改而選擇海關大樓附近的一片區域，道台也同意了。從海關大樓劃船 15 分鐘能到達江心嶼，他在島上租用一所小寺院，當辦公室和住所，1894 年，島上的新領事館落成，供領事辦公和居住。新館雖大，但選址不佳，長年潮濕。就近有座小樓，安置警衛，設有監獄，旁邊還有海關人員的住所。

溫州幾乎沒有對外的貿易。怡和洋行到此，印象平平，隨即離開，不久後外國輪船也不再停靠。當地不設鐵路、電報，送信到最近的通商口岸寧波需時六天。不過傳教士頗見成績，與海關人員一起，構成了溫州主要的外國人社羣。不論是基督新教還是羅馬正教，在溫州都頗具實力，各自建有一座宏偉的教堂。

溫州至少避免了大多數的排外騷亂，但在 1884 至 1885 年的中法戰爭期間，還是遇到了麻煩：當中法戰爭波及附近的福州，溫州也貼滿標語，鼓動華人屠殺所有的外國人（不同尋常的是，還針對所有本地官員）。當外僑的物業被毀，除領事莊延齡（Edward Parker）外，他們都逃到河裏一艘船上。莊延齡自願留在領事館，一身軍裝面對暴徒。幸好中國當局有先見之明，移走了河邊的所有船隻，騷亂很快就平息了。隨着領事館在 1907 年關閉，英國退出溫州。

1 1877 年落成的**基督教花園巷教堂**，從這個角度看起來比實際上要大。

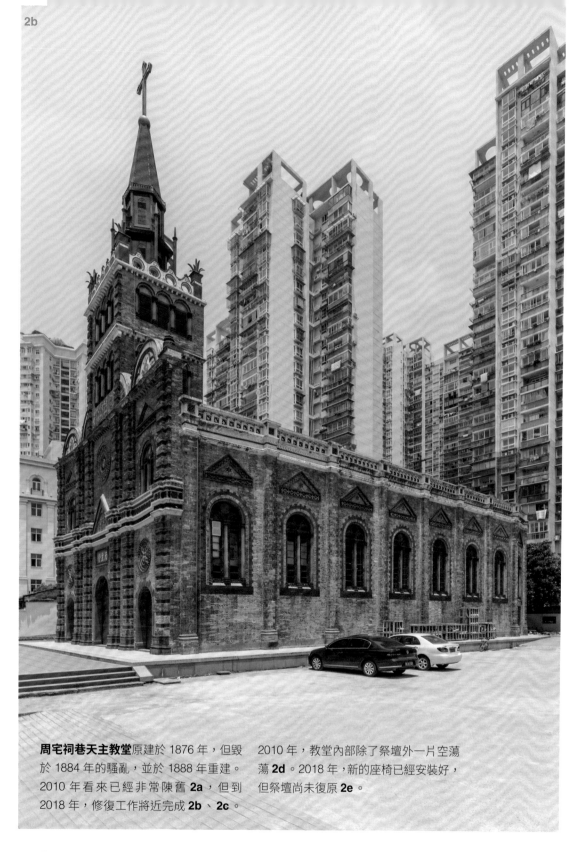

2a

周宅祠巷天主教堂原建於 1876 年，但毀於 1884 年的騷亂，並於 1888 年重建。2010 年看來已經非常陳舊 **2a**，但到 2018 年，修復工作將近完成 **2b**、**2c**。 2010 年，教堂內部除了祭壇外一片空蕩蕩 **2d**。2018 年，新的座椅已經安裝好，但祭壇尚未復原 **2e**。

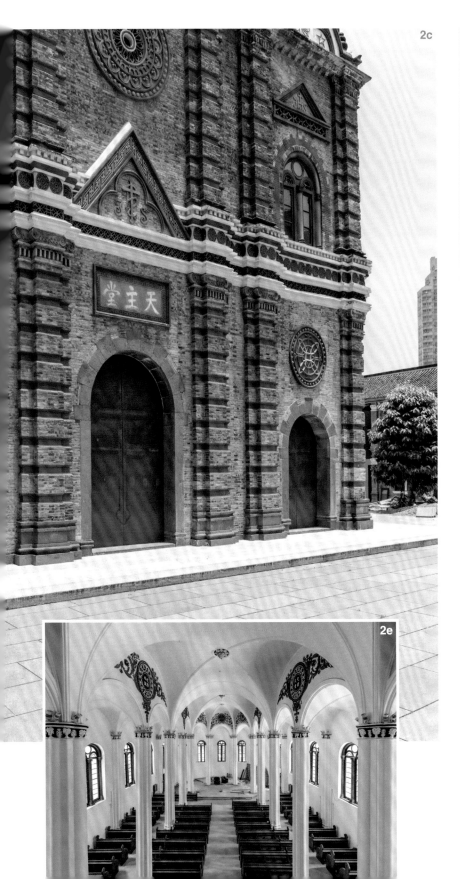

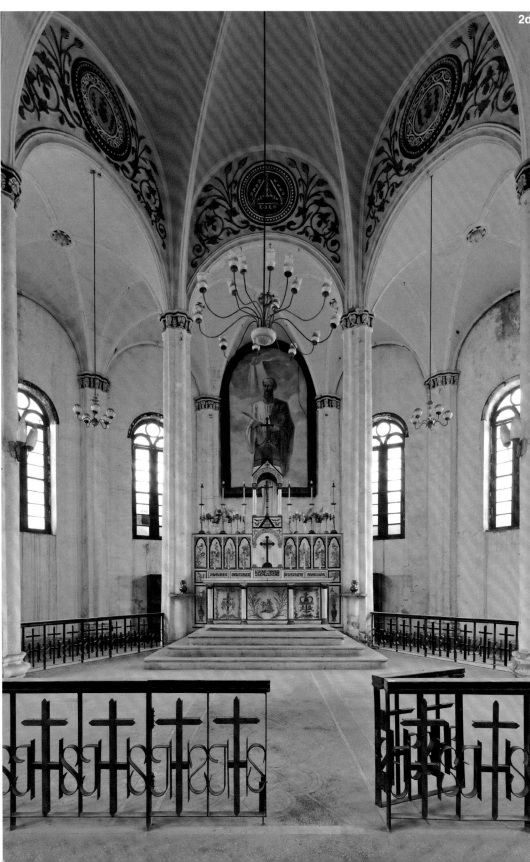

4

3 海關大樓，我們去參觀時用作警察局。

4 靠近江心嶼，英國領事館位於東塔的左邊，警衛住所和監獄在右邊。

5a 至 **5c 英國領事館**，在 2010 年看來非常宏偉。該館建於 1894 年，是當時中國唯一的三層領事館建築。令人失望的是，2018 年這座建築關閉了，看來非常破舊，一樓的石砌部分長着一棵樹。

6 英國警衛住所和監獄（左邊）、**海關職員（鈴子手）住所**，在 2018 年都已關閉。

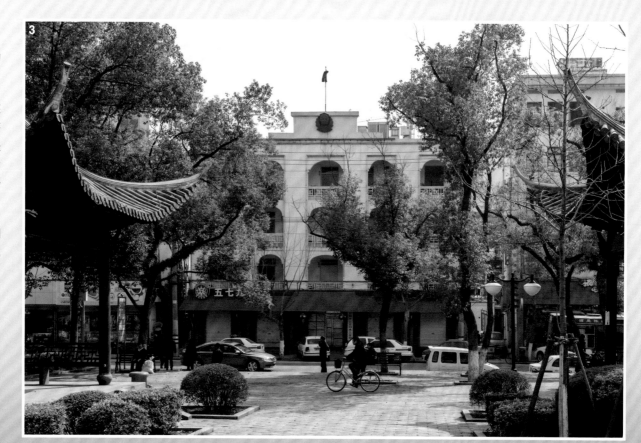

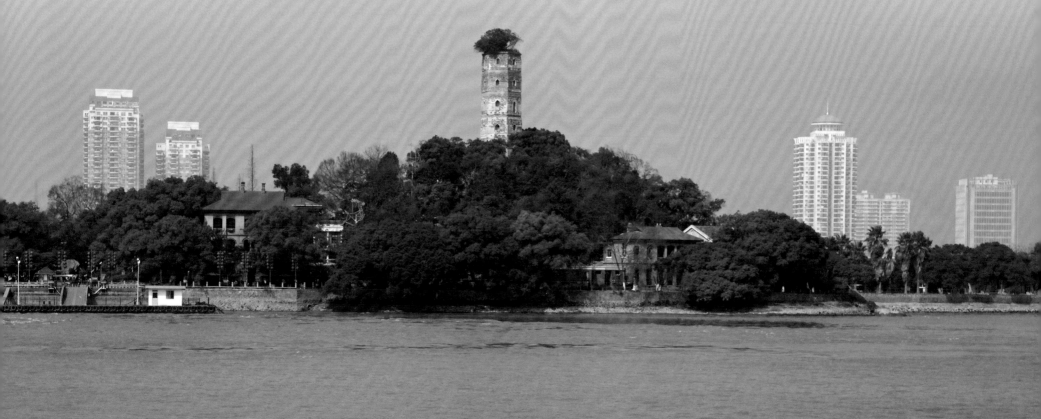

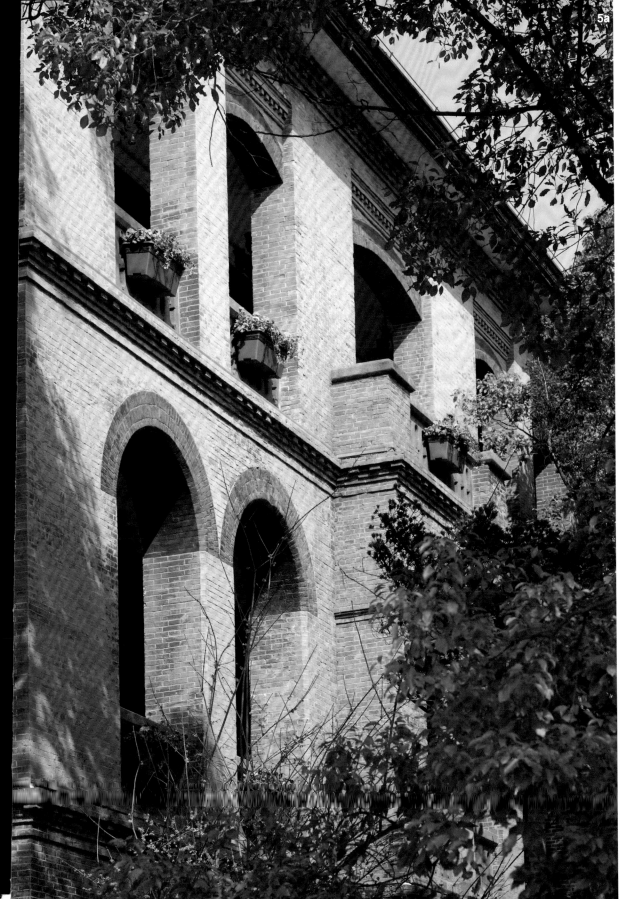

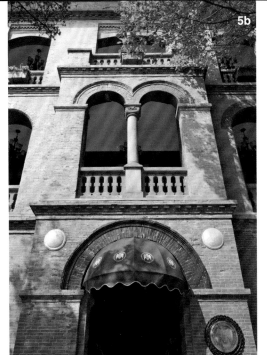

溫州幾乎
沒有對外
的貿易。
怡和洋行
到此，印
象平平，
隨即離開。

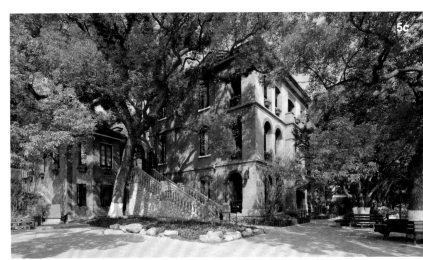

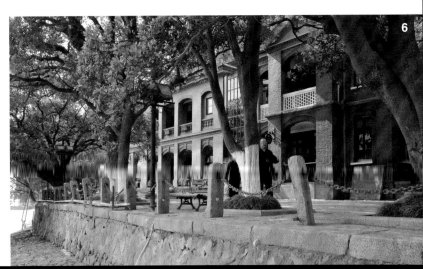

福州

福建省

通商口岸，1842 年英國條約

1938 年人口：34 萬 8300

在 16、17 世紀，荷蘭、葡萄牙、西班牙人都從福州購入茶葉。1681 年，東印度公司在福州建立貿易基地，一直維持運作，直至 1757 年清帝把對外貿易限制在廣州。外商現在要從廣州購入茶葉，比原先從福州出口困難的多，十分不滿，到 19 世紀初，他們的船還繼續到福州。由此不難理解，1842 年的《南京條約》把福州列入為通商口岸。

福州位於閩江北岸，內陸約 50 公里處。錨地有兩處，最大的在馬尾，福州城下游 15 公里；另一個只適合小型船隻停泊，位於城外南邊的南台。

英國的首任領事李太郭（George Lay）只獲安排居住一間小屋，在南台河岸，易受洪水侵襲，但他並不在意。他當過傳教士，大概經歷過更惡劣的境況。但香港總督戴維斯（John Davis）爵士到訪，對此則十分震驚，激烈抗議。1845 年，李太郭終於遷至城內一座寺廟，環境有所改善。

福州不設正式租界，外國人在城內也不受歡迎，他們聚集在南台的山上。商業發展起步緩慢，但隨着一項被遺忘的茶葉出口禁令廢除，福州得以再次出口茶葉，生意就漸見增長。以 1867 年為例，當年有 3 萬 3 千噸茶葉離開福州，主要運往倫敦，也運往美國和澳洲。馬尾很快就迎來了卡蒂薩克號（Cutty Sark）等當時著名的運茶快船，還舉行一年一度的「運茶大賽」（Great Tea Race），看哪艘帆船最先把當年的新茶運抵倫敦。但效率更高的蒸汽輪船很快取代了快船，尤其是在 1869 年蘇伊士運河開通之後。

貿易增長，外國人越來越多，他們的俱樂部、教堂、銀行也隨之而來，讓福州一度繁榮起來。距離福州城 10 公里的鼓山，可供避暑。外國人在山坡上建造度假小屋，初時讓華人十分憤怒。抗議最終平息，到了 1910 年，已有足夠的小屋供許多家庭在夏季度假。

閩浙總督左宗棠，像李鴻章一樣推動中國現代化的人物。1866 年，他獲

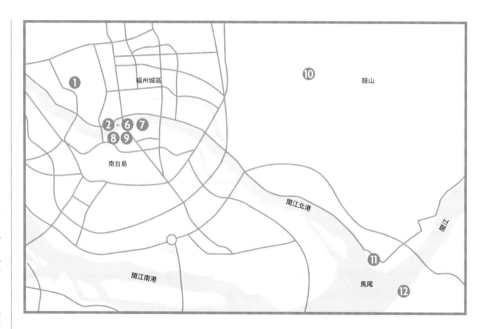

我們在旅行初期訪問了福州，看到大量的建設工程。雖然不少建築最近修復了，一些仍在重修。還有更多的建築損毀嚴重，但希望最終都能得到修復。

准在馬尾建造一座現代化的海軍造船廠和學校。兩名原法國海軍軍官受聘管理該項目。後來，左宗棠調往鎮壓西北部的「回亂」，讓一名下級官員接管項目。建設進展緩慢，兩名法國人辦事拖沓、效率低下、飽受爭議。儘管如此，海軍學校還是在 1869 年開辦了。1873 年，造船廠也落成，設有煉鐵廠、軋鋼廠、發動機工廠、造船滑道。到了 1880 年，船廠已建成 15 艘船隻，主要是炮艇和 500 至 1400 噸級的運輸船；海軍學校也培養出幾十名畢業生。1884 年，中國在馬尾建立了全國四大水師的其中一支。同年，法國因為與中國在越南的領土糾紛，採取軍事行動，派艦隊來到馬尾，或擊沉、或嚴重破壞了所有的中國船隻，摧毀了船廠。即便如此，到 1896 年的重建工作，還是選擇由法國人承辦，船廠很快就恢復生產新船，也一直是重要的設施。

中國茶葉經常摻入茶梗、陳茶、砂塵，增加重量，提高利潤。至 1880 年，中國茶葉的質量堪憂。1885 年，一個極端例子，倫敦拒絕了整批的福州茶葉。這要部分歸咎於中國對茶葉出口徵收的高額國內稅「釐金」。茶葉質量下滑的時間實在不妙，因為中國已不再主導茶葉供應。1848 至 1851 年，植物學家福鈞（Robert Fortune）不正當地觀察了中國的製茶過程，收集了數以千計的茶樹插枝到印度和錫蘭種植——這是知識產權和工業盜竊的早期例子。由此產出的高級茶葉在倫敦市場面世，隨即壓低了中國的供應量。

福州的茶業持續衰落，俄商曾以磚茶生產幫忙支撐了一段時日，但也在 1908 年離開了。福州仍是外國人工作和生活的佳地，因而出現了其他的商業活動，但沒有一項能與鼎盛時期的茶葉貿易相提並論。

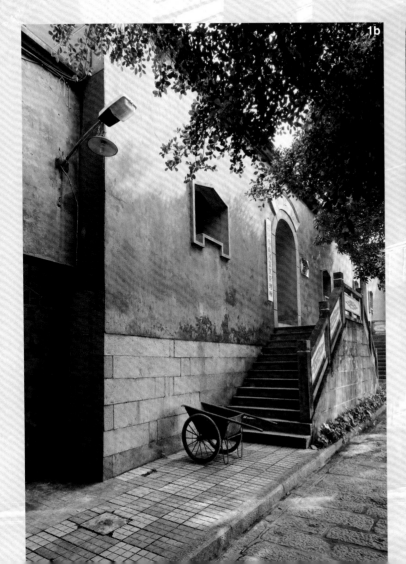

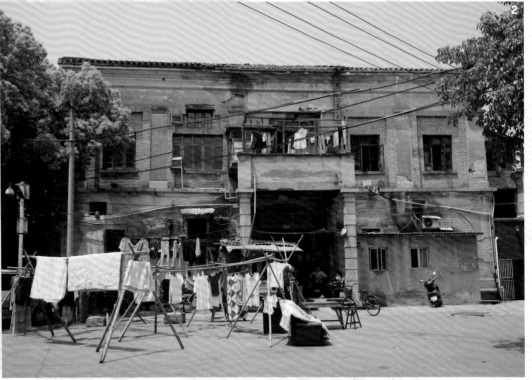

1a 和 **1b** **烏石山上的寺廟**；英國首任領事李太郭（George Lay）後來的辦公室和住所。

2 1871 年的**樂群樓**（Fuzhou Club，又稱萬國俱樂部）。隔壁就是 1859 年以後的英國領事館，但已消失不見。

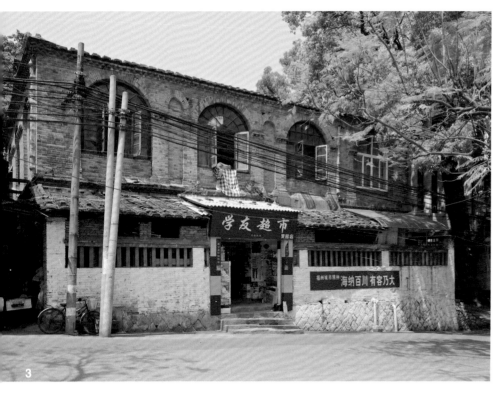

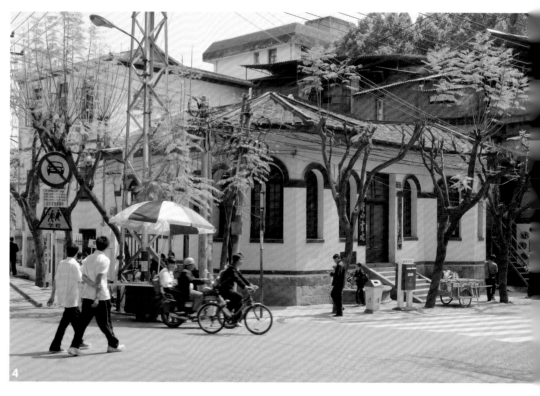

3 美國領事館仍然存在。我們到訪時已在一個地盤內，只能通過門上的縫隙看到建築的一小部分。我們參觀了此處拍攝的附樓。福州曾是美國傳教士的中心據點，所以美國領事的活動也較為活躍。

4 一個**小郵局**。

5 閩海關大樓於 1861 年啟用，但難以找到。我們找到了這座曾經是**海關俱樂部**的建築。

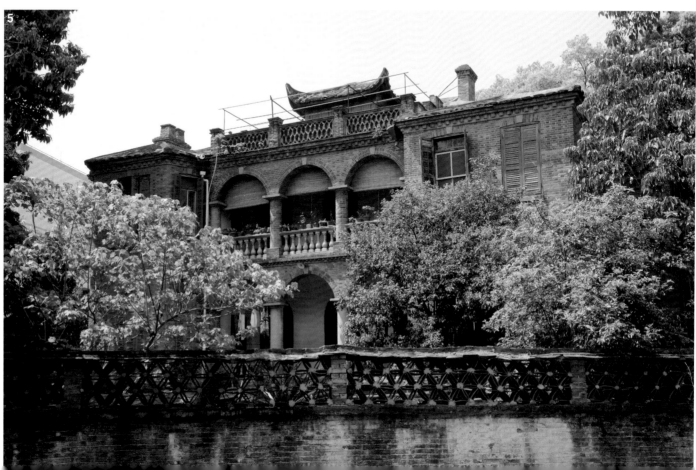

貿易增長，外國人越來越多，他們的俱樂部、教堂、銀行也隨之而來，讓福州一度繁榮起來。

6 滙豐銀行，當時位於一個住宅建築地盤中央，後來作為該發展項目的核心部分得到修復。

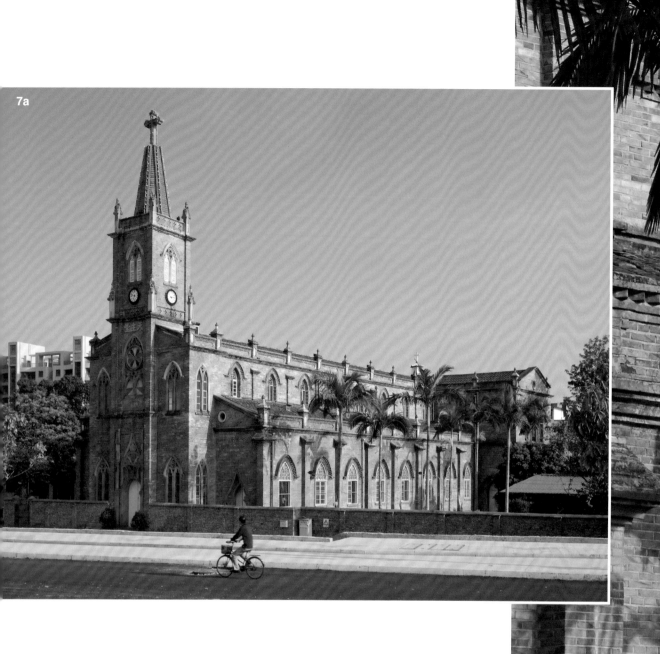

1932 年建成的**泛船浦聖多明我主教座堂** (Catholic Cathedral of St Dominic) **7a** 和 **7b**，位處河邊。多明我會修士於 1864 年創建了該處最初的教堂，2008 年為了建設道路，1864 年的**修士住所和神學院 7c** 被搬到了鐵軌上，移動了 80 米，旋轉了 90 度，然後置於現時位置。我們參觀時，正美化景觀。英華禮拜堂 (Nind-Lacy Memorial Chapel)，建於 1905 年，以一位美國傳教士的名字命名。現在是學校的一部分，原來的磚砌結構已被瓷磚覆蓋。附近的聖約翰堂 (St John's Protestant Church，1860 年) **9**，看來已經相當老舊。

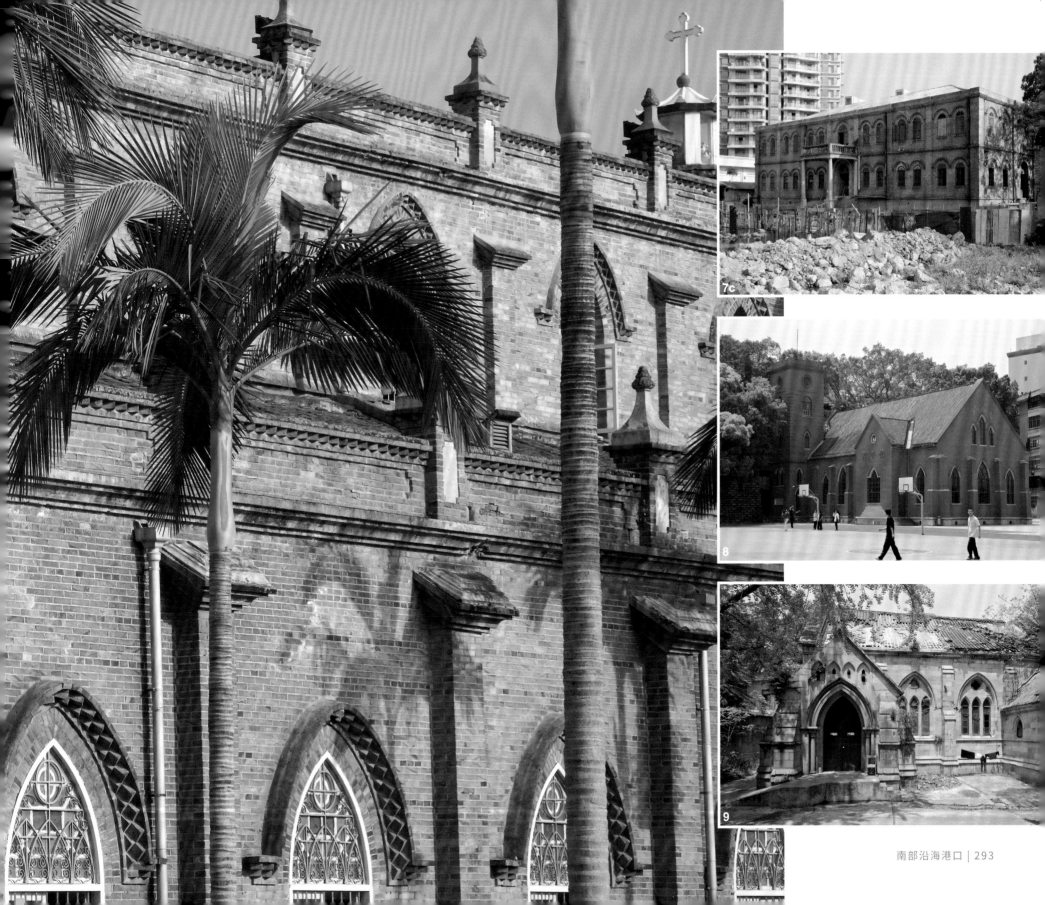

11a 為了支援英國的船隻和船員，1861年在馬尾錨地岸上「塔島」（Pagoda Island，指羅星山上羅星塔）開設**副領事館**。領事除了處理麻煩的水手外，幾乎沒有其他工作。為此，警衛住所 **11b** 內設六個牢房 **11c**。經過修復，這兩座建築及一個小診所 **11d**（原用於治療生病的水手）現在是一個公園和博物館建築羣的一部分。

10 我們去鼓山時已經很晚了，時間不多，而且很快就下起雨來。幾座原始的小屋保存了下來，也有些像這座已經修復了。

福州仍是外國人工作和生活的佳地，因而出現了其他的商業活動，但沒有一項能與鼎盛時期的茶葉貿易相提並論。

11b

11c

11d

在閩江的對岸，可以很好地望到整個錨地
12a，**閩海關**在此設有一個小型分關，有
辦公樓和**驗貨廠**。這裏（分關監察長住宅）
正處於修復的最後階段 **12b**。

廈門

福建省

通商口岸，1842 年英國條約

1935 年人口：22 萬

　　廈門是周長約 40 公里的島嶼，位於福州西南 210 公里處，是中國「沿海」港口當中少有真正臨海的。易於到達，既吸引了冒險家和海盜，也令廈門成為省內最重要的貿易中心。廈門對外的貿易，始於 1516 年葡萄牙人到來，而西班牙人也在 1575 年從馬尼拉抵達。1604 年，荷蘭人首次扣門，雖遭冷遇，仍堅持不懈，最終以台灣這基地與廈門有一些貿易往來，維持至 1662 年被逐出台灣為止。1670 年，東印度公司建立了一家商館，運作至 1681 年左右。1830 年，東印度公司再次考慮從廈門採購茶葉。怡和對此也頗感興趣，於是廈門成為 1842 年《南京條約》開放的港口之一。

　　廈門最有名的是其西南幾百米處的鼓浪嶼（現已被聯合國教科文組織列為世界遺產），為兩島中間的水道提供安全的錨地。1841 年，第一次鴉片戰爭，英軍佔領廈門期間，由於主島太大，無法有效駐防，就在鼓浪嶼派駐了一小支部隊。大多數外國人搬到鼓浪嶼，是因為他們發現，廈門狹窄的街道既用作通行，也同時供排水，甚至是污水排放，極不衛生。到了 1870 年代，領事館也搬到了鼓浪嶼。英國、美國、日本之間的緊張關係在該世紀末浮現，但在 1902 年達成協議，仿照上海，讓鼓浪嶼成為一個由工部局管理的公共租界。島上生活舒適，設施充足，很快許多富有的華人也遷入。今日尚存的建築當中，大多是他們的住宅。

　　廈門在 1843 年開港，當時對未來充滿希望；到了 1850 年代，已成為上海以南最具活力的港口之一。廈門主要出口糖和茶葉，其次是瓷器和紙張。但廈門周邊的農村很貧困，未能產生對外國進口商品的需求，除了鴉片。這種貧困很快帶來了新商機，日後貶稱為「豬仔貿易」，滿足了非洲、美洲和東南亞大型種植園對廉價勞動力的需求。在 1850 年代，在澳洲和美國加州發現了黃金，進一步增加了人力需求。以英商德滴（James Tait）為首，招募苦力，集中到臨時

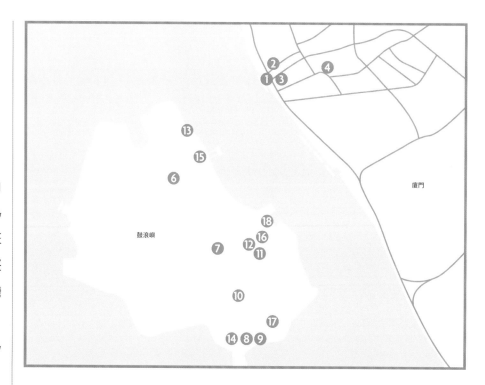

住所，然後運往海外。苦力的生存環境極其惡劣，商人利慾熏心，對其痛苦及高死亡率視而不見。後來監管措施改善了招募過程，廈門仍是海外招聘華工的主要來源地（1936 年有 8 萬人出境）。

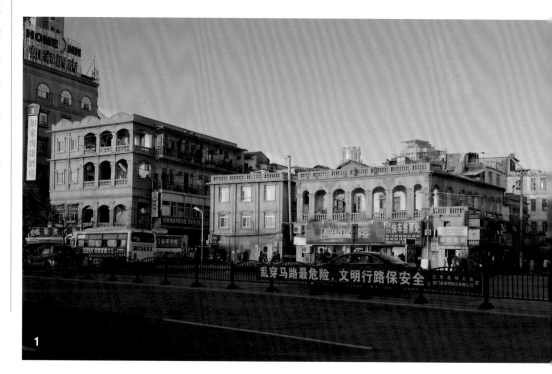

1

這些建築物 **1** 位於英租界的外灘。最左邊只能見到部分的是**郵局 2**，看其高度，應該不是原來的建築，但有些裝置，例如鐘，應該是原來的。大門標示日期是 1897 年 2 月 20 日，外牆上還有一些石質的郵票圖案浮雕。這座海關大樓 **3** 也是最近重建的。更內陸有一條購物步行街，許多樓宇（及一家電影院）都可追溯到 1930 年代，這家大型百貨就是一例 **4**。

1860 年代末，德滴從台灣淡水（自 1858 年起為通商口岸）購入茶葉，再經廈門出口，提振了廈門日益疲弱的茶葉貿易。淡水優質茶葉供應充足，但港口設施不足，廈門正好相反，兩地完美契合。其他商人亦步亦趨，這項貿易對兩個港口都十分有利。情況持續至 1895 年，日本在甲午戰爭後佔據台灣，此後廈門主要出口食糖和勞工。

作為通商口岸，廈門也經歷過一些騷亂，如 1853 年小刀會的佔領、1864 年太平天國的破壞。兩場災禍都在兩年內完結，雖然本地華人遭受了慘重的苦難，但對外國人的傷害只不過是貿易中斷。到了 1920 年代，排外情緒一觸即發，且有大量的學生有意參加示威，呼籲抵制，與日本人的關係也不時緊張。外國人在廈門的處境堪虞，幾成共識。1930 年，英國人放棄了租界，明顯鬆了口氣。鼓浪嶼的公共租界，一直維持到珍珠港事件後被日本佔領，後於 1943 年 1 月由英美代表國際社會正式歸還中國。

5a 鼓浪嶼保留了最多那時代的建築，乘坐短途渡輪即可抵達。島上完全是步行區（只容許電動觀光交通工具），一路探索都很暢快。北望看到的南岸景觀 **5b**。最高點是**日光巖**，該處的巨石不論在過去或現在（**5c** 攝於 1936 年）都是欣賞鼓浪嶼和廈門美景的絕佳地點。

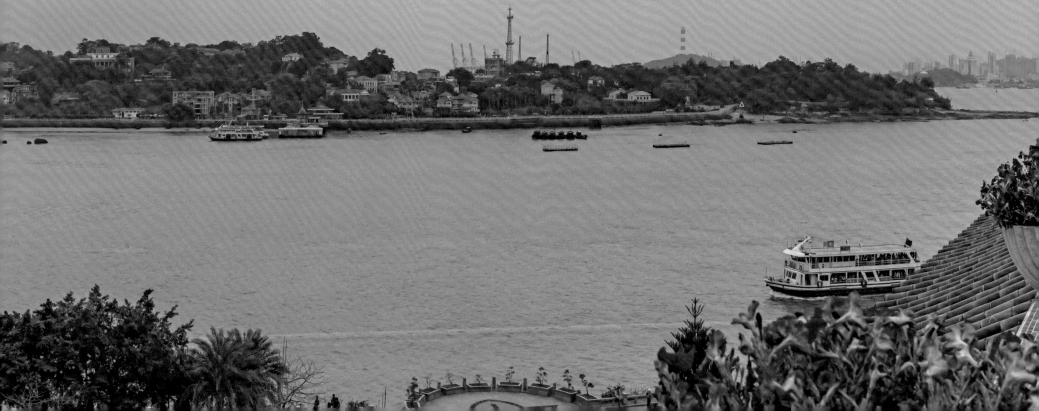

島上的建築多是住宅，其中大部分是歸僑所建。

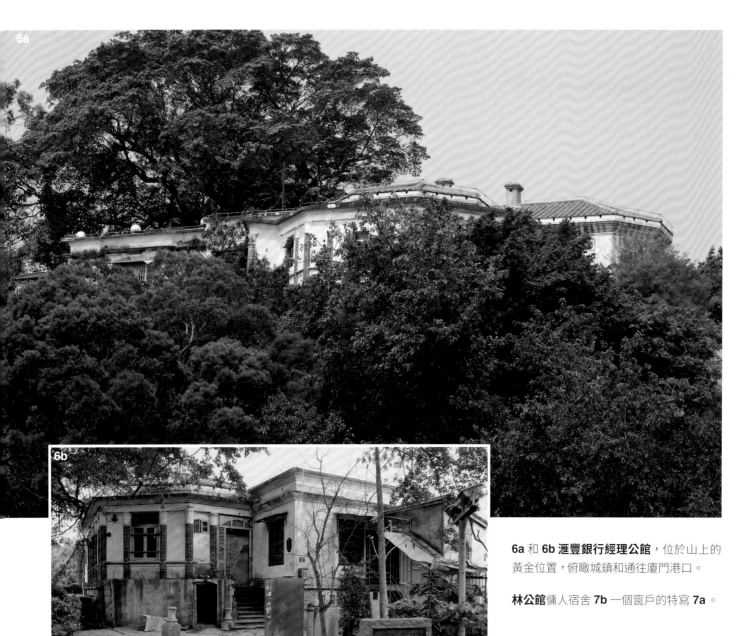

6a 和 **6b** **滙豐銀行經理公館**，位於山上的黃金位置，俯瞰城鎮和通往廈門港口。

林公館傭人宿舍 **7b** 一個窗戶的特寫 **7a**。

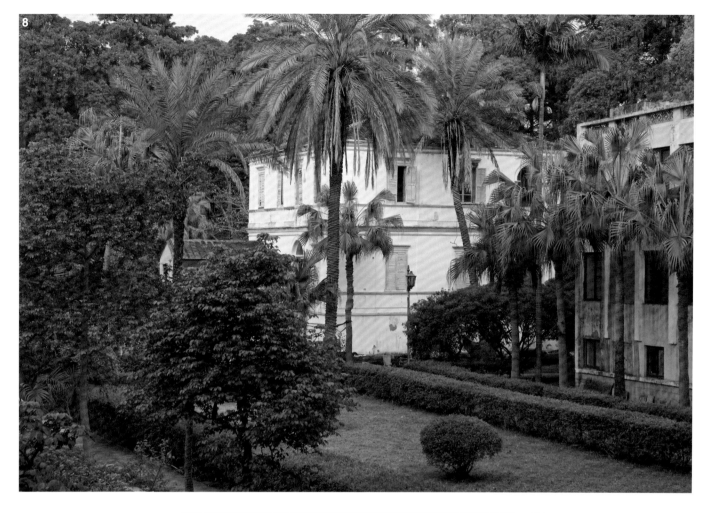

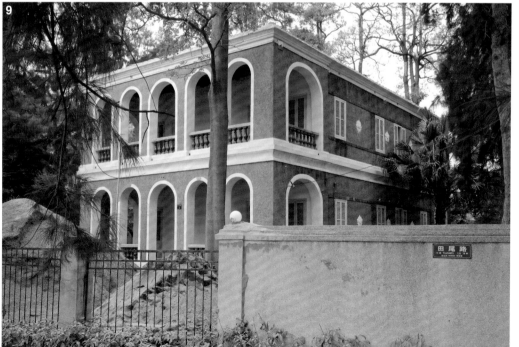

8 一位商人的大宅，他同時也是荷蘭領事。**9** 另一位商人的住宅，他同時也是法國領事。

10 海關驗貨員公寓。

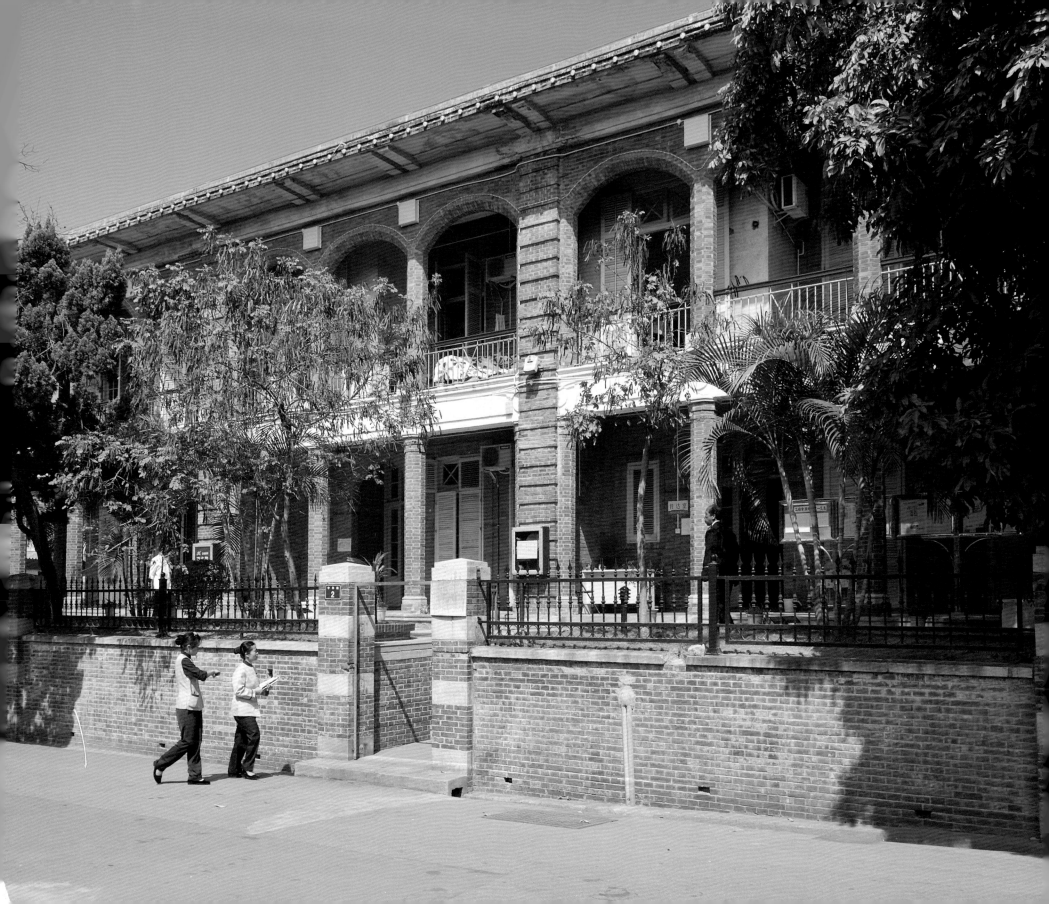

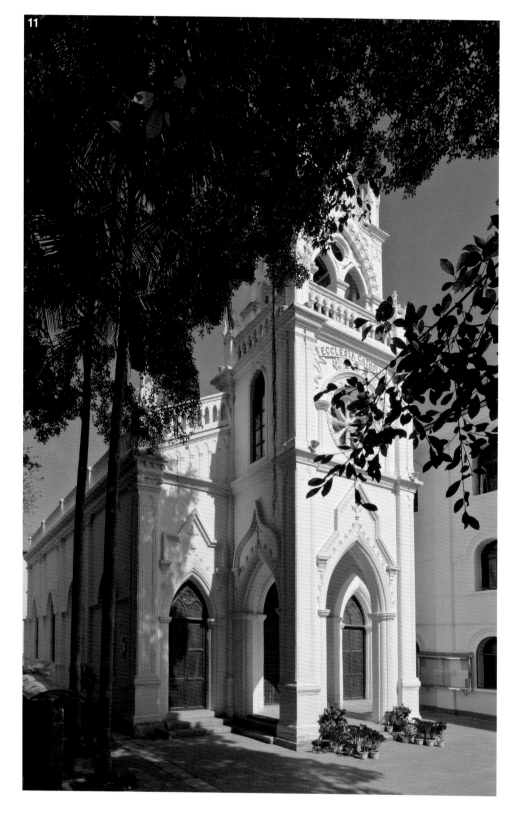

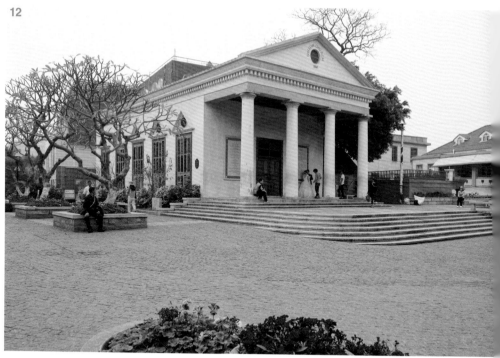

14a

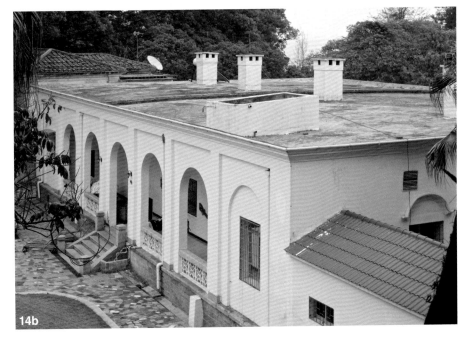

14b

15

16

11 天主教教堂耶穌君王堂，1900 年由西班牙多明我會修士所建，在島上很是醒目；附近建於 1863 年的**新教協和禮拜堂**（Protestant Union Church）**12**。

13 救世醫院（Hope Hospital）與**威赫明娜女醫院**（Wilhelmina Hospital for Women），由醫療傳教士郁約翰（John A. Otte）醫生於 1898 年創立。

大北電報公司的辦公大樓（**14a** 向海的正面；**14b** 背面），位於南岸。現在是海上花園酒店的洗衣房。

在東岸靠北的地方是**美國領事館 15**，已改建成酒店，但我們到訪時未能入內。

16 日本領事館。

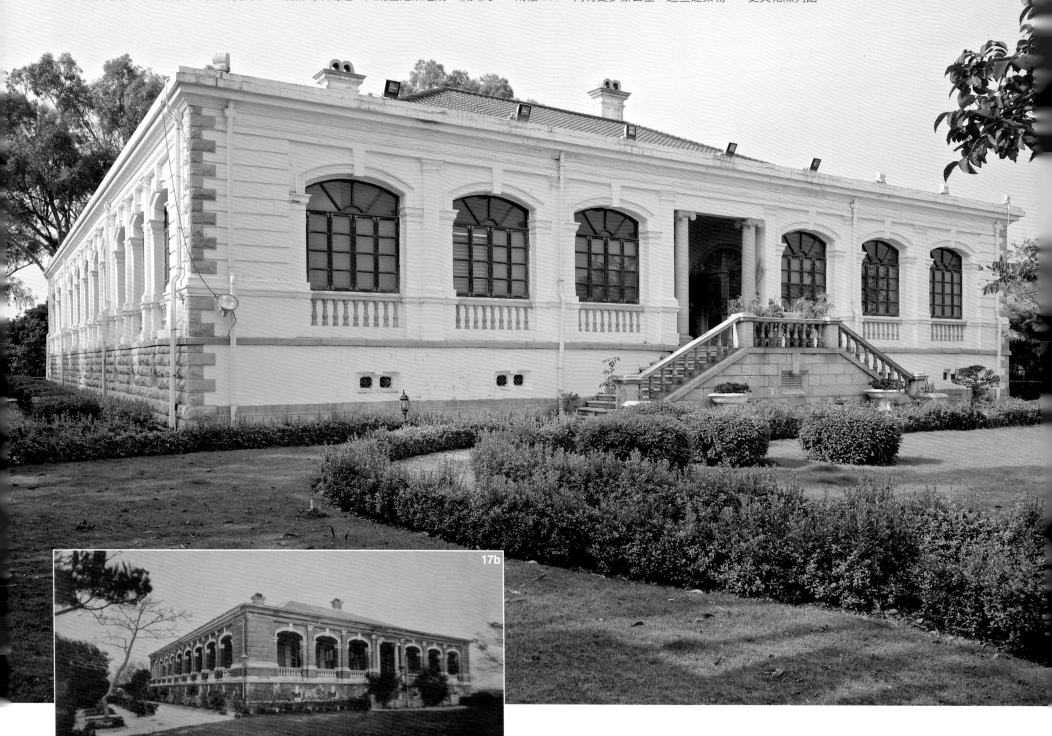

17a 英國領事公館，可追溯至 1847 至 1848 年，有一個俯瞰港口和廈門的大花園。原屬德滴 (James Tait) 所有，或於 1862 年前後購入。木結構的二樓於轉手後不久便毀於颱風。因為建築費遠超預算，節儉的領事將就接受了一層的住宅 (**17b** 攝於 1911 年)。**領事館** (1869 年後) 位於渡輪碼頭附近，由兩座建築組成。較大的一座 **18a**，內有辦公室、郵局和法院，後面還附有警衛住所和監獄 (**18b** 攝於 1911 年)。這座建築物前面，是一座一層高的附樓 **18c**，內有更多辦公室。這些建築物後來都增高了一層，很可能是在原有基礎上加建的。附樓現在是一家旅館，主樓曾作鼓浪嶼管委會的辦公室，現為鼓浪嶼歷史文化陳列館。

17b

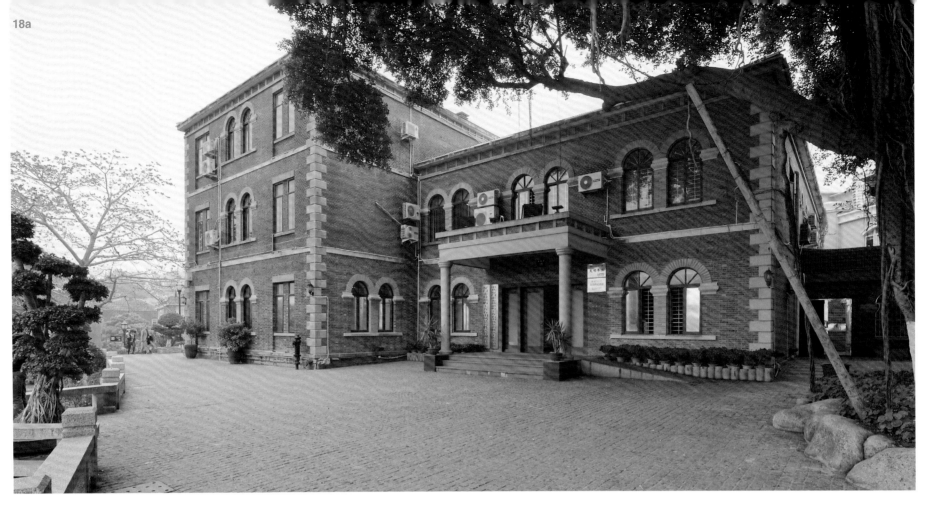

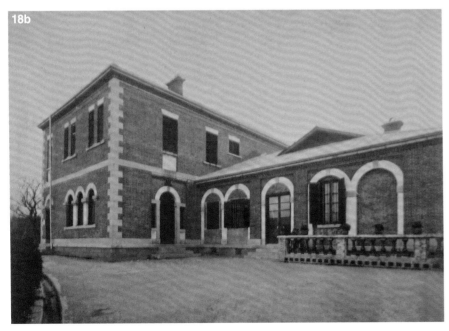

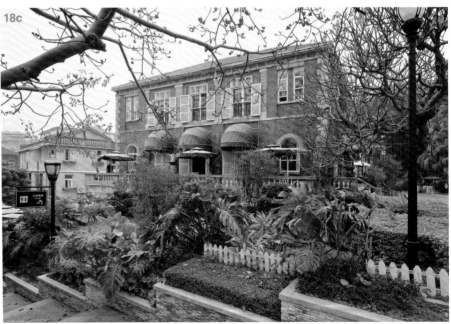

台灣

幾個世紀以來，外界往往忽略了台灣，以及其對外懷有敵意的山地部落。
1624 年，這種情況有變，當時荷蘭人的貿易請求被中國拒絕，轉而在台南安平
海岸建立據點熱蘭遮堡（Fort Zeelandia）。兩年後，西班牙人在北方佔領了淡水
和雞籠[7]，將兩地作為馬尼拉貿易基地的延伸，直到 1642 年被荷蘭人驅逐為止。

荷蘭人也未能堅持多久。1662 年，尊稱國姓爺的鄭成功攻克台南，熱蘭遮
堡在包圍下投降，荷蘭人有序撤離。淡水居民聞知此事，也起而反抗。荷蘭人
在當地又堅持了幾年，然後撤退到雅加達。

明亡後，鄭成功仍忠於明室，逃往台灣，建立了東寧王國（1662~1683 年），
定都台南，屢次侵擾當時由滿族統治的大陸。1683 年，滿洲人厭倦了這些侵
擾，派遣水師提督施琅率領艦隊，擊敗了鄭成功的孫子。1887 年，台灣從福建
省劃出，成為另一個省份。

台灣建省後，與大陸有持續的貿易往來，但外國對台灣的興趣未見恢復。
直到 19 世紀，英、法兩國到島上探尋貿易機會，才最終導致了北部淡水和南部
台南一帶的活動。

7　譯者註：指基隆外海的和平島。

淡水

通商口岸

1858 年法國條約

（人口不詳）

法國人對淡水周圍生長的樟腦很感興趣，於是將淡水納入《天津條約》。但
「淡水」到底在哪裏，卻不太清楚：有一條同名的河流，卻沒有城鎮。最終達致
妥協，選擇了河邊的小鎮大稻埕。即便如此，對淡水的位置仍有不同的理解，
直至 1863 年，海關總稅務司赫德把海關大樓設於虎尾，河口的一個小漁村，將
其地稱為淡水，並下令將貿易活動限制在該地。

1861 年，法國擴大了其管轄範圍，將基隆添加為淡水的附屬港口。1890

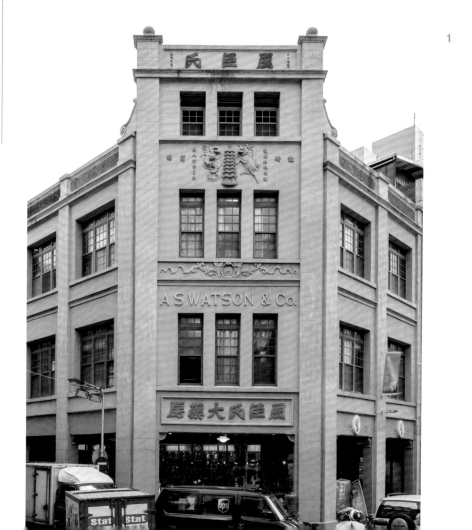

1

年，一條鐵路連接了兩地。基隆的吸引力，在於其避風港和附近的煤礦。1884年，中法戰爭波及台灣，法國海軍佔領基隆數月之久，封鎖了台灣島的西岸。1885年，恢復和平，法軍從基隆撤軍，把700名官兵的遺體留在當地一個小墓園，死者大多是病死的。

1860年，德約翰（John Dodd）是首批抵達淡水的商人之一。他起初從事大米和樟腦貿易，後來認識到當地茶葉的潛力，從1865年開始貸款給茶農，擴大生產，廈門商人也被茶葉吸引。到1872年，台灣茶葉佔當地出口總量的八成，其餘出口商品大部分是樟腦和煤。

第一任英國領事在1861年來到淡水。郇和（Robert Swinhoe）原被派駐台南，但他認為淡水機會更佳。就如一般情況，領事的住處難覓，但到了1891年，一座矚目的官邸在荷蘭堡壘的舊址上建成。堡壘本身保留了一座瞭望塔和一間地下室，用作領事辦公室和監獄。

在淡水的傳教士都忙於傳教。當中最勤奮的馬偕博士（George Mackay，漢名偕叡理）從1872年到淡水，居留至1901年去世。他建造了幾座教堂，但至今仍受人尊崇的主因，在於他對教育的貢獻。1882年，他創辦了理學堂大書院（Oxford College，後人亦稱之為牛津學堂，今為真理大學的一部分）和淡水女學堂（現為淡江初中和高中的一部分），其子偕叡廉（George William Mackay）曾於牛津學堂舊址開辦淡水中學校。

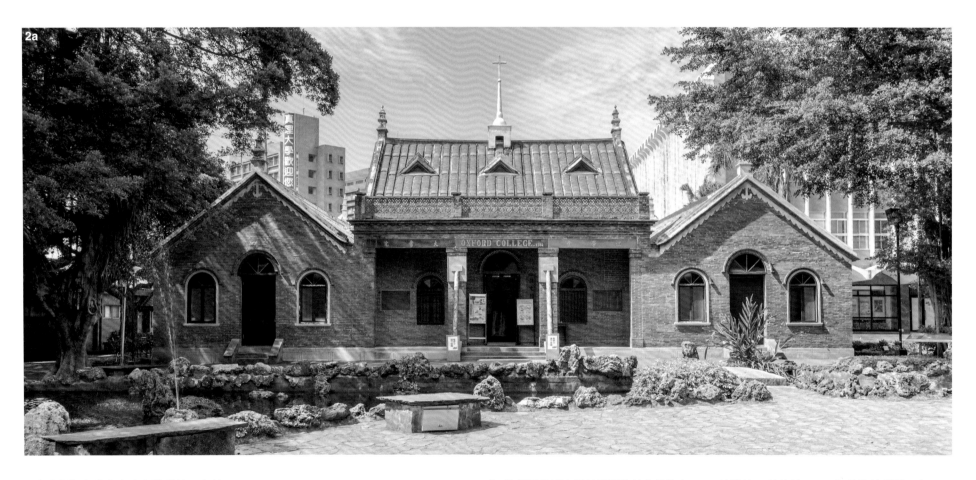

2a

1 在大稻埕有幾家商店和辦公樓，但並不都清楚曾經由誰佔用，這是一個例外（另見第345頁）。

2a 牧師馬偕博士是該地區的首位傳教士，於1872年3月抵達當地。他建造了幾座教堂，但至今為人所記是由於在淡水創立的學校。始建於1882年的**牛津學堂**，如今已成為真理大學的一部分。

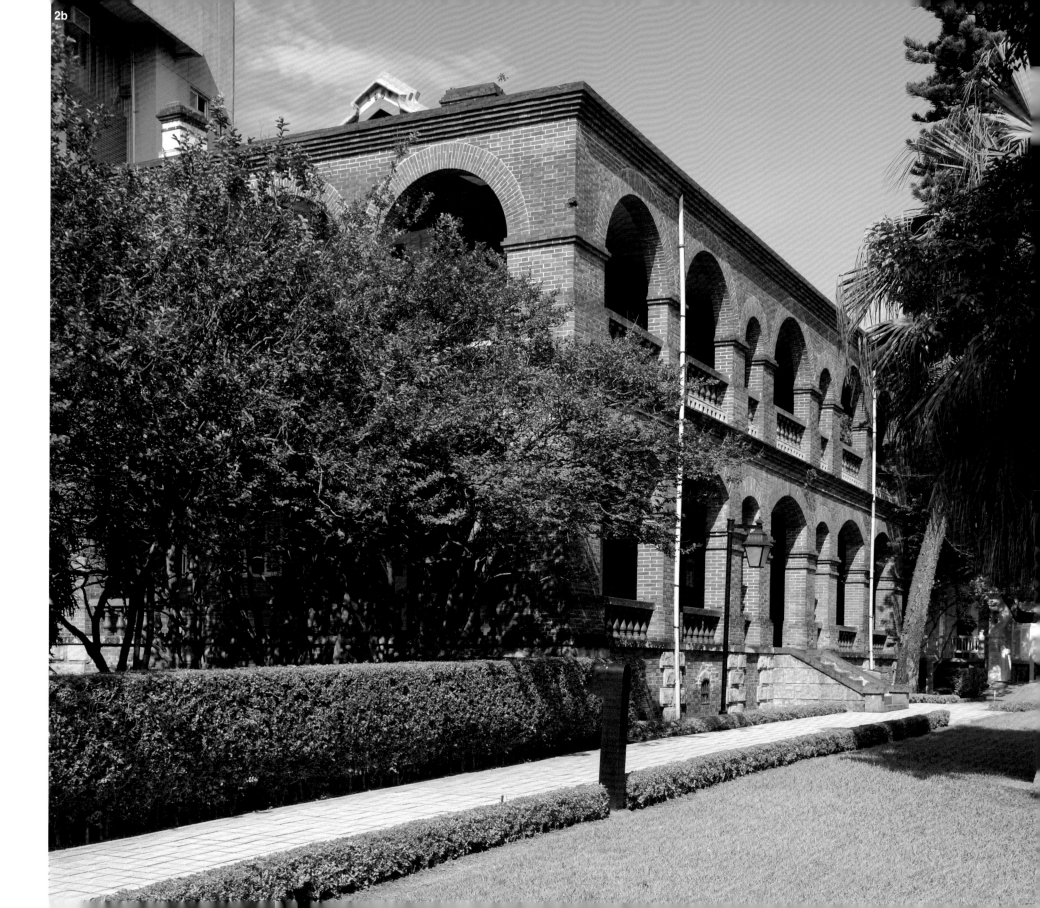

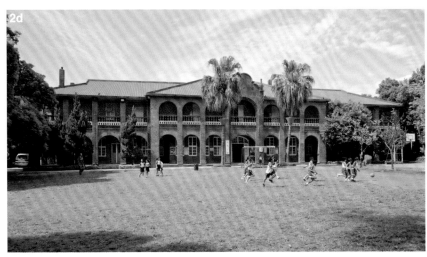

馬偕博士建造了兩座完全相同的建築，用作為**傳教士宿舍**，這是其中之一 **2b**、
2c，始建於 1906 年。他還創立了一所女校。其子日後創立一所男校，現已合併，
小學 2d 在 1916 年重建。馬偕自 1875 年的**住所**仍獲保留 **2e**、**2f**。

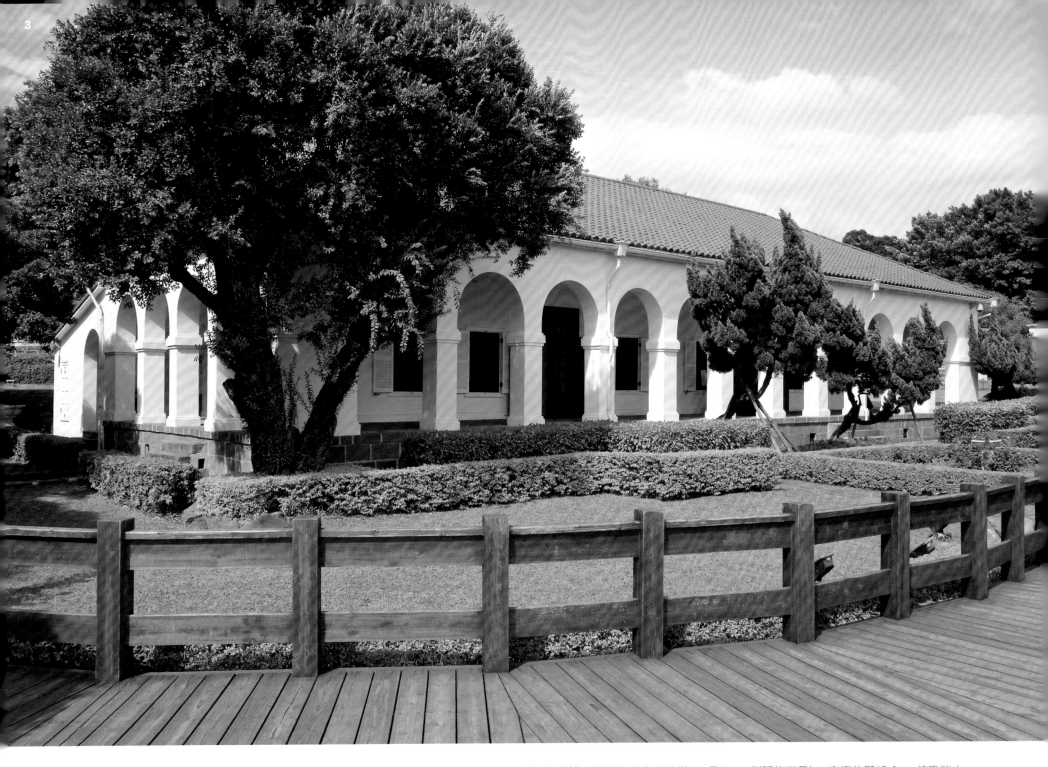

3 海關大樓經已消失，但是**稅務司官邸**（1869 年）仍在，被稱為「小白宮」。

英國領事館。荷蘭要塞的瞭望塔 **4a** 最初用為辦公室和居所。1891 年，這座精美的建築 **4b** 被改建為領事官邸（在 **4a** 要塞右側隱約可見）。客廳的壁爐 **4c**。俯瞰淡水錨地的景觀 **4d**。領事館保持運作，1972 年才關閉。

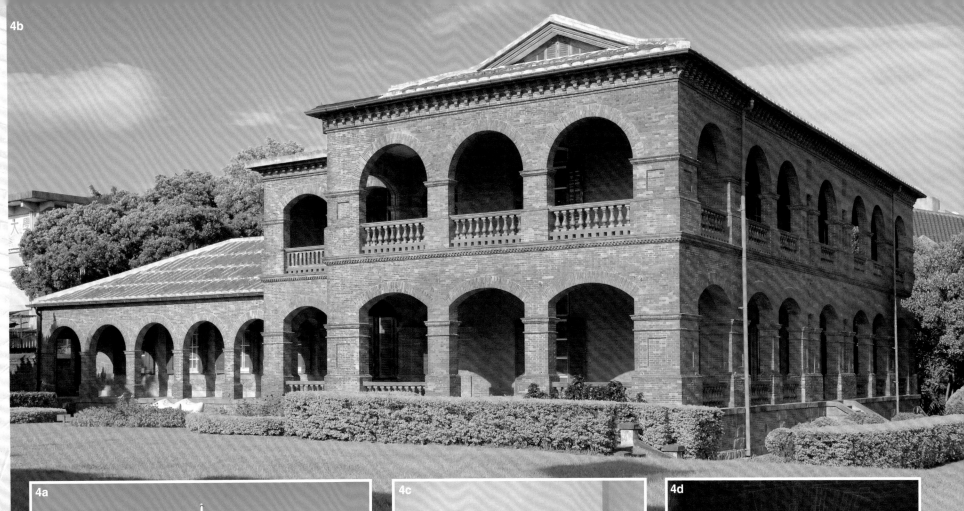

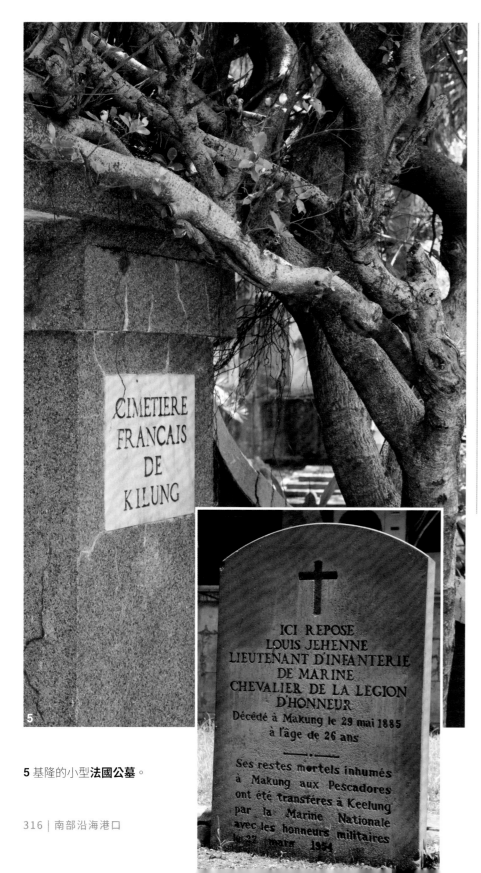

5 基隆的小型**法國公墓**。

台南

通商口岸
1858 年英國條約
（人口不詳）

　　台南根據英國《天津條約》開放。首任領事官員郇和於 1861 年抵達台南，但惡劣天氣迫使他進入高雄的避風港，再經由陸路前往台南，並於 7 月開設副領事館。高雄給郇和留下深刻印象，於是他在 1864 年獨自決定，要將領事館遷往高雄（在淡水設立領事館後）。1879 年，領事官邸處於俯瞰海港的黃金地段，辦公室就設於官邸正下方的港口位置。

　　中國默許高雄成為台南的附屬港口，並於 1864 年開設海關。此前，到高雄的船隻原須先到台南辦理手續，因此高雄設關後貿易量大幅增加。但在 1870 年代，台南位於安平的港口，貿易活動也有所增加，因此影響不大。兩個港口的主要出口商品是糖和大米。

　　中日甲午戰爭以《馬關條約》結束，台灣割讓給日本。日本長期把台灣視為日本島鏈的延伸。1895 年 6 月，日本佔領軍抵達，淡水和台南不再是條約所定的通商口岸。即使淡水、台南、基隆仍開放予外國船隻，但非日本的公司很難繼續在島上維持經營。

1 台南老城牆的**南門**。

3 日治時期**台南地方法院**，當時正待修復，現為司法博物館。

2 日治時期的**台南州廳**，現為台灣文學館。

4 原台南**測候所**的風力塔，現為氣象歷史文物展示場。

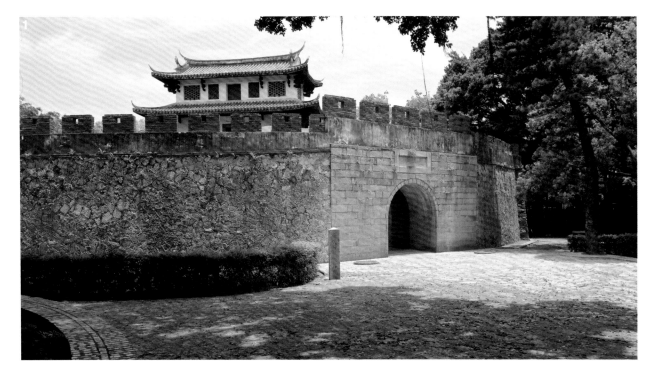

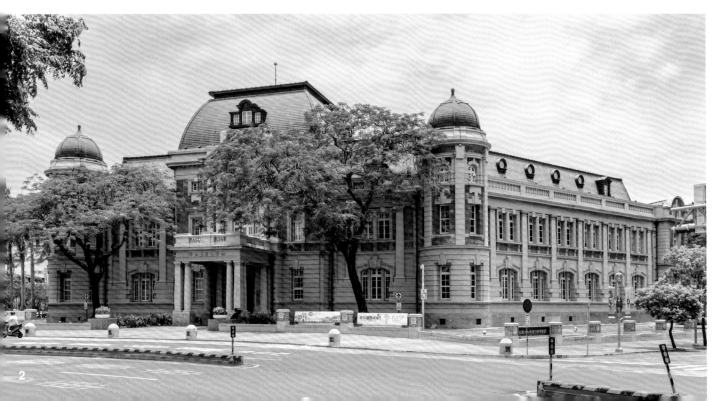

5 安平離台南不遠，一些**熱蘭遮堡的城牆**仍然保留。**德國商人曼尼士的經營場所和住宅**，現已變成了一家酒吧和餐廳 **6**。

德國人曼尼士
(Julius Mannich)
專門生產樟腦和
糖，同時代理船務。

6

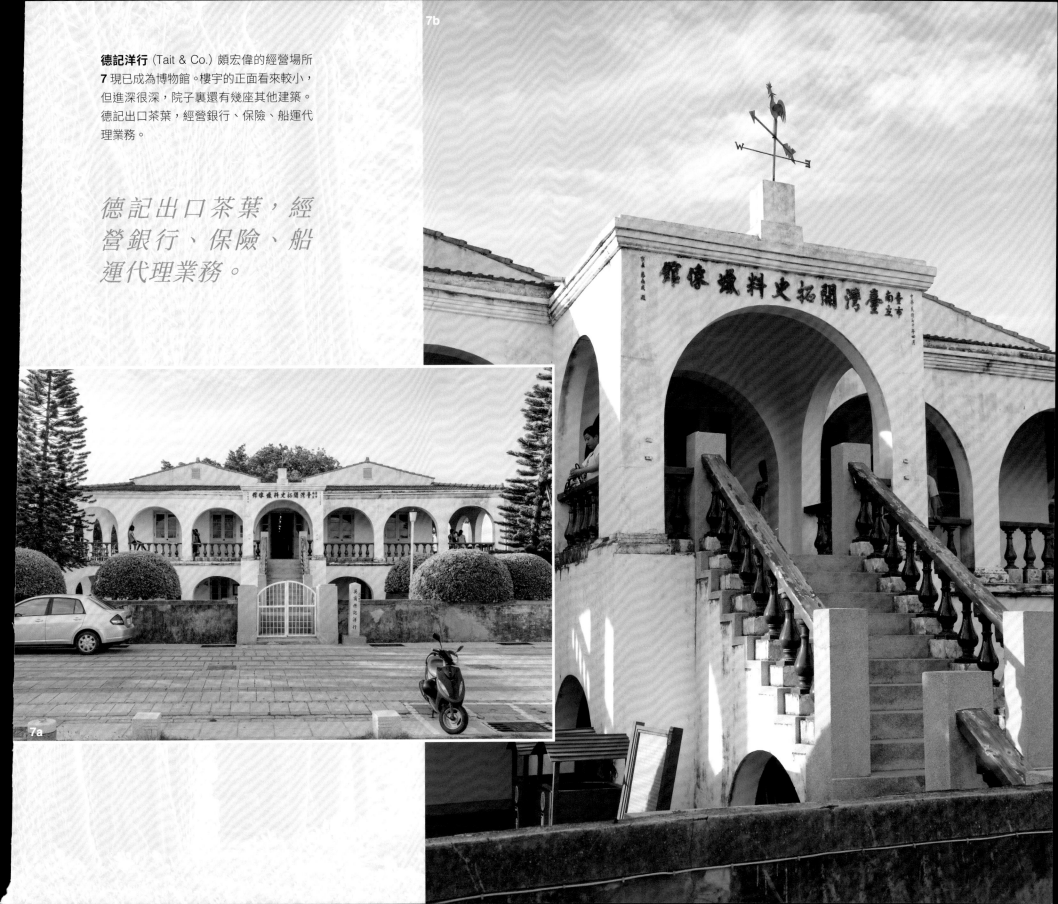

德記洋行 (Tait & Co.) 頗宏偉的經營場所
7 現已成為博物館。樓宇的正面看來較小，
但進深很深，院子裏還有幾座其他建築。
德記出口茶葉，經營銀行、保險、船運代
理業務。

德記出口茶葉，經
營銀行、保險、船
運代理業務。

7a

高雄**英國領事館**，由兩座建築組成。我
們到訪時，領事辦公樓（包括警衛宿舍
和監獄）正待修復 **8a**，後來在龔李夢
哲（David Oakley）的幫助下，完成修
復，他是來自英國的教師、歷史學者，
長期居台。在辦公樓後，石階 **8b** 通往
居所；**8c** 從近頂部俯瞰下面辦公室的
景觀。修復後的**居所 8d**、**8e** 設有展
覽，展示舊日情景。兩座建築都是在
1877 至 1879 年之間建成的。

8a

8b

8c

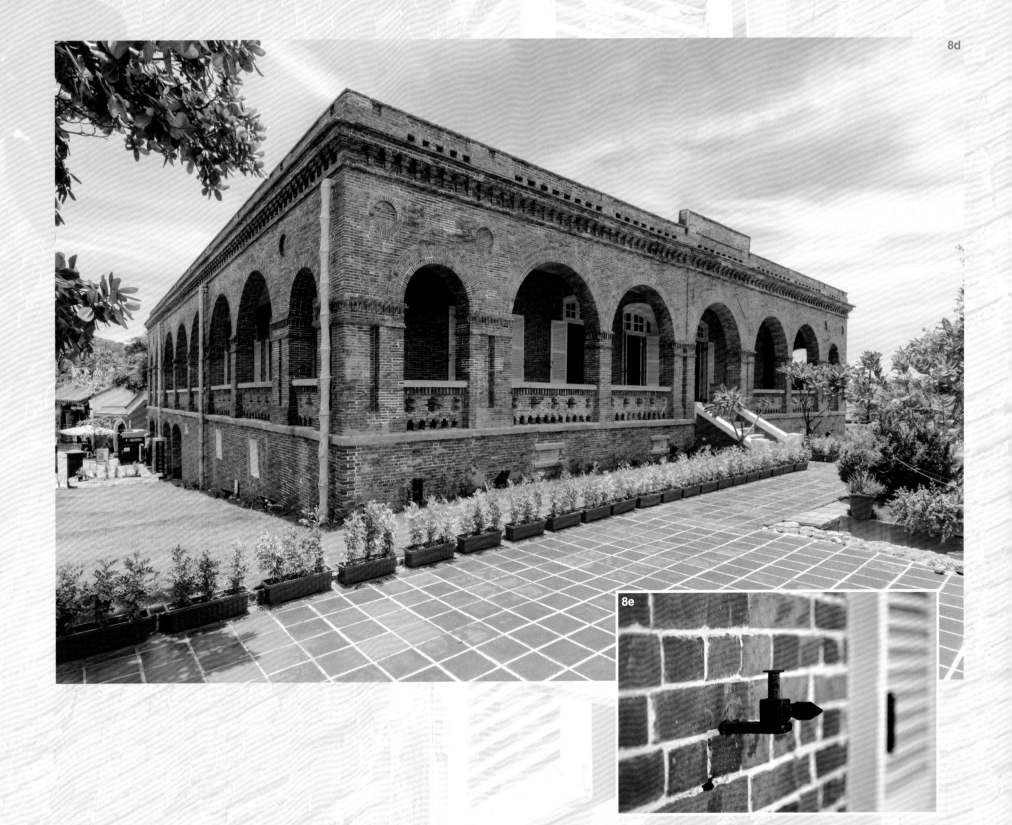

8e

海關負責建造燈塔和其他導航輔助設施。位於高雄港口的**旗后燈塔 9** 建於 1883 年，又在 1916 年改建。在島的南端，有**鵝鑾鼻燈塔 10a** 至 **10c**，建於 1882 年，位於鵝鑾鼻岬角。這是罕見的武裝燈塔，主要由鋼板建造，設有眾多供射擊的槍眼。這座燈塔十分重要，因為經常有船隻在暗礁失事，倖存者每為當地原住民所殺。諷刺的是，當中一些原住民後來參與建造燈塔。圍繞建築羣又寬又深的壕溝已填平。

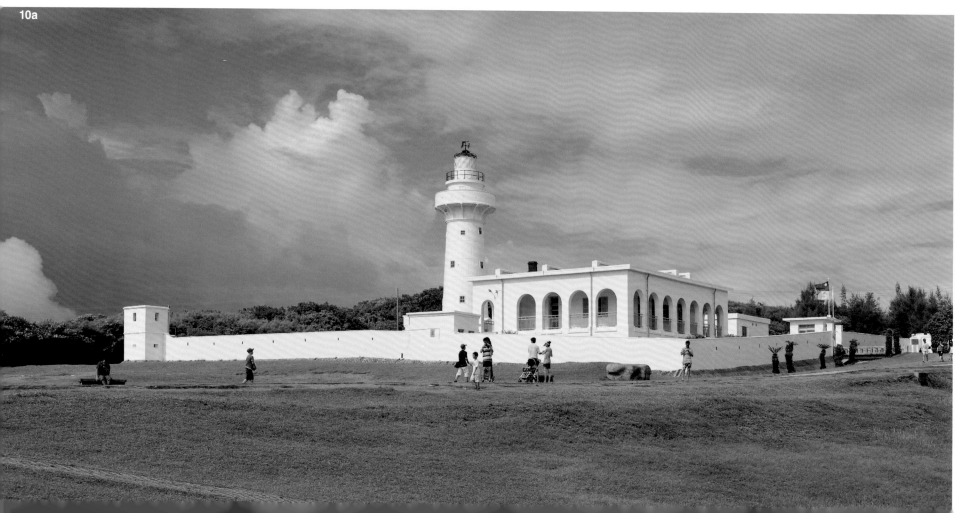

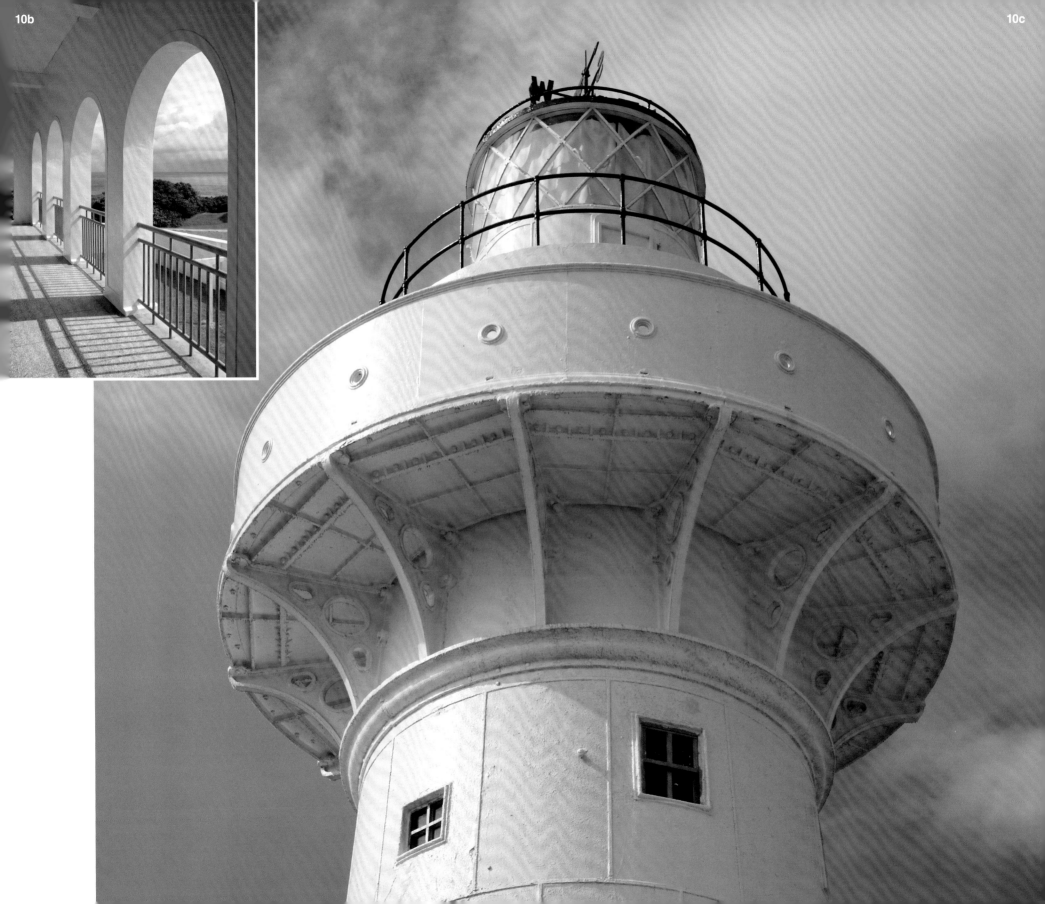

 三水

廣州

 汕頭

 江門

裝飾藝術風格建築（1930 年）的細節，馬文治大廈（Bomanjee Building），**東方匯理銀行**舊址所在。見第 351 頁。

廣東

◆

汕頭、廣州、三水、江門

廣東

汕頭、廣州、三水、江門

汕頭

通商口岸，1858 年英國條約

1935 年人口：17 萬 8600

　　汕頭位於榕江出海口的北岸，距廈門西南 200 公里，1858 年成為通商口岸，之前已有大量外國活動。

　　離岸幾公里處，有南澳島。1820 年代，英美鴉片商不願局限在廣州，於是以南澳為走私基地，向中國沿海售賣鴉片。在貿易季節（十月至五月），船隻泊定在南澳附近，讓客戶望見；該錨地後來被稱為快船角（Clipper Point）[8]。汕頭是個漁業小鎮，官方較不注意，當地人也從鴉片貿易中受益不少，因此即使在首個通商口岸開放後，這種非法貿易仍在繼續。

　　1843 年，廈門成為通商口岸以後，當地的外商就開始從貧困落後的福建招募苦力，到海外當勞工。商人唯利是圖，這些不幸的苦力所受對待越來越惡劣，許多人死在途中。不久外商就被指控販賣奴隸。因為英國在 1833 年已宣佈奴隸制為非法，這些指控不容忽視。這些商人的「解決之道」，就是將流程轉移到南澳和就近的大陸，如此則中國當局不會注意，而英國政府又無力干預。自此，商人的手段越加卑劣，甚至還出現了綁架。1855 年，英國頒布法律，規範苦力的招募和輸送，條件才逐漸改善。到 20 世紀初，每年約有 10 萬名苦力應聘出航。

　　1840 年代，當南澳仍在使用，外商就開始青睞榕江口的小島，稱為「雙島」

汕頭位於榕江出海口的北岸，距廈門西南 200 公里，1858 年成為通商口岸之前已有大量外國活動。

（Double Island）[9]。在那裏，他們可以在出海遠航前停泊鴉片船，關押苦力。汕頭開埠後，「雙島」建了住宅，大多數外國人留了下來。綁架事件讓外商飽受辱罵，移居別處並非明智之舉。1860 年，第一個海關大樓、英國和美國的領事館都建在了島上。到了 1870 年代初，海關大樓已遷至城內，領事館和商人也搬遷了，卻不是到城裏，而是遷往對岸的礐石。

8　譯者註：南澳島之最西端，長山尾對出海面。

9　譯者註：江口兩個小島是馬嶼（又稱媽嶼）、鹿嶼（又稱德州島）。「雙島」主要指馬嶼。

汕頭開埠後發展緩慢，一來本地人對外國人懷有敵意，這不難理解，二來除了鴉片以外的大多數貿易都由華商把持，他們當中不少是港商的代理人。1855 年，美商德記洋行（Bradley & Co.）作為一般商人和代理商成立，很快成為當地首屈一指的外資公司。怡和洋行也很活躍。汕頭是糖的一大產地，1878 年怡和在此建立了中華火車糖局（China Sugar Refinery），只是由於香港的競爭才未能成功。太古在航運領域佔據重要地位，從中國北方供應豆餅作為甘蔗種植園的肥料。德國的魯麟行（Dircks & Co.）也來到汕頭，但公司的合夥人（同時也是德國領事）濫用領事權力，召集軍隊強奪土地，因此陷入爭議。新管理層將洋行業務轉向招募苦力，直至 1914 年歐戰爆發，終止了德國在中國的大部分商業活動。美國商家出口當地製造的優質棉布和刺繡產品，獲利頗豐，刺繡產品當中又以麻和蕾絲尤其成功，其他嘗試大多因當地的阻力而受挫。

雖然中國沿海對颱風並不陌生，但 1922 年汕頭還是遭受了特大颱風，災情嚴重，估計多達 5 萬人喪生。隨後的風暴潮把許多倖存的建築物沖毀，又把船隻沖至周邊的山坡上，擱在遠離水面的高處。1939 年 6 月，日軍佔領汕頭，又是一場另類的風暴。

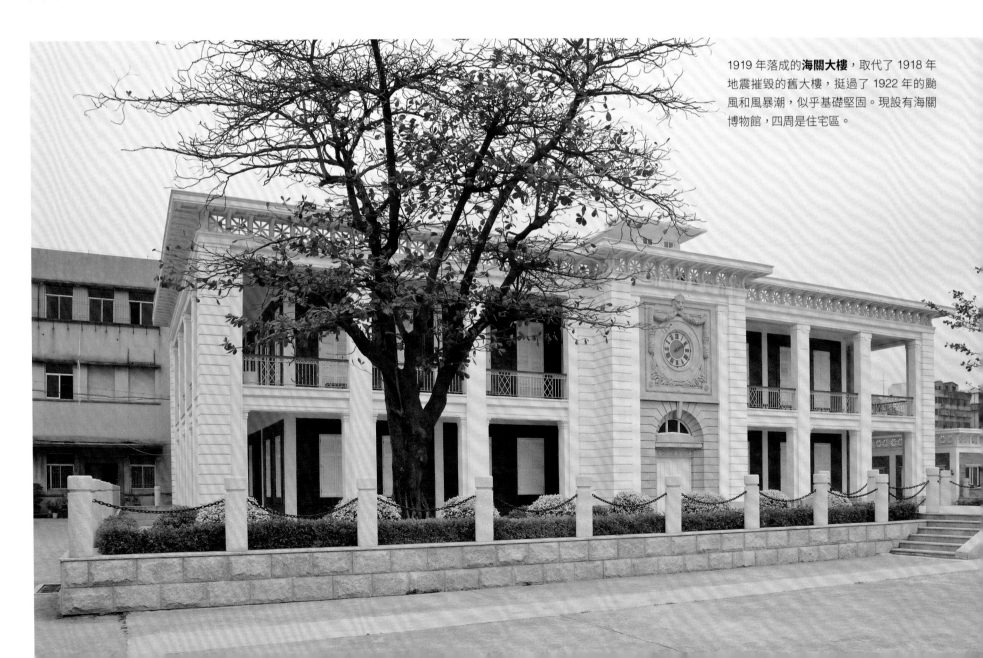

1919 年落成的**海關大樓**，取代了 1918 年地震摧毀的舊大樓，挺過了 1922 年的颱風和風暴潮，似乎基礎堅固。現設有海關博物館，四周是住宅區。

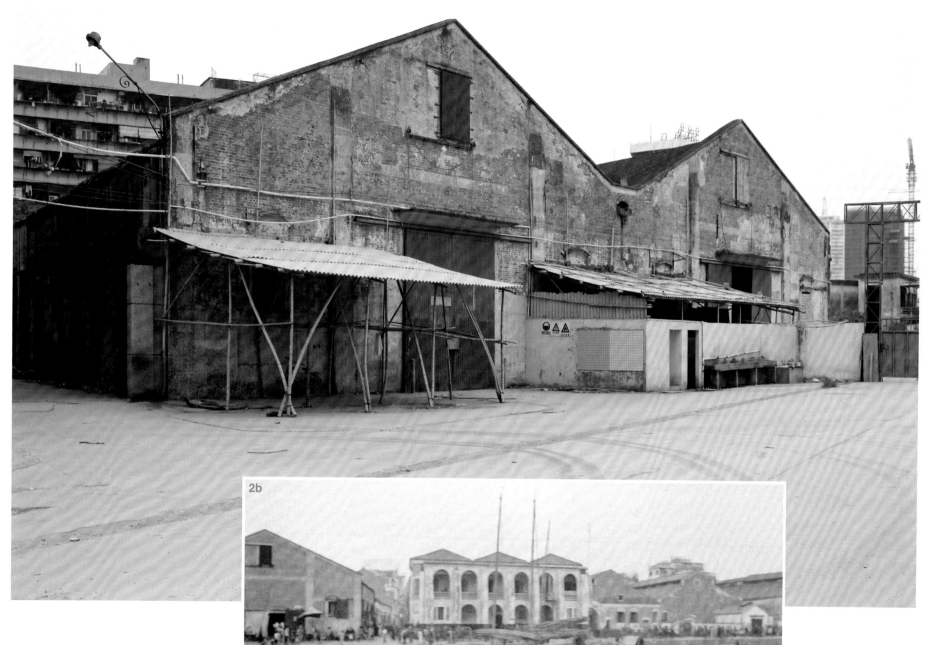

2a 太古倉，在 1922 年颱風後重建。我們到訪時，這些倉庫位於一個大型建築地盤，現在或已消失。右邊的倉庫剛好見於華倫大約 1933 年拍攝的照片 **2b**。

2b

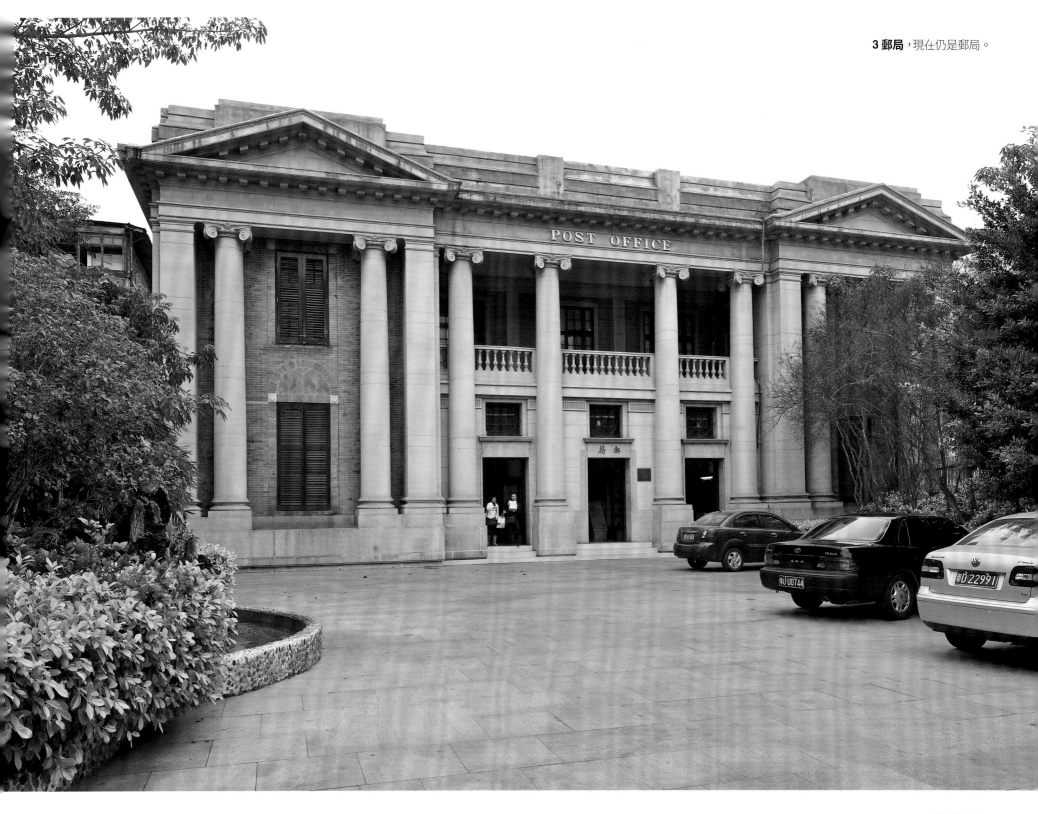

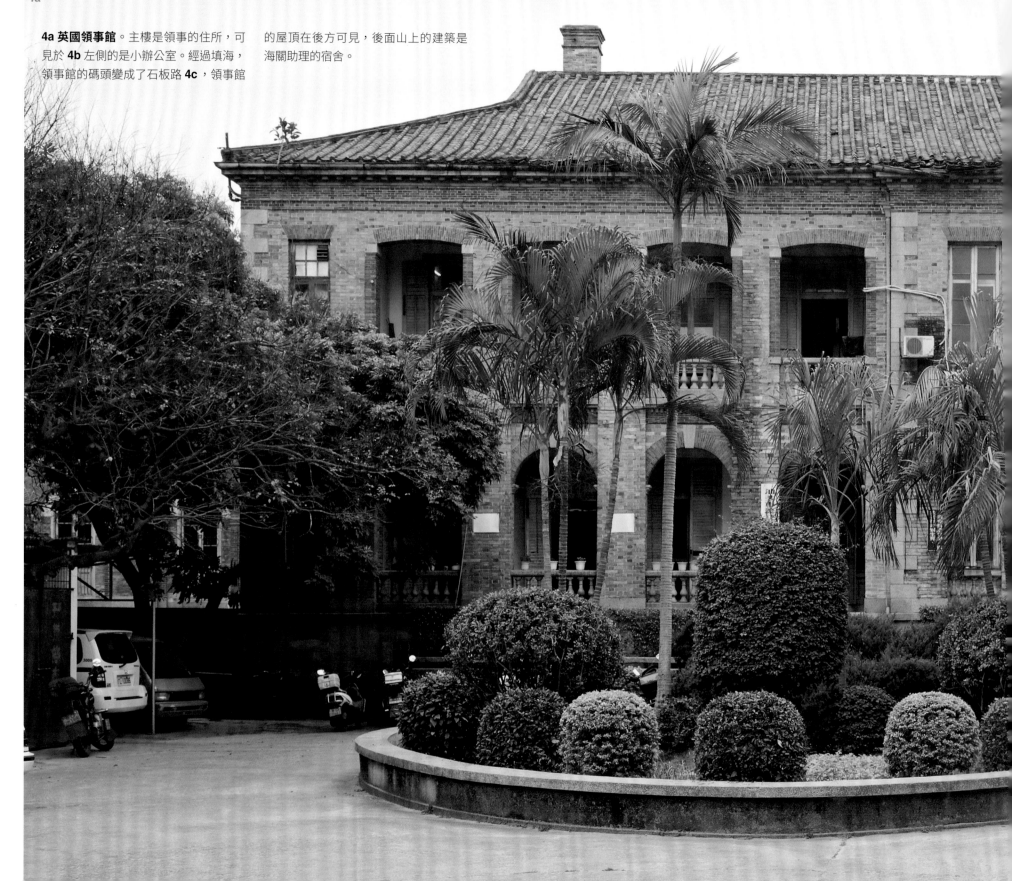

4a 英國領事館。主樓是領事的住所，可見於 **4b** 左側的是小辦公室。經過填海，領事館的碼頭變成了石板路 **4c**，領事館的屋頂在後方可見，後面山上的建築是海關助理的宿舍。

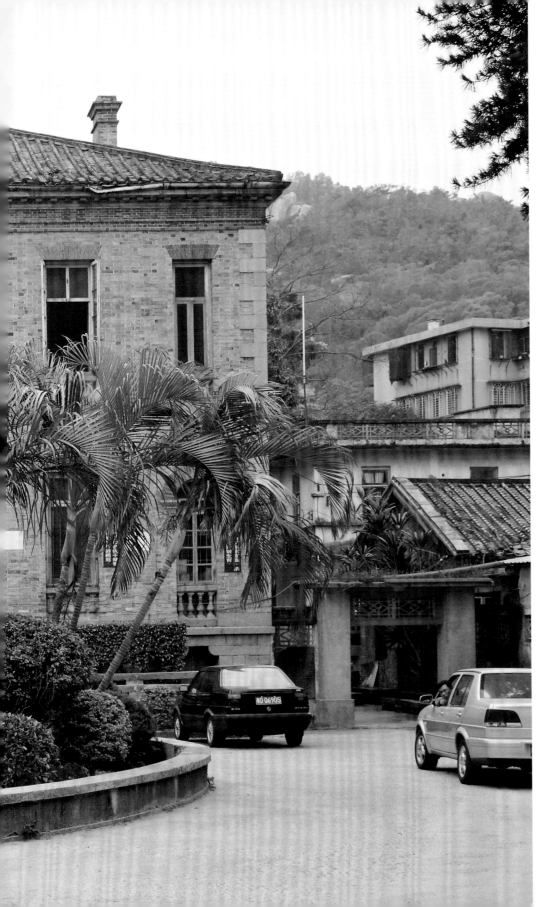

4b

4c

廣州

省會

通商口岸，1842 年英國條約

1935 年人口：114 萬 5300

中國城市當中，廣州對外貿易的歷史最為悠久。來此做買賣的，1516 年前有阿拉伯人，1516 年後有葡萄牙人，1620 年起有荷蘭人，1647 年起有英國人。1684 年，東印度公司在廣州建立了商館，隨後控制了大部分茶葉、瓷器、絲綢的出口，以及棉花、羊毛、鴉片的進口。

1757 年以後，按皇帝詔令，對外貿易僅限於廣州一地進行，廣州的貿易量因而增加。外國人被限制在城外一處叫做「十三行」的小地方，並且只獲准在交易季節逗留。外商在廣州從事貿易，利潤非常可觀，但不滿也日積月累。儘管他們許多人通過對外貿易發了財，但還是抱怨關稅過高、關員腐敗，須要在交易季節之外離開廣州，還有當地人普遍的敵意。1840 年，英國政府稱要捍衛自由貿易，對中國採取軍事行動。這次戰爭更確切地被稱為第一次鴉片戰爭。隨後 1842 年簽訂的《南京條約》把香港島永久割讓給英國，並且開放廣州等五個通商口岸，容許對外貿易和外國人居留。其餘四個城市都默從安排，唯有廣州拒絕外國人入城居住，要等到第二次鴉片戰爭（1856–1860）外商才確保了居住權。戰爭期間，廣州被英法聯軍佔領，前後四年，但廣州居民的這段記憶保留的時間還要長得多。此後數十年，排外事件頻繁發生。

廣州的商館在第二次戰爭初期就被摧毀。1858 年，英國皇家海軍勘察了租界的可能選址。沙面島是一個幾乎要被河流淹沒的泥濘河岸，看來並非佳選。然而，一旦確定了是沙面島，很快就築起堤岸、填海。沙面佔有防守優勢，三邊是運河，另一邊是河流。英國佔領了該島的五分之四，法國佔領了其餘部分，以回饋法國戰爭期間對英國的援助。沙面島很快就成為宜人的世外桃源，建有漂亮的建築和小公園。街道呈粗略的網格狀，一條寬闊的大道將島嶼的中心從東向西剖開。沙面佔地 16 公頃，是商館的兩倍。

按貿易量計算，在 1840 年至 1860 年間，廣州在通商口岸當中居首。1858

年，第二次鴉片戰爭結束，中國簽下《天津條約》，再向外國商人開放了 10 個新港口，總體而言對貿易有利，但廣州的貿易活動也開始分流到其他商埠。不過，減少的只是對外貿易，對本地商人的活動影響相對較小。廣州在外國人到來居住之前，已經是中國人富裕的重要商業中心。廣州貿易的主要產品是茶葉，但還有許多其他生產活動（生薑加工、絲織品和布料製造），僱用數萬人。

隨着 1911 年清朝被推翻，沙面的外國人感到不安，英國偶爾會派出一支印度兵團駐守。當時的軍閥，不論是否民族主義者，都認識到外國人在華的重要意義，因此最初影響有限。1924 年，法屬印支總督來訪時遭遇刺殺行動，導致沙面嚴格限制華人進入，點燃了一向存在的排外情緒。1925 年 5 月，上海的一名外籍警察命令手下向一羣學生開槍，遂一發不可收拾。6 月 20 日，有大罷工的號召，三天後人羣沿着沙面運河的對岸遊行。不知道誰先開槍，但雙方交火。50 多名華人死亡，1 名法國商人被殺，海關稅務司受傷。有人發起抵制，沙面島被圍困了 16 個月。1926 年，新的國民黨政府上台，抵制活動在 10 月結束，但隨後幾年陸續發生了罷工、暴動、禁運，直至 1938 年 10 月，廣州淪陷於日軍，這一切才落幕。

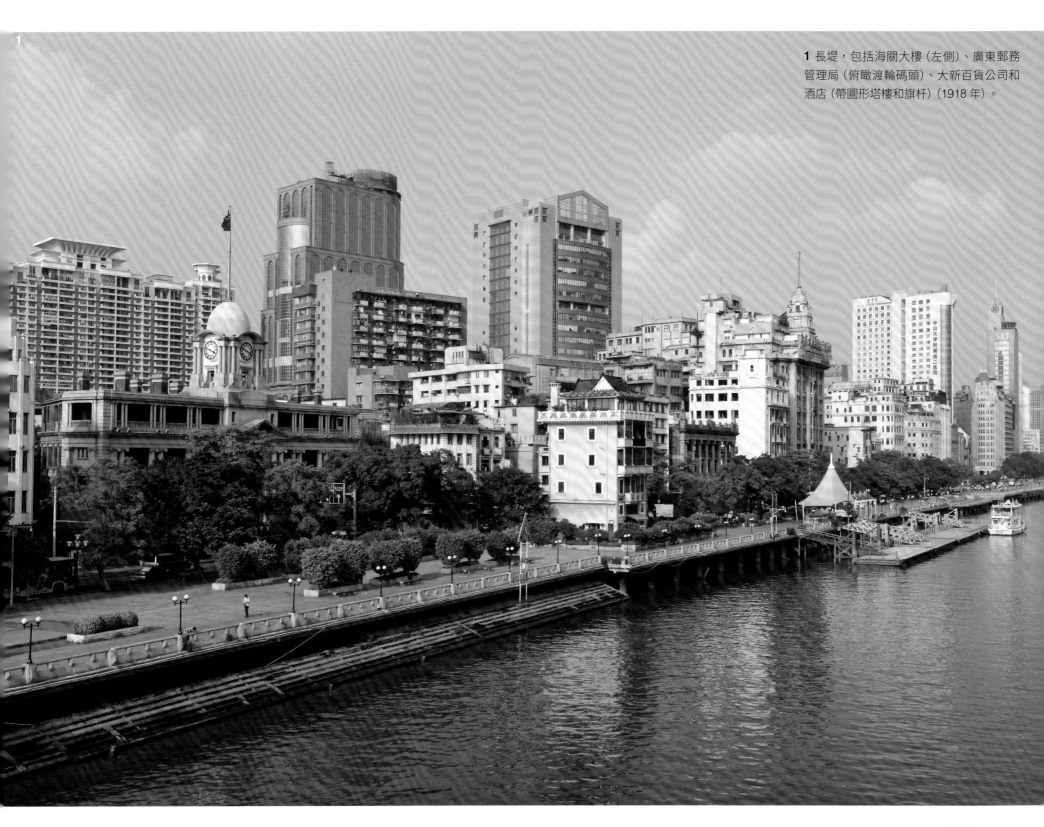

1 長堤，包括海關大樓（左側）、廣東郵務管理局（俯瞰渡輪碼頭）、大新百貨公司和酒店（帶圓形塔樓和旗杆）（1918 年）。

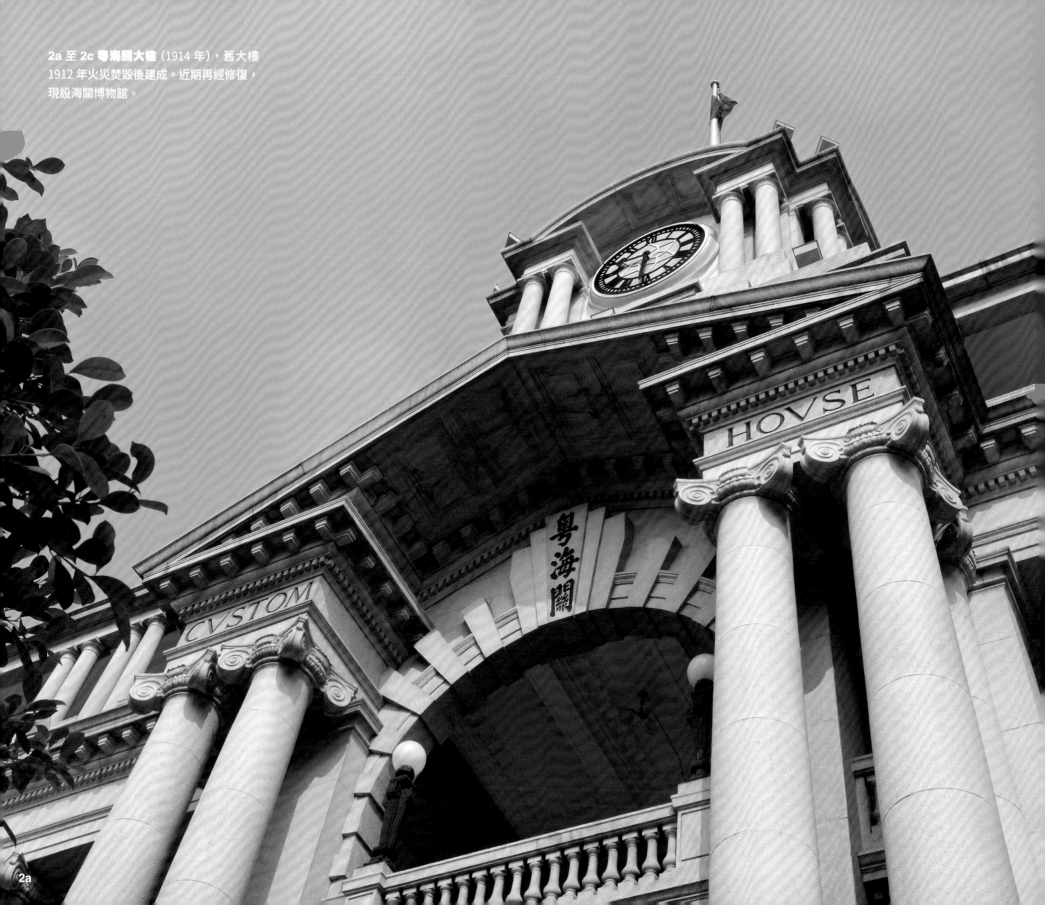

2a 至 2c **粵海關大樓**（1914 年），舊大樓
1912 年火災焚毀後建成。近期再經修復，
現設海關博物館。

2b

2c

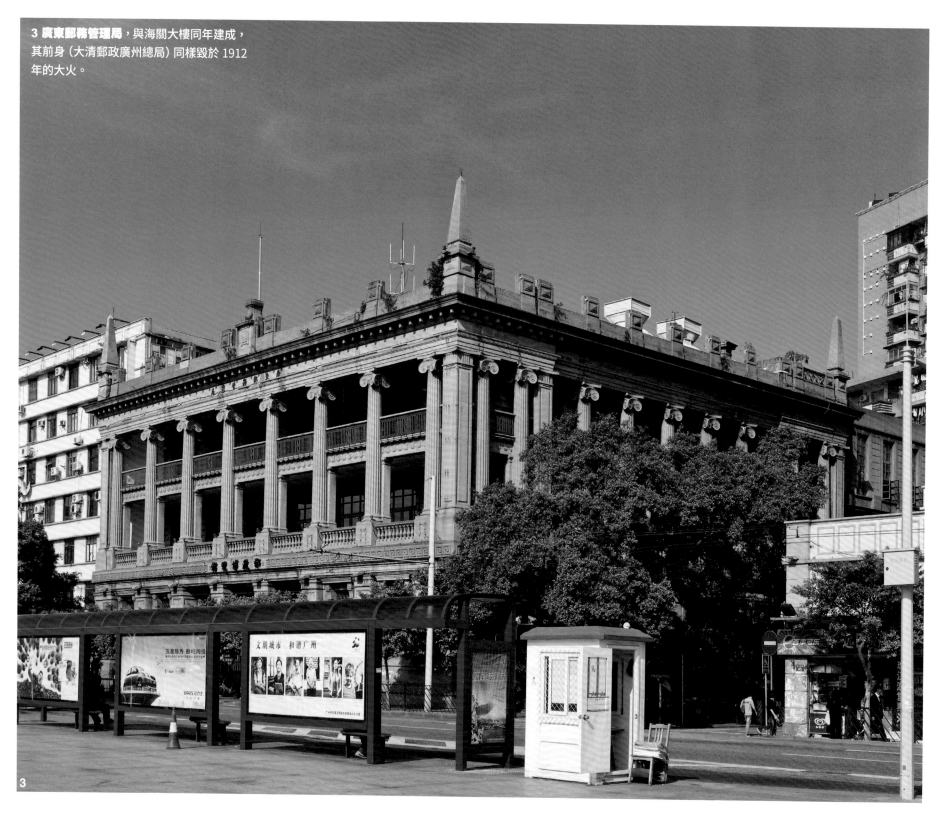

3 廣東郵務管理局，與海關大樓同年建成，
其前身（大清郵政廣州總局）同樣毀於 1912
年的大火。

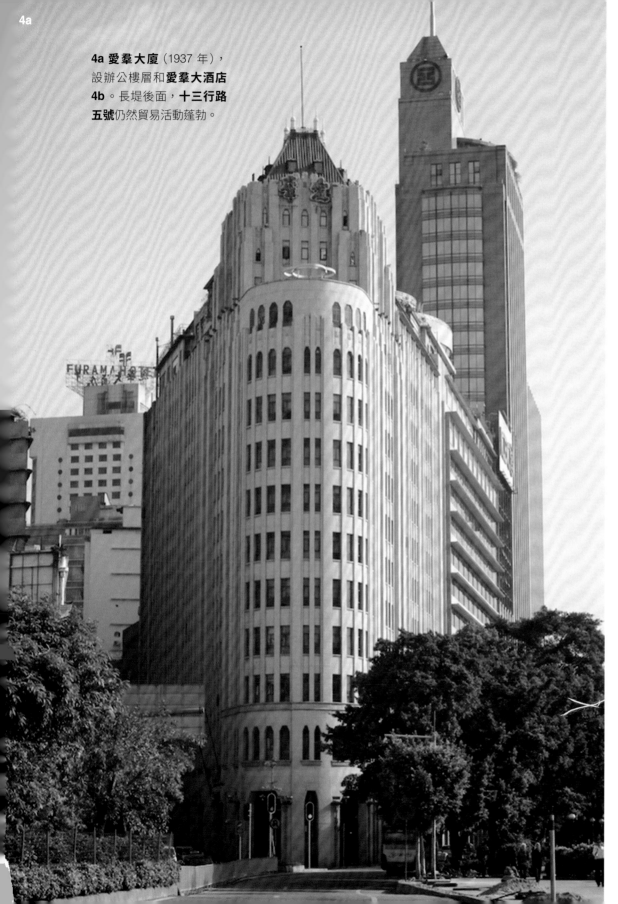

4a 愛羣大廈（1937 年），
設辦公樓層和**愛羣大酒店**
4b。長堤後面，**十三行路
五號**仍然貿易活動蓬勃。

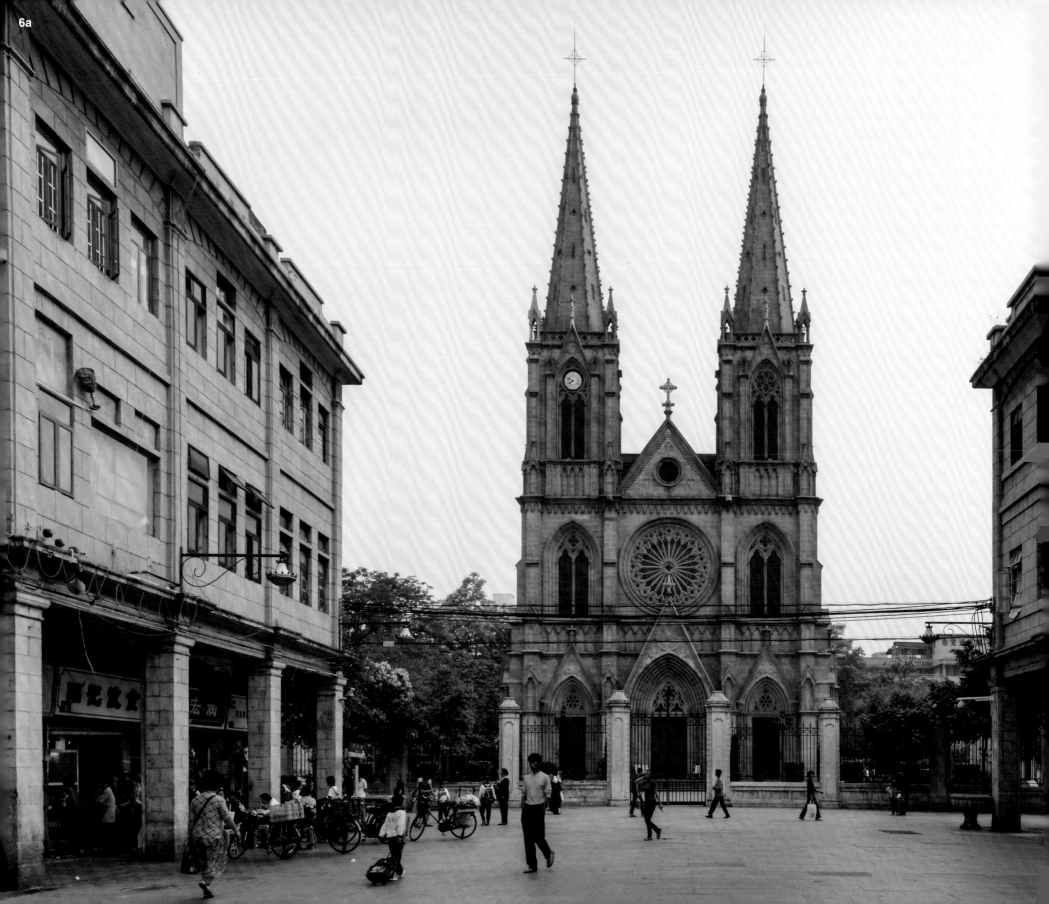

6a 石室聖心大教堂（Cathedral of the Sacred Heart of Jesus），在 1888 年完工時成為城市的地標，其建造歷時 25 年，處處是精美的石雕 **6b** 和 **6c**。部分仿照巴黎聖母院，每座塔樓高達 58 米，曾是中國最大的天主教教堂。**主教的居所** 2008 年時破舊不堪 **6d**，現已修復 **6e**，包括石拱門入口的細節 **6f**。

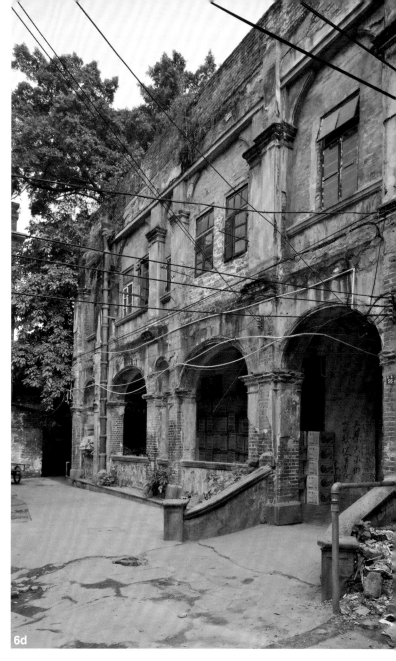

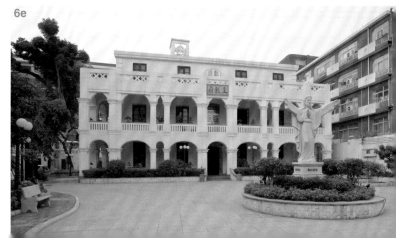

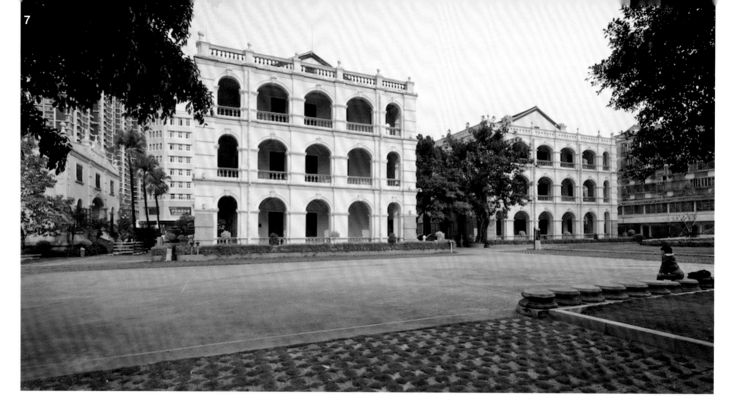

7 廣東士敏土廠的物業，建於 1908 年左右，孫中山在 1920 年代曾在此居住和工作，現在這裏已成為紀念孫中山的博物館。

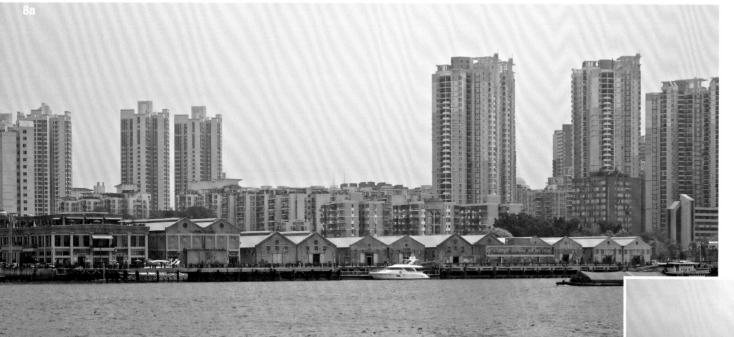

珠江後航道流向河南島南部，沿岸曾是許多船運公司倉庫的中心，包括太古。

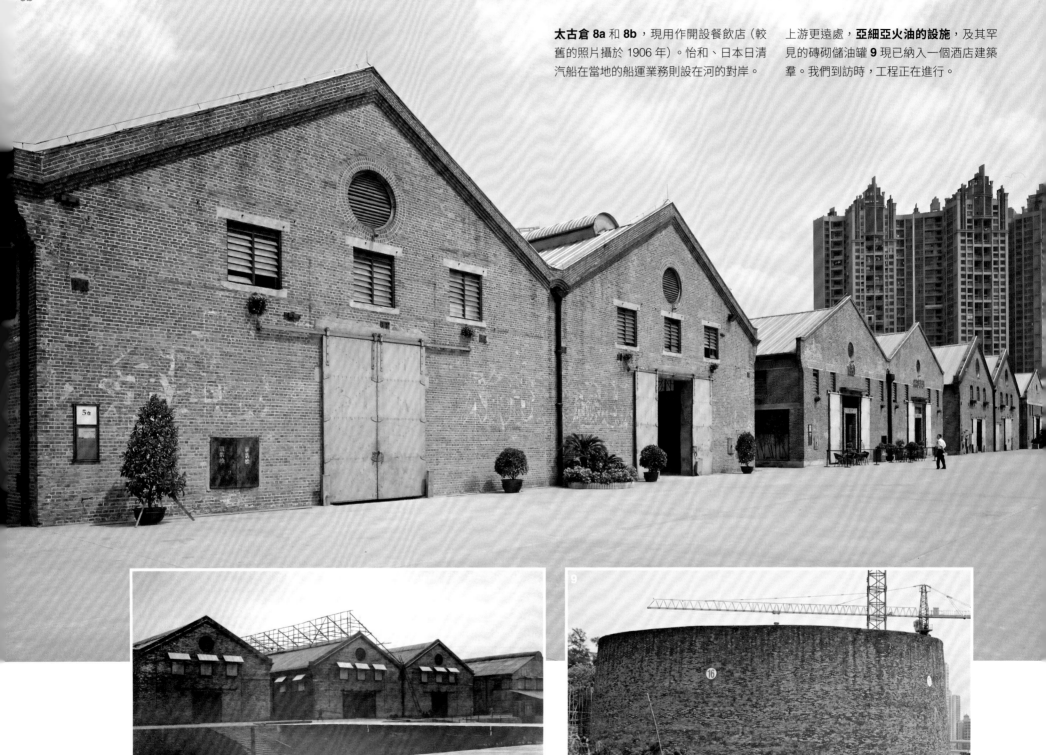

太古倉 8a 和 **8b**，現用作開設餐飲店（較舊的照片攝於 1906 年）。怡和、日本日清汽船在當地的船運業務則設在河的對岸。

上游更遠處，**亞細亞火油的設施**，及其罕見的磚砌儲油罐 **9** 現已納入一個酒店建築羣。我們到訪時，工程正在進行。

大多數外國船隻在黃埔江下游停泊，因此需要一座海關大樓 **10**，它落成於 1877 年。附近曾有一座英國副領事館，但在 1889 年關閉，賣給了海關部門，用作度假村和療養院。外國水手獲准下船運動、消遣。深井（法國人島）為法國人提供休閒區，長洲（丹麥島）則為其他人提供休閒區。一如當時觀察家指出，他們總在交戰！因此中國決定分開法國人和英國人。疾病肆虐，兩個島上都有墓地，佔地很快就超過其他設施。墓地上沒有標示，長滿雜草，墓碑早已消失。然而，1980 年，當地政府在法國島上的山坡建了墓園，把幾個殘存的紀念碑和墓葬遷至該處 **11**。

深井（法國人島）為法國人提供休閒區，長洲（丹麥島）則為其他人提供休閒區。

沙面島

今天的沙面，還留着不少 19 世紀末 20 世紀初的獨特氛圍。那個時代的建築，大部分得到保留，中央大街的景觀空間，也未有改變。2009 至 2012 年間，許多建築物得到修復，街道也重新鋪設，大多留為行人專用。

北街

1 早年參觀時，這座小**住宅**瀕臨倒塌，當時拍攝了這張照片，現已修復。

2 有這樣的入口大廳，還有遠端只能單向打開的門，這裏也許曾是一家**電影院**，現已成為展館。

今天沙面仍保留了不少 19 世紀末和 20 世紀初獨特的氛圍。

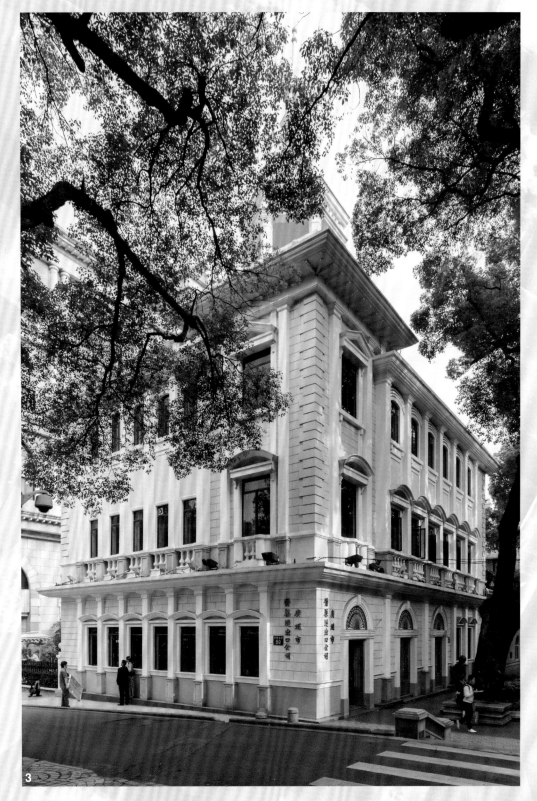

3 屈臣氏 (A S Watson & Co.) 現已成為全球健康美容集團，曾在這棟建築內設有藥房和辦公室。屈臣氏 1841 年就在香港成立，但其在廣州的根源可以追溯到 1828 年。

4 令人興奮的發現：建於 1887 年的**泳會**，至今仍保留着游泳池，我親身試游了！

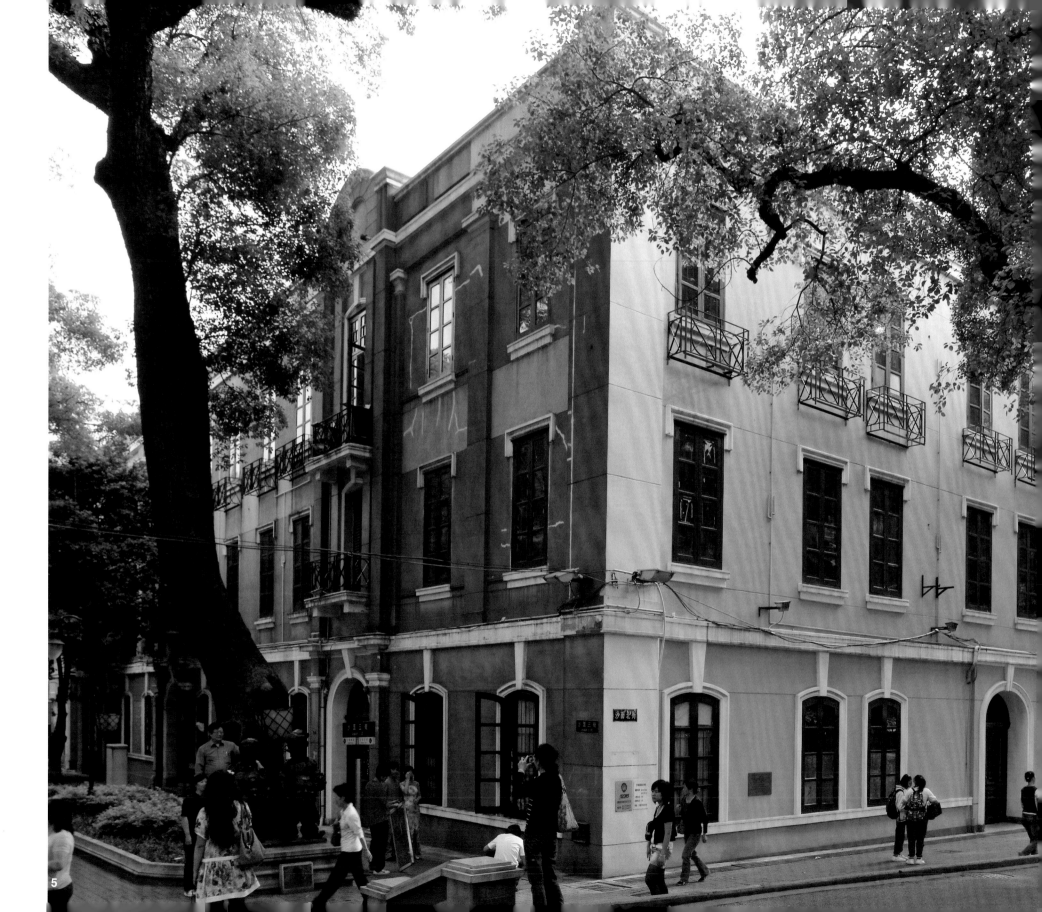

2009至2012年期間，沙面的許多建築得到修復，街道重新鋪設，闢為行人專用。

5 時昌洋行**格里菲思 (T. E. Griffith)** 的**大樓**，後歸渣打銀行所有，曾有多家公司入駐，包括德士古火油、永明人壽、路透社。

6 **英格蘭橋**，曾是通往島上的唯一橋樑。

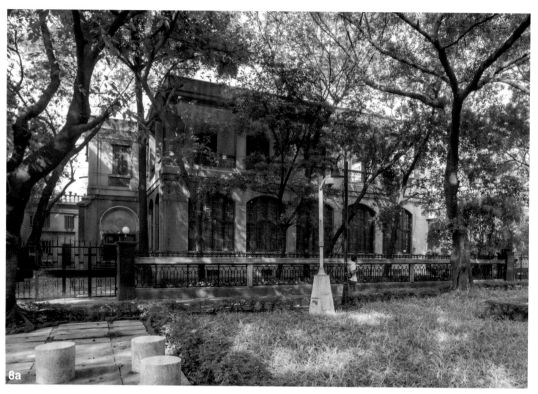

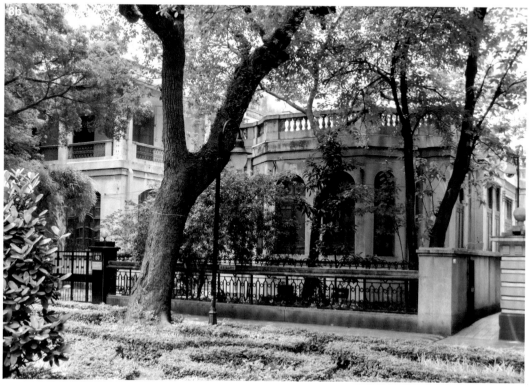

沙面大街

7 慎昌洋行（Andersen Meyer & Co.），丹麥貿易、建築公司。

8a 廣州俱樂部（Canton Club），建於 1868 年，1906 年部分重建，並設新入口 **8b**。後面已重新開發的區域曾有網球場、草地滾球場，可能還有一個小泳池。我們每次到訪，這座建築一直保持空置，但也始終牢牢鎖上。

露德聖母堂 (Our Lady of Lourdes Church，1892 年) **9a**。
早期到訪，教堂顯得破舊不堪，呈淡灰橙色。但到 2012 年，
已經重新裝修。老建築很受婚紗攝影師歡迎：這座教堂尤其
如此 **9b**（可以看到 2012 年前的顏色）。建築內部 **9c** 也得到
了修復。

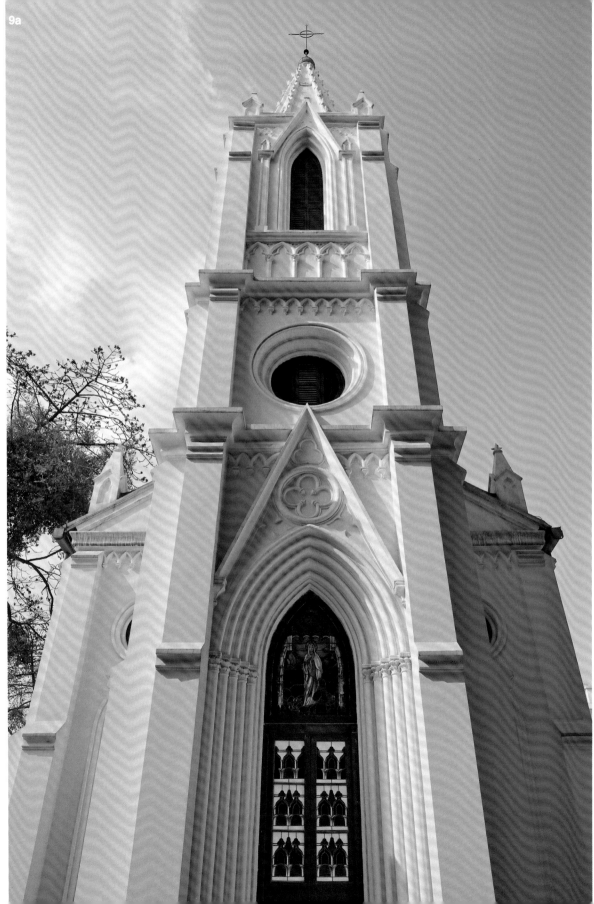

大街上有幾家銀行，包括：

10 1893 年的**橫濱正金銀行**，屋頂上有一個網球場。**11a** 外牆塗上黃色的**滙豐銀行**（1920 年），曾經清洗恢復到原來的灰色**11b**，現在成為附近勝利賓館的附樓。

12 馬文治大廈（Bomanjee Building）是島上最大的建築之一，內有多間辦公室與住宅，**東方滙理銀行**曾在此開業。落成時間不太確定，由其規模來看，可能晚至1930 年。

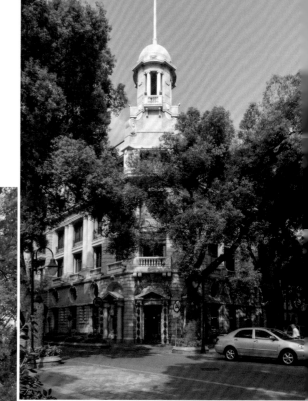

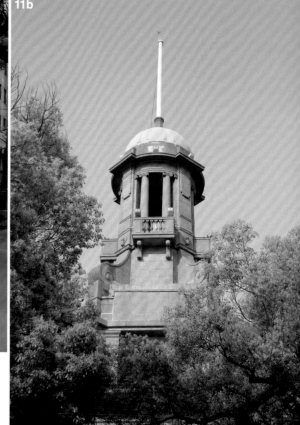

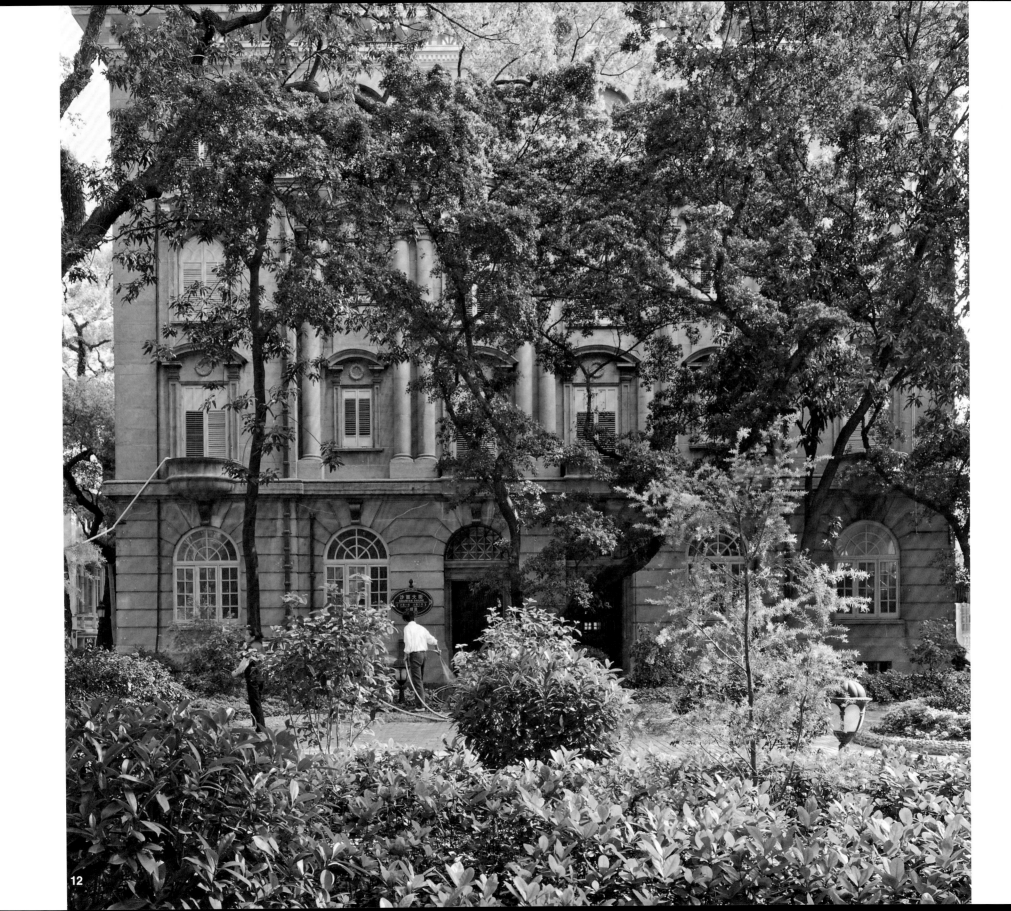

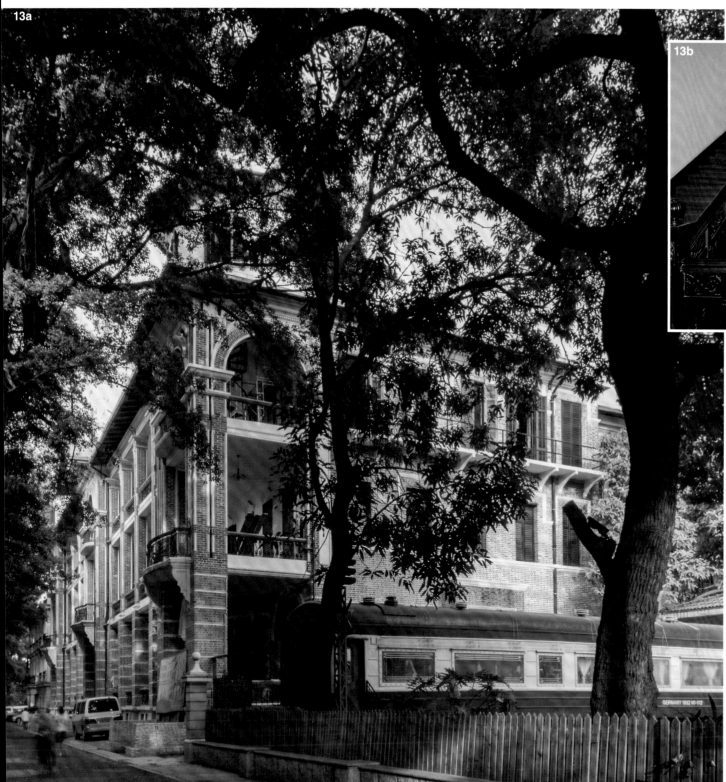

13 建於 1908 年的**海關館舍**，也是由帕內設計的，仍為海關部門使用。前景中的火車車廂 **13a** 是旁邊一家餐廳的一部分，與大樓無關。建築的翻新工程在 2012 年完成，內設一個招待海關職員的酒吧。一位海關職員帶我們參觀了大樓 **13b**。後來 2017 年再次到訪，這座建築看來已經關閉。

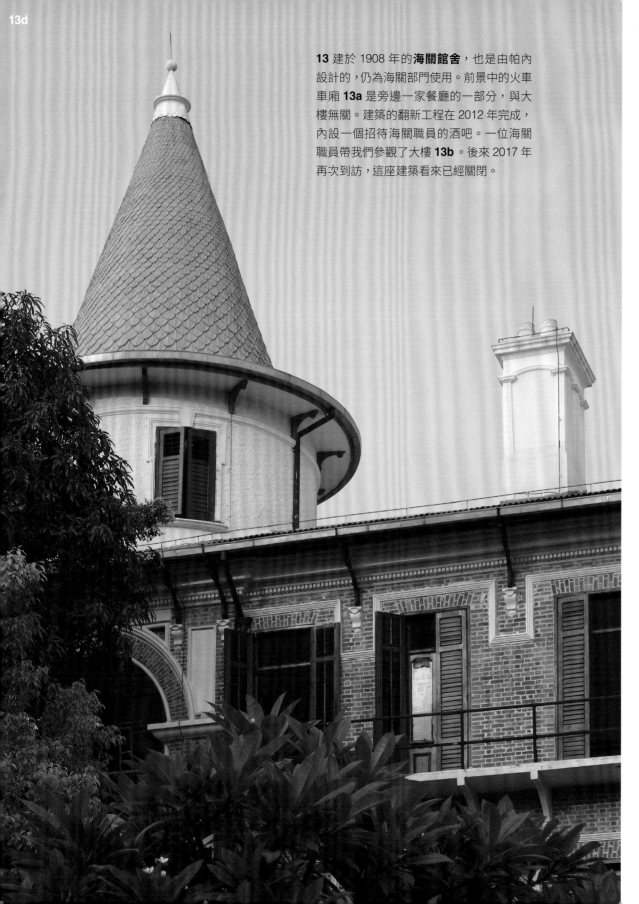

13f

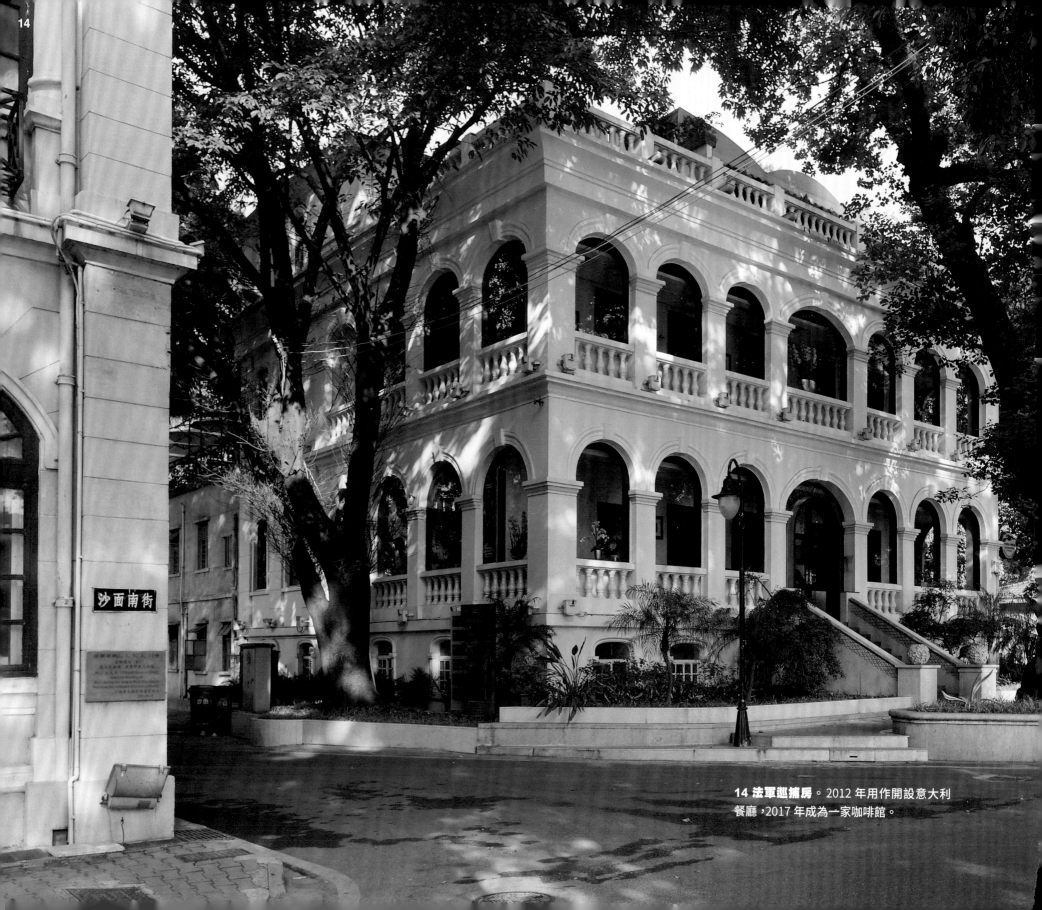

沙面南街

14 法軍巡捕房。2012 年用作開設意大利
餐廳，2017 年成為一家咖啡館。

南街

15 法國郵局。

16 瑞記洋行 (Arnold, Karberg & Co.) 大樓，另一座帕內設計的建築，建於 1908 年左右。

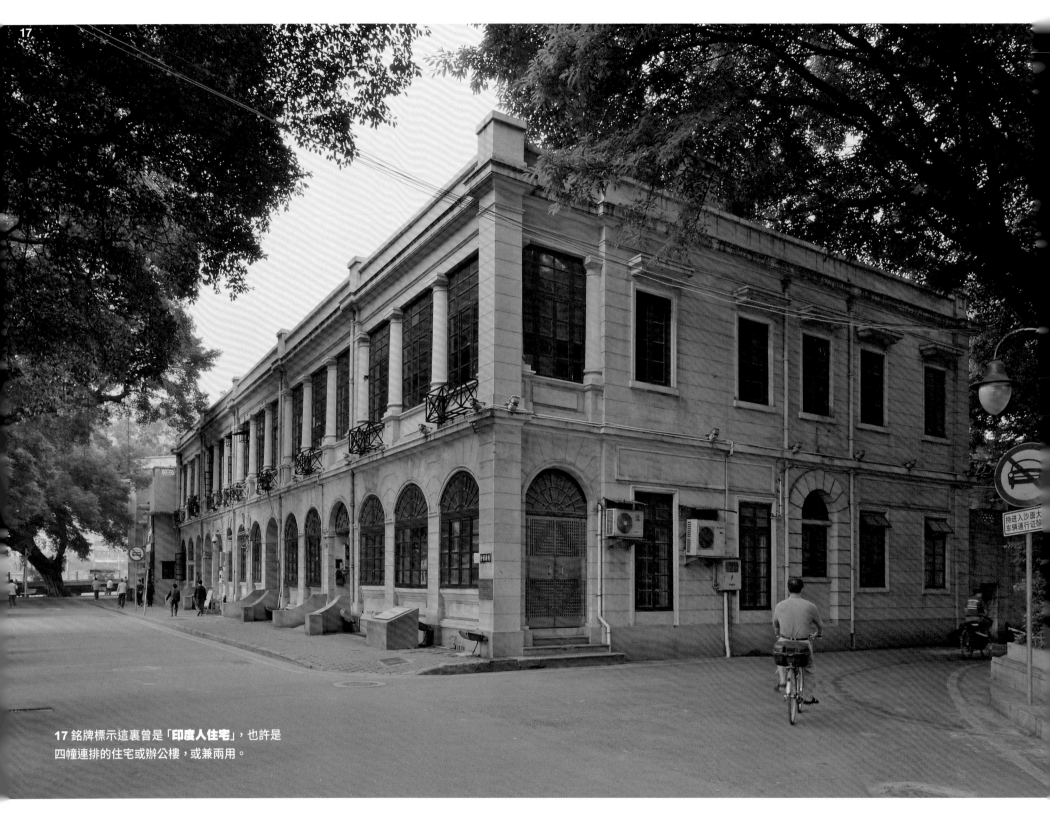

17 銘牌標示這裏曾是「**印度人住宅**」，也許是四幢連排的住宅或辦公樓，或兼兩用。

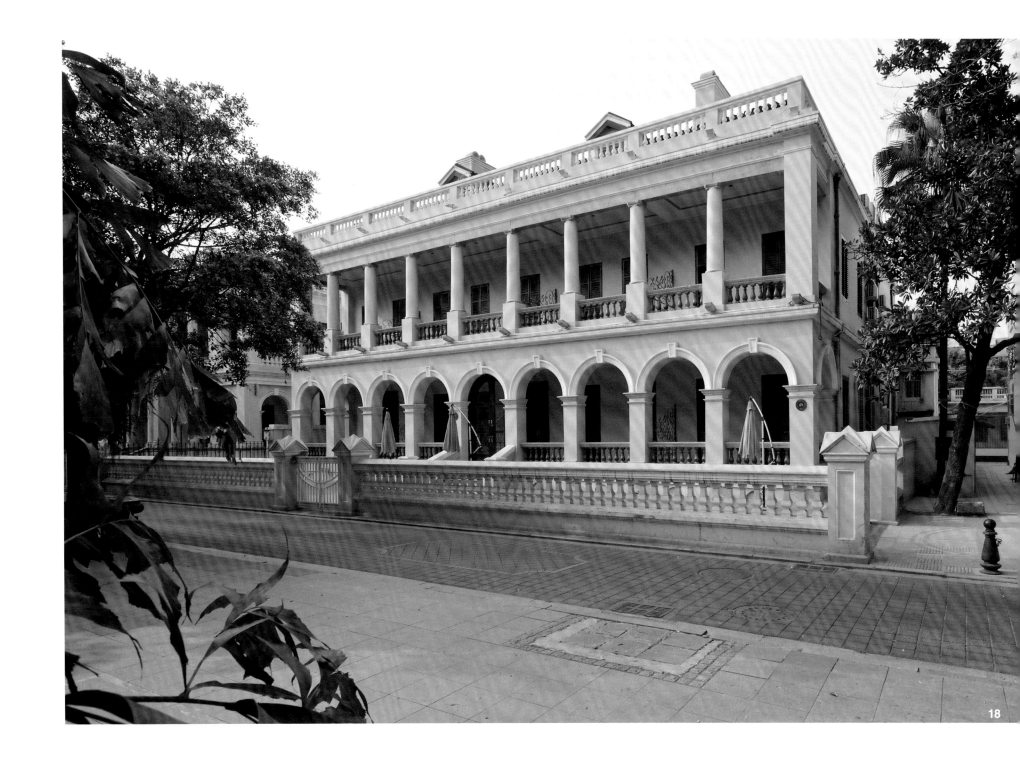

18 **東方匯理銀行**，在島上有不止一處據點。

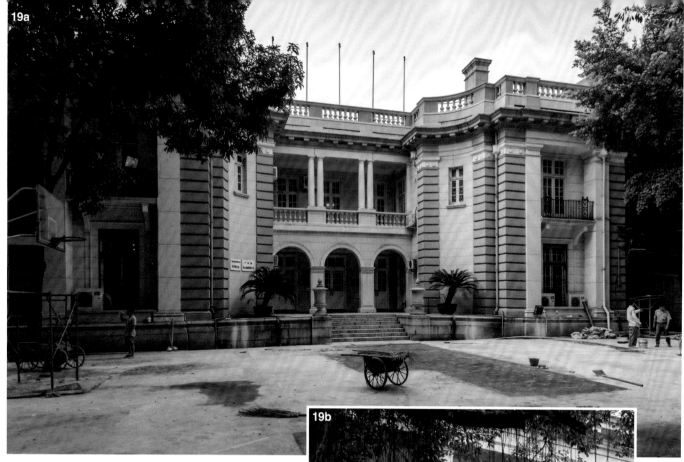

19a

19b

19c

英國總領事館毀於 1948 年一場反英騷亂。但其**附樓 19a** 倖存，其中包括住宿設施。**19b** 和 **19c** 是**總領事的官邸**。

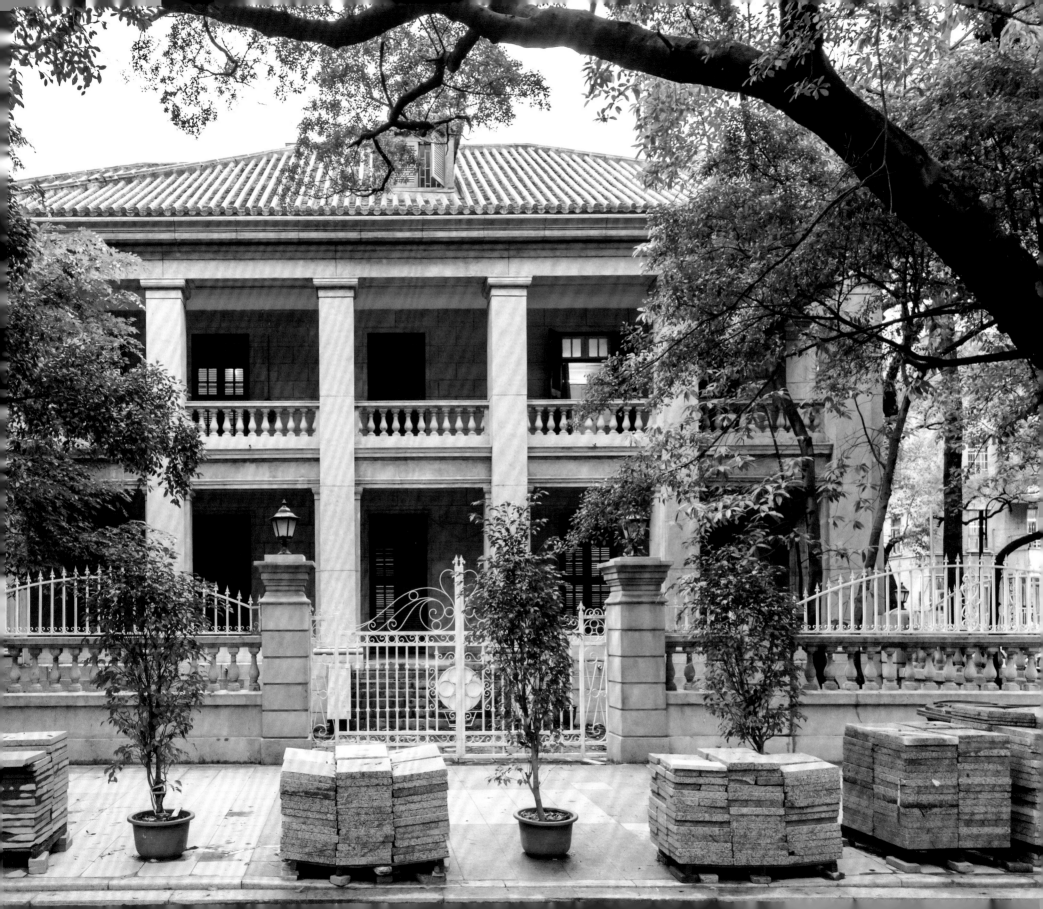

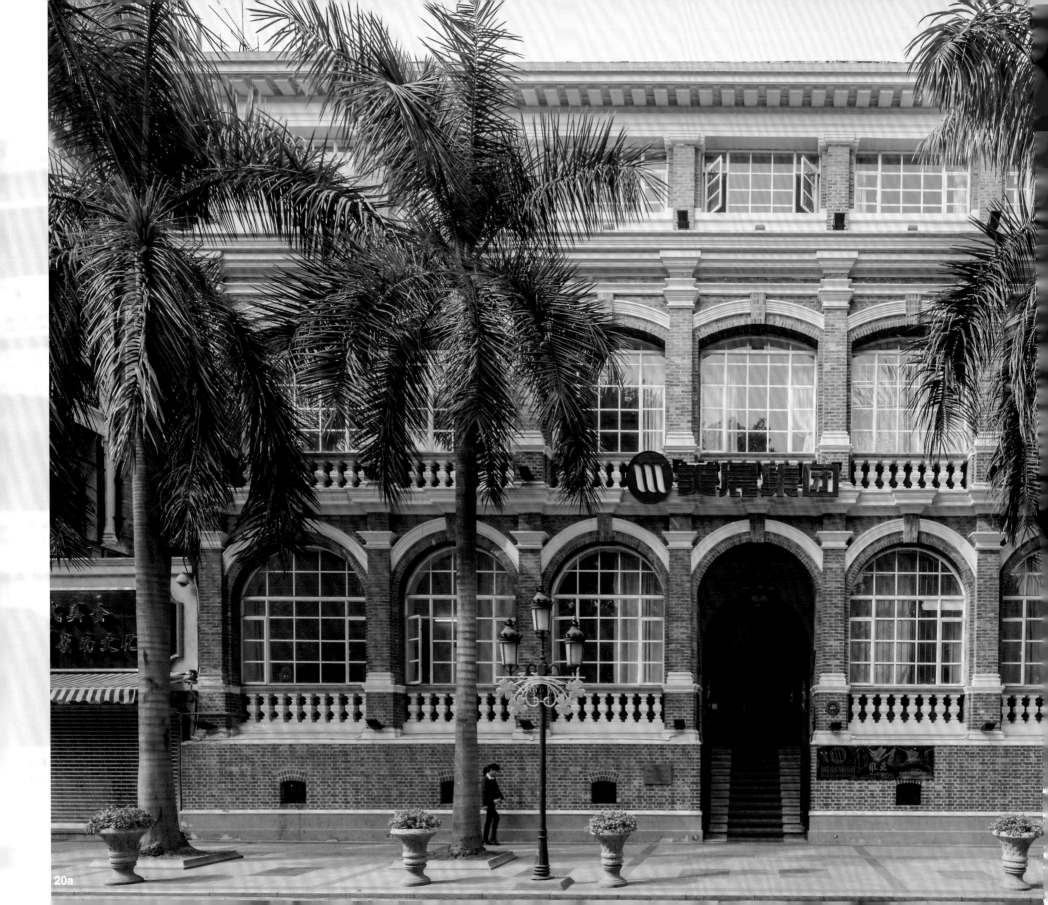

20a 太古洋行的辦公樓，建於 1906 年，原高兩層，1923 年這張照片 20b 拍攝時，已加建了第三層。

20b

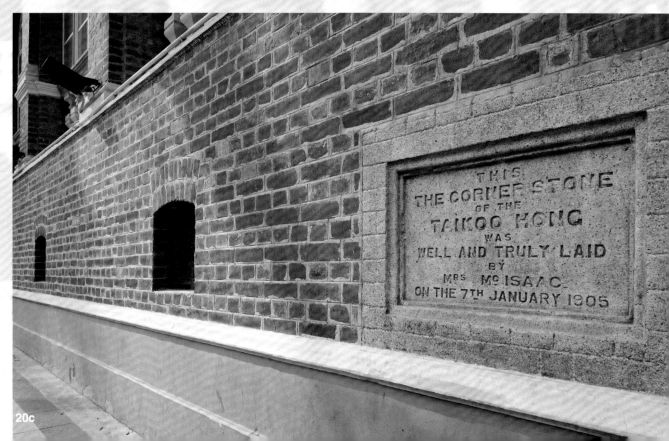

THIS THE CORNERSTONE OF THE TAIKOO HONG WAS WELL AND TRULY LAID BY MRS McISAAC ON THE 7TH JANUARY 1905

20c

21 **亞細亞火油公司大樓**。見於後方的**德國領事館**在 1917 年後被充公，出售給亞細亞火油。

三水

通商口岸，1897 年英國條約
1935 年前後人口：約 9200

 三水在廣州西邊，位於北江與西江的交匯處。被選為通商口岸，是因為英國擔心法國從越南沿西江而來的潛在干擾。三水是一座貧窮不起眼的小城（周長兩公里），為免受水災波及，選址距河 1 公里。其港口是河邊的一條鄉村，稱

1 這是廣州線的**火車終點站**，啟用於 1904 年。地理坐標：北緯 23.162°，東經 112.834°。

2 我們相信這是**郵局**。地理坐標：北緯 23.163°，東經 112.831°。

為河口。

1897 年 11 月，英國領事雷夏伯（Herbert Brady）抵達，入住原分配作海關宿舍的一座寺廟。第二年他在河口建造了一座小木屋。再過不久，英國就購入土地，建造更具規模的領事館和另一座木結構建築，但領事館 1902 年就關閉了。

海關 1897 年啟用，但直到 1901 年才委任稅務司。最初，怡和是唯一進駐的外資，其代理人同時代表太古。不久，特製的淺吃水輪船投入服務，三水成為香港經廣州至梧州這條航線的常規停靠港。由此帶來的貿易增長（主要出口木材、茶葉、肉桂、絲綢）讓河口得以重建，用上混凝土和磚塊。1904 年，到廣州的鐵路開通，貿易進一步增長，但總體水平卻令人失望。亞細亞火油在 1907 年進入三水，在 1920 年將水上煤油庫搬到陸上。美孚則在 1918 年來到三水。可是由於排外抵制和革命後的動亂，1920 年代三水貿易額下降，實在難以避免。

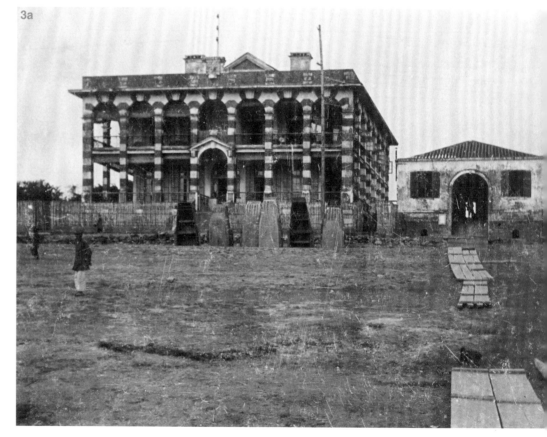

3a 原來的**海關大樓**建於 1910 年。洪水頻發，因此需要在 1930 年代重建 **3b**。又因為洪水，主入口也提高了，需在旁邊設台階 **3c**。我們到訪時，這座建築完全空置，內部裝置看來是原本的 **3d**。地理坐標：北緯 23.162°，東經 112.834°。

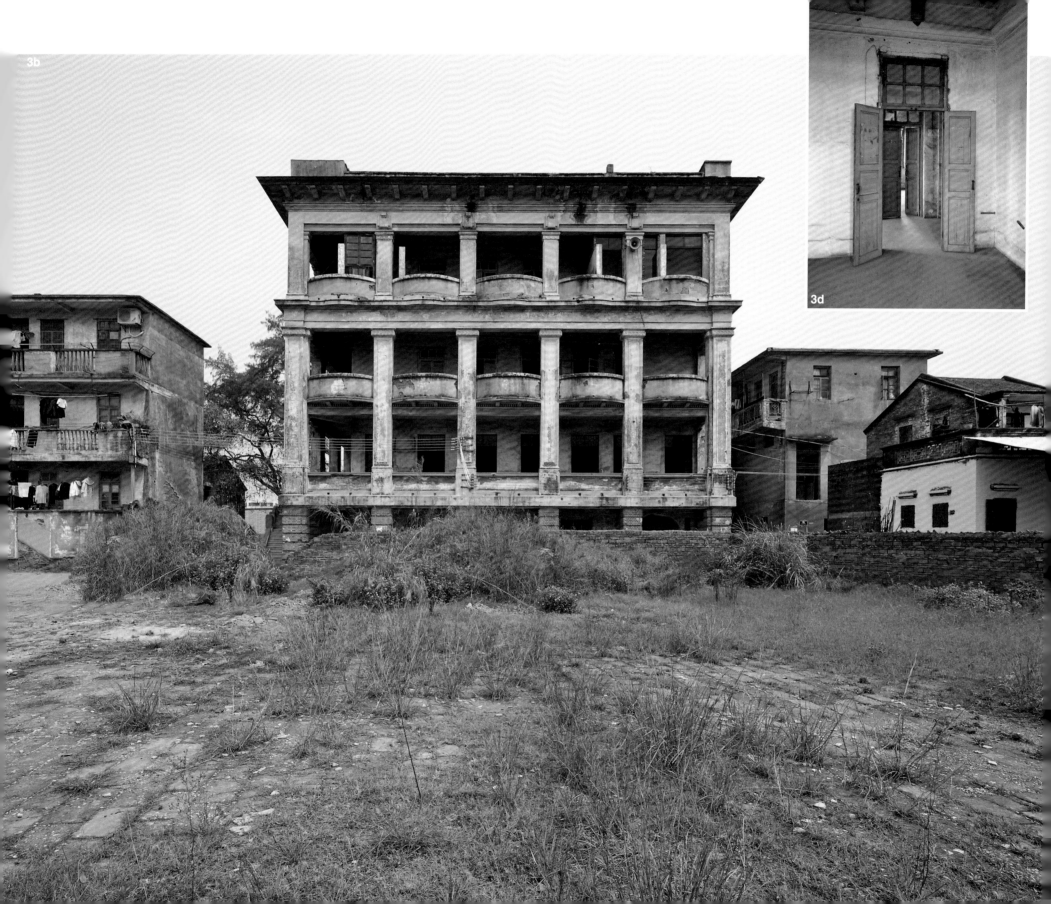

3b

3d

江門

停靠港，1897 年英國條約

通商口岸，1902 年英國條約

1935 年前後人口：約 5 萬 5000

江門位於廣州以南，珠三角肥沃的沖積平原。英國原來期待上游的三水能夠成為貿易中心，因此把江門選為停靠港，後見三水發展不濟，就在 1902 年把江門選為通商口岸。江門位於距西江 5 公里的一條狹窄水道岸邊，這段水道只容得下小型輪船通行，而且擠滿船隻，要容納大量的商業航運，是不切實際的。不過水道與河流的交匯處，不但水深，且有合適的錨地，使其成為外商居留地的理想選址。

到 1800 年代末，江門已成為新鮮蔬果、煙草、絲綢、大蒜、棕櫚扇、軟木的貿易中心。大家都料到進口洋貨會換來豐厚利潤，但華商捷足先登，從廣州、香港、澳門獲得供應。幾乎沒甚麼足以吸引外商，因此也沒有維持英國領事館的理由。領事館 1904 年啟用，隔年就關閉了。煤油供應商是唯一例外，需求依然強勁。亞細亞火油代理商的物業仍然屹立。

江門的貿易，規模依然不大，而且跟三水一樣，從 1920 年代起因為排外抵制和內戰而中斷。1937 年日本侵華，翌年 3 月佔領江門。

到 1800 年代末，江門已成為新鮮蔬果、煙草、絲綢、大蒜、棕櫚扇、軟木的貿易中心。

1 最近修復並重置的**海關大樓**（又或是稅務司的公館），在修復前已重置。地理坐標：北緯 22.607°，東經 113.111°。

煤油供應商是唯一例外，需求依然強勁。亞細亞火油代理
商的物業仍然屹立。

2a 亞細亞火油的物業。恰好拍攝於 1925 年舊照 **2b** 相同的位置。
地理坐標為：北緯 22.605°，東經 113.112°。

 騰沖

◉ 芒還

 碧色寨

蒙自

 北海

描繪北海首個**英國領事館**的畫作細部。見第 380 頁。

南部和
西部腹地

◆

北海、蒙自、騰沖

南部和西部腹地

北海、蒙自、騰沖

北海

廣西省

通商口岸，1876 年英國條約

1935 年前後人口：約 4 萬

在新開商埠，初到任的英國領事很少能找到合適住處。1877 年，踏足北海的領事助理何福愛（Alexander Harvey）只能住在一間架在水邊的棚屋，周圍是同樣破舊的建築。北海的氣候也容易令人犯病，瘧疾、瘟疫都很常見。《德臣報》（The China Mail）1878 年對北海如此描述：「一個悲慘的深淵。居民暴躁、骯髒。街道都是臭巷。」海盜也是長期的問題。

北海被納入 1876 年的《煙台條約》，是由於羅伯遜（Daniel Robertson）的堅持。他是英國在華的資深領事人員，相信北海的地理位置，很適合為東南亞和華北沿海城市之間的貿易路線服務。可是北海港口設施不足，船隻大多航行而過，很少靠港。

儘管如此，北海仍是重要的漁業中心，中國商人由此出口大米和糖，進口外國貨物。1879 年，旗昌洋行首次帶來外國衝擊，推出快速而廉價的輪船，使華商擺脫了對中式帆船的依賴。明年，在往返香港和中南半島的航線，怡和洋行和招商局的船隻停靠北海。

早期外國居民賀頓（Edward Herton）發展了土產肉桂的貿易，成為北海主要的出口產品。但在 1887 年，因為北海本地的華商獲得稅務優惠，再加上其主導地位已被德國商人森寶（Augustus Schomberg）所取代，就結束了這門生意。森寶進口棉紗，出口靛藍染料、錫、糖、茴香，還代理多家公司的業務，包括

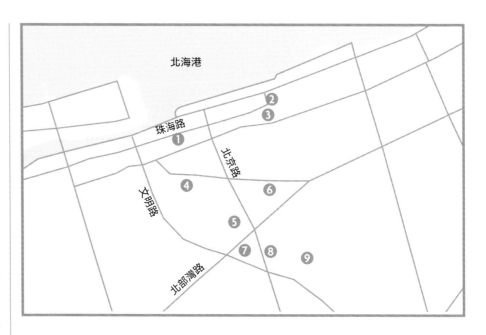

儘管過去名聲不好，但今天的北海卻已脫胎換骨，反而是我們到訪城市當中最迷人乾淨的其中之一。

保險、航運、煤油業務，而且招徠了許多生意，足以令德國領事館在 1905 年落戶北海。1917 年中國對德宣戰，森寶也被迫清盤。

1884–1885 年中法戰爭期間，法國封鎖北海，貿易停止。1887 年，法國建立了領事館，表面上為了支持法國傳教士的活動，實際上是要把廣西和雲南的貿易轉移到中南半島。到 1900 年，北海的一大部分航運都由法國經手。1897 年，中國南部的西江開放予輪船航行，1900 年位於北海以東 130 公里的湛江設立法國的自由港，對北海的外商都帶來了嚴重影響。1907 年，北海往西北 160 公里的南寧開放對外貿易，是對北海的另一重打擊。

英國對北海興趣不再，於 1904 年 5 月關閉領事館。法國考慮到在中南半島和附近湛江的經營，直到 1930 年代末才撤去領事館。

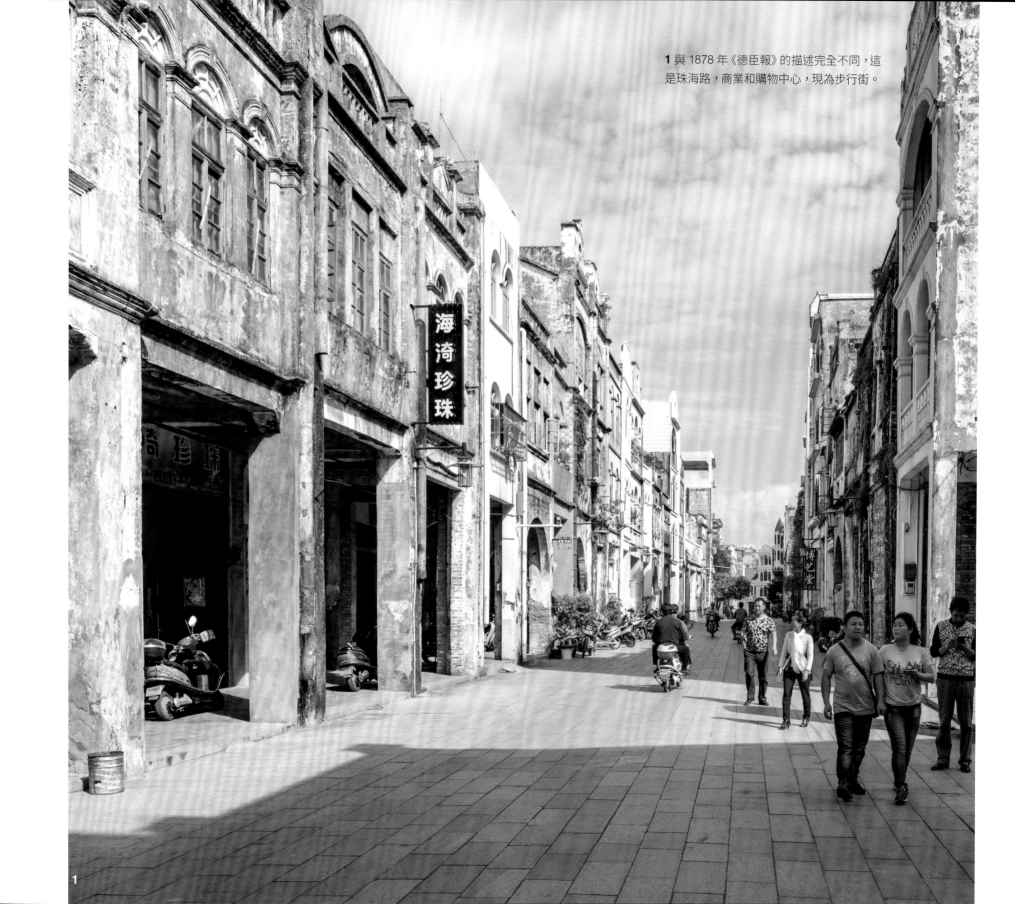

1 與 1878 年《德臣報》的描述完全不同,這是珠海路,商業和購物中心,現為步行街。

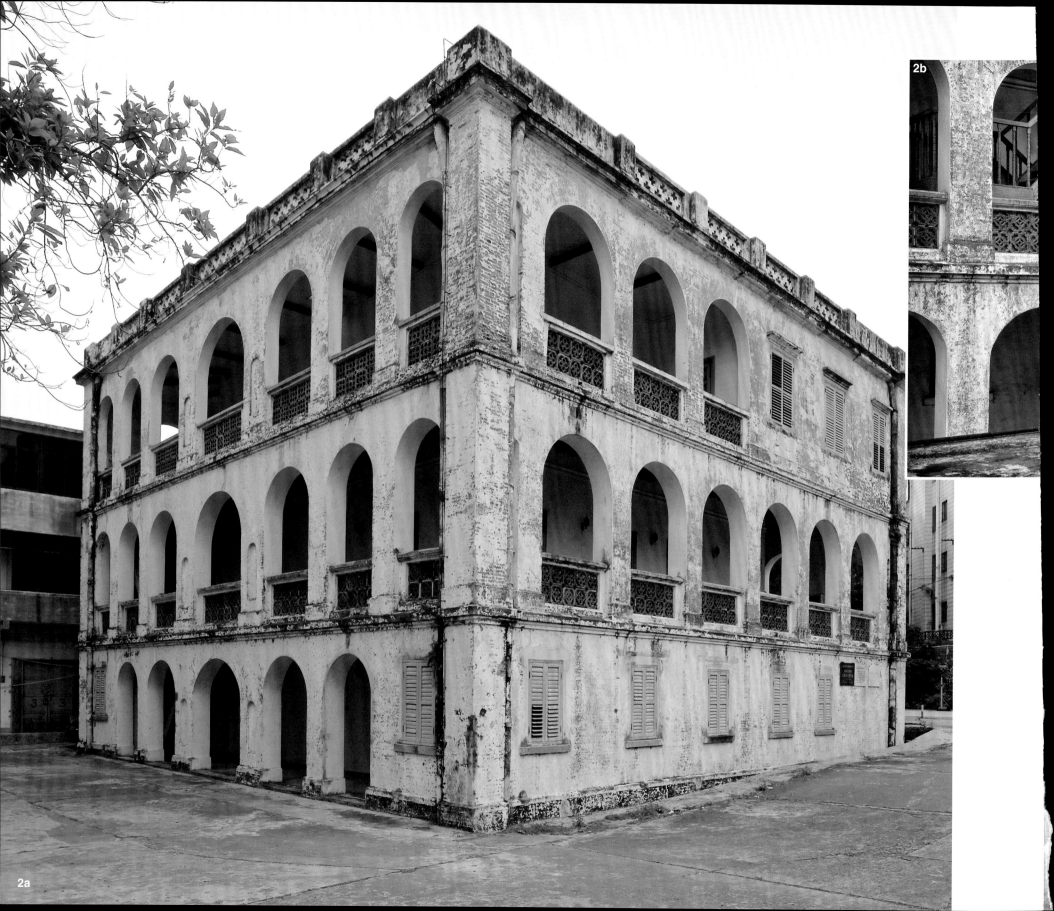

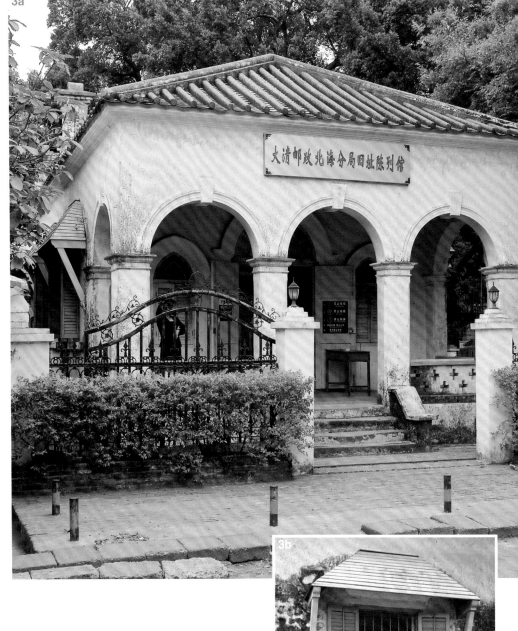

北海海關大樓（1883），仍然是海關的一部分 **2a**。**2c** 中可以看到古老的棟樑，**2b** 是大門。附近是**郵局**（1897）**3a**、**3b**，現為郵政博物館。

北海關大樓（1883 年）仍然是海關的一部分，附近有個郵局，現為郵政博物館。

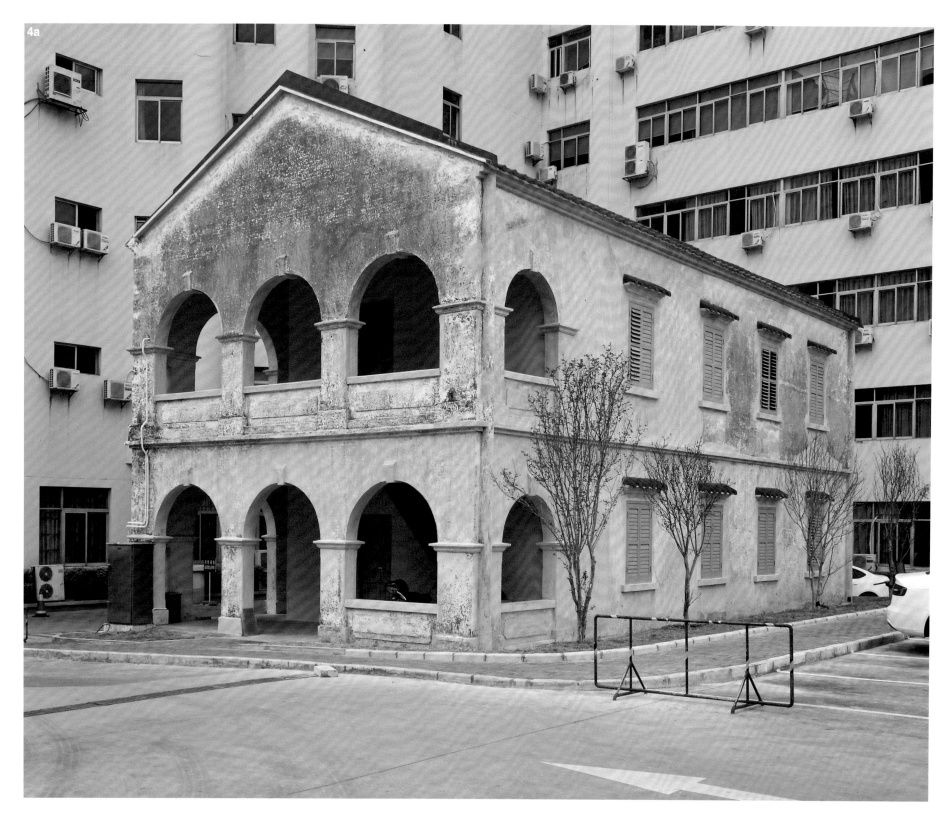

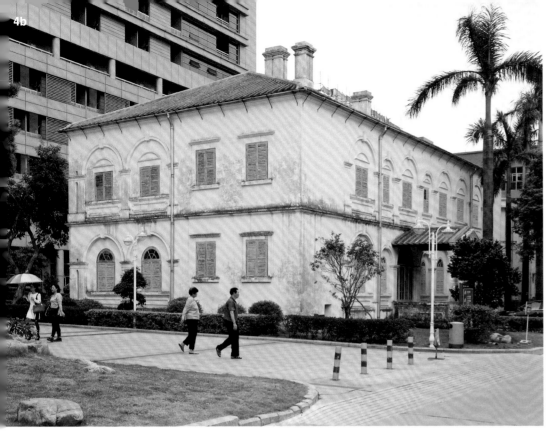

4b 醫生住所（現為博物館）。

普仁醫院，由英國海外傳道會創立於 1886 年。經擴建的現代醫院建築羣內，仍保留 1886 年至 1905 年間的建築，包括：

4a 女子小學（1905 年建）。

4c 之前的醫院行政大樓。

4d 醫院的水塔，曾為北海最高建築，後來改建為辦公或居住空間。

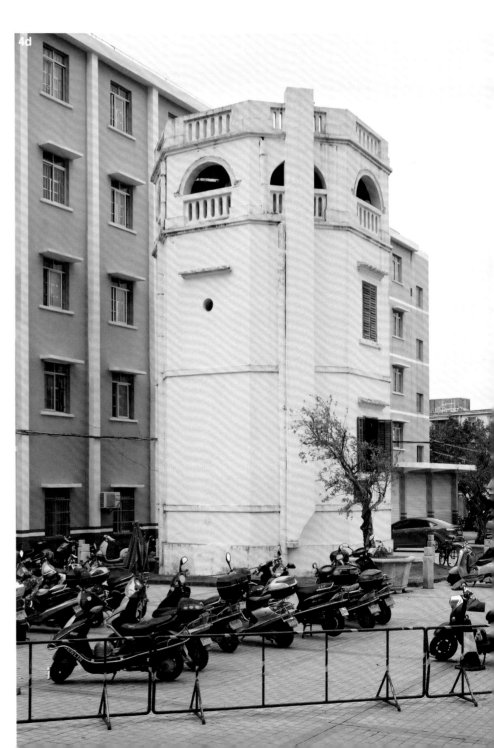

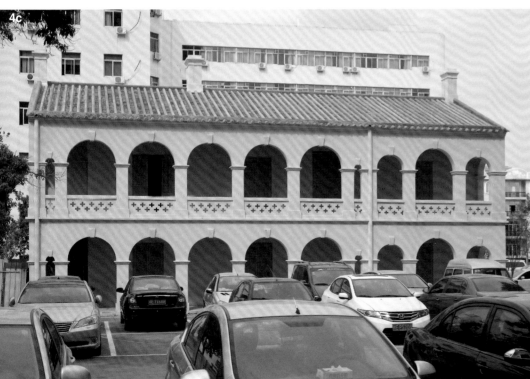

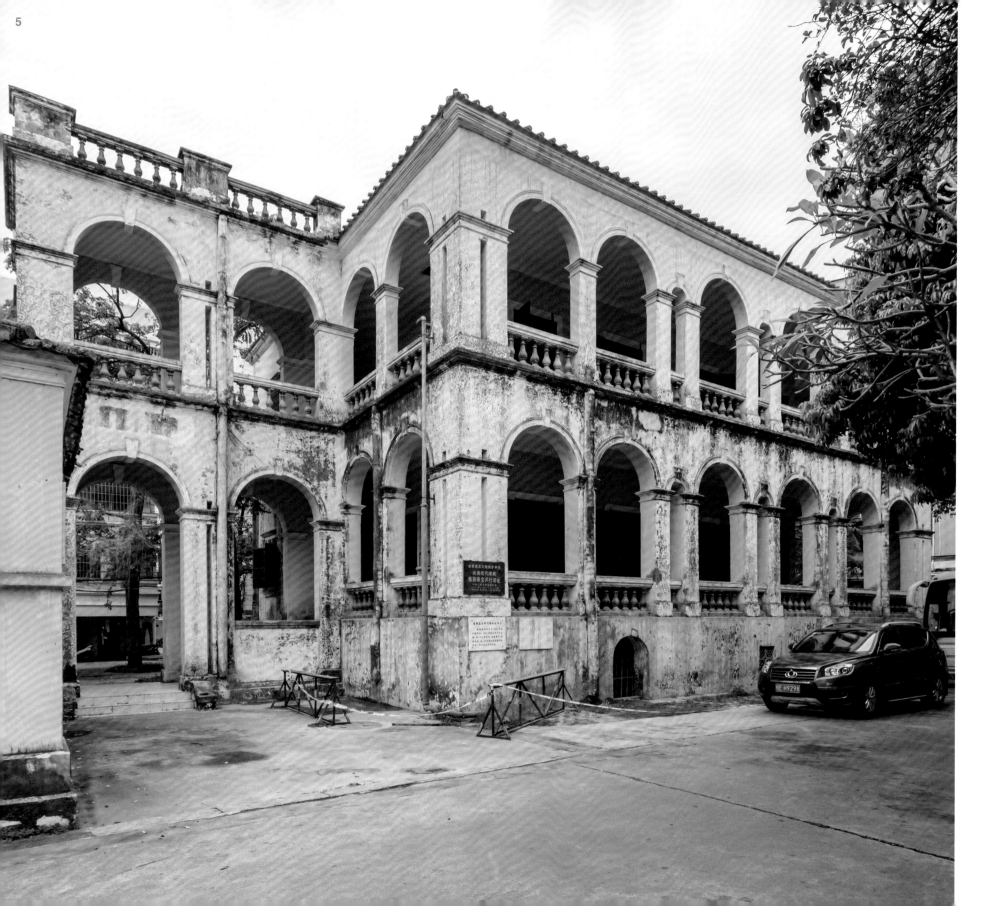

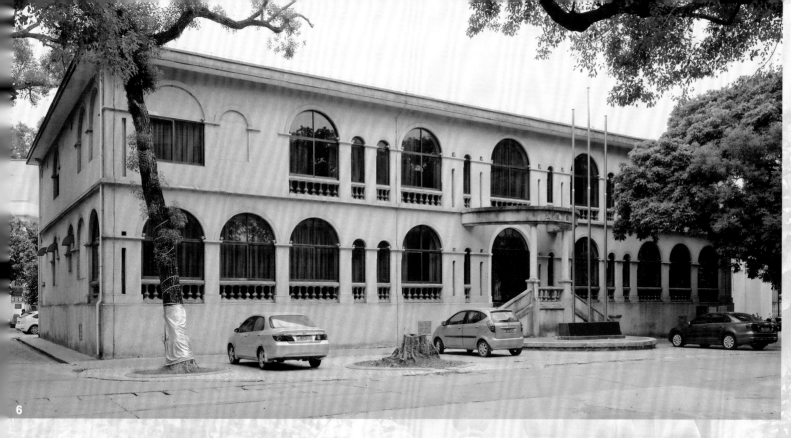

6

5 森寶（Augustus Schomburg）的物業（1891 年），我們到訪時為藝術館。

6 法國領事館（1887 年）現為餐廳，幾乎無法辨認。

7 德國領事館（1905 年）到訪時是學校的一部分。

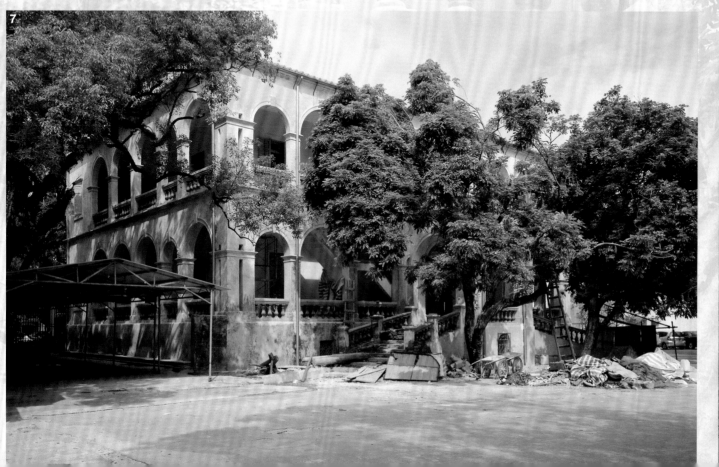

7

8a 是 1877 年第一座**英國領事館**外部和內部的繪圖（來自 1887 年 3 月 5 日的《圖畫報》[The Graphic]，或由領事阿林格繪製）。1885 年，當領事終於獲准放棄他那不健康的海濱棚屋，領事館搬到了一座位於懸崖的新建築 **8b**。1999 年，該建築物向西南方向移動了 55.8 米 **8c**，為雙向行車道騰出空間。現在大樓就在北海市第一中學的入口處。

1999 年，為了騰出雙向行車道的空間，這座建築向西南方向移動了 55.8 米。

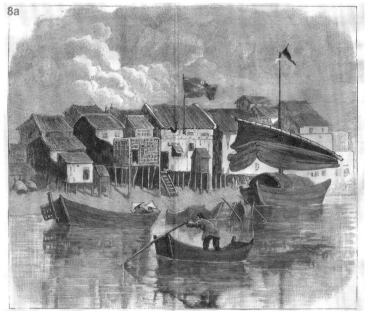

EXTERIOR OF H.B.M. CONSULATE

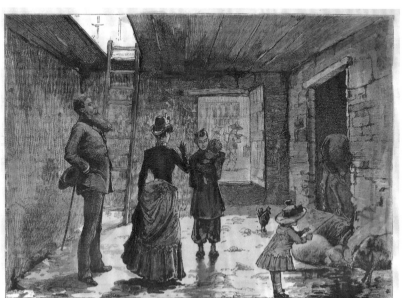

INTERIOR OF H.B.M. CONSULATE—WE FIND IT IS A HOVEL IN THE MIDST OF A SQUALID CHINESE FISHING-VILLAGE. WE DECIDE TO LIVE UPSTAIRS

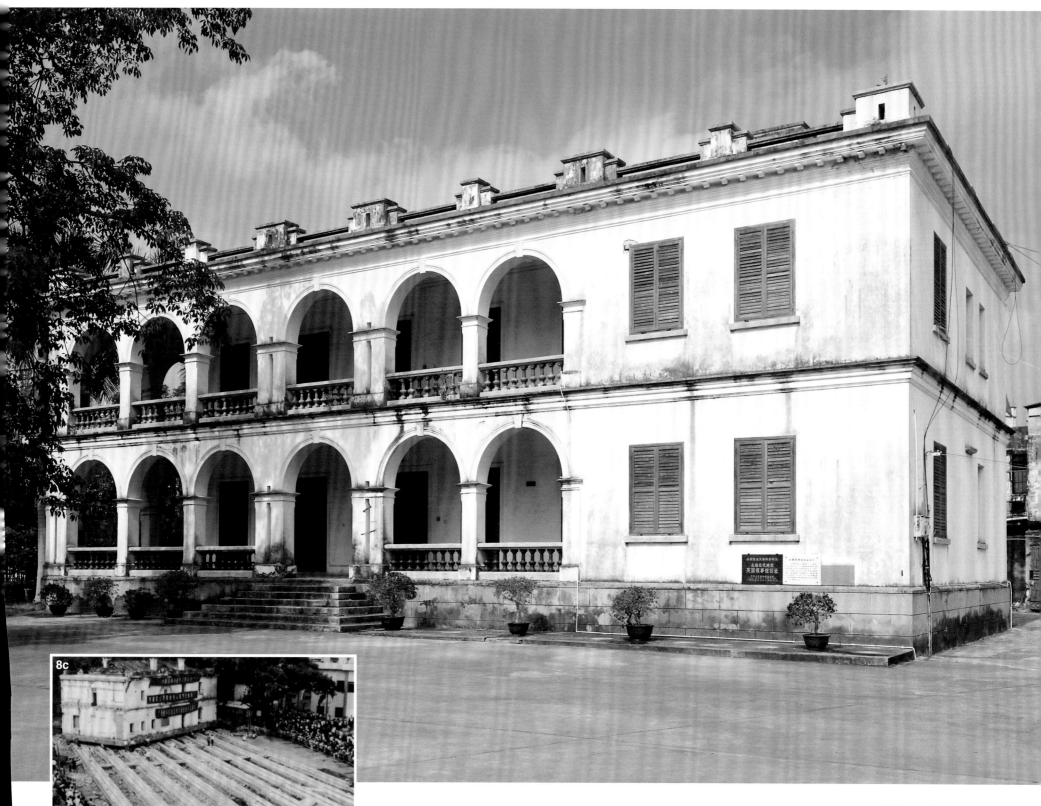

英國領事館獲得的土地過多,因此將一部分土地贈予英國海外傳道會。

蒙自

雲南省

通商口岸，1887 年法國條約

1935 年前後人口：約 10 萬

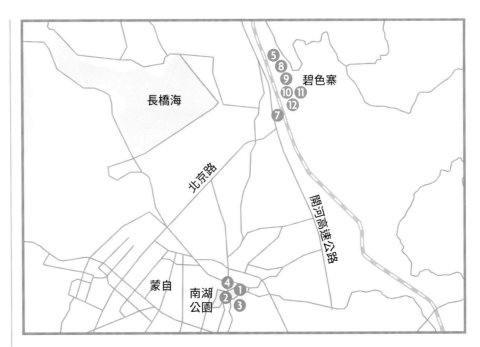

　　1884 至 1885 年間，中法戰爭以在天津簽訂 1885 年的《中法新約》作結，協議開放雲南和廣西的通商口岸，與法屬中南半島貿易。1889 年，這些港口被命名為蒙自、龍州、蔓耗（後來換成接近越南邊境的河口）。

　　雲南深谷眾多，導致省內交通困難。蒙自位處海拔 1300 米已開墾的高原上，四面環山，到蔓耗河港的一段路需時兩天。蒙自的主要產品是錫，產自西邊 30 公里的箇舊礦山，將錫運往雲南省會昆明是艱鉅的任務，需要 6 萬頭駄畜。

　　法國計劃將鐵路從海防延伸到蒙自以北 10 公里處的小村莊碧色寨，然後再延伸到昆明。鐵路建設期間，貿易品將通過紅河運輸。1889 年 4 月，法國領事抵達蒙自，海關則於 7 月啟用，且在蔓耗設立分局。

　　在蒙自的地形上修建鐵路，工程十分艱鉅，涉及 100 多座高架橋、150 條隧道。1902 年，住在蒙自的法國工程師和其他職員有 50 人，到 1906 年，已超過 800 人。法國商人也隨之而來，到了 1910 年，所有主要的中南半島公司都在蒙自開設了分公司，貿易發展蓬勃。但是鐵路 1910 年鋪到昆明以後，商業活動就開始往北轉移到省會。到 1920 年代末，蒙自的貿易量大幅下降。只有在日本人 1937 年封鎖長江和南部沿海港口時，蒙自才經歷了短暫的復甦。

　　錫價上升，把鐵路伸展到箇舊礦區的方案變得可行，1915 年該段窄軌鐵路動工。開頭一段，碧色寨與蒙自之間的 11 公里，在 1917 年開通，至箇舊總長 72 公里的路段，則在 1921 年竣工。這條鐵路被稱為箇碧石鐵路，全賴中國資本籌建。

1 法國海關大樓，位於一個被稱為「法國花園」的小區域。法國海關設立時預期與越南和寮國將有大量的貿易活動。

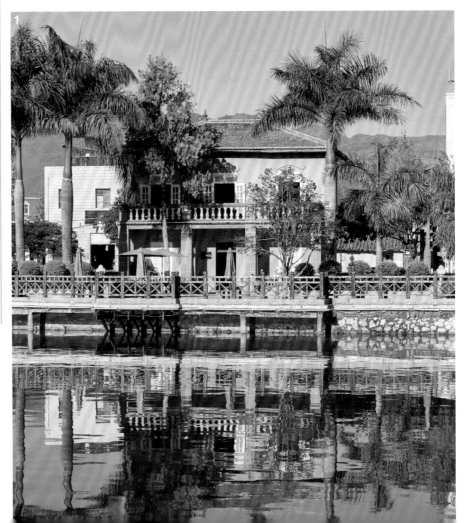

2 前**法國俱樂部**（現為一家酒館），位於南湖的一個小半島上。南湖是蒙自的一處特色景點。

蒙自海拔超過 4000 英尺。我們 11 月到訪期間，光線非常出色，使得圖片呈現出極佳的清晰度和色彩。

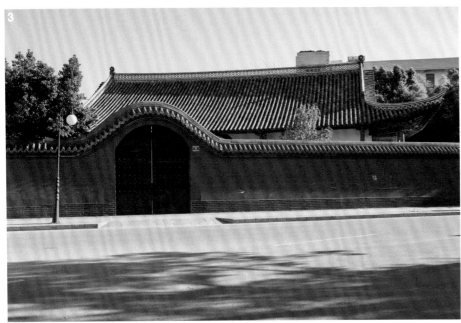

3 海關大樓，不幸大部分被院牆遮擋。

4 蒙自有幾家酒店，這家是希臘人擁有並經營的**歌臚士（Kalos）酒店**。

歌臚士酒店曾被譽為蒙自最佳酒店，現為博物館。

5a 滇越鐵路的**碧色寨站**，由法國人建造。向北看，主月台 **5b** 上有一個從巴黎進口的鐘，指針經已丟失。附近是「**法國助理的宿舍**」**5c**，有兩道門，似乎也有兩名助理。

6 鐵路線往南至越南，在河口邊界處越過紅河。

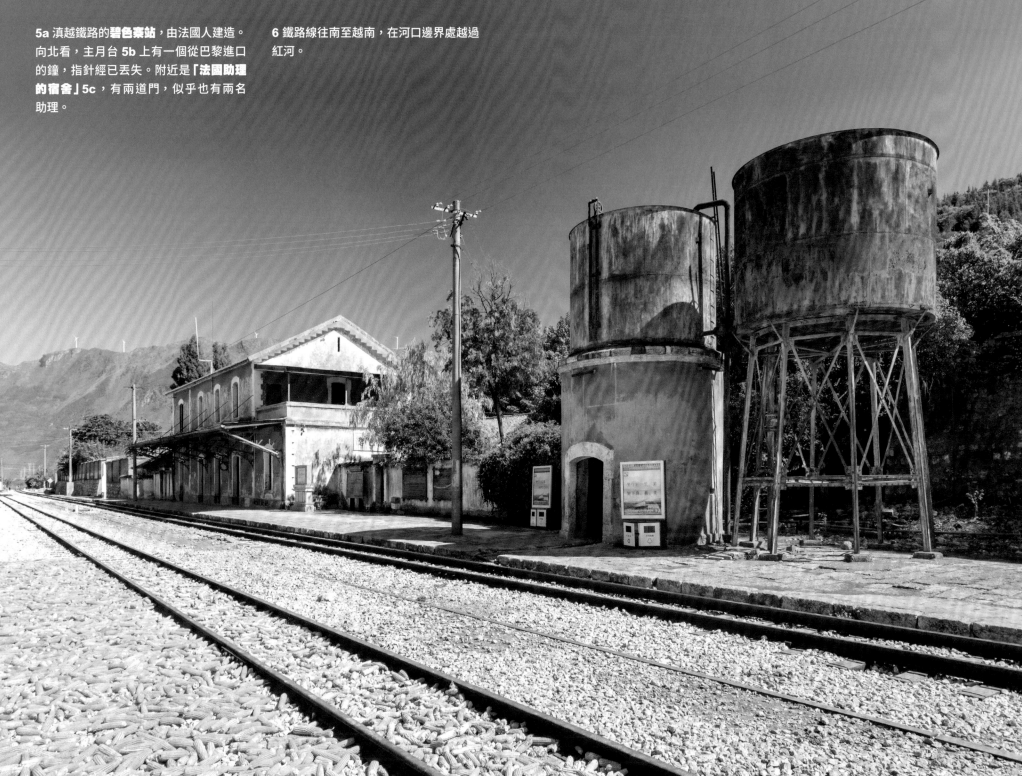

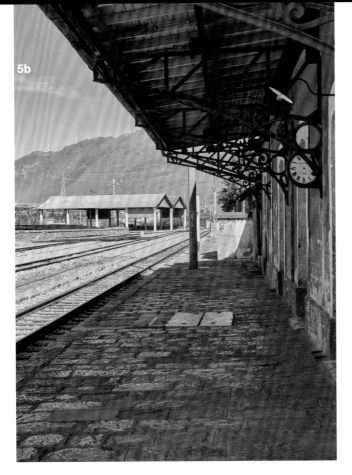

5b

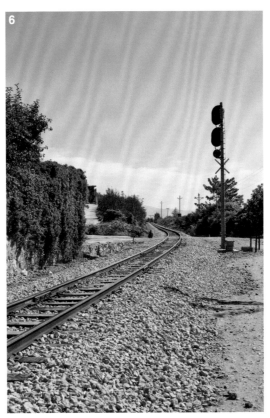

6

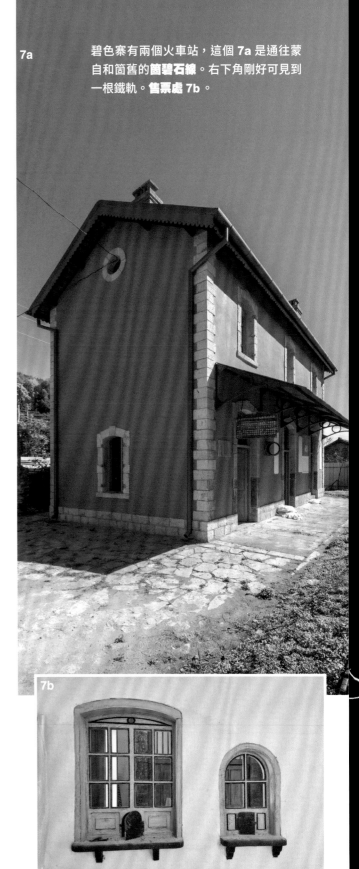

7a 碧色寨有兩個火車站，這個 **7a** 是通往蒙自和箇舊的**箇碧石線**。右下角剛好可見到一根鐵軌。**售票處 7b**。

5c

7b

8

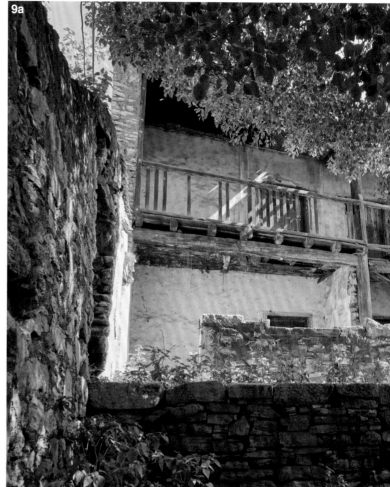

9a

9b

碧色寨村

8 供日常用水的**水塔**，注意側面的水位標記。

9a 亞細亞火油由一名法國人代理，此處是他的辦公室和住所，現時狀況相當糟糕。他的小倉庫殘存的部分更少 **9b**。

10 歌臚士酒店在碧色寨的分店，建於 1915 年，也在逐漸崩塌。

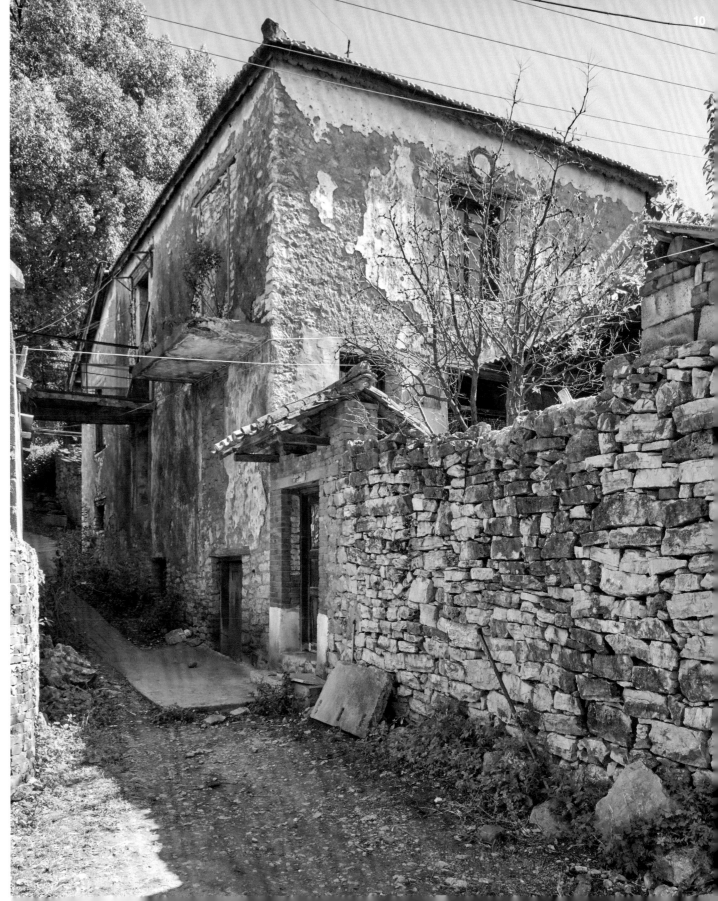

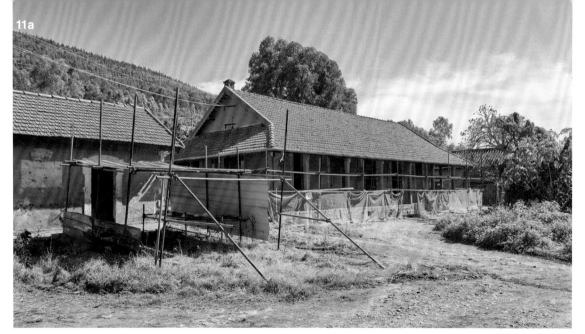

海關大樓未能保留下來，但當地居民很珍惜大樓的地基，用來曬玉米。

11a、11b 海關職員食堂仍然屹立。

12 相比亞細亞火油代理的處所，**美孚代理商的院子**近經修復，狀況更佳。

騰沖（騰越）

雲南省
通商口岸，1897 年英國條約
1935 年前後人口：約 5 萬

　　一如蒙自，海拔 1600 米的騰沖位於羣山環抱的高原，地熱能源和自然資源豐富，有大量木材、觀賞植物、藥用植物、各種礦物。與最近的緬甸邊境口岸，雖然直線距離不遠，但路程足有 160 公里。

　　1885 年，英國吞併了上緬甸，把英國資本帶到了中緬邊境。中緬兩國的確切邊界直到 1894 年的《中英續議滇緬界務商務條約》才達成共識。條約內原答應開放蠻允（今稱芒允）為通商口岸，但後來改為騰沖。騰沖位於一條小河邊，這條小河穿過蠻允，越過邊境，在八莫（Bhamo）與伊洛瓦底江匯流。貨物（主要是棉）被運往上游，直至蠻允，當地有儲存設施，然後通過河流（若水位允許）和馱畜繼續運往騰沖。皮毛、牲畜、蔬果則往相反方向輸出。

　　英國領事館（東門外）於 1899 年 7 月開設，海關大樓後在 1901 年啟用。1931 年，設新領事館於西門附近。在騰沖派駐領事，單憑緬甸貿易，理由已經充分，但領事還另有要務：法國在雲南的任何活動都被視為威脅，全靠領事監察。

　　1942 年，日軍從緬甸入侵雲南，佔領騰沖，意圖與長江宜昌的部隊合流，進而奪取中國的戰時首都重慶。計劃被阻止了——1944 年，在美國的支持下，中國軍隊在激戰後收復了騰沖，雙方都傷亡慘重。

騰沖位於一條小河邊，這條小河穿過蠻允，越過邊境，在八莫與伊洛瓦底江匯流。

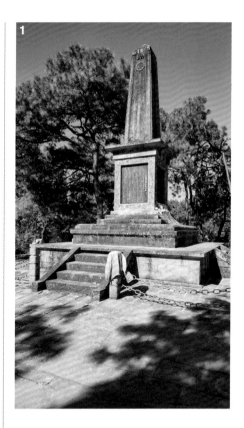

　　中國從日軍手中重奪騰沖，意義重大，期間經過激烈的血戰。這個墓園有 3346 塊墓碑，每塊碑石上都刻有一位死者的姓名，分成 78 行，分佈在一個圓形小山丘上，有一座方尖紀念碑石屹立其中。超過 9 千名中國人死於這場戰鬥，但死者的遺體並非都能找回。找到的遺體集體火化，骨灰分成細份，裝入小盅，埋在每塊碑石之下。附近有一座以中日戰爭為主題的博物館，展示內容很值得參觀。在博物館的院子，有座紀念碑，紀念重奪騰沖戰鬥中喪生的 19 名美國人。

1 佈滿墓碑的小山丘上，一座方尖紀念碑。　　**2** 有 3346 塊碑石的墓園。地理坐標：北緯 25.0294°，東經 98.4791°。

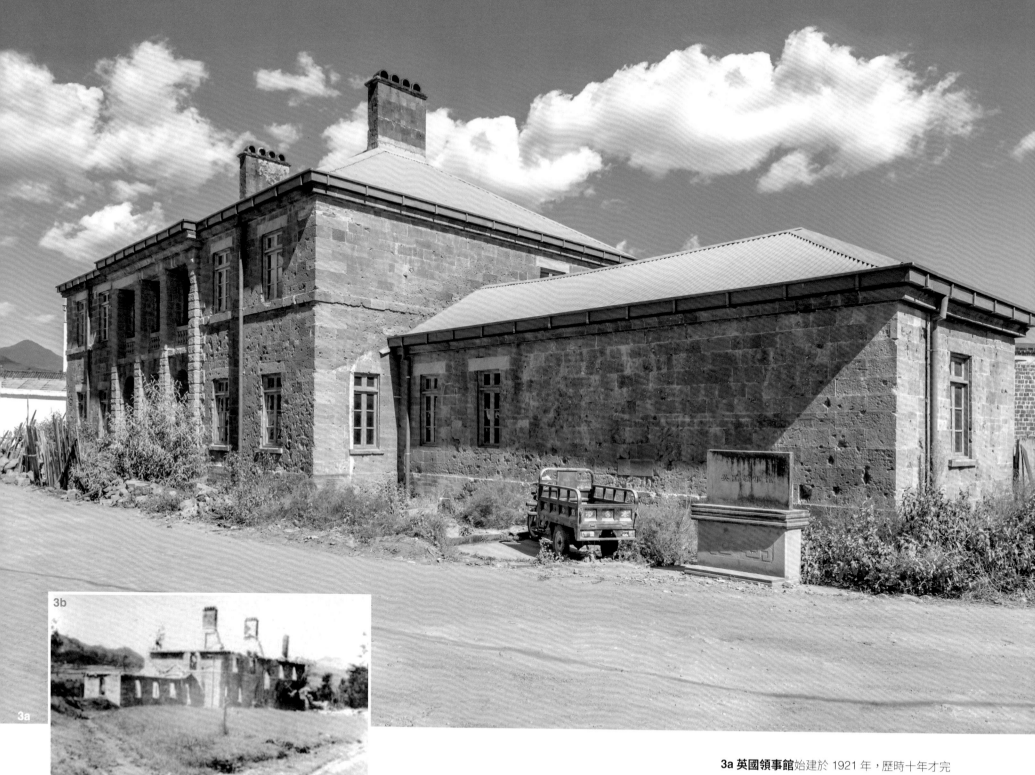

3a 英國領事館始建於 1921 年，歷時十年才完工，在 1942 和 44 年的戰火中遭到嚴重破壞。
3b 是一位瑞典傳教士戰後不久拍攝的照片。

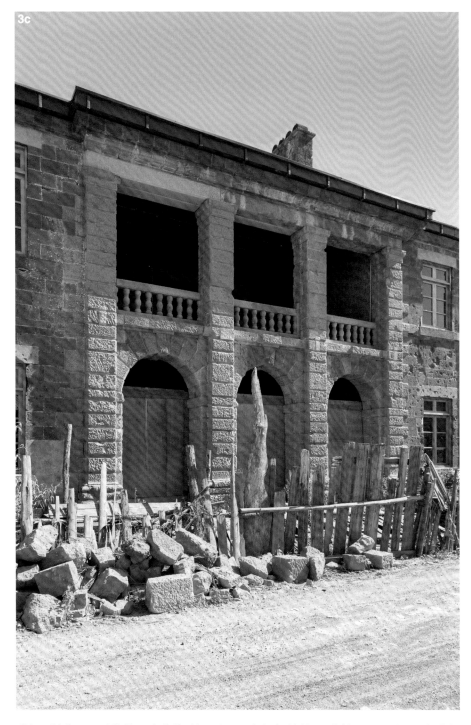

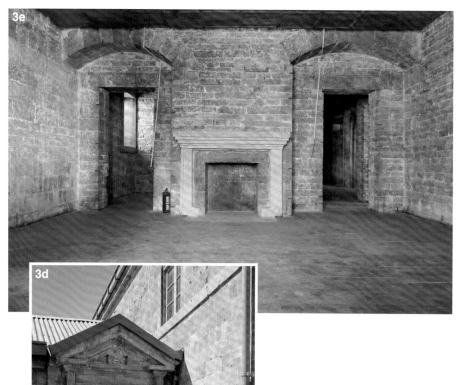

1935 年，一名英國軍官的妻子美特福 (Beatrix Metford) 在所著《中緬之交》(*Where China Meets Burma*) 中寫道：領事館……是座樸素的房子……有光滑的石牆、鐵皮屋頂、棕色的木構件。但內裏卻帶點英格蘭風格，裝潢非常漂亮，家具佈置也很豪華，在邊疆泥木結構房屋的「沙漠」當中，十足是一片綠洲。在其寬敞的花園中，被高高的石牆包圍，幾乎忘了自己身在中國。

只有重型武器造成的坑洞被填補，較輕微的戰爭痕跡仍然保留。

我們到訪期間，建築物正在修復（但工程似乎停頓）。主入口 **3c**，以及附樓單層辦公室的入口 **3d**。

我們無法進入建築，**3e** 是透過佈滿灰塵的窗戶攝得的客廳。地理坐標：北緯 25.0346°，東經 98.4935°。